아트인문학

보이지 않는 것을 보는 법

미술사 결정적 순간에서 창조의 비밀을 배우다

아트인문학

보이지 않는 것을 보는 법

김태진 지음

카시오페아
Cassiopeia

화가는 자신의 얼굴로 말한다.
자화상을 늘어두었을 뿐인데
미술사가 한눈에 보이는 건
그 때문이다.

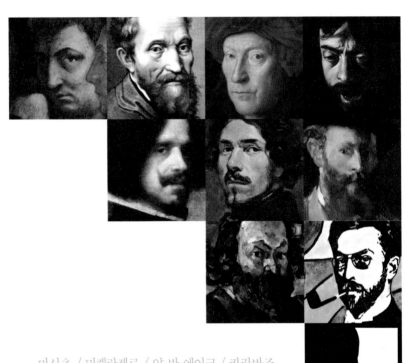

마사초 / 미켈란젤로 / 얀 반 에이크 / 카라바조
벨라스케스 / 들라크루아 / 마네
세잔 / 칸딘스키
뒤샹

깨달음의 순간이 찾아오면
그 전으로 돌아갈 수 없다

미술이라는 것은 실은 존재하지 않는다.
다만 미술가들이 있을 뿐이다.
_에른스트 곰브리치

시대 그리고 영혼. 이 두 단어로 미술에 대한 이야기를 시작하려 한다. 미술은 시대를 담아낸다. 시대를 담아낸다 해서 역사처럼 말로 풀어 설명하는 건 아니다. 다만 한 장의 이미지로 보여줄 뿐이다. 그 한 장의 이미지를 완성하기 위해 붓에서 캔버스로 옮겨지는 건 물감만이 아니다. 화가 내면의 무언가가 함께 옮겨지는데 그 가장 가까운 단어가 영혼이 아닐까 한다. 화가의 영혼이 물감 주위로 차분히 스며드는 동안 캔버스엔 어느새 시대가 자리를 잡는다. 그림은 이렇게 만들어진다. 이처럼 예술가가 살아간 시대와 그 속에서 분투했던 그의 영혼마저 담기기에 미술은 '단순한 기술arts'을 넘어 '더 멋진 기술fine arts'이 된다. 우리가 미술에서 감동을 느끼고 또 끝없이 매료될 수밖에 없는 이유도 바로 여기에 있다.

그런데 이 중에서 시대가 더 중요할까, 아니면 영혼이 더 중요할까. 시대에 방점을 두면 미술이 지나온 역사는 결정론처럼 된다. 새로운 미술은 시대가 바뀌기 때문에 생겨나며, 화가들은 그에 순

응해 그림을 그린 것이 된다. 이때 개성 넘치는 화가들은 짐짓 무시되어야 한다. 반대로 영혼에 방점을 두면 전혀 다른 미술사가 펼쳐진다. 새로운 미술은 시대와 무관하게 뛰어난 예술가의 손에서 생겨난다. 그중 '영혼이 도약하는 위대한 순간'이면 미술이라는 판이 완전히 뒤집히기도 한다. 자연 개성 넘치는 화가들이 전면에 나서게 된다. 물론 이러한 두 가지 요소는 적절히 섞여 있을 수밖에 없다. 시대가 화가를 만드는 것도 사실이고 화가가 시대를 만드는 것도 사실인 것이다. 이 둘 사이에서 균형을 잘 잡아나가는 게 미술사 서술의 중요한 덕목이겠으나, 이 책은 그러한 균형을 짐짓 무너뜨리고 영혼에 방점을 두었다. 그러다 보니 화가 개인의 위대함과 업적을 전면에 부각시키게 되었다. 이렇게 구성한 것은 지금의 시대와 우리의 삶에 관해 함께 나누고 싶은 무언가가 있어서다. 이 책이 인문서로 분류되는 건 이 때문이다.

미술의 패러다임을 바꾼 이들은 누구인가

첫머리에 자화상들이 있었다. 이들은 미술의 역사에 빛나는 위대한 화가들이다. 화가의 영혼을 담아내는 데 자화상만 한 것이 있을까? 이처럼 화가는 자신의 얼굴로 말한다. 이들 자화상을 늘어두었을 뿐인데, 미술의 역사가 한눈에 보이는 건 그 때문이다. '예술가artist'라는 말이 처음 등장한 르네상스 시기 이래 지금까지 위대하다고 불린 예술가만 꼽으라 해도 족히 수백 명은 될 것이다. 그런데 이 책이 고른 얼굴은 고작 열 명뿐이다. 그만큼 특별하다는 뜻일 텐데, 이들을 선정한 기준이 있었을 것이다. 그건 바로 이 질문이었다.

"미술의 패러다임을 가장 근본적으로 바꾼 예술가는 누구인가?"

관점, 시각, 세계관 등으로 번역되는 패러다임은 본래 과학 용

어다. 쉽게 이해하자면 코페르니쿠스에 의해 천동설이 지동설로 대체되는 과정을 떠올리면 된다. 그 대변혁의 순간을 일컬어 패러다임의 전환^{Paradigm Shift}이 일어났다고 한다.

미술에서도 이와 같은 패러다임이 바뀐 순간이 있었다. 과거에 없던 전혀 새로운 그림이 등장하면서 미술이라는 판 자체가 완전히 뒤집어지는 그런 순간들 말이다. 우리는 이러한 순간으로 찾아가 영혼의 도약을 이룬 '그 예술가'를 조명할 것이다. 이러한 도약은 대개 기득권에 안주하는 주류가 아닌 비주류 예술가의 손에서 이뤄진다. 그 과정에서 시련은 불가피하다. 길을 찾기 위한 고뇌와 인내는 물론, 때론 견디기 힘든 비난과 멸시를 겪기도 한다. 하지만 이를 견뎌낸 그는 결국 미술의 판을 바꾼다. 그것도 결정적으로. 이때 결정적이라 함은 뒤로 돌아갈 수 없게 되었다는 의미다. 패러다임의 전환은 이른바 깨달음과 함께 이뤄진다. 존재를 뒤흔드는 깨달음의 순간이 찾아온 뒤에는 그 이전으로 돌아갈 수 없는 것처럼 힘차게 전진한 미술사의 수레바퀴 또한 다시 과거로 돌아갈 수 없었다.

더 많은 후보들이 있었지만 고심 끝에 르네상스 이후로 시기를 한정하고 열 개의 장면으로 추렸다. 장면을 대표하는 예술가가 정해지고 뒤를 이어 혁신의 대전환을 완성하는 데 기여한 이들도 자연스럽게 선정되었다. 이들을 늘어놓으니 서양미술의 바다를 가로지르는 징검다리가 모습을 드러냈다. 이 징검다리를 서양미술의 간결한 역사로 볼 수 있다면 이는 전혀 다른 차원의 미술사라 할 것이다. 그간 익숙했던 미술사의 서술을 씨줄이라 한다면 마치 날줄과 같은 서술이 되었으니 말이다.

왜 미술에서의 패러다임 전환을 알아야 하는가

지금 거센 파도를 헤치며 앞으로 나아가는 대한민국이라는 배,

그 앞으로 크기를 가늠할 수조차 없는 거대한 빙산이 모습을 드러냈다. 바로 저출산 고령화라는 빙산이다. 현재 우리 사회는 초고령사회로 진입 중인데, 그 속도는 전 세계에서 유례를 찾을 수 없을 만큼 빠르다고 한다. 대한민국호는 늦지 않게 방향을 틀 수 있을까? 선진국 문턱에서 좌초해버린 여러 나라들과는 달리 앞으로도 계속 안전한 항해를 이어갈 수 있을까? 변화의 시기에 중대한 문제를 풀어가는 데 있어 가장 큰 걸림돌은 아이러니하게도 과거의 성공이다. 지난 세기 후반 우리는 기적과도 같은 고도성장을 이뤘고, 그 결과 우리만의 독특한 산업시대 패러다임이 뿌리를 내렸다. 과거식 성장이 한계에 다다른 즈음 외환위기가 터졌고 이후 세계적인 조류였던 신자유주의가 기존 패러다임 위에 얹어졌다. 외국자본 유입과 부동산 경기로 성장을 연장해왔지만 그 이면에서는 양극화가 심화되고 사회적 갈등이 증가했다. 그 직격탄을 맞아 연애, 결혼, 출산을 포기한 이른바 3포 세대는 '헬조선'이라는 자조 섞인 용어를 만들어냈다. 이대로 가면 성장이 완전히 멈추는 것은 물론 성장의 잠재력마저도 고갈될 것은 자명하다. 그럼에도 우린 여전히 과거의 패러다임에서 벗어나지 못하고 있다. 그래도 아직 아주 늦지는 않았다.

방향은 정해져 있다고 할 수 있다. 키워드는 창조성의 확산이다. 몇몇 기업과 국가대표 주력 사업에만 의존하는 경제가 아니라 창조적인 개인들과 작고 강한 수많은 기업이 주도하는 그런 경제로 탈바꿈해야 한다. 이를 위한 가장 근본적인 해법은 '교육, 학습, 배움의 패러다임'을 바꾸는 것이다. 우선 학교에서는 암기식 시험을 없애야 한다. 검색의 시대가 되면서 암기는 의미가 없어졌다. 개인들도 학습의 목표를 지식을 얻는 데 두는 것이 아니라 그 너머 보다 깊은 통찰력을 얻는 데 두어야 한다. 지난 10년 동안 세계경제의 패러다임을 지배한 이는 이미 고인이 된 스티브 잡스였다. 그

는 시대를 통찰하여 '정보 생태계'라는 개념을 창안하고 이러한 생태계 지배에 필수적인 기술을 완벽하게 장악했다. 그 결과 어떤 일이 벌어졌는가. 우린 그가 머릿속으로 그려본 세상을 살아간다. 그 세상에선 손에 스마트 기기가 없는 삶은 상상하기가 어렵다. 그는 탁월한 통찰력이, 즉 '보이지 않는 것을 보는 법'이 무엇인지 제대로 보여주었다. 이러한 능력이 우리 시대 배움의 목표가 되어야 한다.

4차 산업혁명이라는 말에 혼란스러움을 느끼는 사람들이 많다. 실은 크게 새로운 내용은 없다. 그간 예측하던 대로 모든 것이 연결된 정보화 사회에서 인공지능, 로봇, 생명과학 등이 결합해 산업 전반에 거대한 변혁을 불러온다는 개념이다. 이 현상이 우리 삶에 미칠 어두운 그림자는 결국 일자리 감소의 문제다. 이 문제는 장기간에 걸쳐 때론 충격적으로 다가올 것이다. 대신 기회의 문도 활짝 열린다. 다름 아닌 통찰력을 갖춘 이들, 그리하여 패러다임을 바꾸는 이들의 세상이 시작될 것이다.

위협과 기회가 공존하는 지금, 이 책은 미술의 역사에서 길어낸 통찰의 순간들을 함께 나누려 한다. 길을 찾기 어려울 때마다 늘 무한한 영감의 보고가 되어주는 건 다름 아닌 역사다. 통찰을 학습하기에 미술은 그야말로 제격이라 할 것이다. 그 어디보다도 패러다임의 전환이 활발히 이뤄지는 분야가 바로 미술이다. 그때마다 예술가의 내면에선 영혼의 도약이 빛을 발한다. 개인적으로 그간 미술을 보며 감동을 받았던 순간이 얼마나 많았던가. 위대한 걸작은 저마다 그렇게 인정되는 이유가 있는 법이다. 숨이 멎는 그런 순간이 지나고 정신을 차릴 때면 감탄과 함께 늘 아쉬움에 잠기곤 했다. '이들의 이야기가 우리의 이야기일 순 없을까?' 이 한 문장이 이 책의 처음과 끝을 잇는 화두가 되었다.

이 책은 어떻게 구성되었는가

이 책은 크게 3부로 구성된다.

1부. 고전미술의 형성: 르네상스에서 바로크 전반기까지
2부. 고전미술의 해체: 바로크 후반기에서 인상주의까지
3부. 현대미술의 개화: 세잔에서 현대미술 전반까지

1부에서는 고전미술의 놀라운 성취를 다룬다. 이 시기를 돌아보면 화가들은 모두 '보는 대로 똑같이 그려내기' 위해 치열하게 노력했다. 르네상스의 3대 발명은 그 결과물이다. 브루넬레스키와 마사초의 원근법, 다 빈치와 미켈란젤로의 해부학, 얀 반 에이크와 티치아노의 유화가 그것으로, 이어 바로크 시대를 연 카라바조의 명암법이 더해지면서 화가들은 마침내 눈을 의심케 하는 놀랍도록 사실적인 그림을 그려낼 수 있게 되었다.

2부에서는 고전미술의 한계를 극복하려는 노력으로서 인상주의가 탄생하는 데 결정적으로 기여했던 세 가지 혁신을 다룬다. 빠르게 그리되 생동감을 더한 벨라스케스의 알라 프리마 기법, 원색의 해방을 가져온 들라크루아의 색채 이론, 그리고 그림을 과거에서 해방시킨 마네의 현대성 개념이 그것으로 이들은 '다르게 보기'를 통해 정점에 이른 고전미술의 한계를 넘어서려 했다.

3부에서는 인상주의 이후 현대미술을 있게 한 창조의 순간들을 다룬다. 사진이 등장한 이래 화가들의 근원적 고민은 혁명가들에 의해 과거 미술에 대한 완전한 부정으로 나아간다. 똑같이 그리는 묘사를 포기한 세잔은 표현의 개념을, 그림의 대상마저 거부한 칸딘스키는 추상을 선보였고, 마지막 남은 한 가지, 즉 제작자

로서의 지위마저도 던져버린 뒤샹은 오직 착상만이 예술이라 주장했다. 이들은 이른바 '버리기' 시도를 통해 현대미술의 지평을 열었던 것이다.

큰 맥락을 잡기 위해 이처럼 3부로 구성했지만 이를 다시 해체하면 패러다임의 전환이 벌어진 열 개의 장면이 된다. 각각의 장면마다 공들여 봐야 할 것은 '차이'다. 패러다임의 전환이 있었다 했으니 새로운 작품은 과거의 작품과 분명 달라야 한다. 그래서 이 책은 그 차이를 선명히 드러내기 위해 각 장의 구성에도 신경을 썼다. 맨 앞에는 '과거 패러다임'을 대표하는 작품을 골라 소개했다. 이어 본문에서는 창조의 혁신이 벌어지고 미술의 판이 뒤집어지는 순간으로 찾아가 그 시작점에 위치한 위대한 예술가와 그를 계승해 패러다임의 전환을 완성한 예술가들을 살펴본다. 그리고 마지막에는 앞서 보았던 과거 패러다임의 작품과 새로운 패러다임의 작품을 비교하면서 그 차이를 분명히 느낄 수 있도록 했다. 이를 통해 독자 스스로도 미술 보는 눈이 확연히 달라졌음을 느끼게 될 것이다. 각 장의 말미에는 시대가 자연스레 따라오도록 했다. '시대를 보는 한 컷'에서는 한 장의 그림을 선정해 그 안에 담긴 정치, 경제 및 문화사의 맥락을 짚고, 이어 '미술 흐름 잡기'에서는 마치 지도를 따라가듯, 읽고 있는 부분이 서양미술사 중에서 어디에 위치하고 있는지 쉽게 알 수 있도록 했다.

자, 이제 모든 준비가 끝났다. 서양미술의 패러다임을 바꿔버린 위대한 예술가들이 들려주는 비밀은 무엇일까. 그 흥미진진한 이야기들을 시작한다.

ART HUMANITIES

3부. 비상 – 보이지 않는 것을 보다

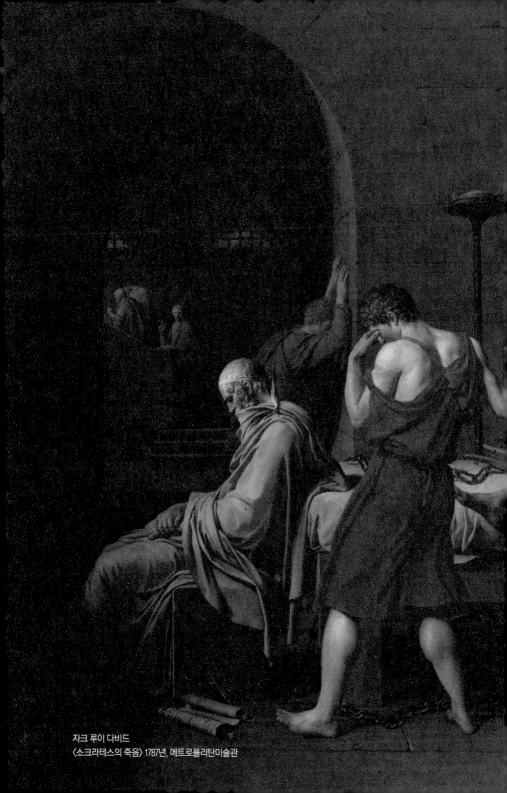

자크 루이 다비드
〈소크라테스의 죽음〉 1787년, 메트로폴리탄미술관

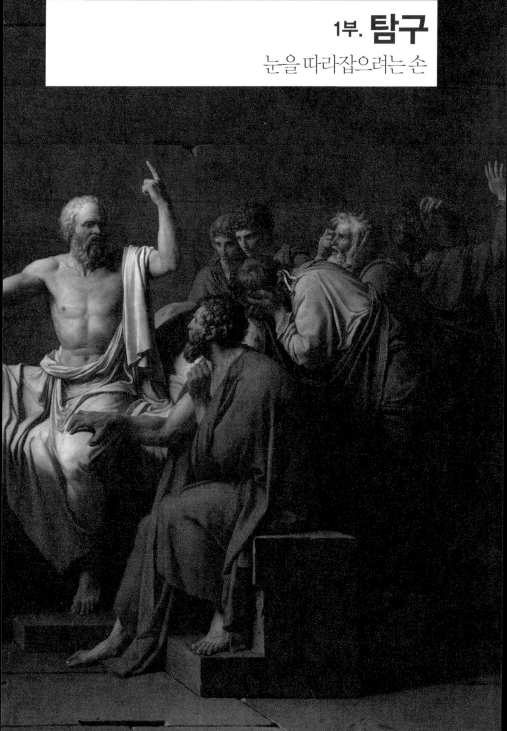

1부. **탐구**

눈을 따라잡으려는 손

Jacques Louis David

고전미술의 형성

15세기 피렌체에서 시작된 고전미술은 19세기에 와서야 막을 내린다. 말하자면 근대라 불리던 시대의 대부분을 차지하는 셈인데, 미술사조로 보자면 르네상스를 시작으로 마니에리스모, 바로크, 고전주의, 로코코 그리고 신고전주의까지를 말한다. 고전미술에서 '고전classics'이라는 용어는, 고대 그리스–로마 시대를 모델로 삼고 이를 계승, 발전시킨 결과물을 일컫는다. 당연히 고대의 신과 영웅들 이야기가 미술의 핵심 주제가 되었다. 서양의 정신문화사를 이리도 오래도록 지배했다는 점만 보아도 고대는 참으로 위대한 시대였음을 인정하지 않을 수 없다. 중세 천 년 동안 잊혔던 고대를 부활시킨 이들은 르네상스인들이었다. 여전히 교회가 가장 큰 고객이었음에도 르네상스 예술가들은 거침없이 고대의 신들을 그리기 시작했다. 이 그림들이 사랑을 받으면서 이후 화가가 되려는 이들에게 고전 공부는 필수 과제가 되었다.

1부에서 다루게 될 내용은 고전미술에서도 전반부다. 구체적으로는 바로크 개화기라 할 수 있는 17세기 전반까지 서양미술의 역사가 뒤바뀐 위대한 도약의 순간들을 살펴보게 될 것이다. 이 시기를 빛낸 예술가들의 노력을 하나의 키워드로 정의한다면 '탐구'가 될 것이다. 이들은 공히 '눈으로 본 그대로를 손으로 그려내기 위해' 자신들이 가진 모든 것을 바쳤다. 그 결실을 생생히 증명하는 것이 바로 이 그림이다. 벗들과 제자들의 설득과 간청을 뿌리치고 독배를 받아 드는 소크라테스를 보라. 그 생생함이 보는 이들의 눈을 의심케 만든다. 고전미술에 이 이상 더 올라갈 곳이 있을까? 오랜 탐구의 끝에서 화가의 손은 마침내 자신의 눈을 따라잡게 된다.

ART HUMANITIES

1장

선이 보이자
공간이 열렸다

중세 말 이탈리아 회화를 대표하는 거장이었던 두초[1]의 〈산 위에서 유혹을 받는 예수〉다. 1310년경 그려진 이 그림은 성경의 한 장면으로, 사탄으로부터 온 세상을 지배하는 권세를 주겠다는 유혹을 받은 예수가 이를 단호히 물리치는 모습을 담았다. 그런데 눈에 띄는 것이 있다. 예수의 발아래 보이는 도시들을 보라. 터무니없이 작지 않은가? 그리고 공간 구성도 어색하기 이를 데 없다. 중세의 거장은 왜 이렇게밖에 그리지 못했을까? 이를 이해하려면 화가가 처해 있던 사정을 생각해 보아야 한다. 그는 보는 이들에게 넓은 세상을 보여줘야 했으며 동시에 이를 내려다보는 예수의 모습을, 그것도 앞모습으로 보여줘야 했다. 그 시절 어찌 감히 예수를 뒷모습으로 그린단 말인가. 그는 고심 끝에 '레고로 만든 성처럼' 작은 크기로 도시를 그려 예수의 주변에 늘어두는 방법을 선택했다. 놀라운 것은 당시 이 작품이 성서의 한 장면을 잘 담아낸 걸작으로 많은 찬사를 받았다는 것이다. 지금에 와서 보자면 의아할 수도 있는 일이나 이는 화가나 당시 사람들의 잘못은 아니다. 이후 사람들이 볼 수 있는 눈이 열리며 이런 그림의 어색한 점을 알아차리게 된 것은 두초가 죽은 지 무려 한 세기 이상이 지나서의 일로, 어떤 중요한 변화의 계기를 통해서였다. 그 계기는 무엇이었을까. 서양미술의 놀라운 도약을 가져온 그 위대한 순간을 찾아가 보자.

1 **두초 디 부오닌세냐**(Duccio di Buoninsegna, 1255~1318), 중세 말 시에나에서 활약한 거장. 이전의 회화와 다른 뛰어난 사실성과 공간적 표현으로 큰 인기를 누렸다.

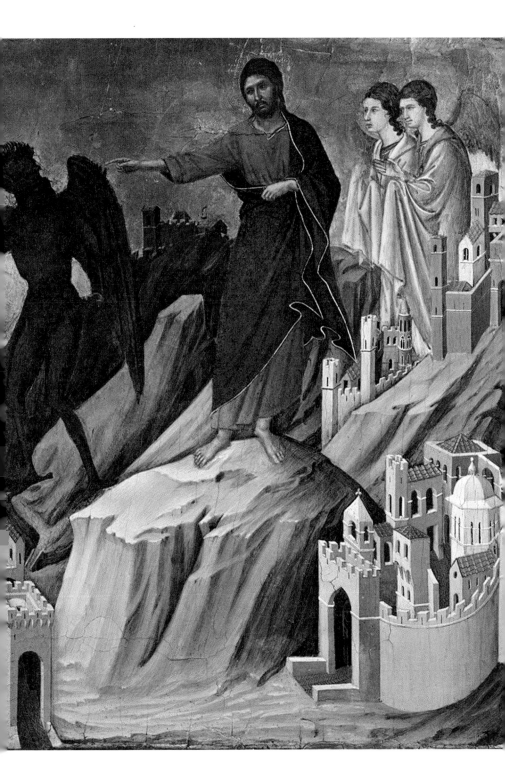

한 건축가가 찾아낸
마법

1428년 12월 21일, 로마. 며칠 전 피렌체에서 동료들과 함께 로마에 왔던 한 젊은이가 갑자기 죽었다. 이미 흉흉한 소문이 퍼지고 있었다. 검시관이 달려와 이 젊은이 입을 벌려보니 혀가 검게 변해 있었다는 것이다. 소문이 사실이라면 누군가에 의해 독살당했다는 뜻이 된다. 이 소문이 사실이든 아니든 이 젊은이의 죽음이 이탈리아 화단에 준 충격은 대단했다. 그가 바로 마사초[2]였기 때문이다. 마사초가 누구인가. 데뷔작부터 대성공을 거둔 이래 당대 최고의 인기를 누리던, 그야말로 소위 가장 잘나가던 젊은 화가가 아니었던가. 어수룩하고 세상물정에 어둡던 그가 갑작스러운 성공과 함께 많은 돈을 벌게 되니 시기와 미움이 뒤따랐다. 때로 안하무인으로 행동한 것이 원한 관계를 만들기도 했다. 하지만 이러한 일들이 그를 죽음으로 몰고 간 것일까? 그의 죽음은 미스터리로 남았다. 수많은 이들이 그의 때 이른 죽음을 아쉬워했을 만큼 그는 진정 뛰어난 화가였다. 특히 그가 남긴 〈성 삼위일체〉와 브랑카치 예배당의 〈베드로의 일생 연작화〉는 미술을 배우는 학생이라면 반드시 그려보아야 하는 교과서와 같은 그림으로 여겨질 정도였다. 훗날의 일이지만 이런 학생 중에는 다 빈치, 미

2 **마사초**(Tommaso di Giovanni di Simone Guidi, 1401~1428), 서양미술 최초로 원근법을 구사한 천재 화가. 르네상스 회화의 선구자로 인정된다.

마사초, 〈성 삼위일체〉, 1427년, 산타 마리아 노벨라 성당.
이 그림은 마치 벽면을 파낸 듯 공간감을 만들어내고 있다. 또한 정밀한 계획하에 여러 단계로 구성한 것이 특징이다. 맨 바깥부터 좌우 무릎을 꿇은 이들은 이 그림의 기증자다. 한 단 위로 성모 마리아와 사도 요한이 서 있고 그 뒤에 십자가에 매달린 예수가 있으며 예수의 뒤 높다란 단 위에 신이 서 있다. 즉 화가는 평면에 4단계 이상의 거리 차이를 만들어낸 것이다.

이탈리아 피렌체 관광의 1번지인 두오모 광장의 모습. 뒤로 보이는 건물이 거대한 돔을 자랑하는 두오모 성당이고 앞쪽으로 광장 한가운데를 차지한 건물은 산 조반니 세례당이다.

켈란젤로, 라파엘로도 포함된다. 그의 그림이 이러한 대접을 받았던 이유는 무엇이었을까. 그건 서양미술 최초로 원근법을 제대로 구현한 작품이었기 때문이다. 원래부터 뛰어난 재능이 있었다고는 하지만 경력 초기에는 다른 화가들과 다를 바 없이 중세 스타일의 그림을 그리던 마사초는 23세가 되던 무렵 피렌체에 와서 새로운 미술에 눈을 뜨게 된다. 그를 원근법의 세계로 이끈 이는 브루넬레스키[3]라는 이름의 건축가였다. 마사초는 그가 이끄는 예술가 그룹을 따라다녔는데 이 그룹의 예술가들은 모두가 원근법을 배우고 있었다. 그런데 브루넬레스키는 어떻게 해서 원근법을 알게 된 것일까. 젊은 시절의 그를 만나기 위해 시간을 거슬러 올라가 보기로 하자.

3 **필리포 브루넬레스키**(Filippo Brunelleschi, 1377~1446), 르네상스 시대를 연 건축가. 피렌체 두오모 성당의 거대한 돔을 설계 완성하였고 원근법을 창안하여 동료 화가들에게 전파한 인물.

피렌체 두오모 광장에서 있었던 일이다. 두오모 성당 입구에 선 한 청년이 묘한 실험을 하고 있었다. 그가 바로 브루넬레스키였다. 그는 산 조반니 세례당을 마주 보고 섰는데 한 손엔 세례당이 정교하게 그려진 그림을, 다른 한 손엔 거울을 들고 있었다. 그는 그림으로 얼굴을 가리고 거울 든 손은 앞으로 뻗어 위치를 맞춰보고 있었다. 가만 보니 그림 아래쪽에 구멍이 뚫려 있었다. 그 구멍을 통해 거울과 거울 너머 세례당을 함께 바라보던 그는 정확한 위치를 찾은 듯 빙그레 웃었고 옆에 있던 친구에게 자신이 본 장면을 보여주었다. 친구는 무얼 보았는지 자기도 모르게

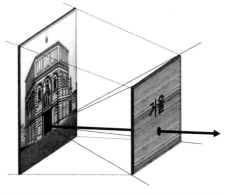

브루넬레스키가 만들었다고 전해지는 원근법 실험도구 상상도. 세례당을 그린 그림과 거울을 마주 보게 한 뒤 그림에 난 구멍으로 세례당 쪽을 보았다고 한다.

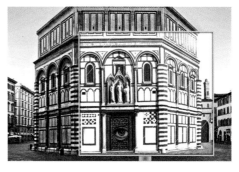

브루넬레스키의 실험에서 사람들이 구멍을 통해 바라본 장면을 상상한 그림. 중앙 아래 눈동자의 위치가 원근법에서 말하는 소실점의 위치다.

소리를 질렀다. 이어 주위에 있던 사람들도 호기심이 생겨 너도나도 몰려드는 바람에 일대가 이내 북새통을 이루게 되었다. 브루넬레스키가 시키는 대로 구멍을 들여다보던 사람들 역시 하나같이 탄성을 질렀다. 거울에 반사된 그림 속 세례당과 거울 너머 정면에 있는 실제 세례당이 겹쳐져 무엇이 실물이고 무엇이 그림인지 도무지 알아볼 수 없었던 것이다. 사람들이 놀랄 때마다 브루넬레

스키는 즐거워했다. 그리고 이 일이 있은 뒤로 사람들은 그가 마법을 부린다고 소문을 내고 다녔다고 한다. 이 실험이 바로 원근법 실험이었다. 브루넬레스키는 자신이 그린 세례당 그림이 원근법적으로 얼마나 완벽하게 그려졌는지 확인하는 중이었다. 원근법에 맞지 않으면 거울로 맞춰보았을때 아무래도 어색할 수밖에 없다. 사람들이 감탄할 만큼 완벽한 착시가 생겨났다는 건 그만큼 그림도 완벽했다는 걸 의미한다. 1409년, 브루넬레스키가 원근법의 원리를 완벽하게 알아낸 때이다.

브루넬레스키는 누구인가. 그는 젊어서부터 제법 이름을 알렸던 조각가였다. 그러던 그가 조각을 그만두고 건축을 공부하게 되는 데에는 오랫동안 마음속에 품어온 꿈이 있었기 때문이다. 그 꿈은 바로 오랜 세월 미완성으로 남아 있던 두오모 성당의 돔을 자기 손으로 완성하는 것이었다. 모두가 불가능하다고 생각한 일이었지만 그에게는 믿는 바가 있었다. 콜로세움이라는 거대한 구조물에서 알 수 있듯 그의 조상인 로마인들은 건축과 토목에 특히 뛰어났다. 그러므로 로마에 가면 분명 답을 찾을 수 있으리라 그는 확신했다. 그는 폐허나 다름없던 로마를 헤집고 다니며 남아 있던 건물 잔해와 유적들을 하나하나 연구해나갔다. 원근법도 이러한 연구 과정에서 터득하게 된 것이었다. 본래 수학과 기하학에 뛰어났던 그는 한동안 '투시도'라는 개념에 빠져 있었다. 당시에 건물이 어떻게 지어질지 미리 보여주는 방법은 모형 제작밖에는 없었다. 투시도 같은 것이 있다면 번거롭게 모형을 만들 필요가 없다고 생각한 그는 그 원리를 찾기 위해 요모조모 궁리를 하던 중이었다.

'눈대중으로 그리는 것 말고 건물의 모양을 정확하게 그릴 수 있는 확실한 방법이 있을 것이다.'

브랑카치 예배당에 그려진 벽화 〈테오필로스 아들의 부활〉에는 화가 마사초 자신의 모습이 그려져 있다. 붉은 옷을 입고 관람자를 빤히 쳐다보는 이가 그인데 그의 옆에 스승처럼 따르던 브루넬레스키(오른쪽 끝)와 알베르티(중간)가 그려졌다.

그러던 어느 날이었다. 그는 폐허들 사이에서 건물들이 늘어서 있던 모양을 상상으로 그려보기 위해 가상의 선을 긋고 있었다. 건물들은 뒤로 갈수록 일정한 비례로 줄어들어야 했다. 만약 건물의 길이가 더 길다면 그 선들은 저 멀리 한 점에서 만날 것만 같았다. 순간 브루넬레스키의 머리에서 모든 것이 명확해졌다.

'선이 만나는 점……!!"

빙고! 비밀이 풀렸다. 사실 그토록 오랜 시간 공들여 생각한 것에 비하면 너무나 간단한 해법이었다. 건물의 지붕과 벽에서 연장선을 그어 만나는 점, 이른바 '소실점'이 바로 공간을 하나로 통일시키는 비밀이었던 것이다. 일단 핵심이 되는 원리를 터득하자 그뒤는 일사천리처럼 진행되었다. 그는 건물들을 닥치는 대로 스케치하면서 원근법의 세부적인 기술들을 익혀나갔다. 그러면 그릴수록 브루넬레스키는 이러한 원리가 눈에 보이는 풍경을 그리는데 얼마나 획기적인 방법인지 확인하게 되었다.

브루넬레스키는 지식의 응용에도 뛰어났다. 그는 원근법이 건물의 겉모습만이 아니라 실내 공간을 그려내는 데에도 완벽한 방법임을 알아냈다. 즉 원근법은 화가로 하여금 모든 종류의 공간을 그림으로 정확히 표현할 수 있게 하는 기가 막힌 기술이었던 것이다. 그는 곧 자신을 따르던 젊은 친구들에게 열심히 이 원리를 가르쳤다. 그는 입만 열면 원근법의 중요성을 강조했는데 얼마나 집요했는지 동료들 귀에 못이 박일 지경이었다고 한다. 실제로 그들 중 알베르티[4]라는 친구는 브루넬레스키의 잔소리를 너무나 많이 듣다 보니 이를 정리해서 책으로 펴낼 정도가 되었다고 한다. 이런 일화들은 브루넬레스키가 원근법을 전파하는 데 얼마나 열심이었는지 짐작하게 한다.

4 **레온 알베르티**(Leon Battista Alberti, 1404~1472). 르네상스 시대 전반부를 대표하는 건축가이자 만능인. 원근법을 비롯한 브루넬레스키의 예술 이론을 책으로 남겨 후대 예술가들에게 많은 영향을 주었다.

부러진 창과
쓰러진 병사

　브루넬레스키가 원근법을 발명했지만 이를 실제 그림으로 구현하는 건 그를 따르던 화가들의 몫이었다. 그중 가장 막내뻘인 마사초는 말하자면 천재였다. 그는 브루넬레스키에게 배운 것만으로 원근법을 능숙하게 구현해 르네상스 회화의 창시자라는 명예도 얻게 된다. 하지만 너무나 이른 나이에 죽음을 맞다 보니 많은 작품을 남기지 못했는데, 이러한 마사초에 이어 원근법으로 이름을 알린 화가 중 하나는 우첼로[5]였다. 그 역시 브루넬레스키에게서 원근법을 알게 된 후, 이를 정복하는 것을 인생 목표로 삼을 만큼 열심히 매달렸다. 하지만 아쉽게도 그에겐 마사초와 같은 천재성이 없었다. 원근법을 제대로 그리려면 두 가지 기술을 완벽하게 익혀야 했다. 하나는 공간이 펼쳐지는 듯한 착시를 만들어내는 것이고 다른 하나는 공간 속에 있는 물체의 입체감을 표현하는 것이다. 이 두 기술을 감각적으로 쉽게 그려낸 마사초를 늘 부러워했던 우첼로는 평소에도 원근법 생각에만 골몰했는데 그러다 보니 잠꼬대를 하면서도 늘 원근법에 대해 중얼거렸다는 이야기는 유명하다. 이러한 노력으로 그는 원근법 기술 중에서도 가장 어렵다고 하는 구형 물체를 정확히 그리는 방법을 터득해 후대

5　**파올로 우첼로**(Paolo Uccello, 1397~1475), 보다 완벽한 원근법을 터득하기 위해 평생을 치열하게 노력했던 피렌체 화가.

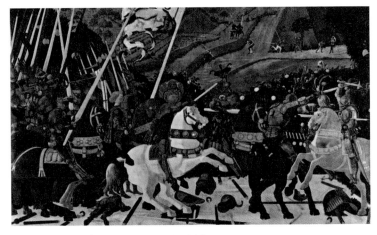

우첼로, 〈산 로마노 전투〉, 1438~1440년, 런던 내셔널갤러리.
3부작으로 제작된 이 시리즈의 나머지 두 점은 우피치미술관과 루브르박물관에서 만날 수 있다.

화가들에게 알려주게 된다.

위 그림은 그의 대표작으로 불리는 〈산 로마노 전투〉 3부작 중 하나다. 피렌체와 시에나 사이에 벌어졌던 유명한 전투 장면을 그린 이 작품엔 우첼로가 당시 느끼고 있었던 기술적 고민들이 고스란히 담겨 있다. 먼저 한눈에 보기에도 이 작품은 어색하다. 전경의 전투 장면과 후경의 풍경이 조화를 이루지 못하고 따로 놀고 있다. 당시 우첼로는 먼 풍경을 자연스럽게 그려내는 핵심 노하우를 아직 터득하지 못한 것으로 보인다. 이 그림에서 많은 이들의 웃음을 자아내는 부분은 전경의 아래쪽이다. 어떻게든 '원근법스러운' 연출을 하기 위해 우첼로는 무리수를 둔다. 아래 부러진 창들을 보자. 가로로 놓인 창들도 보이지만 세로로 놓인 창들은 대부분 절묘하게 우첼로가 설정한 원근법의 소실점을 향해 놓여 있다. 전투 중에 부러진 창들이 어떻게 마치 자석에 이끌리듯한 방향을 향할 수 있을까. 작은 기적의 순간이라 할 만하다. 그

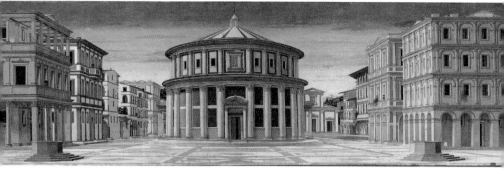

피에로 델라 프란체스카, 〈이상도시〉, 1470년, 우르비노 국립미술관.
델라 프란체스카가 완성한 이 그림의 기본 소묘는 레온 알베르티가 했다고 알려져 있다.

뿐 아니다. 그림 왼편 아래 바닥에 쓰러진 병사가 있다. 그 역시 창들과 마찬가지로 소실점을 향해 누워 있다. 이 병사, 죽어가면서까지 우첼로식 원근법을 완성하기 위해 창들과 같은 방향으로 자세를 잡았다. 그 헌신적 노력에 치하를 보낸다. 그리고 우첼로에게도 위로를…….

우첼로처럼 어려움을 겪던 화가들이 제법 능숙하게 원근법을 구사하기 시작한 때는 15세기 후반에 들어서다. 이러한 과정에서 크게 기여한 화가는 아레초에서 활약했던 피에로 델라 프란체스카[6]로, 그는 철저하게 수학적 원리로 기술된 브루넬레스키의 원근법을 발전시켜 화가들이 실전에서 사용할 수 있는 노하우를 담아 한 권의 책으로 정리해냈다. 그의 책은 곧 다른 화가들의 필독서가 되었다. 위의 그림 〈이상도시〉를 보자. 이제 화가들은 선 몇 개를 쓱쓱 그린 후에 상상만으로도 좌우대칭을 이루는 멋진 도시를 자연스럽게 그려낼 수 있게 되었다. 르네상스 황금기에 접어들면서 화가들에게 원근법은 더 이상 어려운 문제가 아닐 정도로

6 **피에로 델라 프란체스카**(Piero della Francesca, 1416~1492), 아레초를 대표하는 르네상스 시대의 화가. 화가의 입장에서 원근법의 기술적인 문제들을 책으로 남겨 원근법 전파에 큰 기여를 한다.

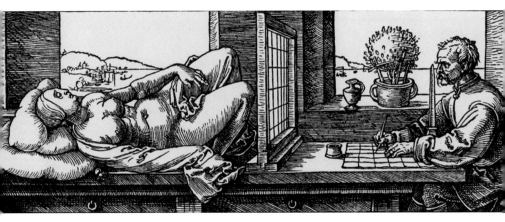

원근법 중에서도 단축법의 기법을 상세히 묘사한 판화. 격자창 너머 누워 있는 모델을 그리는 화가는 격자창과 동일한 모양으로 기준선들이 그려진 바닥 위에 그림을 그려나간다. 우리가 주목해야 하는 것은 그가 눈의 위치를 고정시키고 있다는 점이다. 즉 뒤러는 원근법이 정확히 구현되려면 화가의 시점이 이동해서는 안 된다는 걸 이 판화를 통해 강조하고 있다.

기본적인 역량이 되었는데 여기에 피에로 델라 프란체스카의 기여가 컸다.

벨기에, 네덜란드, 독일 등 서양미술사에서 북유럽으로 분류되는 지역에 원근법이 본격적으로 사용되는 시기는 16세기에 접어들어서다. 이때에 이미 이탈리아 전역에서는 원근법 구사가 화가들의 가장 기본적인 역량으로 여겨졌다는 걸 고려해볼 때 북유럽의 경우는 그 도입 시기가 꽤 늦었다고 볼 수 있다. 그나마 이처럼 늦게라도 원근법이 북유럽 전역으로 널리 확산될 수 있었던 데에는 독일이 자랑하는 화가 뒤러[7]의 공이 컸다고 할 수 있다. '세상의 모든 걸 그리려 했던 화가로 유명한 뒤러는 이탈리아를 여행하면서 르네상스의 선진 기법들을 배운 뒤 그것을 자신의 것으로 소화해냈다. 그중 하나가 바로 원근법이었다. 그는 스스로 철저한

7 **알브레히트 뒤러**(Albrecht Dürer, 1471~1528), 북유럽 르네상스와 이탈리아 르네상스를 경험하며 이 둘을 종합한 것으로 평가받는 독일의 화가.

연구를 통해 원근법을 마스터하고 이를 판화로 제작해 원근법을 배우려는 이들에게 자신의 노하우를 전해주었다. 뒤러가 남긴 이런 판화들을 보면 하나의 원리나 기술이 완성되기까지 얼마나 많은 이들의 치열한 노력이 필요한지 새삼 느끼게 된다. 이대로 그림을 그리라 한다면 아마도 미대생 대부분이 그만두지 않을까 싶다. 하지만 이런 판화를 보는 것은 즐겁다. 뒤러의 꼼꼼한 묘사에 위트가 넘치기 때문만은 아니다. 당시 원근법과 씨름하던 르네상스인들의 뜨거운 열정이 강하게 느껴지기 때문이다.

그림판,
창문이 되다

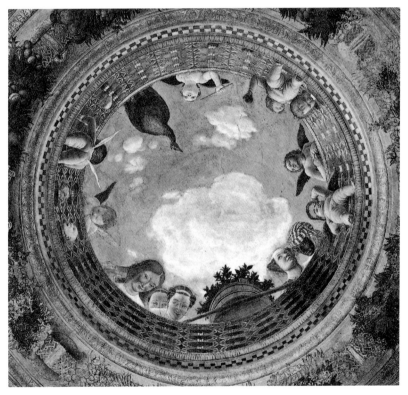

만테냐, 〈결혼의 방〉 천장화, 1465~1474년, 만토바 두칼레 궁전.
이 그림은 발상 자체가 놀랍다. 이러한 발상도 뛰어난 원근법 기술을 갖췄기에 가능했을 것이다.

원근법의 발상지인 이탈리아에서 그 기술을 완벽하게 갖추기 위해 많은 화가들이 노력하던 중 그 고지에 가장 먼저 올라선 이로는 만토바를 대표하는 화가 만테냐[8]를 꼽을 수 있다. 베네치아에서 가난하게 자란 그는 나쁜 고용주 밑에서 거의 착취당하듯 그림을 그려야만 했는데 그 과정에서 뛰어난 소묘 능력을 갖게 되었다고 한다. 어떤 각도에서 보든 사물을 쉽게 쉽게 그려낸 그는 늘 이렇게 자부했다고 한다. "난 무엇이든 그릴 수 있다!" 실제 그의 작품들을 보면 그 말이 과장되지 않았음을 알 수 있다.

먼저 왼쪽의 그림을 보자. 이 그림은 궁전의 천장에 그려진 그림인데 마치 그곳에 구멍이 뚫려 푸른 하늘을 보는 듯한 착시를 불러일으킨다. 이처럼 아래에서 위로 극단적으로 올려다보는 시각을 표현하려면 사물을 자유자재로 그릴 수 있는 능력이 있어야 한다. 만테냐의 이러한 능력은 다음 페이지의 그림에서도 여실히 드러난다. 십자가에서 내려온 예수가 누워 있는 모습을 측면이 아닌 발치에서 그린 것으로 묘사의 생생함과 더불어 그 구도의 생경함이 놀랍다. 이 작품이 발표된 당대에도 큰 충격을 던져준 작품이다. 이 그림에서 예수의 몸은 전혀 미화되지 않음으로써 더욱더 비통함을 자아낸다. 손과 발에 선명한 못자국과 머리 주변의 희미한 후광만이 그가 예수임을 말해준다. 이처럼 낮은 시점에서 대상을 경사진 각도로 관찰하면서 납작하게 그리는 기법을 '단축법'이라 불렀는데 이는 공간에 위치한 물체를 원근법으로 그리는 과정에서 반드시 마스터해야 하는 기술의 하나였다. 만테냐는 거대한 스케일의 풍경을 표현하는 데에도 탁월했지만 이러한 단축법에서도 뛰어난 역량을 과시해 이후 여러 화가들에게 큰 영향을 미쳤다.

8 **안드레아 만테냐**(Andrea Mantegna, 1431~1506), 탁월한 소묘 능력을 바탕으로 원근법 구사에 뛰어났던 만토바의 화가.

만테냐, 〈죽은 예수〉, 1475~1478년, 브레라미술관.
예수 발에 난 상처를 보여주기 위해 강한 단축법으로 그려졌으리라 짐작되는 이 그림에는 미묘한 트릭이 숨겨져 있다. 사실 단축법을 엄격하게 적용하면 예수의 발은 몇 배로 커져야 한다. 허리까지 커지던 비례가 다리를 지나 발까지 다시 줄어드는 것에 주목해보자. 하지만 발만 너무 크게 그리는 것도 어색한 일이었다. 만테냐는 비례나 사실성도 적절히 조절할 만큼 능수능란한 화가였던 것이다.

이로써 우리는 브루넬레스키가 발명한 원근법이 만테냐에 이르기까지 여러 예술가들의 노력을 통해 완벽하게 구현된 과정을 살펴보았다. 르네상스 시대의 가장 중요한 발명으로 꼽히는 원근법은 다음과 같이 정의된다.

원근법(perspective): 평면인 화면에 실제 눈으로 보는 것과 같은 3차원적 환영(illusion)으로 공간과 사물을 그려내는 회화 기법.[9]

9 원근법이라는 용어는 훗날 지어진 것이다. 르네상스 시대 예술가들은 '코멘수라티오(commensuratio)'라는 용어를 사용했다. 이는 '측정이 가능하다'는 뜻으로, 눈대중으로 파악해야만 했던 공간감과 거리감을 정확하게 포착할 수 있게 되었다는 의미를 담고 있다.

원근법이 제대로 구사된 그림은 시각적으로 통일된 느낌을 준다. 배경이 제대로 자리를 잡고, 등장인물과 사물들은 정확한 위치에서 자연스럽게 공간에 녹아든다. 그런데 이것이 실은 눈을 속이는 일이다. 벽화든 캔버스든 화면은 평면이다. 그런데 화면 뒤로 공간이 생겨나고 그 공간에 자리한 사물들은 실제 그곳에 있는 것만 같다. 이러한 착시가 완벽할수록 우리는 미묘한 시각적 쾌감을 느낀다. 세상에는 몰랐던 때에는 전혀 문제없이 살 수 있었지만 일단 그 맛을 본 뒤로는 없다는 건 상상도 할 수 없는 그런 것들이 있다. 화가들에겐 원근법에서 느껴지는 쾌감이 그러했을 것이다. 15세기 피렌체에서 탄생한 이래 이후 수백 년에 걸쳐 화가들은 원근법을 마스터하고 또 보완해나갔다. 이러한 노력들을 우리는 '환영주의illusionism'라고 부른다. 말 그대로 거짓의 환영을 만들려는 환영주의의 궁극의 목표는 그야말로 그림 보는 이들을 완벽하게 속이는 것이라 할 수 있다.

앞서 브루넬레스키의 실험을 소개한 바 있다. 이는 많이 알려진 이야기이지만 실제로 브루넬레스키가 그런 실험을 했는지 아니면 후대의 호사가들이 전설처럼 만들어낸 이야기인지는 여전히 논란의 대상이다. 그런데 여러 기록에 남겨진 브루넬레스키의 성향을 고려하면 그날의 이벤트는 실제로 있었을 가능성이 크다. 그는 평소 기발한 물건을 만들어 사람들 앞에서 깜짝쇼처럼 선보이길 좋아했다고 하니 말이다. 그때 브루넬레스키의 실험을 마법이라 일컬었던 사람들의 말은 예언처럼 되었다. 왜냐하면 그날 세상에 선을 보인 원근법이 시간이 흐른 뒤 마치 마법 같은 효과를 만들어 냈기 때문이다. 그건 바로 '그림판이 창문으로 바뀌는' 마법이었다.

이 장 첫머리에서 소개한 바 있는 두초가 그린 그림을 다시 보자. 우리는 이제 이 그림의 어색함이 바로 원근법과 관련이 있

음을 알게 되었다. 부분적으로는 입체적으로 그리려는 노력이 보이지만 통일된 하나의 공간을 만든다는 개념 자체가 없다 보니 지극히 평면적인 그림이 되고 말았다. 하지만 당시에 이에 대해 불만을 가진 사람은 없었다. 보는 이들 모두가 원근법을 몰랐고 또 잘된 그림의 기준이 전혀 달랐기 때문이었다. 당시의 기준으로 볼 때 두초의 이 그림은 성서의 한 장면을 효과적으로 담아낸 그야말로 '훌륭한 그림판'이었다. 그런데 만약 두초가 원근법을 알았다면, 교회의 제약 같은 것들이 없었다면 어땠을까. 그리고 예수가 유혹을 받는 장면을 좀 더 드라마틱하게 그려내고 싶었다면 말이다. 그러면 예수의 뒤에서 온 세상을 내려다보는 시점으로 그림

교회가 강제하는 수많은 규칙을 지켜야 했던 것도 중세 그림에서 자연스러움이 사라지게 된 중요한 요인이다. 예수의 모습을 가능하면 크게, 중앙에 그리고 가능하면 앞모습으로 그려야 하는 것도 이러한 제약의 하나였다.

을 구상했을지 모른다. 42쪽 그림처럼 말이다.

　이 그림은 그 구도에서부터 우리의 시선을 사로잡는다. 긴 건축물 같은 보조수단 없이도 프리드리히[10]는 끝없이 펼쳐진 공간의 느낌을 자연스럽게 살려냈다. 두초의 그림과 다시 비교를 해보자. 왜 중세의 그림을 '그림이 그려진 판'이라 정의했는지 쉽게 이해할 수 있을 것이다. 반면 광대한 공간을 편하게 만들어낸 프리드리히의 그림은 더 이상 판이라 부를 수 없다. 이 그림이 미술관에 걸려 있는 장면을 상상해보자. 이 그림의 액자는 마치 창틀의 역할을 하게 될 것이다. 이 그림이 그려진 캔버스의 표면은 착시에 의해 사라져버린다. 미술이 생긴 이래 오래전부터 우리의 시선을 가로막는 판이었던 그림은 이 그림처럼 환영주의가 완성된 시대에 이르고 보니 그 물질성이 사라졌다. 열린 창문, 그 공간으로 차가운 바람이 매섭게 들이칠 것만 같다.

10　**카스파르 다비드 프리드리히**(Caspar David Friedrich, 1774~1840), 독일 낭만주의 회화의 선구자. 장엄한 풍경과 이를 관조하는 인간의 모습을 통해 삶의 의미를 돌아보게 하는 그림을 그렸다.

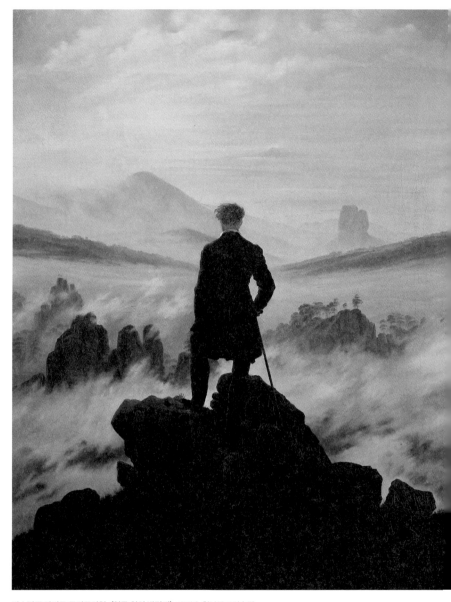

카스파르 다비드 프리드리히, 〈연무 위의 방랑자〉, 1818년, 함부르크미술관.
화가의 대표작인 이 그림은 장엄한 풍경을 마주한 고독한 인간상을 통해 숭고함을 느끼게 하는 낭만주의의 걸작이다.

1. 원근법_그림판이 사라지다

그림은 이제 투명한 창문처럼 느껴져야 한다.
_알베르티

　　높고 푸른 하늘. 그곳에 들어찬 구름. 대지를 가르는 길 양편으
로 중간 가지들이 잘려나가 높이 자라야 했던 가로수들이 늘어
섰다. 제법 넓은 이 길이 좁아지고, 나무들이 점점 작아져 하나로
모이는 곳에서 미델하르니스 마을이 시작된다. 1689년 그려진 이
그림은 원근법을 이야기할 때 가장 먼저 떠오르는 작품의 하나다.
마치 열린 창문으로 보는 듯한 네덜란드 전원마을의 소박한 풍경

을 담고 있는데 일점 원근법이 자랑하는 깊고 깊은 공간감이 잘 드러나 있다. 이 그림은 보존과 복원 과정에서 심각한 훼손을 겪었다. 왼편과 위쪽의 구름들은 훗날 복원된 부분인데 비전문가의 손에 의해 함부로 칠해졌다. 오른편에 제대로 보존된 구름과 비교해보자. 묘사의 수준이 극명하게 대비된다. 많은 아쉬움이 남는 부분이다.

그림 설명_ 마인데르드 호베마, 〈미델하르니스의 가로수 길〉, 1689년, 런던 내셔널갤러리 소장.

중세의 가을

　중세는 영원할 것 같았다. 하지만 중세에도 낙엽이 지는 가을이
왔다. 교회는 도를 넘는 타락으로 스스로 권위를 잃어갔다. 영주
를 정점으로 성직자와 기사, 그 아래 농노들로 이뤄진 봉건제 사
회는 매우 불평등한 사회였다. 하지만 이런 사회가 천 년이나 지
속될 수 있었던 것은 교회의 권위가 굳건했기 때문이다. 교회는
천국과 지옥을 가르쳤다. 이 짧은 이승에서의 삶은 부조리하지만
저 앞에서 영원한 삶이 기다리므로 참을 수 있는 것이었다. 하지
만 교회가 권위를 잃자 봉건사회는 그 존립 기반이 무너져 내
렸다. 절대적 약자였던 왕들이 교황에 맞서고, 종교개혁이 일어
나 전 유럽으로 들불처럼 번져나가게 되는 데에는 이러한 배경이
있다. 즉 면죄부의 남발과 이에 대한 루터의 항명은 종교개혁이
터져 나오는 데 방아쇠 역할을 한 것에 불과했다고 할 수 있다.
게다가 성지 탈환을 명분으로 무리하게 추진된 십자군 원정은 중
세의 쇠락을 가속화시켰다. 무모한 전쟁에 무차별 동원되는 과정
에서 영주들과 기사계급이 급격히 몰락했고 이로 인해 계급사회
의 상층부가 무너졌다. 부르주아라 불리게 될 상인들이 그 틈을
비집고 자연스럽게 힘을 키웠다. 근대라 불리게 될 시대는 이처럼
수면 아래에서 차근차근 준비되고 있었다.

　르네상스는 이런 분위기 속에서 그 싹을 틔운다. 발원지는 이
탈리아의 중북부 토스카나 지방에 자리한 피렌체였다. 이곳은 부
유한 상인들과 뛰어난 시인들의 고장이었고 조토[11]라는 위대한 예

11　**조토 디 본도네**(Giotto di Bondone, 1266?~1337). 중세 말 등장한 천재적 화가. 르네상스를 예고
한 선구자로 이탈리아 전역에 명성을 떨쳤다.

바사리, 〈토스카나 시인들〉, 1544년, 미니에폴리스미술관.
'르네상스 예술가 열전'의 작가 바사리는 지극한 존경의 마음으로 피렌체가 낳은 위대한 인문주의자들을 하나의 화폭
에 담았다.

술가의 도시였다. 또한 오랜 시간 인문주의 운동의 중심지이기도
했다. 십자군 전쟁 이후 지중해 교역이 활발해지면서 동방에 다
녀온 이들 손에는 고대의 유물과 진귀한 서적들이 들려 있었다.

이는 중세 성직자들이 그토록 오랫동안 공들여 감춰왔던 것들이었다. 천 년의 세월을 뛰어넘어 다시 부활한 고대를 마주한 이들은 모두 감격했다. 그중에서도 피렌체인들은 자기 조상들의 위대함에 무한한 자부심을 느꼈다. 그리하여 너도나도 고대 서적과 예술 작품들을 모으고 고전을 공부하는 데 뛰어들었다. 그렇게 인문주의 운동이 탄생하게 된 것이다.

왼쪽의 그림은 피렌체를 대표하는 뛰어난 인문주의자들을 그린 그림이다. 앞쪽 오른쪽부터 귀도 카발칸티, 단테 알리기에리, 조반니 보카치오, 프란체스코 페트라르카가 보인다. 시인으로는 최고의 영예라 할 수 있는 계관시인에 오른 이들이다. 위대한 서사시 《신곡》을 쓴 단테는 친구인 카발칸티를 돌아보며 책의 한 대목에 관해 이야기를 나눈다. 《데카메론》의 작가 보카치오와 이야기를 나누던 페트라르카가 끼어들며 뭔가 이야기를 하려 한다. 앞쪽 탁자 위에는 천문관측을 위한 기구들과 고대 서적이 보인다. 이들 모두 인문주의자들의 교양이었다. 그림 뒤편에 보이는 이들은 왼쪽부터 마르실리오 피치노와 크리스토포로 란디노다. 앞의 계관시인들보다 한 세기 뒤인 르네상스 시대에 활약한 이들은 학자로서 메디치 가문이 설립한 플라톤 아카데미를 맡아 인문주의 운동을 계속 이끌어갔다. 이들의 가르침을 따라 신화 속 이야기를 그림으로 그려낸 화가가 바로 보티첼리였다. 르네상스는 이 그림에서 잘 드러나는 것처럼 이 지역에서 오래도록 이어져온 인문주의 운동의 연장선에 있었던 것이다.

미술 흐름 잡기

중세까지의 미술

원시	고대			
동굴벽화	메소포타미아	이집트	그리스	로마
알타미라		피라미드	피디아스	폼페이
라스코		장신구	프락시텔레스	
		도자기	아펠레스	

　원시인들이 동굴에 남긴 벽화는 말한다. 인류는 본래 뛰어난 화가였다고. 그 이후 오랜 세월 수많은 그림들이 그려졌겠지만 아쉽게도 지금은 거의 남아 있지 않다. 원시시대에는 그림을 보존하는 기술이 없었기 때문이다. 다행히 고대의 그림이 어떠했는지 간접적으로 알려주는 것들은 많이 있다. 땅에서 출토된 도자기나 조각, 부조 등이 그것인데 이를 통해 우리는 메소포타미아와 이집트, 그리스 등에서 그려진 그림을 어느 정도는 알 수 있게 되었다. 이들 중에서 그리스 예술은 단연코 특별했다. 밀로의 비너스나 라오콘 군상 등 지금 남아 있는 그리스 조각들은 당시 엄청난 예술적 성취가 있었음을 생생하게 보여준다. 조각가 피디아스나 화가 아펠레스 등 그 시절을 수놓았던 위대한 예술가들의 이름이 지금도 전해질 정도다. 유럽과 중동, 아프리카 북부에 걸쳐 대제국을 건설했던 로마는 건축과 토목 분야에서 위대함의 경지에 도달했지만 예술 분야에서만큼은 철저하게 그리스의 속국과 같았다. 그 복제품이라도 가지기 위해 애를 썼을 만큼 그리스의 예술 작품에 매료되었던 반면 조각과 회화 분야에서 새로운 예술적 성취는 없었다. 18세기에 폼페이가 발굴되면서 화산재에 덮여 있던 고대 로마의 도시가 모습을 드러냈다. 이런 기적과 같은 일을 통해 우린 로마 시대 그림의 수준을 알게 되었다.

　476년 서로마가 멸망하면서 서양엔 중세가 시작되었다. 중세는 종교의 지배를 받던 시기였다. 기독교는 다른 신의 존재를 용납하지 않았으므로 제우스, 아폴론, 비너스 등 고대 신들의 모습을 담은 그림과 조각 모두가 철저히 파괴되어야 했다. 고대의 건물들이 있던 자리에 성당들이 들어섰고 이 성당

중세 전반	중세 후반		르네상스
비잔틴 소피아 성당 산마르코 성당	**로마네스크** 피사 성당	**고딕** 노트르담 생트 샤펠 밀라노 성당	**피렌체** 브루넬레스키 도나텔로 보티첼리 다 빈치

엔 송교화와 성인의 조각들이 자리하게 되었다. 중세 전반은 동쪽의 비잔틴 양식이 발전한 시대였다. 모자이크와 황금 장식을 특징으로 하는 비잔틴 양식은 서쪽으로도 전해져 베네치아와 라벤나, 시칠리아 등에 눈부신 걸작들을 남겨놓았다. 중세 후반이 되면 피사의 사탑으로 유명한 로마네스크 양식의 시대를 지나 고딕 양식의 시대가 열린다. 뾰족한 첨탑과 화려한 스테인드글라스를 특징으로 하는 고딕 양식은 파리의 노트르담 성당과 생트 샤펠 예배당이 유명하며 밀라노 두오모 성당도 대표적 작품으로 손꼽는다.

중세의 그림과 조각은 미적인 아름다움은 가능한 배제하고 신앙심을 고취시킬 목적에만 적합하도록 제작되었다. 그림을 보존하는 기술이 발전하면서 중세 말에 그려진 그림들은 현재도 많이 살아남았다. 회반죽으로 벽면에 그리는 프레스코화와 계란 노른자를 이용해 그리는 템페라화가 주로 사용되었고 이는 르네상스 시기까지 이어졌다. 14세기 접어들어서는 비잔틴 양식의 장점을 흡수한 고딕 양식이 국제고딕이라는 이름으로 불리며 전 유럽의 표준으로 자리하게 되었다. 길드가 독점하고 있던 예술 시장에서 모든 공방의 장인들은 도제들에게 국제고딕만을 가르쳤다. 다른 예술 양식은 비집고 들어갈 틈조차 보이지 않던 시대였다. 그때 놀라운 일이 벌어졌다. 피렌체에서 몇몇의 장인들에 의해 탄생한 르네상스 양식이 얼마 지나지 않아 국제고딕 양식을 과거의 낡은 양식으로 밀어내 버리고 전 유럽을 지배하는 양식이 된 것이다. 중세의 문이 닫히고 근대가 열리는 순간이었다.

ART HUMANITIES

2장

그 속을 알고서야
제대로 보다

이 그림을 모르는 이가 있을까? 우피치미술관을 대표하는 그림이자, 여인의 아름다움을 그리는 데 탁월했던 보티첼리[12]의 대표작 〈비너스의 탄생〉이다. 1485년에 그려져 메디치 가문의 별장을 장식했던 이 그림에는 바다 위 거품에서 태어나 서풍의 신 제피로스의 도움으로 해변에 도착하는 미의 여신이 그려져 있다. 아름답고 섬세한 이 그림은 그러나 자세히 들여다보면 뭔가 자연스럽지 않은 부분이 보인다. 그중에서도 비너스의 목에서부터 아래로 처진 어깨 부분과 그 아래로 곡선을 이루며 내려온 팔과 손이 특히 어색하다. 화가는 모델 없이 그린 것일까. 아니면 모델의 자세와는 상관없이 비너스의 여성스러움과 사랑스러움을 부각시키기 위해 일부러 왜곡해서 그린 것일까. 지금의 기준으로 보자면 이해가 잘 안 될 수 있지만 보티첼리의 시대까지만 해도 인체를 완벽하게 그리는 게 절대적으로 중요하진 않았다. 그렇게 그리는 것의 아름다움을 몰랐기 때문이다. 이때 두 명의 위대한 거장이 등장한다. 서양화가들이 인체의 비례나 세부 묘사에 있어 한 치의 빈틈도 허용하지 않을 만큼 완벽하게 그려낼 수 있게 된 것은 보티첼리의 다음 세대에 해당하는 이들 두 사람의 거장 덕분이다. 원근법으로 온 우주까지도 온전히 그릴 수 있게 된 르네상스인들이 15세기 말, 자신들의 전성기에 다가서면서 또 하나의 우주라 할 수 있는 인간의 몸을 탐구하게 된 것인데, 그 은밀하고 긴장감 넘치는 현장으로 찾아가 보자.

12 **산드로 보티첼리**(Sandro Botticelli, 1445~1510). 피렌체 르네상스를 대표하는 화가로 메디치 가문의 후원을 받았다. 중세 이후 고대 신화의 장면들을 최초로 그려낸 화가로 인정받고 있다.

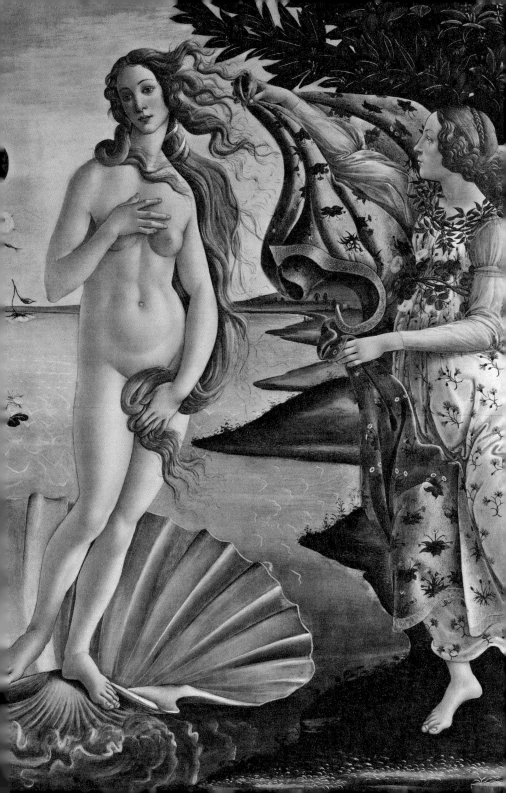

인간의 몸을 들여다본
천재들

1489년 4월 2일, 밀라노 대성당 공사가 한창이던 시절이었다. 벌써 몇 시간째일까. 공사 현장 남쪽에 인접한 건물에서 한 남자가 칼을 들고 시체를 해부하고 있었다. 이 건물은 오래전 밀라노를 다스리던 비스콘티 가문의 대저택이었다. 주위의 반대에도 불구하고 이런 유서 깊은 저택을 작업장으로 하사할 만큼 이 남자에 대한 밀라노의 지배자, 루도비코 스포르차의 신뢰와 총애는 대단했다. 서쪽 하늘이 붉게 물들고 있는 시각, 마침내 이 남자는 노트를 펼치고 그 위에 제목을 적었다. '인간의 몸에 대해' 그러고는 그 아래에 무언가를 그려나가기 시작했다. 주위가 어두워지면서 등불이 점점 밝아지고 있었다. 쓱쓱 펜이 지나간 자리에서 모습을 드러낸 것은 사람의 두개골이었다. 그는 한나절이나 공을 들인 끝에 두개골의 구조를 완전히 이해한 참이었다. 그는 예의 끈기로 여러 장의 두개골 스케치를 그려나갔다. 그는 참으로 놀라운 그림 실력을 가졌다. 그의 손에 의해 두개골은 마치 실물인 듯 양피지 위에 옮겨졌다. 그는 자신이 관찰한 내용을 스케치 옆에 빼곡히 정리해나갔다.

레오나르도. 이 남자의 이름이었다. 피렌체 외곽 빈치라는 작은 마을에서 태어나 레오나르도 다 빈치[13]라 불리는 사람. 비상한 재

능을 타고났으나 서자라는 멍에 때문에 힘겨운 어린 시절을 보냈던 그는 밀라노에 와서야 비로소 자신의 재능을 원 없이 발휘하는 중이었다. 그는 어려서부터 호기심이 남달랐다고 전해진다. 화가가 되어서도 궁금한 것이 생기면 만사를 제쳐두고 호기심이 풀릴 때까지 탐구에만 몰두하곤 했다. 그러다 보니 그림 외에 다양한 분야에 걸쳐 방대한 지식과 재능을 갖게 되었다. 주군의 신임을 얻게 된 것도 이러한 지식과 재능 덕이었다. 그런데 다 빈치가 늘 간절히 바라면서도 기회를 갖지 못하던 일이 있었는데 바로 인체의 해부였다. 그는 잘 알지 못하는 것을 그려야 할 때 견딜 수 없어 했는데, 그중 인체 내부의 생김새를

다 빈치가 남긴 인체 해부도. 영국 왕립도서관에 소장된 이 그림에서 다 빈치는 목에서 어깨, 가슴 부위의 구조를 집중 연구했다.

모르고서 겉모습만을 그리는 것에 대해 특히 아쉬워했다. 하지만 그 기회는 쉽게 오지 않았다. 죽은 사람이라 해도 그 몸을 해부하는 일은 교회에서 엄격히 금하는 행동이었기 때문이다. 자신의 작업장에서 비밀리에 하는 작업이었지만 주군의 암묵적 허락과 지원이 없었다면 아마도 불가능한 일이었을 것이다. 이번에도 천신만고 끝에 얻은 시체이다 보니 다 빈치로서는 언제 다시 올지 기

13 **레오나르도 다 빈치**(Leonardo da Vinci, 1452~1519), 르네상스 시대를 대표하는 예술가. 만능인으로 불릴 만큼 미술은 물론 음악, 과학, 무기 제작 등 다방면에 걸쳐 활약했으며 자신의 연구를 방대한 분량의 노트에 남겼다.

약할 수 없는 천금 같은 기회였다. 이미 시체가 썩어 악취가 진동하고 있는데도 그는 쉼 없이 해부에 몰두했다.

1490년 어느 날, 피렌체 중심부에 위치한 메디치 가문의 저택, 리카르디 궁 안마당에서 많은 사람들이 숨죽인 채 한 남자의 손을 바라보고 있었다. 날카로운 칼을 든 그는 당대 해부학으로 유명한 의사 엘리아 델 메디고였는데 그는 죽은 시체의 피부를 열어 이제 막 그 내부의 장기들에 대해 설명을 하고 있었다. 이 모임은 피렌체의 지배자 로렌초 데 메디치의 주관으로 열린 비밀 해부학 강의였다. 피렌체의 의사들과 인문학자 등 엄선된 멤버들만 초대된 이 강의장에 이제 겨우 열네 살에 불과한 한 소년이 있었는데 그는 의사의 손놀림을 한 순간이라도 놓칠세라 열심히 지켜보고 있었다. 그의 이름은 미켈란젤로[14]였다. 그는 로렌초에 의해 조각 영재로 발탁되어 최고의 교육을 받으며 이곳 리카르디 궁에서 생활하고 있었다. 로렌초는 어린 미켈란젤로를 끔찍이 아꼈고, 수준 높은 교육이 이뤄지는 자리마다 빼놓지 않고 데리고 다녔다고 한다. 그날 이 충격적인 자리에서 어린 조각가는 느끼는 바가 많았다. 인체의 내부에 대해 강렬한 호기심이 생긴 그는 자신의 손으로 직접 인체를 해부할 기회를 기다리고 있었는데 그 기회는 열여덟 살이 되던 해에 찾아왔다. 신원을 알 수 없는 사체가 있어 사람들이 공동묘지 근처에 치워버렸다는 말을 들은 그는 친구와 함께 밤에 그 묘지에 가서 그 시체를 몰래 집으로 가져왔다. 그러고는 자기 손으로 직접 해부를 시작했다. 피부 아래 자리한 골격과 근육의 모습을 관찰하면서 그는 여러 장의 그림을 그렸다. 인체 내부의 각 부분을 하나씩 알아가는 일은 그에게 왠지 모를 강

14 **미켈란젤로 부오나로티**(Michelangelo Buonarroti, 1475~1564), 르네상스 시대를 대표하는 예술가. 조각, 회화, 건축 등 전 분야의 완성자로 불린다.

렬한 희열을 안겨주었다.

다 빈치와 미켈란젤로. 르네상스를 대표하는 두 명의 위대한 예술가가 공히 해부에 몰두했었다는 점이 의미심장하다. 나이는 스물세 살이나 차이가 나지만 이들이 처음으로 해부를 접한 시기는 거의 같다. 비록 비밀리에 진행되었다고 해도 해부학 강의가 있었다는 건 중세 시대 금기 중의 금기라 할 수 있던 해부학이 당대 지식인들의 관심 대상이었음을 의미한다. 그 물꼬는 흑사병이 열었다. 대재앙 앞에서

미켈란젤로가 남긴 인체 해부 드로잉. 젊은 시절 그는 조각을 염두에 두고 해부를 했기 때문에 그의 관심은 뼈와 인대 그리고 근육에 집중되었다.

교황도 어쩔 수 없이 해부를 허락해야만 했던 것이다. 단 특정 대학에서 특별히 허가받은 교수들만이 할 수 있게 했다. 그런데 해부를 직접 목도한 이들이 늘어나면서 해부에 대한 관심이 퍼져나가는 건 막을 수 없게 되었다. 그러다 15세기 말에 이르러 두 거장에 의해 마침내 예술 분야에 해부학이 접목되게 된 것이다.

하지만 이는 절대 알려져선 안 되는 일이었다. 발각이라도 되면 죽음까지 각오해야 했다. 이런 어려움 때문인지 1489년 이후 오랫동안 다 빈치는 해부를 하지 못한다. 그가 해부 드로잉을 다시 시작한 것은 그 뒤로도 10여 년이나 지난 후였다. 하지만 이와 같은 공백기에도 다 빈치는 인체에 대한 호기심을 내려놓지 않았다. 해부 대신 그가 선택한 분야는 인체의 비례에 대한 연구였다. 이와 관련해서는 다음 그림으로 확인할 수 있는 〈비트루비우스의 인간〉이 잘 보여준다 하겠다. 그러다 어떤 계기가 있었는지는 확실

인체의 비례에 대해 자신의 생각을 적은 다 빈치의 노트. 1490년 작성. 고대의 건축가 비트루비우스가 주창한 인체비례에 대한 다 빈치의 재해석이다. 다 빈치는 우주와 인간 모두를 아우르는 완벽한 비례관계가 존재한다 확신하고 자연과 인간의 관찰에 몰두했다.

하지 않지만 노년에 접어들어 다 빈치는 다시 해부를 시작한다. 이번엔 상당히 체계적으로 또한 지속적으로 연구에 전념한다. 그러다 외부에 알려지면서 교황 레오 10세로부터 수차례 직접 경고를 듣고서야 결국 그만두게 되었지만 그의 연구는 꽤 오래도록 이어졌는데 그의 사후에 공개된 그의 노트에는 무려 1,500여 개에 달하는 인체의 스케치가 담겨 있을 정도다.

"나는 남녀노소를 망라해 30구가 넘는 시체를 해부했다."

해부는 인체에 대해 그가 가지고 있었던 수많은 궁금증을 해결해주는 최고의 기회였기 때문에 그는 실로 다양한 분야로 연구를 전개시켜 나갔다. 인체 각 부분의 움직임, 생명의 탄생과 죽음의 비밀은 물론 질병의 원인, 생각의 원리에 이르기까지 의학은 물론 생명과학까지도 넘나드는 연구였다. 하지만 이런 연구의 출발점이자 그 근간에는 보다 완전한 그림을 그리고자 하는 강한 열망이 있었음을 잊어서는 안 된다. 다 빈치가 해부를 시작하면서 가장 먼저 들여다본 것은 다름 아닌 두개골과 뼈, 근육과 인대와 같은 피부 아래 인체의 구조와 조직이었다. 사람의 다양하고 미묘한 표정을 만들어내는 얼굴 부위 근육의 움직임을 철저히 연구한 것을 비롯해 심지어 빛과 색채가 눈동자를 통해 어떻게 받아들여지는지 알기 위해 눈의 구조와 뇌와의 연

결 부위를 공들여 해부한 점 역시도 보다 완벽한 그림을 향한 그의 열망을 보여주는 대표적인 사례다. 그리고 이러한 해부를 통한 관찰의 결과물이 그의 노트에 쌓여가면서 다 빈치의 그림은 점점 달라지기 시작했다.

해부라고 하면 누구나 다 빈치를 떠올리겠지만 실제로는 미켈란젤로의 해부 경험이 더 많았던 것으로 알려져 있다. 그가 죽은

피렌체 아카데미아미술관에서 만날 수 있는 다비드상. 자세히 들여다볼수록 인체에 대한 미켈란젤로의 지식이 깊고 체계적임을 느끼게 된다.

후 제자들은 '그가 해부한 사체의 수는 이루 헤아릴 수 없'으며 '그가 해부하지 않은 동물이 없을 정도'라고 말했다. 미켈란젤로는 말하자면 해부광이었던 셈이다. 아쉬운 점은 그가 해부하며 그렸을 수많은 데생을 죽기 전에 대부분 태워 없앴다는 점이다. 다른 이들에게 알려지길 원치 않았던 것으로 짐작된다. 그런데 그는 왜 이처럼 해부에 전념했던 것일까. 이를 이해하려면 그가 젊어서부터 인체의 묘사에 남다른 솜씨를 선보였다는 점에 주목해야 한다. 그의 대표작 〈다비드〉를 가까이서 관찰한 이들은 그 정교한 아름다움에 소름이 돋았다고들 말한다. 중세 이래 있었던 그 무수한 조각들은 물론, 초기 르네상스인들을 매료시켰던 고대 그리스의 조각마저 잊게 만들 만큼 아름다웠던 〈다비드〉에 대해 당대의 한 평론가는 이렇게 말했다.

"이 작품으로 조각의 역사는 끝났다."

이 놀라운 비범함에 대해 해부학 지식을 빼놓고는 설명할 길이 없다. 〈다비드〉는 사람 몸속을 완벽하게 파악한 예술가만이 만들 수 있는 작품이었던 것이다. 해부학을 처음 접했던 그 순간부터 그 가치를 꿰뚫어보았던 미켈란젤로의 영민함이 놀랍다. 조각가로 최고의 자리에 오른 이후 그는 회화로 자신의 영역을 넓혀나간다. '조각의 역사를 끝내버렸던' 그가 회화엔 어떤 영향을 미치게 될까.

은은하게 드러나야 하나
또렷이 도드라져야 하나

다 빈치가 그려낸 인물들은 모두 그윽한 분위기와 신비로운 표정을 보여준다. 다른 그 누구의 그림과도 구별되는 다 빈치만의 스타일은 인체에 대한 치밀한 연구에서 비롯된 것이다. 하지만 다 빈치는 해부로 알게 된 인체의 특징들을 적극적으로 드러내지 않는다. 오히려 그림에 자연스레 녹아들도록 하는 편이다. 다 빈치가 죽는 순간까지 늘 곁에 두고 조금씩 손을 보던 작품이 있다. 그 유명한 〈모나리자〉다. 모나리자의 미소만큼 신비로운 게 또 있을까? 이러한 신비로움을 당대 화가들도 주목하지 않았을 리 없다. 다 빈치의 전기를 썼던 조르조 바사리의 찬사다.

"이 미소는 땅 위의 여인이 아니라 하늘의 여인만이 지어낼 수 있는 미소입니다. 이것이 어찌 붓으로 그려낸 그림이겠습니까. 피와 살로 빚어낸 신의 창조물이 아닐 수 없습니다."

그런데 다 빈치를 연구하는 학자들의 이야기는 더 놀랍다. 이러한 미소가 만들어지려면 최소 40개 이상 얼굴 근육의 움직임을 동시에 고려해야 한다는 것이다. 이처럼 다 빈치는 자신의 해부학 지식을 과시 없이 은은하게 드러낸다. 그의 그림이 다른 화가들의 그림보다 자연스럽고 부드럽게 느껴지는 건 이 때문일 것이다.

그림에 대한 미켈란젤로의 생각은 전혀 달랐다. 그도 자연스러

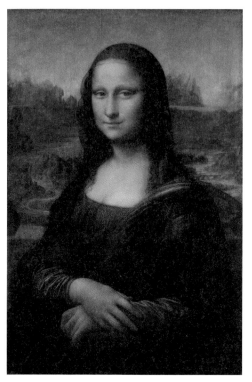

다 빈치, 〈모나리자〉, 1503~1506년, 루브르박물관.
지금도 많은 이들을 매혹하는 이 신비한 미소는 다 빈치가 평생을 몰두
했던 해부학적 지식으로 가능해졌다고 할 수 있다.

움을 추구했지만 그에게 자연스러움이란 동작이나 자세의 자연스러움을 의미했다. 다 빈치처럼 표정이나 분위기에 공을 들이는 스타일이 아니었던 것이다. 조각이 회화보다 우월하다고 확신했던 그는 '고대의 조각에서 볼 수 있는 아름다움'을 그림에 담으려 했다. 그건 완벽하게 단련된 인체가 보여주는 이상적인 아름다움이었다. 이를 효과적으로 구현하도록 해준 그의 장기는 바로 소묘였다. 조각을 하기 전 수없이 많은 스케치를 그리며 탁월한 소묘 능력을 갖게 된 그는 이에 대해 큰 자부심이 있었다고 한다.

"난 아무리 어려운 자세라도 모델 없이 그려낼 수 있습니다."

그림의 완성도가 소묘에서 좌우된다고 믿었던 그는 심지어 색을 칠할 때에도 소묘의 강렬함이 줄어들지 않도록 주의해야 한다고 강조했다. 그의 확신에 찬 소묘는 인체의 섬세한 부분들을 도드라지게 드러내는 것이 특징이다. 그의 회화 경력 초기에 해당하는 그림 〈톤도 도니〉를 보자. 전면에 위치한 이가 성모 마리아인데, 다른 무엇보다 아기 예수를 안기 위해 들어 올린 그녀의 팔뚝이 눈에 들어온다. 군살이라고는 찾아볼 수 없는 팔뚝에서 특히 팔꿈치와 손목 등에는 뼈와 인대 등의 도드라짐이 뚜렷하다. 이처럼 미켈란젤로는 그림에 해부학 지식이 보다 과시적인 방식으로 드러

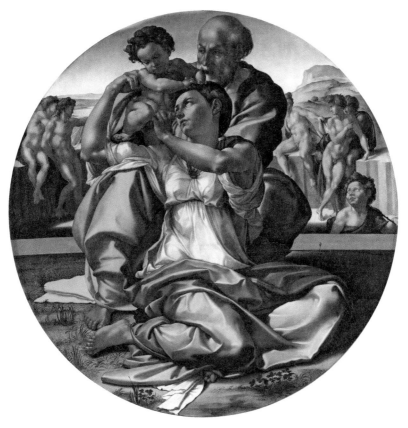

미켈란젤로, 〈톤도 도니〉, 1504~1506년, 우피치미술관.
미켈란젤로의 그림 속 인물들은 한결같이 대리석 조각을 연상시킨다.

날 때 이상적인 아름다움이 구현된다고 믿었다.

　두 거장이 제시한 두 갈래의 길, 자연스러운 분위기의 그림과 조각처럼 완벽한 미를 추구하는 그림은 이후 서양미술의 양대 물결을 이루게 된다. 이 두 흐름을 해부학 지식과 관련해서 보자면, 이를 은은하게 드러내느냐, 도드라지게 드러내느냐의 차이로 구분해볼 수 있다. 즉 다 빈치의 방식을 '절제'라 한다면 미켈란젤로의

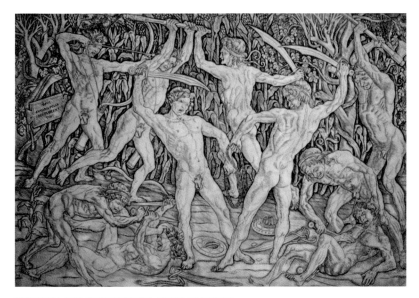

폴라이우올로, 〈옷을 벗은 남자들의 전투〉, 1470년경, 루브르박물관.
판화로 된 이 작품은 피부 아래 잔근육까지 도드라지게 묘사된 점이 눈에 띈다. 해부를 해본 화가의 자부심이 한껏 드러나 있다 하겠다. 하지만 폴라이우올로 역시 한 치의 오차도 없는 정밀한 그림이라기보다 근육 묘사에만 매달린 그림이기에 후대 화가들에게 큰 영향을 미치지 못했다.

방식은 '과시'다. 만약 우리가 해부를 통해 뛰어난 인체 묘사 능력을 갖게 되었다면 이 둘 중 어떤 방식을 선택하게 될까? 아마도 대부분은 이를 과시하고 싶어질 것이다. 하나의 사례를 보자. 해부에서 얻은 지식을 그림에 적용했던 화가가 다 빈치 이전에도 있었다. '르네상스 화가 열전'을 쓴 바사리에 따르면 그 최초의 화가는 폴라이우올로[15]다. 그는 인체의 근육을 다소 과장해 도드라지게 그린 그림으로 큰 인기를 얻었다고 한다. 위의 그림은 그가 남긴 판화 작품이다. 그림 속에는 지금 여러 남자들이 칼을 들고 치열한 싸움을 벌이고 있다. 그런데 갑옷을 입어도 모자랄 판에 이들은 왜 옷을 벗고 있는 것일까. 답은 간단하다. 옷을 입혀서는 근

15 **안토니오 델 폴라이우올로**(Antonio del Pollaiuolo, 1431?~1498), 르네상스 초기 인체의 세부 묘사에 관심을 가졌던 화가.

육을 그릴 수 없기 때문이다. 폴라이우올로는 자신의 해부학 지식을 어떻게든 과시하고자 했다. 그러다 보니 그림에 이처럼 필요 이상으로 누드가 등장하게 된 것이다. 르네상스 이후에도 이런 일화들은 많다. 이탈리아에 유학을 다녀온 스페인의 화가 벨라스케스가 그랬듯, '미켈란젤로의 세례를 받고' 해부학 지식을 연마하게 되는 화가들은 이후 자기도 모르게 가능하면 그림 속 남자들의 옷을 벗기려 한다. 이는 고전미술의 중요한 경향이 된다. 미술관을 걷다가 기대하지 않은 순간에도 멋진 몸매와 근육을 감상할 수 있게 된 것은 다 미켈란젤로 덕분이라 하겠다.

라파엘로가 미켈란젤로를 연구하면서 1507년경 그린 다비드상 데생. 대영박물관 소장.

다 빈치의 자연스러운 그림과 미켈란젤로의 조각 같은 그림은 라파엘로[16]에게서 만난다. 두 거장의 장점을 모두 갖췄다고 평가받는 '사랑스러운 남자' 라파엘로. 하지만 그의 그림이 두 경향의 정확한 중간에 위치하는 건 아니다. 굳이 나누자면 그는 미켈란젤로의 계승자에 가깝다. 라파엘로는 중세의 장인과 구분되는 르네상스 시대 예술가의 개념을 확립한 인물이다. 미켈란젤로가 그랬듯 예술가라 불리려면 손기술만 가진 것이 아니라 고전에 대한 체

16 **라파엘로 산치오**(Raffaello Sanzio, 1483~1520), 다 빈치, 미켈란젤로와 더불어 르네상스 회화의 3대 거장으로 불리는 화가.

계적이고 깊은 지식을 포함해 방대한 교양을 갖춰야 한다고 믿었던 것이다. 스스로 뛰어난 교양인이었으며 개인적인 매력까지 갖춰 많은 이들로부터 존경과 사랑을 받았던 그는 그림 실력 면에서도 타의 추종을 불허해 이후 오랜 시간 동안 화가들의 롤모델이 된다. 라파엘로는 해부학 지식을 바탕으로 한 소묘를 중시하는 그림, 조각과 같은 아름다움을 추구하는 그림을 완성했다. 하지만 동시에 자연스러운 분위기 또한 포기하지 않았다. 다 빈치로부터 배운 부드러움을 자신의 그림에 가미했던 그는 이를 통해 르네상스 전성기를 대표하는 또 한 명의 거장에 올라서게 된다.

잘된 그림의 기준이 세워지다

원근법이 눈앞의 대상을 공간 속에 한 치의 오차도 없이 그려내려는 목표를 가진다면, 해부학은 인간의 몸을 한 치의 오차도 없이 그려내려는 목표를 갖고 있다. 다 빈치와 미켈란젤로를 위대하다고 할 때 각자 그렇게 불리는 이유야 정말 많지만, 이들에게 공통된 한 가지는 바로 인체 묘사의 수준을 획기적으로 높인 것이다. 그 정교함과 섬세함에서 이들 이전의 그림과 이후의 그림은 그야말로 확연히 다르다. 그러니 이들 이후 활동한 화가들로서는 원근법에 이어 완벽히 터득해야 하는 기술이 하나 더 추가된 셈이었다.

해부학에 기반한 인체 묘사 능력은 이후에도 꾸준히 향상되다가 17세기 후반에 이르러 비약적으로 발전하는 계기가 마련된다. 프랑스에서 '아카데미 미술'이 탄생하게 된 것이다. 루이 14세의 지원 아래 프랑스는 이탈리아 미술을 따라잡기 위해 '왕립 조각 및 회화 아카데미'를 설립하고 전국에서 미술 영재들을 선발해 어려서부터 집중적인 교육을 실시했다. 체계적인 커리큘럼과 치열한 경쟁 시스템을 통해 단기간에 뛰어난 화가들을 길러낸 이곳에서 모든 화가들의 롤모델로 선정된 화가는 푸생[17]이었다.

[17] **니콜라 푸생**(Nicolas Poussin, 1594~1665), 바로크 시대에 이탈리아에서 활약한 고전주의 화가. 그는 사후 프랑스 회화의 아버지로 불렸다.

푸생, 〈솔로몬의 심판의 한 부분을 그린 판화〉, 1649년, 런던 웰컴 라이브러리.
판화라고는 믿기지 않을 만큼 섬세한 인체 묘사를 담은 그림이다. 앞서 살펴본 폴라이우올로의 판화와 비교
해볼 때 한눈에 보기에도 해부학 지식을 그림으로 구현하는 작업이 얼마나 발전했는지 확인할 수 있다.

푸생은 마치 구도자와 같은 태도로 한 점의 그림에도 자신의
정성을 다했다. 그는 고대 신화와 성서를 포함해 그림의 주제를 깊
이 연구했으며 사색을 통해 깊은 통찰을 이끌어내 '철학자 화가'
로 불렸다. 라파엘로를 인생의 등대로 여겼던 푸생은 그야말로
완벽한 소묘 능력을 연마하고 선 중심의 조각 같은 그림을 선보
였다. 여기에 해부학 지식이 더해진 건 물론이다. 이것이 바로 아
카데미가 정한 '잘된 그림의 기준'이었다. 교육과정에서 해부학은
가장 기본이 되면서도 중요한 커리큘럼이 되었고, 이를 통해 인체
를 철저히 이해한 학생들은 최소한 푸생 이상의 소묘 능력을 갖
추기 위해 오랜 시간 소묘에 매달려야 했다. 여기에 치열한 경쟁이
더해지니 화가들의 인체 묘사 능력은 비약적으로 발전할 수밖에

없었던 것이다. 프랑스의 성과를 목도한 다른 나라들이 경쟁적으로 아카데미를 설립하면서 18세기 유럽은 국가 주도의 아카데미 미술 전성시대를 맞게 된다.

원근법에 이어 고전미술의 형성에 가장 중요한 발명의 하나로 꼽히는 해부학은 다음과 같이 정의된다.

예술에서의 해부학(art anatomy): 보다 완벽한 그림과 조각을 위해 인체나 동물의 사체를 절개하여 골격, 근육, 피부 등의 구조와 그 운동성 등을 탐구하는 학문.

해부학이 예술 분야에 미친 영향을 좀 더 구체적으로 살펴보기로 하자. 이는 고전미술의 시기에 주류로 불린 미술을 명확히 이해하기 위함이다. 다음 그림은 로마에서 명성을 날렸던 18세기 신고전주의 화가 멩스[18]의 남성 누드 드로잉이다. 이 그림을 접한 이들은 그야말로 눈길을 떼기 어렵다고 말한다. 어떤 느낌일까. 벗은 몸이지만 에로틱한 느낌은 의외로 강하지 않다. 그보다는 잘 만들어진 사람의 몸이 뿜어내는 '묘한 쾌감'이 마치 눈을 뚫고 들어오는 것만 같다. 이러한 시각적 쾌감은 그리는 화가들을 먼저 매료시켰고 그다음은 그림을 주문하는 고객들을, 그리고 이어서 일반 대중들까지도 매료시켰다. 일단 '이 맛을 보고 나면' 그 이전으로 돌아가긴 어려웠다. 이미 보는 눈이 달라졌기 때문이다. 인체 묘사의 수준이 달라진 후 밋밋한 신체 묘사는 '못 그린 그림'과 동의어가 되었다. 이때 화가가 모델의 모습을 있는 그대로 '진실되게' 그렸는지, 아니면 자신의 해부학 지식을 이용해 더 '도드라지

18 **안톤 라파엘 멩스**(Anton Raphael Mengs, 1728~1779), 신고전주의 시대를 대표하는 독일의 화가. 로마에서 명성을 떨친다.

멩스, 〈뒤에서 본 앉아 있는 남성 누드〉, 1755년, 로마 비토리오 엠마누엘레 2세 도서관.
멩스의 정교한 소묘 능력을 보여주는 이 그림은 잘 만든 조각을 연상시킨다. 미켈란젤로가 강조했던 이상적인 아름다움이 잘 구현되어 있다.

게' 그렸는지는 중요하지 않았다. 이 그림에서처럼 시각적 쾌감이 극대화될 수만 있다면 묘사의 진실성은 적절히 희생될 수도 있었던 것이다. 화가들은 이를 '이상적인 아름다움의 구현'이라고 합리화했다. 이런 그림의 성패는 채색 이전 소묘의 단계에서 이미 판가름 난다. 색을 과도하게 칠하면 소묘가 죽어버리기 때문에 채색은 선들을 온전히 살려내는 방식으로 적절히 이뤄져야 한다. 선을 침범해서도 안 되고 색채 스스로 두드러져서도 안 된다. 이를 요약하면 이렇게 표현할 수 있다.

"색채는 선의 지배하에 있어야 한다."

이러한 그림을 우리는 '선 중심의 그림'이라 한다. 이러한 선 중심의 그림은 미켈란젤로와 라파엘로에 의해 르네상스 시대에도 주류 미술이었고, 이후 아카데미 미술의 근간이 되면서 고전미술의 후반부에도 주류 미술의 자리를 지켰다. 무려 400여 년에 걸쳐 이러한 주류 미술이 누렸던 위세는 그야말로 대단했다. 그림을 배우려는 이들은 모두가 소묘에 매달렸고 완벽한 소묘를 갖추지 못하면 화가라 자처할 수도 없었다. 지금도 미술학원에 가면 가장 먼저 하는 일이 아그리파 등 석고 두상을 놓고 소묘를 하는 것이다. 이는 아카데미 미술의 영향력이 아직도 남아 있음을 의미한다.

인체의 묘사에서 약간의 어색함이 있다 해서 이 그림이 가진 의미가 줄어들 리 없다. 천 년의 세월 동안 철저히 잊혔던 고대 신화의 세계를 그림으로 부활시킨 위대한 걸작이기 때문이다.

　　미술에서 해부학이라 하면 가장 먼저 떠오르는 화가는 다 빈 치다. 그가 남긴 수백 페이지에 달하는 해부학 노트의 인상이 강하게 남아 있기 때문이다. 하지만 자신의 해부 경험을 통해 후대 화가들에게 더 큰 영향을 미친 쪽은 미켈란젤로라 할 수 있다. 고전미술의 골격을 이루는 기본 개념들, 즉 소묘를 강조한 선 중심 그림의 개념과 조각을 연상시키는 이상적인 묘사의 개념들이 다 그에게서 시작된 것이었다. 이러한 개념들이 푸생을 거쳐 아카데미 미술에 접목되면서 화가들의 인체 묘사 능력은 비약적으로 발전하게 된다. 앞서 우리는 보티첼리의 그림 〈비너스의 탄생〉을 만

카바넬, 〈비너스의 탄생〉(부분), 1863년, 오르세미술관.
이상적인 아름다움을 넘어서는 지나친 관능성으로 논란이 되기도 한 이 그림은 나폴레옹 3세가 관람 즉시 구매한 것으로 유명하다. 공중을 날고 있는 아기 천사(푸토)들이 신화를 그린 그림이라는 증거가 된다.

나보았다. 해부학 지식이 없던 시절에 그려진 그림이다 보니 자세히 보면 여러 부분에서 어색한 묘사가 보인다. 그렇다면 해부학이 더해지면 그림이 어떻게 달라질까. 우리는 고전미술의 피날레를 장식한 거장 카바넬[19]이 그린 비너스에서 그 결과를 확인할 수 있다. 비너스는 바다의 거품에서 이제 막 탄생한 참이다. 잠에서 덜 깨어난 듯 가늘게 눈을 떠, 수줍은 듯 관람자를 바라본다. 본래 아카데미 회화는 남성 누드를 선호한다. 여성 누드는 근육

19 **알렉상드르 카바넬**(Alexandre Cabanel, 1823~1889), 아카데미 미술을 대표하는 신고전주의 화가. 19세기 프랑스 화단에 막강한 영향력을 행사했다.

의 표현 등에서 예의 '도드라지는 묘사'를 하기 어렵기 때문이다. 하지만 이 그림에서 카바넬은 그러한 선입견을 비웃듯 경이로운 인체 묘사를 선보인다. 미의 여신답게 비너스의 아름다움은 조각처럼 완벽하다. 그런데 실제 모델도 이렇게 아름다웠을까? 이런 의심은 매우 타당하다. 미켈란젤로의 후예인 카바넬도 '아름다움을 위해 진실 따위에는 살짝 눈감아줄 수 있는' 이상적인 묘사의 달인이었기 때문에.

2. 해부학_잘된 그림의 기준이 세워지다

사람을 그릴 땐 먼저 뼈를 그리고 그 위에 근육과 힘줄을 붙여라.
이어 피부를 덧씌우고 마지막으로 옷을 입혀야 한다.
_레온 바티스타 알베르티

부족의 운명을 걸고 이웃 부족의 용사들과 목숨을 건 싸움에
나서는 형제들. 그런데 상대편이 하필 사돈 집안이라면? 공동체
를 위한 개인의 희생을 주제로 다룬 이 그림은 신고전주의 미술의

대표작이다. 완성작을 그리기 전에 미리 그렸던 소묘를 잘라 위에 얹고 보니, 고전미술에서도 주류에 속한 화가들이 얼마나 소묘를 중시했는지, 그리고 채색 과정에서도 소묘를 살리기 위해 얼마나 노력했는지 잘 드러난다. 이 그림을 그린 다비드는 아카데미 회화의 상징과도 같은 인물이었다. 해부학 지식과 소묘 능력에서 타의 추종을 불허할 만큼 뛰어났던 그는 옷을 입은 사람을 그릴 때에도 뼈를 그리기 시작해 누드를 먼저 그린 뒤 그 위에 옷을 입히는 것으로 유명했다.

그림 설명_자크 루이 다비드, 〈호라티우스 형제들의 맹세〉(부분), 1784년, 루브르박물관.

르네상스와 종교개혁

죄를 없애주는 종이. 즉 천국으로 가는 입장권. 바로 면죄부다.
면죄부는 르네상스 시대의 산물이다. 면죄부를 발행한 사람은 교
황 레오 10세였다. 메디치 가문 출신인 그는 스스로 대단한 수준
의 인문 교양을 갖춘 인물로 전성기를 맞은 르네상스의 가장 큰
후원자이기도 했다. 하지만 그는 산 피에트로 대성당 공사비를 감
당할 길이 없자, 돈을 조달하기 위해 전 유럽에 면죄부 판매를 독
려했다. 이 종이가 정말 효험이 있는 것일까? 의심은 믿음으로 진
압해야 한다. 당시 뛰어난 설교자들은 면죄부 판매왕이기도 했다.
그중에서 가장 유명한 이는 독일 지역을 책임졌던 요하네스 테첼
이었다. 그는 물불을 가리지 않고 면죄부를 팔아 악명을 떨쳤는데
교황에게 상납해야 하는 약정 금액을 제외한 나머지를 착복해 막

당시 독일에서 불티나게 팔려나간 면죄부의 실물 이미지다. 상당히 조잡하게 인쇄된 이 종이에 적힌 내용은 다음과 같
다. "모든 성인들의 이름으로, 그리고 그대에 대한 동정심으로 나는 그대의 모든 죄와 악행들을 사면합니다_요하네스
테첼." 죄를 없애주는 이가 놀랍게도 테첼로 되어 있다.

대한 부를 쌓았다고 한다. 그를 미워하는 이들은 많았지만 종교재 판장도 겸한 그에게 맞설 수 있는 사람은 없었다.

이러한 테첼의 악행에 분노해 종교개혁을 일으킨 이가 바로 마르틴 루터였다. 루터에 의해 전해지는 이야기가 하나 있는데 이를 옮겨본다. 어느 날 테첼이 라이프치히에서 면죄부를 팔아 많은 돈을 챙긴 뒤 다른 도시로 떠나려던 참에 한 귀족이 찾아왔다. 그가 묻기를, "면죄부를 사면 미래에 저지를 죄도 용서받을 수 있습니까?" 하니 테첼이 잠시 생각한 후 이렇게 답했다. "그렇습니다. 하지만 지금 즉시 면죄부를 사야만 가능합니다." 귀족이 재차 확인하면서 "정말 어떤 죄든 용서가 됩니까?" 하고 물으니 테첼은 "나를 의심하지 마시오."라고 말하면서 대신 이는 특별한 면죄부이니 매우 큰돈을 내야 한다고 했다. 그러자 이 귀족은 망설임 없이 그 돈을 내고 면죄부를 샀다. 떠나려던 참에 생각지도 못한 큰돈까지 추가로 챙기게 돼 기분이 한껏 좋아진 테첼이 유쾌한 마음으로 길을 나섰는데 그만 얼마 가지 않아 강도를 만나 흠씬 두들겨 맞고 가진 돈을 모두 빼앗기고 말았다. 나중에 알고 보니 이 일을 벌인 사람은 바로 그 귀족이었다. 이 일을 알게 된 이 지역 영주가 테첼을 건드린 것에 대해 처음엔 크게 화를 냈으나 이 귀족에게 앞뒤 사정을 들은 뒤 껄껄 웃으며 용서해주었다고 한다.

역설적으로 테첼은 종교개혁의 가장 큰 공로자의 한 사람이다. 그가 저지른 무수한 악행 때문에 독일 지역 내 로마교회에 대한 반감이 뿌리 깊게 자리하게 되기 때문이다. 죽음 직전까지 내몰렸던 루터가 제후들의 적극적인 보호를 받고 안전할 수 있었던 점이나, 이후 종교개혁이 독일을 중심으로 유럽 전역으로 들불처럼 번져가게 되는 이면에 이러한 민심이 자리한다. 루터는 타락할 대로 타락한 교회를 비판하면서 교회의 매개가 없는 신앙, 즉 성서로 돌아가 신과 직접 만나는 신앙을 주창했다. 왼쪽의 그림은 루터와

루카스 크라나흐, 〈바이마르 제단화〉(일부), 1552년, 성 베드로와 성 바오로 교회.

친한 지인이었던 루카스 크라나흐가 그리다 이후 이름이 같은 아들이 완성한 〈바이마르 제단화〉 중 중앙 패널이다. 배경에 아담과 이브의 추방부터 모세의 일화들까지 구원의 의미가 담긴 그림들이 보이는 가운데 전경에는 예수가 세 번 등장한다. 십자가에 못 박힌 모습과 붉은 천을 두른 후 죽음과 사탄을 제압하는 모습, 그리고 희생 제물로서 양의 모습이 그것이다. 우측엔 세례자 요한이 예수와 양을 가리키는 손짓을 하고 있으며 그 옆으로 화가인 아버지 크라나흐와 검은 사제복을 입은 루터가 있다. 루터의 손은 성서를 가리키고 있는데 교회를 통한 믿음이 아니라 성서를 통한 믿음으로 돌아가자는 뜻이다. 그림을 자세히 보면 예수의 옆구리에서 분출한 피가 크라나흐의 정수리에 떨어지고 있다. 이는 교회의 개입을 배제하고 신과 신도가 이처럼 직접적으로 만나야 한다는 의미다.

르네상스의 전성기는 폐허였던 로마가 다시 깨어나는 시기였다. 당시 교황들은 로마 가톨릭교회의 권위를 더 높이 세우고자 산 피에트로 대성당 건축을 무리하게 밀어붙였다. 하지만 그 결과 자신들의 존립마저도 뒤흔들게 되는 종교개혁과 맞닥뜨리게 되었다. 여러 모순이 쌓여 위태위태했던 상황은 테첼이라는 한 성직자의 지나친 일탈로 인해 한 치 앞도 내다볼 수 없는 대혼란으로 내몰려갔다. 이후 유럽은 수백 년에 걸쳐 종교적 입장이 다르다는 이유로 많은 이들이 서로 죽고 죽어야 하는 비극의 현장이 된다.

르네상스 전반기

15c

이탈리아

브루넬레스키	보티첼리
도나텔로	기를란다요
마사초	만테냐
우첼로	다 빈치

북유럽

캉팽	멤링
반 에이크,	보스
판 데르 베이던	
판 데르 후스	

　미술사를 다룬 책 대부분은 르네상스가 15세기에 시작된 것으로 본다. 그런데 그 양상을 정리하고 보면, 서로 교류가 없었던 두 지역에서 동시에 생겨난 것이 특이하다. 그 하나는 피렌체에서 생겨난 이탈리아 르네상스요, 다른 하나는 브루게와 겐트 등 플랑드르로 불리던 지역에서 생겨난 북유럽 르네상스다. 이탈리아 르네상스는 인문주의 전통을 바탕으로 고대 신화와 오래전 역사 이야기를 그림에 가져왔고, 기술적으로는 원근법과 해부학 지식을 토대로 '환영주의'를 발전시켰다. 반면 북유럽 르네상스는 기독교 전통을 유지하면서 유화 기술을 바탕으로 많은 대상을 섬세하고 세밀하게 그리는 그림을 발전시켰다.

　그런데 왜 다른 곳도 아닌 이들 지역에서 르네상스가 생겨난 것일까. 이들 지역은 공통점이 있다. 우선 피렌체나 플랑드르 모두 부유한 상인들의 도시였다. 또한 교회의 간섭이나 강력한 정치권력에서 조금은 비껴나 있다 보니 비교적 자유로운 사회 분위기가 형성되어 있었다. 부를 바탕으로 신분 상승을 노리던 상인들은 위엄을 드러내 보이기 위해 초상화를 그렸고 큰돈을 쾌척해 교회에 제단화를 바쳤으며, 가족 예배당을 경쟁적으로 꾸몄다. 화가나 조각가들에게는 커다란 기회의 장이 열리게 된 셈이었다. 재능 있는 이들이 이들 지역으로 몰려들면서 예술가들 간의 경쟁도 치열해졌고 이는 일련의 기술적인 혁신으로 나타났다.

　서로 각자의 길을 가던 양 진영은 15세기 말에 이르러 서로의 장점을 받아들이면서 한 단계 도약을 이루게 되는데, 그 과정에서 확실한 우위를 점

하게 되는 쪽은 이탈리아 르네상스였다. 플랑드르 예술이 초기의 혁신을 계승하지 못하고 답보 혹은 퇴보하는 형국이었다면 피렌체 예술은 예술적 성취가 차곡차곡 쌓여가면서 눈부시게 발전했기 때문이다. 이러한 양 진영의 격차는 이후 북유럽 화가들이 너도나도 이탈리아 그림을 모방하는 데 급급했던 것에서 잘 드러난다 하겠다. 이탈리아 화단이 우위를 점할 수 있었던 것은 인문주의 전통을 적극 받아들인 부분에서 그 이유를 찾을 수 있다. 메디치 가문이 설립하고 지원한 플라톤 아카데미처럼 르네상스 운동의 이른바 싱크탱크가 잘 작동하고 있었고 예술가들도 인문주의를 적극 받아들이면서 스스로 교양인임을 자처했다. 이것이 예술가의 지위를 단순히 손을 쓰는 천한 장인에서 벗어나게 해주었음은 앞서 살펴본 바 있다. 이러한 바탕에서 마침내 위대한 예술가로 불리게 되는 다 빈치, 미켈란젤로, 라파엘로 등이 등장하게 되는 것이다.

ART HUMANITIES

3장

시간이라는
무거운 족쇄가 풀리다

프라도미술관에서 만날 수 있는 이 그림은 프라 안젤리코[20]가 1432년경 완성한 〈마리아의 수태고지〉(부분)다. 이 그림에서 프라 안젤리코는 예의 밝고 화사한 색채로 섬세하고 정교한 그림 솜씨를 보여준다. 성모의 옷과 로지아(현관 회랑) 천장에 칠해진 파란색은 당시 금보다 비싸다는 청금석을 안료로 쓴 것이다. 그림 제작에 제법 많은 돈이 들었음을 짐작할 수 있다. 그림에 쓰는 돈은 화가의 명성에 비례한다. 프라 안젤리코는 물론 당대 최고의 화가였다.

하지만 이 그림을 보고 있자니 왠지 만화나 일러스트와 같다는 느낌이 든다. 전체적으로 색조는 선명한 반면 광택과 같은 빛의 투명한 표현이 전혀 없어 실물을 보는 듯한 자연스러움이 떨어진다. 마리아나 가브리엘 천사의 얼굴은 뽀얗다기보다는 창백할 정도이고 색채감도 어색하다. 이렇게 보이는 원인의 상당 부분은 물감에 있었다. 이 그림은 템페라화로 그려졌는데 안료를 계란 노른자와 섞어 그리는 이 방법은 선명한 색상을 자랑하지만 빨리 그려야 했고 수정하는 것이 어려웠다. 말하자면 고도의 숙련된 솜씨로 단번에 완성을 해내야 했던 것이다. 자연 시간을 들여야 하는 꼼꼼하고 정밀한 묘사는 아예 엄두를 내지도 못했다. 그런데 이 그림이 그려지던 무렵 저 멀리 북쪽 플랑드르에서는 모두를 충격에 빠뜨릴 놀라운 그림이 그려지고 있었다. 거센 변화의 물결이 밀려오는 가운데 이탈리아 화가들은 어떤 선택을 하게 될까. 서양미술이 힘차게 도약하게 되는 중대한 고비, 그 치열했던 고심의 순간들을 만나보자.

20 **프라 안젤리코**(Fra Angelico, 1387~1455), 피렌체 인근 피에솔레 태생의 도메니코회 수도사이자 화가. 본명인 조반니 다 피에솔레보다는 별명인 프라 안젤리코로 불렸다. 이는 '천사의 수도사'라는 뜻으로 평생을 경건하고 사랑스러운 종교화를 그리는 데 바쳤다 하여 붙여진 별명이다.

어찌하여 신은 그 또한
이 세상에 보내셨는가

판 데르 후스, 〈남자의 초상〉, 1475년, 메트로폴리탄미술관.
판 데르 후스는 기품 있는 초상화에도 능했지만 그보다는 종교화로 명성을 떨쳤다. 거뭇거뭇한 수염이나 인물 주변 빛을 묘사한 것에서 알 수 있듯 그는 유화의 구사에 뛰어났다.

판 데르 후스[21]는 플랑드르를 대표하는 거장이었다. 그의 명성은 네덜란드와 독일 지역은 물론 프랑스에까지 이르렀는데 메디치 가문을 위해 일하던 한 피렌체 상인이 고향의 가족 예배당 장식을 위해 그에게 그림을 주문한 일화는 유명하다. 하지만 그는 경력의 절정에서 세상을 등지고 수도원에 들어갔다. 심각한 우울증 때문이었다. 그의 재능을 원했던 사람들이 그를 내버려 둘 리가 없었다. 권력자들과 부유한 이들이 수도원에 몰려들자 그에겐 수도사의 삶과는 어울리지 않게도 외부 출입이나 심지어 음주도 자유로운 그런 생활이 허락되었다. 하지만 그는 그 뒤로도 자살을 시도하는 등 끊임없는 정신적 고통을 겪다가 결국 젊은 나이에 죽음을 맞이한다. 수도원에

21 휘호 판 데르 후스(Hugo van der Goes, 1440~1482), 겐트를 중심으로 활약한 북유럽 르네상스 화가. 독실한 신앙심으로 중세적 화풍을 선보였다.

서 생긴 일은 상세히 기록된다. 덕분에 우린 그가 그곳에서 얼마나 힘든 시간을 보냈는지 알 수가 있다. 그를 평생 괴롭힌 것은 열등감이었다. 당대 최고의 자리에 있던 그에게 열등감을 느끼게 한 이가 도대체 누구란 말인가. 놀랍게도 그 사람은 두 세대나 앞서 살았고 당시에는 이미 죽고 없었던 어떤 화가였다. 평생 그 화가를 롤모델로 여기며 그림을 그렸으나 어떻게 해도 그에게 미치지 못한다는 것을 깊이 깨달은 판 데르 후스. 그는 마음속 그 좌절감을 이겨내지 못했던 것이다.

판 데르 후스에게 롤모델이었던 이는 바로 얀 반 에이크[22]였다. 벨기에의 아름다운 중세 도시 브루게에서 활동한 그의 삶은 대부분 베일에 가려져 있다. 유화 기법을 가르쳐준 형 후베르트가 죽은 뒤 플랑드르 궁정화가로 활약했다는 정도만이 알려져 있을 뿐이다. 그런데 앞서 판 데르 후스의 슬픈 이야기를 접하고 보니 도대체 얀 반 에이크란 화가의 그림이 어떠했는지 궁금하지 않을 수 없다. 그의 작품은 브루게와 겐트 등지에 많이 남아 있지만 가장 유명한 작품은 런던 내셔널갤러리에 있다. 내셔널갤러리라면 소장품의 명성과 가치에서 세계 최고로 손꼽히는 곳이다. 루브르에 〈모나리자〉가 있듯, 그 수많은 걸작들 중에서도 내셔널갤러리가 간판으로 내세울 만큼 아끼는 작품이 바로 〈아르놀피니의 결혼〉이다. 하지만 실제 이 작품 앞에 가보면 예상과 달리 그리 붐비지 않는다. '아는 이들만 알고 모르는 이들은 모르는' 그런 작품이기 때문이다. 관람객들 중 상당수는 그냥 스윽 보고 지나친다. 덕분에 이 작품을 아끼는 이들은 아주 가까운 곳에서 찬찬히 감상할 여유를 갖게 된다. 마침 이 작품에 대해 두 사람이 대화를 나누고 있다. 그림 보는 척하며 이들 곁으로 가서 어떤 이야기를 나누

22 **얀 반 에이크**(Jan van Eyck, 1395?~1441). 플랑드르에서 활약한 북유럽 르네상스의 거장으로 유화의 선구자로 알려져 있다.

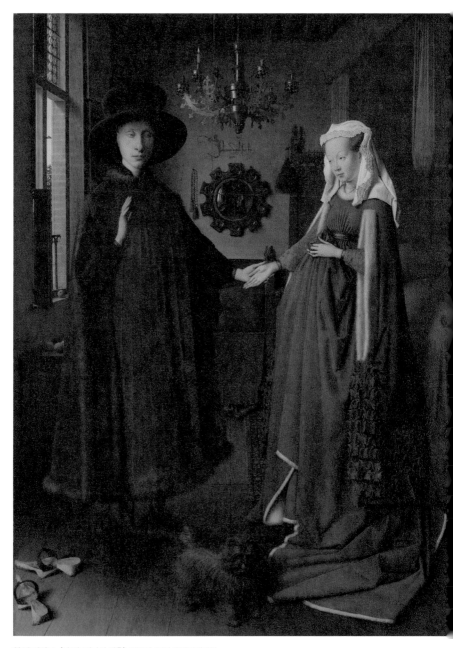

얀 반 에이크, 〈아르놀피니의 결혼〉, 1434년, 런던 내셔널갤러리.

는지 귀동냥해보기로 하자.

"참 대단하지? 이 그림이 그 오래전에 그려졌다는 게 믿어져? 1434년이면 여전히 중세의 그림자가 짙게 드리운 시절인데 말이야. 이 그림의 진가는 인물 묘사보다는 배경에 그려진 사물들에 있다고 해. 하나하나 보다 보면 그야말로 감탄이 절로 나오게 되지."

"사실 첫눈엔 깡마른 몸에 지나치게 큰 모자를 쓴 이 남자가 조금 우스꽝스럽게 보여서 별것 아니라고 봤는데 세부 묘사를 보니 참 대단한 그림이네. 어쩜 이리도 정밀하게 그려졌을까?"

"르네상스라고 하면 누구나 이탈리아를 떠올리고 북유럽 그림들은 잘 모르는 면이 있어. 이 그림이 그려지던 당시 피렌체에서는 우첼로의 〈산 로마노 전투〉나 프라 안젤리코의 아름다운 종교화들이 그려지던 시절이거든. 다들 원근법에 열광하고 있었지만 아직 유화에 대해서는 모르고 있었지."

"아, 〈산 로마노 전투〉라면 우리가 옆방에서 보았던 그림 말하는 거지? 창들과 누운 병사가 하나같이 소실점으로 향해 있는 게 참 재미있었지. 그런데 정말 그 그림과 이 그림이 같은 시기에 그려졌단 말이야? 믿기 어렵군."

"그래서 얀 반 에이크가 이런 그림들을 연이어 선보였을 때 사람들이 느낀 충격은 어마어마했다고 해. 위에 그려진 샹들리에나 왼편의 창문틀을 봐봐. 지금 봐도 마치 사진을 보는 것 같지? 그리고 이 아래

〈아르놀피니의 결혼〉(부분). 고전회화에서 부부의 그림에 그려진 강아지는 정절의 상징이다.

마룻바닥 질감하며 또 이 털북숭이 강아지는 또 어떻고!"

"맞아. 나도 좀 전에 강아지 털을 그린 걸 보고 정말 소름이 돋았어. 이 화가, 인내심과 끈기도 대단했던 것 같아."

"그런데 이 그림의 하이라이트가 남았어. 바로 뒤편에 보이는 거울이야. 뭐가 보이지 않아?"

"오, 거울 속에 사람이 그려져 있어. 네 사람이나 있는데?"

"그렇지? 이들 부부의 뒷모습이 보이고 그 사이에 두 사람이 있지. 아마도 푸른 옷을 입은 사람이 화가일 거야. 또 한 사람은 결혼식의 증인 정도로 추정되지. 그런데 말이야. 이처럼 너무나 작은 공간 속에 볼록 거울에 비친 방의 풍경을 너무나 완벽하게 담아내고 있잖아. 이 부분이 이 작품의 백미라고 할 수 있어."

"정말 말이 안 나올 정도네. 별로 크지도 않은 이 그림 안에게다가 이토록 작은 거울을 그렸는데 그 속에 사람들이라니! 그런데 거울 둘레 이 작은 원들에도 뭔가가 그려진 거 같아."

"맞아. 예수가 죽는 날 벌어진 열 가지 장면들이 그려진 거야. 그 크기로 보면 현미경을 보고 그려야 할 정도니 참 대단하지? 그런데 이런 세부 묘사 말고도 이 거울 속에는 많은 화가들을 좌절시킨 놀라운 솜씨가 숨어 있어. 그건 창문으로 들어와 실내로 퍼지는 빛을 너무나 완벽하게 그려냈다는 거야."

〈아르놀피니의 결혼〉(부분).

"음. 그 말을 듣고 그림을 다시 보니 거울 속만이 아니라 전체적으로도 빛의 표현이 은은하고 자연스럽네. 보면 볼수록 이건 사람이 그릴 수 있는 그림이 아니란 생각이 드네! 그런데 얀 반 에이크는 어떻게

이런 그림을 그릴 수 있었던 거지?"

　그 비밀은 유화에 있었다. 유화는 이처럼 그림의 차원을 바꿨다. 유화가 본격적으로 그려지기 전 그림은 주로 템페라나 프레스코로 그려졌다. 템페라는 색을 내는 안료를 계란 노른자에 섞어 나무판 등에 점착시키는 방법이고 프레스코는 건물의 벽면에 회반죽을 바른 후 그 위에 수성물감을 칠해 마르는 중에 굳도록 하는 방법이었다. 계란 노른자나 회반죽 모두 빨리 말라버렸기 때문에 두 방법 모두 빠른 시간에 그려야만 했다. 이는 꼼꼼하고 정밀한 묘사를 하기가 어렵다는 걸 의미했다. 반면 플랑드르에서 생겨난 유화는 그 반대였다. 린시드유를 점착제로 사용하는 유화는 마르는 데 시간이 오래 걸렸다. 이는 큰 단점이라고도 볼 수 있지만, 대신 화가들은 그 시간만큼 여유를 갖고 그림을 그릴 수 있었고 또한 마음에 들지 않으면 무한 반복해서 수정을 할 수 있었다. 게다가 테레빈유를 가미해 물감의 묽기를 조절하면 그림의 분위기를 전혀 다르게 연출할 수 있었고, 이들 기름을 적절히 조절해 투명한 느낌과 물체 위의 광택을 자유자재로 표현할 수 있었다. 이러한 유화를 통해 기술적으로 정밀한 그림을 어느 경지까지 그려낼 수 있는지 직접 보여준 화가가 바로 얀 반 에이크였다.

　얀 반 에이크를 유화의 발명자로 알고 있는 이들도 많지만 실은 그렇지는 않다. '15세기 플랑드르 유화의 대표자' 정도가 가장 적절한 평가라 할 수 있다. 이 지방에서 그에 앞서 유화를 그린 이들은 많다. 그의 형 후베르트만 해도 그보다 무려 스무 살가량이나 많은 것으로 알려져 있고 로베르 캉팽[23]이라는 뛰어난 화가 역시 그보다 조금 앞선 시대에 활약했기 때문이다. 캉팽의 제자인

23　**로베르 캉팽**(Robert Campin, 1380?~1444), 오랜 세월 '플랑드르의 거장'으로만 알려졌던 북유럽의 화가. 유화의 표현력을 현격히 높였으며 초상화에 뛰어났다.

캉팽, 〈여인의 초상〉, 1430년경, 런던 내셔널갤러리.
캉팽은 얀 반 에이크보다 앞선 시대의 화가다. 이 그림에서 보여지듯 그는 가까운 거리에서 그려진 초상화에 뛰어났다. 여인의 피부와 옷감의 세부 묘사가 감탄을 자아낸다.

로히어르 판 데르 베이던을 비롯해 판 데르 후스나 한스 멤링 등 뛰어난 화가들이 연이어 등장하면서 플랑드르 회화는 일대 도약기를 맞이하게 되는데 이 시기를 북유럽 르네상스라 한다. 그런데 전해지는 말에 따르면 판 데르 후스뿐만이 아니라 이들 후배 화가들 모두가 뼛속 깊은 좌절감을 느꼈다고 한다. 대선배인 얀 반 에이크가 이룩한 성취가 너무나 높은 산처럼 느껴졌기 때문이었다. 그들은 아무리 정성을 다하고 노력을 기울여도 얀 반 에이크가 만들어낸 놀라운 사실성에 다가갈 수 없었다고 한다. 그의 수준에 필적하는 그림이 북유럽에 다시 등장하는 건 무려 100년 가까운 시간이 지나서야 가능했다고 하니 그의 천재성이 얼마나 대단했던 것인지 다시금 새겨보게 된다. 얀 반 에이크를 유화의 대표자로 기억하게 되는 건 바로 이런 이유 때문이다.

변해야 하나
철저히 거부해야 하나

얀 반 에이크 등 북유럽 화가들의 그림이 이탈리아에 알려진 시기는 15세기 전반기였다. 이들의 유화를 눈으로 직접 본 이탈리아 화가들의 충격은 실로 어마어마했다. 요즘 말로 하자면 마치 '무릎이 꺾이는 듯한' 경험이었을 것이다. 그 정밀한 세부 묘사와 자연스러운 빛의 표현은 자신들로서는 상상조차 못 해본 수준이었기 때문이다. 그런데 이 기적과도 같은 표현력의 비밀이 유화 물감에 있다는 사실을 알게 된 이탈리아 화가들은 유화 기법에 대해 궁금해하면서도 곧 두 패로 선명히 나뉘게 되었다. 먼저 나폴리나 밀라노 등 변방에서 활동한 이른바 '비주류' 화가들은 유화물감을 적극 도입해야 한다는 입장이었다. 메시나[24]로 대표되는 찬성파는 유화가 불러올 엄청난 변화가 이미 거스를 수 없음을, 또한 스스로 변해야만 한다는 것을 확신했다. 이들은 유화 기법을 알아내기 위해 치열하게 노력했으며 그리하여 이탈리아 유화의 선구자들이 되었다.

반면 피렌체와 로마를 점령하고 있던 주류 화단 화가들의 입장은 달랐다. 이들은 유화에 대해 극도의 경계심과 함께 두려움까지

24 **안토넬로 다 메시나**(Antonello da Messina, 1430~1479), 이탈리아 유화의 선구자. 나폴리에서 화가 경력을 시작했으며 이후 밀라노, 베네치아 등지에서 활약하며 이탈리아 전역에 유화를 전파했다.

메시나, 〈가시면류관을 쓴 예수〉, 1476~1478년, 루브르박물관.
나폴리를 중심으로 활약했던 메시나는 이탈리아에 유화를 도입한 선구
자라 할 수 있다.

도 느꼈지만 이내 유화를 거부하는 것으로 자신들의 입장을 정리했다. 이들의 논리는 이랬다.

"몇 번이고 덧칠하고 또 계속 수정을 할 수 있는 유화는 일종의 사기와 같다. 그건 실력을 갖추지 못한 화가들이나 하는 짓이다. 제대로 된 그림은 잘된 소묘 위에 단 한 번의 채색으로 완성되어야 한다. 그래야만 한 편의 작품이라 할 수 있다. 북유럽에서 온 이와 같은 사기 행각에 놀아난다면 회화는 그 틀 자체가 허물어져 버릴 것이다."

이들은 템페라화와 프레스코화를 더 우월한 그림이라고 주장했다. 실수 없이 단번에 완성해야 하는 그림인 만큼 더 어려운 기술이라는 것이다. 이와 같은 입장이 주류를 이루다 보니 이탈리아 주류 화단에 유화가 도입되는 시기는 한참이 지나 15세기가 저물고 16세기가 시작될 무렵이 되어서다. 이러한 과도기에 그려진 그림 두 점으로 당시 주류 화단의 입장을 살펴보자.

먼저 오른쪽의 그림을 보자. 이 그림은 판 데르 후스의 대표작 〈포르티나리 제단화〉다. 앞서 소개한 것처럼 그는 이탈리아 피렌체에서도 유명한 화가였다. 메디치 가문을 위해 브루게에서 양모 사업을 총괄했던 지사장 톰마소 포르티나리가 그곳에서 그려진 이 그림을 피렌체로 보내 자신의 가족 예배당을 장식했기 때

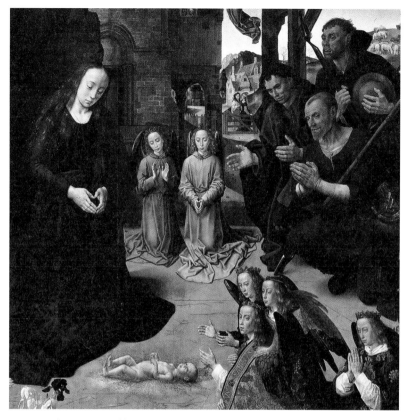

판 데르 후스, 〈포르티나리 제단화〉(부분), 1476~1478년, 우피치미술관.
타향에 머물던 사업가 포르티나리는 북유럽 최고의 화가가 그린 이 그림으로 자신의 가족 예배당을 꾸미게 함으로써
자신의 존재를 고향에 환기시키는 동시에 자신의 재력을 과시하려 했다고 전해진다.

문이다. 판 데르 후스는 신앙심이 깊은 화가였다. 그는 유화를 능
숙하게 다루었으나 그림의 구성과 인물의 배치 등은 중세의 전통
을 지켰다. 인물을 비중에 따라 크기를 달리해 그린 것이 그 대표
적인 예다. 그림 속에서 갓 태어난 아기 예수에게 경배를 드리는
천사들은 주위의 성모 마리아와 목동들에 비해 매우 작다. 이는
15세기 후반에 접어들면서 북유럽 유화가 얀 반 에이크의 사실적
묘사를 계승하기보다는 교회의 입맛에 맞는 중세적 그림으로 되

돌아갔다는 것을 의미한다.

다음 그림은 피렌체 화단을 대표하는 기를란다요[25]가 그린 〈목동들의 경배〉다. 구도나 시기 면에서 볼 때 앞의 그림을 보고 그렸으리라 짐작되는 이 그림은 유화에 맞서는 피렌체 그림의 지향점을 잘 보여준다. 우선 이 그림에서는 마구간의 기둥과 처마, 구유로 사용되는 석관, 저 멀리 아치를 이루는 석조 개선문 등이 원근법을 이루며 먼 풍경에 이르기까지 화면 속 공간이 하나로 통일되어 있다. 그리고 등장인물들 모두가 사실적 비례에 맞춰 그려졌다. 이는 15세기 이탈리아 화가들의 자부심과 같은 것이었다. 또한 한 번에 완성해야 하는 템페라로 그려졌다는 것이 믿기지 않을 만큼 모든 부분이 꼼꼼하고 세심하게 그려져 있다. 물론 각 부분을 확대하여 세부 묘사를 비교해보면 유화에 비할 수는 없다. 하지만 기를란다요에 이르면 템페라 그림도 전혀 손색이 없을 만큼 뛰어난 완성도를 보여준다.

이처럼 동시대에 그려진 두 그림을 비교하고 보니, 1480년대까지만 해도 북유럽에서 소개된 유화가 아직은 이탈리아 그림을 압도하지 못했음을 확인할 수 있다. 이탈리아 주류 화가들 입장에서 보자면 북유럽 그림을 낮춰 보고 자신들 그림에 대해 자부심을 가질 만한 근거가 있었던 셈이다. 그럼 이 이후 이탈리아 화단은 어떤 변화를 겪게 될까. 이를 살펴보려면 역시 변방의 비주류로 설움을 겪던 도시, 베네치아로 가야 한다. 그곳에서 전개된 이야기를 따라가 보자.

25 **도메니코 기를란다요**(Domenico Ghirlandaio, 1449~1494), 보티첼리와 함께 피렌체 르네상스 전성기를 대표하는 화가. 교회가 주문한 그림을 주로 그렸으나 당대 의상과 풍속으로 인물들을 그려내 많은 인기를 얻었다.

기를란다요, 〈목동들의 경배〉, 1483~1485년, 피렌체 산타 트리니티 성당 사세티 예배당.
목동들의 경배를 받는 중에 저 멀리 동방박사의 일행들이 밀려오자 늙은 요셉이 어리둥절해하고 있다. 그림의 오른편 목동들 맨 앞에서 아기 예수와 자신을 가리키는 인물이 바로 화가인 기를란다요다.

빛과 대기마저도
잡아내다

　예술의 중심지로 콧대 높았던 피렌체나 로마와는 달리 절치부심의 마음으로 문화예술의 도약을 꿈꾸던 베네치아는 보다 적극적으로 유화를 받아들였다. 아마도 메시나에게서 배웠으리라 짐작되는 만테냐와 벨리니 형제들이 선구자였다면, 이들의 뒤를 이어 유화의 새로운 가능성을 열었던 화가가 바로 조르조네[26]였다. 그는 나무판에 그려지던 유화의 시대를 끝내고 캔버스 유화의 시대를 열었다. 캔버스는 선박의 돛을 만드는 아주 질긴 천이다. 크게 만들 수 있기에 초대형 그림에도 제격이었다. 하지만 유화에 사용되는 화학 성분이 스며들면 천이 금방 상하는 문제가 있었다. 조르조네는 여러 재료로 실험을 거듭해 두꺼운 밑칠로 이런 문제를 해결했다. 단순히 나무판의 대용으로만 여겨졌던 캔버스는 차츰 여러 다양한 기법과 결합하면서 그 이전 나무판에서는 기대할 수 없었던 놀라운 효과를 만들어내기 시작했다. 조르조네의 대표작 중 하나인 〈전사와 시종〉에 보여지듯 어두운 바탕 위에 밝은 색을 입혀가면서 연출한 빛과 광택의 효과는 캔버스 위에서 훨씬 자연스럽게 구현되었다.

26 조르조네(Giorgio Barbarelli da Castelfranco, 1477?~1510), 티치아노의 스승으로 캔버스–유화 기법을 창안하고 최초의 풍경화도 선보이는 등 서양미술의 발전에 큰 기여를 한다.

조르조네, 〈전사와 시종〉, 1509년, 우피치미술관.
조르조네를 죽음으로 몰고 간 건 페스트였다. 천재적 재능에 치열한 탐구심을 가졌었기에 만약 그가 오래 살
았다면 르네상스 최고의 예술가가 되었으리라 생각하는 사람들이 많다. 그의 죽음으로 티치아노의 시대가 열
렸다.

　너무나 젊은 나이에 세상을 떠나는 바람에 많은 작품을 남
기지 못했던 조르조네. 하지만 그에겐 티치아노라는 뛰어난
제자가 있었다. 티치아노[27]는 스승의 기법을 부단히 발전시켜나
갔다. 그는 초상화를 시작으로 국제적인 명성을 얻었다. 교황 바

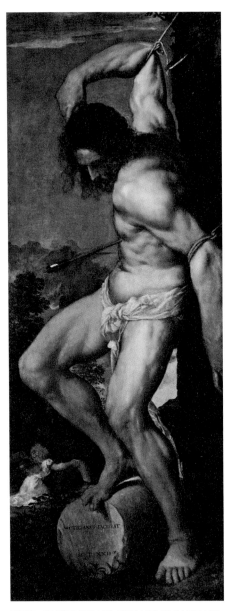

티치아노, 〈성 세바스찬의 순교〉, 1522년, 브레시아 성 나자로 교회. 자신의 신앙을 지키기 위해 화살을 맞는 형벌을 당하는 성 세바스찬의 모습이 생생하게 그려져 있다.

오로 3세는 물론 카를로스 황제까지도 매료되었고 그가 그려준 초상화 한 점을 얻기 위해 유럽 전역의 권력자들이 기를 쓰고 노력했다 하니 그의 인기가 어떠했는지 짐작이 된다. 티치아노는 그 누구든 모델 스스로 생각하는 가장 이상적인 모습을 화폭에 그려냈다고 한다. 자연 모델들은 하나같이 충만한 자긍심을 경험했다고 하는데 이것이 바로 유럽의 모든 권력자들을 사로잡은 티치아노의 마법이었다. 그 이전에 없던 이러한 효과의 근원에는 자연스럽고 생동감 넘치는 묘사가 있었다.

그가 그린 〈성 세바스찬의 순교〉를 보자. 이 그림에서 우리는 북유럽에서 생겨난 유화와 피렌체에서 생겨난 르네상스 회화의 완벽한 결합을 볼 수 있다. 원근법과 해부학의 측면에서도 완벽함을 자랑하는 이 그림은 세밀한 묘사의 측면에서도 전혀 손색이 없다. 게다가 티치아노의 그림은 매끈한 나무판이 아닌 약간은 거친 듯한 캔버스에 칠해짐으로써 얀 반 에이크 스타일의 정밀한 묘사보다도 한층 자연스럽고 생생하다.

27 티치아노 베첼리오(Tiziano Vecellio, 1490?~1576), 16세기를 대표하는 이탈리아 화가로서 베네치아 화단을 이끌며 전 유럽에 명성을 떨친다.

그는 유화의 표현력을 그야말로 완벽하게 구현한 최초의 화가라 할 수 있다. 그리하여 서양미술에서 새로운 이정표가 된다. 그의 그림을 보고 나면 판 데르 후스의 〈포르티나리 제단화〉나 기를란다요의 〈목동들의 경배〉가 먼 옛날에 그려진 그림처럼 여겨진다. 베네치아 미술이 이뤄낸 혁신은 그만큼 놀라운 것이었다.

브루게의 얀 반 에이크에게서 첫 번째 큰 봉우리를 이루고 이어 베네치아의 티치아노에게서 다시금 큰 봉우리를 이룬 유화는 다음과 같이 정의할 수 있다.

유화(oil painting): 린시드유 등 식물성 건성유를 섞어 만든 물감으로 그려서 시간의 제약 없이 섬세하고 정밀한 묘사가 가능하고 색조, 광택, 질감 등의 표현이 뛰어난 그림.

티치아노의 그림이 후대에 미친 영향은 어마어마했지만 그가 활동하던 당시엔 주류 미술인 피렌체 화단을 압도했다기보다는 우위를 가리기 어려운 경쟁 관계에 있었다 할 수 있다. 피렌체가 낳은 위대한 거장들은 유화에 대해 어떤 생각을 했을까. 다 빈치에게 유화는 탐구의 대상이었다. 그는 유화를 알게 된 이후 다양한 방식으로 그 가능성을 탐색했다. 반면 미켈란젤로는 끝내 유화를 거부했다. 그에게 그림이란 프레스코화 아니면 템페라화였다. 하지만 시대는 이미 유화의 편이었다. 16세기에 접어들면서 라파엘로를 필두로 한 피렌체 화단도 어쩔 수 없이 유화를 도입해야 했다. 하지만 이들 주류 화단의 유화는 베네치아의 유화와 달랐다. 여전히 미켈란젤로와 라파엘로의 영향 아래 있었기 때문에 이들은 소묘를 중시하고 이상적인 아름다움을 추구했던 것이다. 또한 미켈란젤로가 〈최후의 심판〉 등 말년의 작품에서 선보인 다

소 기괴하고 과장된 표현이 후배 화가들에게 계승되면서 피렌체에서는 마니에리스모라 불린 그림이 대세를 이루게 된다. 피렌체파와 베네치아파의 내결과 그에 따른 경쟁심도 대단했던 만큼 티치아노에 대한 피렌체 화단의 견제와 비판도 거셌다. 말년의 미켈란젤로가 티치아노의 그림을 보고 '기초인 소묘가 부족한 그림'이라 언급했다는 일화는 유명하다. 하지만 티치아노는 '자연스러운' 그림이 '조각 같은' 그림보다 우위에 있다는 소신을 지켜나갔다. 오른쪽의 작품은 그의 이러한 생각을 담은 선언문과 같다.

"저들(피렌체 화가들)은 늘 내가 조각처럼 그리지 못한다고 비난한다. 하지만 그건 부당한 비난이다. 조각처럼 그리는 것 따위는 내겐 일도 아니다. 보라. 난 아예 조각을 그려낼 수도 있다. 하지만 난 이렇게 딱딱하게 굳어버린 조각처럼 그리는 것보다는 서 있는 여인에게서 보듯 생생하게 살아 있는 모습을 화폭에 담는 것이 무조건 옳다고 믿는다."

이러한 티치아노의 신념은 바로크 시대와 함께 활짝 꽃피우게 된다.

티치아노의 그림을 계승해 유화를 발전시켜나간 화가들이 어떤 성취를 이뤄냈는지 확인하기 위해 이 장의 첫머리에서 소개한 프라 안젤리코의 그림을 다시 보자. 유화의 진화 과정을 살펴본 후 다시 돌아와 이 그림을 보니 아직 중세의 틀에서 벗어나지 못한 그림임을 확연히 느낄 수 있다. 인위적으로 그려진 원근법은 여전히 어색하기만 하고, 해부학 지식이 없다 보니 인체의 묘사는 피상적인 단계에 머물러 마치 인형을 놔둔 것만 같다. 그리고 여기에 템페라 그림이 갖는 묘사의 한계도 생각해보아야 한다.

보다 분명한 비교를 위해 105쪽의 그림을 보자. 바로크 회화의

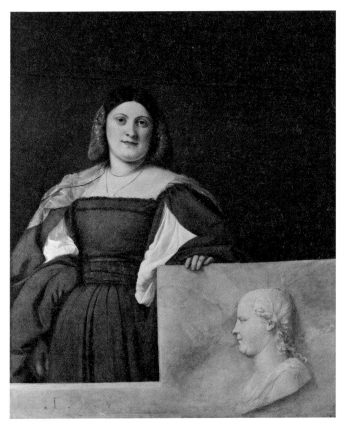

티치아노, 〈여인의 초상〉, 1512년, 런던 내셔널갤러리.
달마시아의 여인을 그린 이 초상에는 자연스러운 그림의 우위에 대한 젊은 화가 티치아노의 믿음이
잘 드러나 있다.

지배자 루벤스[28]가 그린 〈수태고지〉다. 이 그림에서 우리는 적어도
화가라 불리는 이들에게 원근법적인 공간을 구현하고 그 속에 자
리한 인체를 그려내는 일이 더 이상 문제가 되지 않음을 확인하게

28　페테르 루벤스(Peter Paul Rubens, 1577~1640), 바로크 시대를 대표하는 플랑드르의 거장. 젊
은 날 티치아노의 그림을 모사하며 그림 실력을 키웠고 현란하고 생동감 넘치는 필치로 전 유럽 귀
족들의 사랑을 받았다.

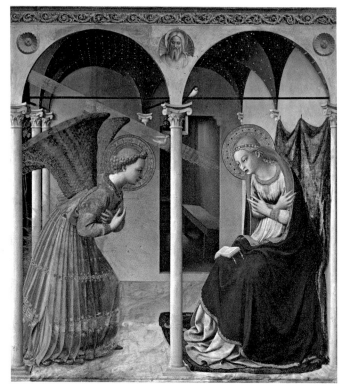

프라 안젤리코, 〈마리아의 수태고지〉(부분), 1434년, 프라도미술관.
르네상스 초기의 이 그림에는 중세 예술의 특징이 강하게 드러나 있다. 이는 중세가 갑자기 막을 내린 것이 아니라 르네상스 시기와 상당 기간 중첩되면서 서서히 사라져갔음을 말해준다.

된다. 그만큼 이 그림의 구성과 표현은 자연스럽다. 그런데 이들만으로는 설명할 수 없는 중요한 차이가 두 그림 사이에 존재한다. 루벤스의 그림을 보자. 성모 마리아와 가브리엘 천사가 이야기를 나누는 공간은 화가가 창조한 것이다. 이 공간엔 프라 안젤리코가 만든 공간에는 없던 무언가가 담겼다. 그건 바로 이들이 숨 쉬는 대기다. 공간을 가득 채운 대기 사이로 빛이 자연스럽게 퍼져 나온다. 이는 루벤스의 대선배인 얀 반 에이크도 능숙하게 구현했던 것이다. 이러한 차이는 그림의 재료가 바뀐 것을 통해 가능해

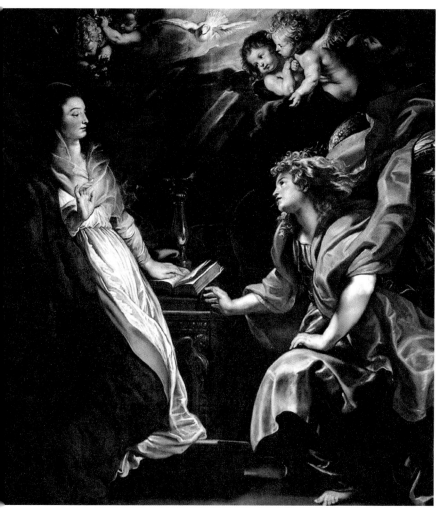

루벤스, 〈수태고지〉, 1610년, 빈 미술사 박물관.
루벤스로 대표되는 바로크 그림이 르네상스 그림과 구분되는 가장 큰 특징의 하나는 역동적이라는 것이다. 차분하고
정적인 르네상스 그림과 달리 바로크 회화 속 인물들은 언제나 '움직이는 중'에 있다.

졌다. 그림은 템페라화에서 유화로 바뀌었다. 이를 통해 화가들은
시간의 제약이라는 무거운 족쇄에서 벗어나 보다 오랜 시간 묘사
에 공을 들일 수 있게 되었다. 그리고 그림은 다시 나무판 위에서

그려지다 캔버스로 옮겨가게 되었다. 이로써 화가들은 얀 반 에이크라는 거대한 산을 넘어 생생함에서 한 차원 다른, 그럼으로써 보다 밀도 높은 공간 구성까지도 할 수 있게 되었다. 즉 화가가 똑같이 재현할 수 없는 것은 이제 없어진 것이다.

티치아노는 르네상스라는 시대의 마지막을 장식한 화가다. 그러면서 동시에 위대한 화가들의 시대를 연 개척자이기도 하다. 우리는 루벤스는 물론 안토니 반 다이크, 프란스 할스, 벨라스케스, 렘브란트 판 레인, 요하네스 페르메이르 등 바로크를 대표하는 화가들을 알고 있다. 이들의 그림에서 유화를 떼어놓고 말할 수 있을까? 지금에 이르러서도 우리는 그림이라면 당연히 캔버스 위에 그리는 유화를 떠올린다. 조르조네와 티치아노가 그 방법을 완성한 뒤로 벌써 500여 년이 지났지만 우리는 이보다 더 나은 방법을 찾아내지 못했다고 할 수 있다. 유화는 그 표현성에서 다양성과 깊이감이 뛰어나다. 대상을 화폭에 재현하는 수단으로서 아직까지 유화를 능가할 방법은 없다.

이로써 우리는 서양미술의 패러다임을 바꾼 르네상스의 위대한 세 가지 발명품 중 마지막 퍼즐이라 할 수 있는 유화를 살펴보았다. 고전미술은 이로써 완성을 위한 모든 도약을 마친 것일까? 아니면 또 다른 준비를 하고 있을까? 다음 장에서 그 답을 확인해보자.

3. **유화**_모든 것을, 생생하게 그려낼 수 있다

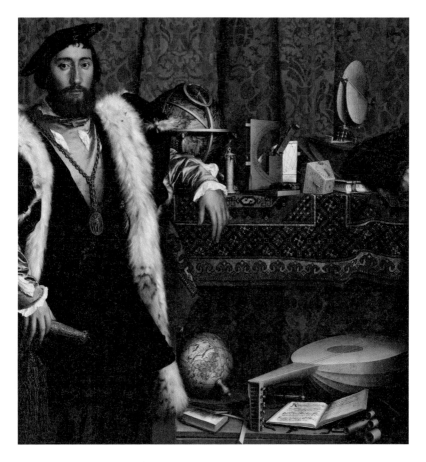

예술의 모든 것은 세부(detail)에 있다.

_크리스티안 마클레이

 런던 내셔널갤러리가 자랑하는 또 하나의 그림, 홀바인[29]이 그린 〈대사들〉의 한 부분이다. 이 그림은 유화의 재현 능력에 한계가 없음을 유감없이 보여준다. 인물의 묘사도 놀랍지만 우리의 눈길을 끄는 건 장식장에 놓인 여러 물건들이다. 위에 놓인 여러 천체관측 기구들은 당시가 대항해시대였음을 말하고 있고, 아래 지구본과 류트, 찬송가 등은 전 세계적인 포교 활동이 벌어지고 있음을 말해준다. 곡면을 따라 그려진 지구본의 시도를 보자. 지명이 보인다. 펼쳐진 찬송가의 악보는 또 어떤가. 단축법으로 그려진 음표 하나하나가 생생하다. 자, 어떤가. 유화가 그리지 못할 것이 있을까?

그림 설명_홀바인, 〈대사들〉, 1533년, 런던 내셔널갤러리.

29 **(소)한스 홀바인**(Hans Holbein the Younger, 1497?~1543), 영국에서 활약한 독일 화가로 눈을 의심케 하는 정밀한 묘사로 명성을 얻는다. 카메라 옵스쿠라를 활용한 것으로 알려져 있다.

부르주아 그리고 욕망의 개화

16세기 안트베르펜은 경제적으로 번영을 누리고 있었다. 유럽 최대의 항구 중 하나인 이 도시에는 늘 바다 건너에서 온 이들과 새로운 물건이 넘쳐났다. 환전과 은행업이 발달할 가장 좋은 조건을 갖고 있었던 셈이다. 게다가 이 시기엔 신교도들에 대한 종교 탄압이 이뤄지던 때라 이를 피해 많은 이들이 북쪽으로 몰려들고 있었다. 그 길목인 안트베르펜에 자리한 환전상으로선 큰 대목을 맞은 셈이었으리라. 여기 독특한 그림이 한 점 있다. 두 사람이 전면에 크게 그려졌는데 왼편의 남자는 저울을 들고 동전과 보석의 무게를 재고 있다. 그는 환전상이다. 늘 하는 일이겠지만 실수가 없어야 하므로 자못 진지하다. 곁에 아내로 보이는 여인은 삽화가 있는 기도서를 읽다가 눈을 돌려 남편이 하는 일을 바라본다. 이들의 옷차림이 그리 화려하진 않지만 그럴듯한 장식장을 갖추고 또 이런 화려한 기도서를 갖고 있는 것으로 보아 이들은 제법 잘 사는 부부다.

그런데 화가는 왜 이러한 환전상 부부를 그린 것일까. 그 정확한 배경은 아직도 베일에 가려져 있다. 그런데 이 그림이 그려진 이후 이 지역 여러 화가들에 의해 같은 주제의 그림이 그려진 것으로 보아 이 그림은 꽤 인기가 있었다고 볼 수 있다. 이 그림에 대한 해석은 두 갈래로 나뉜다. 그 하나는 그저 화가가 살던 세태를 그린 장르화라는 해석이다. 자신의 일에 몰두한 남편을 보면 그저 성실하고 야무진 모습 그 자체. 남편의 일을 바라보는 아내의 모습도 금슬 좋은 가정을 상상하게 한다. 돈을 만지고 있지만 이들 부부의 모습에서 사악하다거나 어리석은 면은 보이지 않

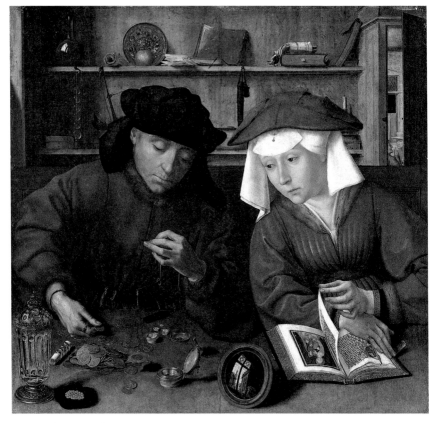

캉탱 마시, 〈환전상과 아내〉, 1514년, 루브르박물관.
그림 곳곳에 의미심장한 상징들이 가득한 이 그림은 새롭게 등장한 계층인 부르주아에 대한 세인들의 미묘한 시선을 담아 낸 걸작이다.

는다. 그러니 단순 장르화일 뿐이라는 것이다. 그런데 이와는 전혀 다른 해석도 있다. 즉 종교적 입장에서 물질적 욕망에 경종을 울리는 내용이라는 것이다. 성서나 묵주 등 종교적 상징물들이 여기저기 그려져 있는데 그중에 부부 사이에 놓인 볼록거울에 주목해보자. 거울엔 창문이 보이는데 자세히 보면 멀리 교회의 종탑이 보이고 창가에서 성서로 짐작되는 책을 읽는 남자가 보인다. 환전상 부부와 대비되는 인물로 그려진 것이 분명하다. 아내가 기도서

를 넘기는 모습도 주목할 만하다. 왼손으로 책장을 넘기고 있는데 오른손 아래 페이지는 접힌 채로 덮일 것만 같다. 즉 읽지도 않으면서 맹목적으로 페이지만 넘기고 있다는 해석이 가능하다. 이렇게 작은 부분을 찬찬히 살펴보니 신앙생활을 소홀히 하고 돈에만 집착하는 것은 큰 불행을 맞을 수 있다는 경고의 의미가 교묘히 담겨 있다고도 볼 수 있겠다.

이러한 두 해석 중에서 아무래도 후자가 더 설득력이 있어 보인다. 이 그림이 인기를 얻었던 이유도 많은 이들이 공감할 수 있는 풍자의 요소가 있었기 때문일 것이다. 이 그림의 주인공인 환전상 부부는 어찌 보면 '자본주의의 초기 모습'을 상징한다고 볼 수 있다. 여전히 종교와 계급이 지배하던 시절, 늘 도덕적 비난에서 자유로울 수 없었지만 자본주의는 이처럼 야무지고 성실한 모습으로 그 뿌리를 뻗어나갔다. 교회의 권위가 무너져 내리고 신분 계급이 요동치는 시기로 접어들면서 자본주의의 주역인 부르주아들은 그간 쌓아온 힘을 드러내게 된다. 돈으로 왕족이 되고, 교황의 지위를 사는 것도 가능하게 되었을 때, 부르주아들은 그림에도 눈을 돌려 귀족들과 경쟁하게 되었다. 자신들의 모습을 더 위엄 있게 보여주기 위해 초상화를 주문했고 자신들의 삶이 얼마나 풍요로운지 보여주기 위해 정물화를 주문했다. 욕망이 화려하게 개화하게 되는 것이다. 이에 대해 미술평론가 존 버거는 다음과 같이 평했다.

"세상을 보여주는 창이었던 그림이 이들의 앞뒤를 가리지 않는 과시욕으로 인해 투명한 금고처럼 변해버렸다."

이때 투명한 금고라는 표현이 의미심장하다. 금고라는 단어엔 '소유욕'이, 투명하다는 표현엔 '과시욕'이 넘실거린다. 대상의 생생한 재현을 가능케 한 유화가 이러한 '욕망'을 드러내기에 가장 좋은 방법이었음은 말할 필요도 없으리라.

르네상스 후반기

16c

이탈리아
			북유럽
미켈란젤로	브론치노	조르조네	뒤러
라파엘로	파르미자니노	티치아노	홀바인
	폰토르모	틴토레토	브뤼헐

절정으로 치닫던 피렌체 르네상스는 그 후원자 로렌초 데 메디치가 1492년 갑자기 사망하고, 바로 이어 프랑스 대군의 침공을 받으면서 갑자기 막을 내리게 되었다. 프랑스를 등에 업고 권력을 장악한 수도사 사보나롤라는 교황과 대립하면서 철저한 금욕의 삶을 요구했는데 그러다 보니 르네상스 시기에 만들어진 예술품들과 장신구들이 불태워지는 비극적인 일도 벌어졌다.

부유한 교황과 바티칸에 포진한 야심만만한 추기경들이 새로운 후원자로 등장하면서 르네상스의 주 무대는 곧 로마로 옮겨졌다. 폐허였던 로마가 화려하게 재건되기 시작했고 가톨릭교회를 대표하는 산 피에트로 대성당이 착공되었다. 미켈란젤로와 라파엘로가 활약했던 이때가 르네상스의 최절정기였다. 그런데 당시 유럽의 지배자였던 카를 5세와 교황의 사이가 틀어지면서 갈등이 심화되었고 결국 로마는 황제가 휘몰아 온 군대에 철저히 짓밟히고 만다. 1527년 이른바 로마 약탈이 자행된 것이다.

이 사건으로 말미암아 로마 르네상스 역시 짧은 영광을 뒤로하고 막을 내리게 되는데 그 바통을 이어받은 곳은 바로 베네치아였다. 이 지역이 낳은 천재인 조르조네와 티치아노가 이룬 혁신으로 베네치아 예술은 르네상스의 피날레를 화려하게 장식하게 된다. 같은 시기 피렌체와 로마에서는 미켈란젤로와 라파엘로의 화풍을 변형시킨 마니에리스모 그림이 큰 인기를 끌게 된다. 다소 인위적이면서도 조각과 같은 관능적 아름다움을 추구한 마니에리스모 회화의 대표자는 브론치노였다. 두 지역 간의 경쟁에서 승리한 쪽은 베네치아라고 할 수 있다. 화려한 색채와 더불어 사실적이며 생생하게 그려

스페인
엘 그레코

진 베네치아의 그림들은 이후 바로크 회화로 계승된다.

이탈리아 르네상스의 위세에 눌린 북유럽에서도 뛰어난 화가들이 있었다. 독일의 뒤러는 플랑드르와 이탈리아를 다니며 두 지역의 르네상스를 종합하는 성취를 이뤘고 역시 이탈리아에서 공부한 브뤼헐은 지역색과 민족성이 잘 드러난 개성 넘치는 그림을 선보였다. 르네상스의 마지막을 장식한 화가는 엘 그레코였다. 크레타 출신인 그는 베네치아와 로마에서 이탈리아 예술의 정수를 받아들인 뒤 스페인으로 건너가 자신만의 독특한 그림을 완성했다.

ART HUMANITIES

4장

밝음을 더해주는 건
어둠이다

르네상스 시기 북유럽 미술의 완성자로 불리는 뒤러. 그를 당대 가장 유명한 화가로 만든 건 다름 아닌 판화였다. 비싼 그림을 살 수 없었던 서민들에게 판화는 매우 인기가 있었다. 한 번에 수백 장을 찍어내 팔 수 있는 판화는 뒤러에게도 꽤 좋은 수입원이었다. 그러다 보니 뒤러는 정말 많은 판화를 남겼다. 이 판화는 1514년경 제작된 것이다. 뒤러가 그림에 새긴 주인공은 유명한 종교학자 예로니모다. 4세기경 히브리어와 그리스어로 된 성서를 라틴어로 번역해 현재 우리가 사용하는 성서의 틀을 만든 사람이다. 그는 오랜 시간 광야에서 고행을 하며 죽음에 대해 성찰을 했다고 한다. 또한 발에 큰 가시가 박혀 고생하는 사자가 있어 가시를 빼주었는데 그 사자가 주인 모시듯 평생 따라다녔다는 전설도 유명하다. 뒤러는 이 판화에서 예로니모 성인에 관한 모든 이야기를 담고자 했다. 작은 화면에 많은 소재들을 담았는데도 빈틈없는 화면 구성과 꼼꼼한 세부 묘사는 절로 감탄을 자아낸다. 원근법, 해부학, 유화 등 르네상스 회화의 기법 모두에서 뛰어났던 뒤러는 이처럼 판화에서도 르네상스 전성기의 기량을 뽐낸다. 하지만 뭐랄까. 그림을 보고 있자니 조금은 심심하고 밋밋한 느낌이 든다. 어느 하나 소홀히 그린 것이 없는데 반대로 어느 하나 돋보이지 않는다. 말하자면 강약이 없는 것이다. 르네상스가 저물던 때 한 천재가 등장한다. 그가 선보인 그림은 그 강렬함으로 모두를 매료시켰고 그림의 기준을 완전히 바꿔버렸다. 고전미술이 완성을 향해 달려가는 마지막 고비, 그 드라마틱한 현장으로 가보자.

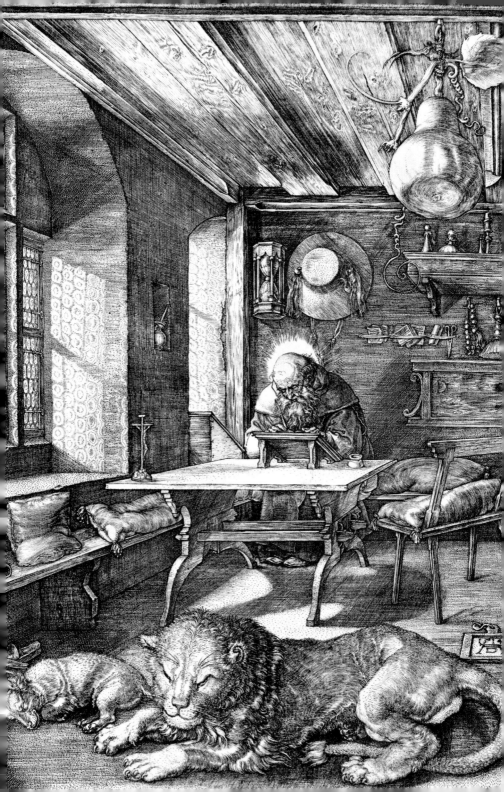

가톨릭교회가 원했던
바로 그 그림

1610년 무더운 여름. 그는 더 이상 걸을 수 없었다. 마지막 발걸음. 그러곤 그토록 소중히 품고 온 그림과 함께 쓰러졌다. 포르토 에콜레. 풍광 좋은 바닷가의 마을이었다. 뜨거운 해변을 너무나 오래 걸어서였을까. 성한 곳이 없을 만큼 상한 몸에 열병까지 앓고 있던 그는 견뎌내지 못했다. '난 참으로 어리석었다.' 벌써 4년 전 일이다. 툭하면 싸움을 벌이고 말썽을 일으켜 로마 전역에 악명이 높았던 그는 사소한 시비로 사람을 죽이고 말았다. 벌이 두려웠고 그래서 나폴리로, 몰타로, 시칠리아로 도피를 이어 갔다. 긴장과 두려움에 점령된 그의 몸과 마음은 점점 황폐해졌다. 더 이상 숨을 곳도 없어지자 그는 피렌체로 가 자신을 끔찍이도 아껴주던 추기경들에게 자수하기로 마음먹는다. 용서를 빌고 처분에 따르기로 한 것이다. 그는 우선 지난 과오를 깊이 반성하는 의미로 그림을 한 점 그렸다. 주제는 골리앗의 목을 벤 다윗이었다. 골리앗의 얼굴엔 현재의 자신을, 다윗의 얼굴엔 어린 시절 자신을 그렸다. 골리앗을 바라보는 다윗의 시선엔 측은함과 원망을 담았다. '이 모든 걸 되돌릴 수 있다면.' 품에 안은 그림 한 점에 한 가닥 희망을 걸고 그는 걸었다. 하지만 시간은 그의 편이 아니었다. '로마를 지났으니 피렌체가 그리 멀지 않은데…….' 참으로 아쉬운 일이었다. 38년의 짧은 인생. 그는 그렇게 영원히 눈을

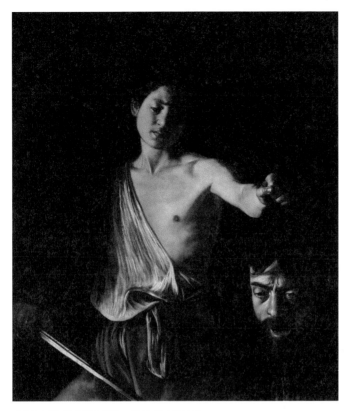

카라바조, 〈골리앗을 죽인 다윗〉, 1610년, 보르게세미술관.
이 그림에 대한 해석은 극단적으로 갈린다. 그가 지난 과오를 진심으로 반성하는 것이라는 해석도
있지만 오직 사면을 받기 위한 술수로 그려진 것이라는 해석도 있다.

감았다. 하지만 정말 아쉬운 건 따로 있었다. 그로선 알 도리가 없

었지만 여러 추기경들의 끈질긴 구명 노력으로 얼마 전 그가 지나

친 로마에선 이미 사면령이 내려져 있었다.

　그는 카라바조[30]라 불렸다. 이는 그가 태어난 마을의 이름이

30　카라바조(Michelangelo Merisi, 1573~1610), 바로크 시대를 연 천재 화가. 명암법을 특징으로
하는 사실적 그림으로 큰 성공을 거두었으나 무절제한 삶으로 인해 불행한 최후를 맞이한다.

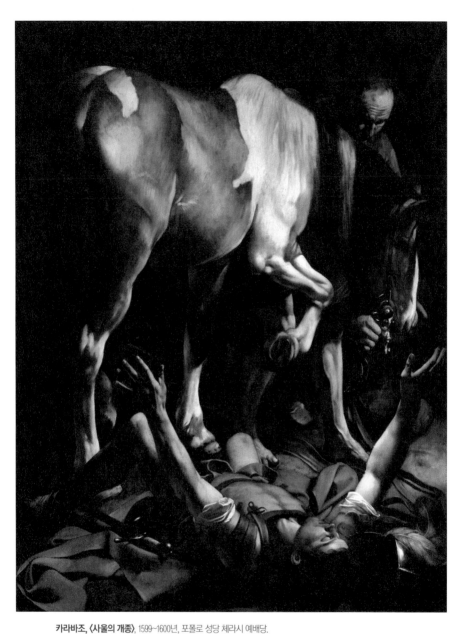

카라바조, 〈사울의 개종〉, 1599~1600년, 포폴로 성당 체라시 예배당.
이 그림은 두 번째 그려진 그림이다. 같은 주제로 그려진 첫 그림이 거절된 후 잡다한 요소를 제거하고 극도로 단순한 구
성으로 그려졌다. 그 분위기가 마치 스포트라이트를 받은 연극 무대 같다고 하여 카라바조의 작품은 '연극적 사실주의'
라 불린다.

었다. 본명은 미켈란젤로 메리시인데 화가가 된 이후 그는 자신의 이름으로 불릴 수 없었다. 같은 이름을 가진 위대한 거장이 있었기 때문이다. 그런데 카라바조를 아는 이들은 후대 화가들에게 미친 영향 면에서 그가 결코 미켈란젤로에 뒤지지 않는다고 말한다. 어려서부터 본 대로 똑같이 그리는 데 뛰어났던 그는 실제 눈앞에 모델이 있어야만 그림을 그린 것으로 유명하다. 마니에리스모처럼 인위적으로 꾸민 그림을 극도로 싫어했던 그는 모델도 자기 주변에서 살아가는 평범한 사람들을 선택했는데, 예수나 성모 마리아를 비롯해 '그 고귀하신' 성인들을 마치 가난뱅이처럼 그리는 것도 마다하지 않았다. 이는 그의 그림을 좋아하는 이들 사이에서도 뜨거운 논쟁거리였다. 그는 빛과 어둠의 강렬한 대비를 즐겨 그렸다. 본래 타고난 묘사 능력에 과감한 명암법이 더해지면서 카라바조만의 스타일이 완성되었다. 공간감은 놀라울 정도로 자연스러워졌고 빛을 받은 주인공들의 모습은 뇌리에 각인될 만큼 강렬하게 그려졌다. 대신 명암을 연출하기 위해 어두운 실내 장면만을 그려야 하는 제약이 따랐다. 하지만 카라바조는 이러한 제약도 무시했다. 야외에서 벌어진 사건마저도 어두운 명암법으로 그려버렸던 것이다.

왼쪽 그림은 그의 대표작 〈사울의 개종〉이다. 사울은 사도 바울의 개종 전 이름이다. 그는 기독교를 탄압하던 사람이었는데 기독교도들을 잡아들이기 위해 다마스쿠스로 가던 중 신이 내린 벼락을 맞고 말에서 떨어진다. 눈이 보이지 않아 팔을 휘젓던 그에게 신의 음성이 들려온다. "사울아, 너는 어찌하여 나를 박해하느냐." 이 일을 계기로 그는 자신의 과거를 뉘우치고 기독교를 전파하는 일에 일생을 바치게 된다. 이 그림의 구성은 매우 단순하다. 말과 마부 그리고 땅에 떨어진 사울이 전부다. 주변은 어둠에 잠겨 있고 주변 인물들은 전혀 보이지 않는다. 그런데 이런 단순한

구성이 빛과 어둠의 강렬한 대비를 만나자 놀라운 효과를 빚어 낸다. 그 강렬한 느낌은 직관적으로 단숨에 사람의 마음을 사로 잡는다. 이 사건이 낮에 벌어졌다는 것을 어느새 잊게 만들 만큼 말이다.

이처럼 새롭고 놀라운 그림에 매료된 로마의 여러 권력자들은 앞을 다퉈 그의 그림을 주문했다. 그리고 그의 주변엔 후원자와 보호자가 쌓여갔다. 하지만 이들도 어쩔 수 없을 만큼 카라바조 는 늘 사고를 치고 다녔다. 도박과 술을 좋아한 그는 불법임에도 늘 무기를 갖고 다녔고 사소한 일에도 기분 나쁘다는 이유로 시비 를 걸고 사람들을 다치게 했다. 금전에 얽힌 구설과 성적인 추문 도 끊이지 않았다. 그럴 때마다 후원자들이 힘을 써 방면이 되곤 했는데, 이 때문에 그 버릇이 점점 나빠지기만 했다. 그러다 결국 사람을 죽였고 긴 도피 생활 끝에 객사를 하고 만 것이다.

카라바조 그림의 혁명성은 오른쪽 그림과의 비교를 통해 확인 할 수 있다. 이 그림은 바티칸에 있는 파올리나 예배당 벽화로 미 켈란젤로가 그린 〈사울의 개종〉이다. 이 그림은 사건 현장을 '매 우 친절하게' 묘사하고 있다. 긴 수염의 늙은 노인으로 묘사된 사 울이 말에서 떨어져 있는 가운데 하늘에선 천사들에 둘러싸인 예수가 벼락을 내리고 있고 아래 인간들의 무리는 두려움에 휩 싸여 혼비백산하여 흩어지고 있다. 미켈란젤로 특유의 힘과 생명 력이 그림을 가득 채운다. 하지만 카라바조의 그림을 먼저 보아서 일까? 아무리 미켈란젤로의 그림이라 해도 뭔가 부족해 보인다. 이야기를 보여주는 데 치중하다 보니 많은 것들을 그저 나열하는 데 머문 느낌이다. 반면 카라바조의 그림은 우선 눈을 찌르고 들 어온다. 그리고 마음을 뒤흔든다. 바로 여기에 카라바조의 그림이 교회 권력자들을 단숨에 사로잡은 비밀이 숨어 있다. 단순히 미적 으로만 아름다운 것이 아니라 정치적 활용 가치 또한 대단히 컸

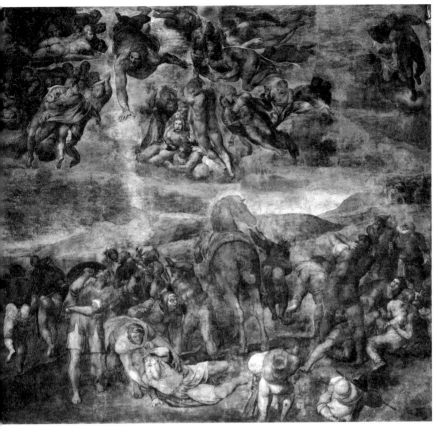

미켈란젤로, 《사울의 개종》, 1550년, 바티칸 파올리나 예배당.
미켈란젤로가 말년에 그린 이 그림을 보자면 앞의 카라바조의 그림과 그림에 접근하는 방식이 너무나 다르다는 것을 느
낄 수 있다.

던 것이다.

　16세기 전반으로 거슬러 올라가 보면 당시 로마교회는 급격하
게 허물어지고 있었다. 독일과 프랑스를 비롯해 각지에서 들불처
럼 번진 종교개혁 운동으로 온 유럽은 전쟁터가 되었다. 이루 말
할 수 없는 부패와 타락으로 신자들의 신뢰를 잃어버렸던 가톨릭
교회는 반종교개혁의 깃발을 내걸고 자체적인 개혁에 착수한다.

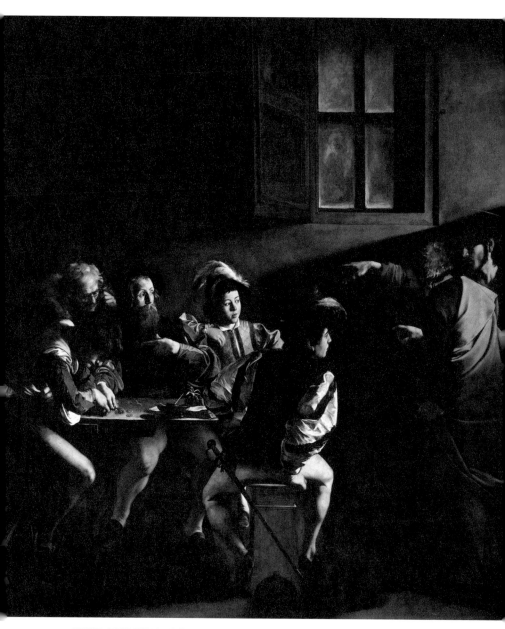

카라바조, 〈마테오를 부르는 예수〉, 1598년, 산 루이지 데이 프란체시 성당.
마테오의 일생 3부작 중 첫 번째 사건을 다룬 이 그림에서 돈을 세다가 놀라 자신의 가슴을 가리키는 인물이 마테오다.
예수는 빛이 내리는 창문 아래 손을 뻗어 마테오를 부르고 있다.

스스로 하는 개혁이 쉬울 리 없다. 지지부진하던 개혁은 16세기 후반 들어서야 반전의 계기를 마련한다. 이때 등장한 인물이 밀라노 대주교 가롤로 보로메오다. 그는 강력한 리더십으로 뿌리 깊은 부패와 타락을 타파하고 교회의 권위를 바로 세웠다. 이어 그는 미술에 주목했다. 대부분 문맹인 신자들의 마음을 다시 모으는 데 종교화가 얼마나 중요한지 꿰뚫어본 것이다. 루터나 칼뱅 등 종교개혁 지도자들이 종교화를 배척했기 때문에 가톨릭교회로서는 더더욱 강력한 무기로 활용할 필요가 있었다. 그런데 과거 르네상스 그림은 조화롭고 아름다울 뿐이라 적합하지 않았다. 또한 당시 주류 미술로 유행하던 마니에리스모 그림은 특유의 관능적인 면이 문제가 되었다. 그리하여 보로메오 추기경은 교회에 걸려야 할 그림의 기준을 다음과 같이 제시했다.

"화려해선 안 되고 단순명료해야 한다. 신앙심을 고취시키기 위해 그 무엇보다 가슴을 파고드는 힘이 있어야 한다."

이러한 기준에 따라 로마 권력자들은 가톨릭 개혁의 무기가 되어줄 그림을 찾고 있었다. 그런 가운데 등장한 그림이 바로 카라바조의 그림이었던 것이다.

그가 죽은 지 400년 되던 해인 2010년의 일이다. 카라바조의 유해가 발굴되었다는 보도가 세상을 떠들썩하게 만들었다. 실바노 빈체티라는 연구자는 문헌을 통해 카라바조의 죽음과 그 이후 매장지를 추적한 뒤 유전자 검사를 통해 카라바조로 추정되는 유해를 찾아냈다. 그가 찾아낸 유해는 납중독이 심각한 상태였다. 당시 화가들은 흰색 안료에 들어가는 납에 오래도록 노출되어 있었다. 그 부작용으로는 두통, 복통, 불면증 등 신체적인 증상이 있는가 하면, 과도한 흥분, 폭력성, 정신착란 등 정신적 증상도 있었다. 만약 빈체티의 발굴이 사실이라면 우린 카라바조에 대한

기존의 선입견을 허물어야 할지도 모른다. 그가 저지른 모든 악행들이 못돼 먹은 성격 때문이 아니라 그림을 그리며 얻은 질병 때문일 수 있기 때문이다. 이는 고야나 반 고흐의 삶과도 연관지어볼 수 있다. 카라바조도 불행한 길을 걸어간 이 화가들처럼 미술에 자신의 삶을 바친 비극의 주인공이었던 것일까? 진실은 알 도리가 없다. 하지만 만약 이것이 사실이라면 그의 그림이 전혀 새롭게 보이리라는 건 분명할 것이다.

빛과 어둠의
달인들

카라바조가 강렬한 명암법을 선보이기까지 그에게 영향을 미친 화가는 누구였을까. 명암법이 밀라노 인근 이탈리아 북부에서 발전하게 된 데에는 오랜 시간 밀라노에서 활약했던 다 빈치의 영향이 컸다. 그윽하고 자연스러운 느낌을 추구했던 다 빈치의 그림은 전체적으로 어두운 색조가 많다. 특히 몇몇 그림들에서는 짙은 어둠 속에서 희미한 조명을 받고 있는 인물들을 그렸다. 그가 관심을 갖지 않았던 것은 없지만 강렬한 명암 대비가 빚어

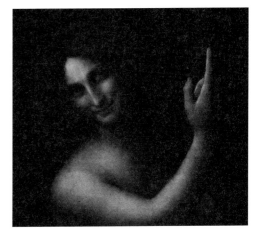

다 빈치, 〈세례자 요한〉(부분), 1514년, 루브르박물관.
다 빈치가 그려낸 인물들은 모두 신비로운 미소를 머금고 있다. 주인공이 세례자 요한임을 나타내는 것은 바로 곧게 편 검지로 그 의미는 이러하다. '내 다음에 오실 이가 구세주다.'

내는 효과 또한 그 하나였던 것이다. 위의 그림 〈세례자 요한〉을 보면 그가 이 기법을 얼마나 능숙히 구사하고 있는지 알 수 있다. 다 빈치 특유의 은은한 분위기 속에서 여성적으로 그려진 요한은 야릇하고 신비로운 미소를 짓고 있다.

다 빈치 사후 이탈리아 북부를 대표하게 된 화가는 바로 코레

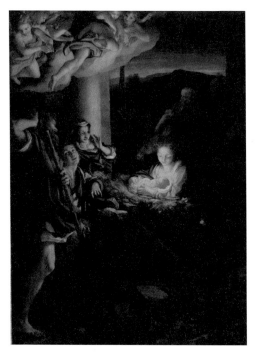

코레조, 〈거룩한 밤〉, 1533년경, 드레스덴 알테 피나코텍.
아기 예수가 탄생한 날 목동들이 찾아와 경배를 올리는 장면이다. 짙은 어둠 속에 아기 예수가 뿜어내는 빛에 하녀는 눈이 부셔 얼굴을 찡그리는 데 반해 엄마인 마리아는 그저 행복한 표정으로 갓 태어난 아기를 바라보고 있다.

조[31]다. 만테냐와 다 빈치에게서 많은 영향을 받고 자란 그는 라파엘로의 기교를 흡수하면서 정점에 이른 르네상스의 그림을 그려냈다. 코레조는 빛과 색채를 능숙하게 표현해냈고 특히 착시를 불러일으키는 천장화에도 뛰어나 많은 이들의 사랑을 받았다. 명암법에 있어서도 코레조는 자주 사용하지는 않았지만 대표작 〈거룩한 밤〉에서 보여지듯 필요한 경우 다 빈치에 비해 좀 더 선명하고 강렬한 기법을 구사했다. 이것이 그 지역에서 미술을 배웠던 카라바조에게 큰 영향을 미쳤다.

빛과 어둠의 대비를 강하게 사용한 카라바조의 명암법은 원어로 키아로스쿠로chiaroscuro라고 한다. 키아로는 빛을, 스쿠로는 어둠을 뜻한다. 카라바조가 로마에서 큰 성공을 거둔 즉시 그의 그림을 추종하는 화가들이 쏟아져 나왔다. 화가들 스스로가 키아로스쿠로에 매료되기도 했지만 이런 그림을 찾는 이들이 워낙 많았기 때문이다. 카라바조풍의 화가들이 많이 늘어나다 보니 이들의

31 **코레조**(Antonio Allegri, 1489~1534), 이탈리아 북부 코레조에서 태어나 줄곧 이 지역에서 활약한 화가. 아름답고 사랑스러운 그림으로 유명하다.

화풍을 일컫는 테네브리즘tenebrism이라는 용어가 생겨났다. 이탈리아어로 어둠을 뜻하는 테네브라tènebra에서 유래한 것이다.

그럼 바로크 시대 테네브리즘의 대표 화가들을 만나보자. 유럽 여러 지역 중에서도 카라바조의 그림을 가장 열렬히 받아들인 곳은 스페인이었다. 그러다 보니 스페인에는 키아로스쿠로의 대가들이 많았는데 이들 중 가장 먼저 세계적인 명성을 얻은 화가가 데 리베라[32]

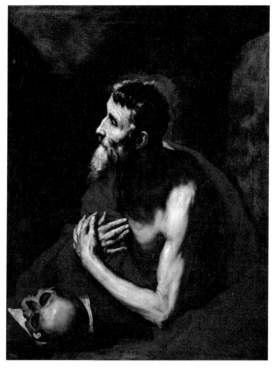

후세페 데 리베라, 〈성 예로니모〉, 1644년, 프라도미술관.
말년에 이르기까지 주로 종교화를 그렸던 데 리베라는 여러 주제 중에서도 예로니모 성인의 이야기를 반복해 그린 것으로 유명하다. 황야에서 수행을 하며 죽음에 대해 성찰하는 성인의 모습이 강렬한 빛의 대비로 그려져 있다.

였다. 그는 스페인이 지배하던 나폴리로 건너가 나폴리 화단을 대표하는 화가가 되었다. 그는 이탈리아 회화에서 많은 것들을 흡수했는데 피렌체파의 견실한 소묘와 베네치아파의 색채 구사를 마스터한 뒤 카라바조의 연극적 사실주의를 통해 자신의 그림을 확립했다. 그는 초기 어둡고 밀도 높은 그림에서 점차 밝고 경쾌한 그림으로 나아갔는데 위의 그림 〈성 예로니모〉는 그의 후기 경향

32 **후세페 데 리베라**(Jusepe de Ribera, 1591~1652), 스페인의 카라바조로 불렸으며 테네브리즘의 선구자로서 국제적인 명성을 얻었다.

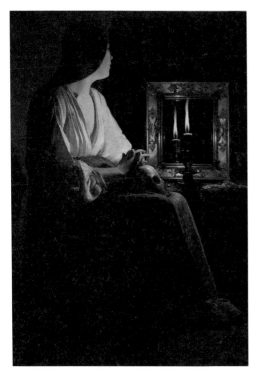

드 라 투르, 〈참회하는 마리아 막달레나〉, 1638~1643년, 메트로폴리탄미술관.
드 라 투르는 마리아 막달레나가 있는 공간을 먼 과거가 아닌 17세기 프랑스 규방으로 묘사했다. 말하자면 현대적 재해석인 셈이다.

을 보여준다. 그는 풍경에서도 서정적인 느낌을 담아냈는데, 말년에 이르러서는 그림이 더욱 밝아졌고 가난하고 불우한 이들을 즐겨 그리는 등 휴머니즘 경향을 보였다.

옆의 그림은 프랑스 바로크의 대표자 드 라 투르[33]의 〈참회하는 마리아 막달레나〉다. 마리아 막달레나는 방탕한 삶을 살다가 예수를 만나 자신의 과오를 뉘우치고 평생 예수를 섬기게 되는 여인이다. 예수를 가장 가까이에서 모셨고 예수의 죽음 뒤에도 성서의 여러 장면에 등장하는 등 예수의 무리 중에서 여인으로서는 가장 중요하게 다뤄지는 인물이다. 이처럼 특별한 그녀의 삶은 오랫동안 많은 예술가들의 영감을 자극했다. 서양미술에서 그녀가 자주 등장하는 이유라 하겠다. 그림을 보자. 앞서 데 리베라가 그린 예로니모 성인과 마찬가지로 마리아 막달레나도 무릎 위에 해골을 놓고 삶과 죽음에 대해 성찰하고 있다. 그런데 두 그림은 분위기가 미묘하게 다르다. 데 리베라의 그림은 카라바조의 명암법에 가깝다면 드 라 투르의 그림은 앞서 코레조의 〈거룩한 밤〉에서 보았던 명암법에 가깝다. 그 차이

33 **조르주 드 라 투르**(Georges de La Tour, 1593~1652), 바로크 시대 인기를 얻었지만 오랫동안 완전히 잊혔다가 현대에 이르러 재발견된 프랑스의 화가. 자기만의 독특한 명암법을 선보였으며 풍속화에도 뛰어났다.

는 빛의 위치 때문에 생겨난다. 드 라 투르는 독특하게도 화면 안에 빛을 두었다. 거울에 반사되어 두 개가 된 촛불이 바로 그것이다. 이 때문에 주위의 어둠은 더 짙어질 수밖에 없다. 그리고 마리아가 앉아 있는 공간은 한층 더 아늑하고 고요해지며 깊은 통일감을 이루게 된다.

또 하나의 잊을 수 없는 그림을 만나보자. 다음 페이지의 그림은 네덜란드의 풍속 화가 페르메이르[34]가 그린 〈진주 귀고리 소녀〉다. 페르메이르는 빛의 마술사였다. 그는 절묘하리만큼 완벽하게 빛을 잡아낸다. 주로 대낮의 실내에서 벌어진 일상을 그렸는데 그러다 보니 명암법도 대개는 은은하고 자연스럽게 구사하는 편이다. 그러므로 그의 그림은 테네브리즘으로 분류되지 않는다. 그런데 그의 대표작이라 할 수 있는 이 그림만큼은 강렬한 키아로스쿠로로 그려졌다. '북유럽의 모나리자'로도 불리는 이 작품에서 주위는 칠흑과도 같은 어둠 속에 잠겨 있고 오직 소녀에게만 조명이 향한다. 그런데 신비로운 매력을 뿜어내는 이 그림을 보면서 우리는 뭔가 묘하고 어색한 느낌을 받게 된다. 그건 소녀의 모습이 조화롭지 못하기 때문이다. 의상으로 보아 낮은 신분으로 보이는 이 소녀는 동양풍의 터번을 질끈 동여맸다. 그리고 화장을 했고 입술을 붉게 칠했는데 귀에 걸린 진주 귀고리는 또 지나치게 크다. 그녀는 왜 신분과 어울리지 않는 커다란 진주 귀고리를 달고 있는가. 여기까지는 소품과 연출이라 할 수도 있겠지만 우리의 상상을 자극하는 건 따로 있다. 그건 화가를 바라보는 그녀의 시선과 약간 벌어진 입술이다. 이 소녀는 누구였을까. 단 한 점도 초상화를 그린 적이 없는 화가는 왜 오직 이 소녀만은 그린 것일까. 이토록 가까운 곳에서 시선을 마주하며 말이다. 이 그림이 소설을

34 요하네스 페르메이르(Johannes Vermeer, 1632~1675), 네덜란드 델프트에서 일상의 여러 순간들을 정밀하게 그려낸 풍속화가.

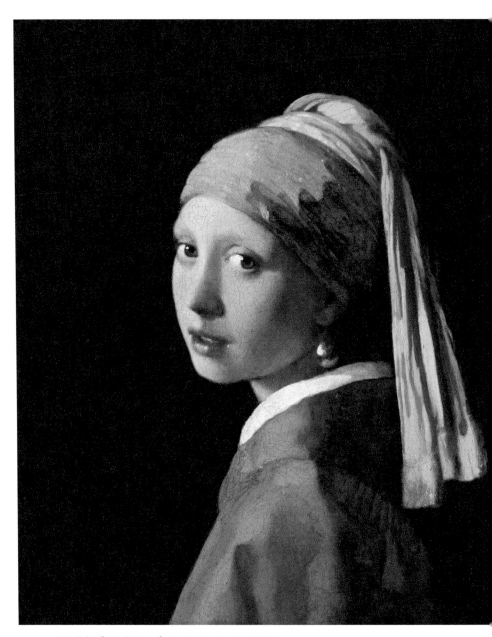

페르메이르, 〈진주 귀고리 소녀〉, 1665년경, 덴 하그 마우리츠하위스.
네덜란드 황금시대를 대표하는 이 작품은 국가적인 보호를 받고 있다. 외국에서 아무리 정중하게 요청을 한다 해도 절대 국외 반출을 허용하지 않는 것으로 유명하다.

낳고 또 영화로까지 만들어진 이유도 바로 그 궁금증 때문이다. 페르메이르가 아무런 힌트를 남겨주지 않았기 때문에 이 궁금증 은 해결될 길이 없다. 그런 의미에서 참으로 절묘한 그림이라 하 겠다. 아마 이 소녀는 앞으로도 영원히 자신만의 비밀을 간직하려 할 것이다. 그리고 우리는 언제까지나 이 소녀의 신비한 아름다움 에 매료될 것이다.

진실의 빛, 한 사람의 인생을
한 순간에 담다

풍부한 색채, 두터운 물감, 과감한 붓질. 짙은 어둠에서 살며시 배어 나오는 빛. 그리고 얼굴에 담긴 인생의 깊이……. 이 설명들이 향하는 이름이 있다. 이 화가, 렘브란트[35]를 모르는 이가 있을까? 바로크 회화의 거장 중에서 가장 사랑받는 한 사람을 꼽으라면 그건 단연 렘브란트이리라. '빛과 어둠의 화가'라는 별명으로도 알 수 있지만, 렘브란트의 그림을 렘브란트답게 만드는 것이 바로 강렬한 명암법이다. 카라바조에 의해 하나의 그림 양식으로 자리 잡은 후 이어진 바로크 시대 전반기를 지배했던 명암법, 키아로스쿠로는 렘브란트에 의해 비로소 완성되었다고 할 수 있다.

네덜란드의 17세기는 황금기이자 빛과 어둠이 교차하는 시기였다. 전쟁과 독립, 번영과 쇠락으로 이어진 역동의 시대를 그야말로 '몸소 살아간' 렘브란트는 어려서부터 그림에 대단한 재능을 보였다. 당시 네덜란드에도 카라바조 광풍이 몰아치고 있었기에 도제 시절부터 렘브란트는 자연스럽게 키아로스쿠로를 익힐 수 있었다. 그런데 같은 명암법이라고 해도 렘브란트의 명암법은 확실히 달랐다. 그가 젊은 시절에 그린 〈엠마오의 저녁 식사〉를 보자. 성서에 나오는 한 장면을 그린 이 그림에서 우리의 시선을 잡아끄

35 렘브란트 판 레인(Rembrandt Harmensz. van Rijn, 1606~1669), 바로크 시대 네덜란드를 대표하는 화가. 초상화가로 큰 성공을 거두었으며 수많은 역사화, 종교화와 자화상을 남겼다.

는 건 거의 실루엣만으로 묘사된 예수의 모습이다. 마치 일식 때 태양을 가린 달처럼 검은 색조로만 그려졌다. 이 장면 직후 제자들이 정신을 차리고 보니 어느새 예수가 홀연히 사라지고 없더라는 뒷이야기와 연결 지어 생각해보자. 절묘하다는 건 이럴 때 쓰는 말일 것이다. 그런데 렘브란트는 어떻게 이런 효과를 생각해낼 수 있었을까. 그건 어린 시절부터 조명이 빚어내는 효과에 주목했기 때문이다. 그는 조명의 위치와 세기에 따라 빛과 그림자가 빚어내는 효과를 치열하게 탐색했다. 한 예로 자화상을 비롯해 젊

렘브란트, 〈엠마오의 저녁 식사〉, 1628년, 자크마르앙드레미술관.
예수의 제자들이 부활한 예수를 처음 만나는 날의 일화를 그렸다. 함께 동행한 뒤 같이 식사를 하는 사람이 바로 죽은 스승이라는 것을 뒤늦게 알게 된 제자가 깜짝 놀라고 있다. 다른 제자는 감격해 예수의 발치에 엎드려 있다.

렘브란트, 〈한 남자의 초상〉(부분), 1632년, 메트로폴리탄미술관.
이 그림의 분위기를 연출하려면 왼쪽 정면 45도 조금 위쪽에 강한 조명을, 오른쪽 정면 45도 조금 아래에 반사판이나 약한 조명을 두게 된다.

은 시절에 그려진 작품들을 보면 얼굴에 그림자가 드리운 것들이 많다. 이는 조명을 얼굴 뒤쪽 측면에 두어 만들어낸 효과였다. 자연 이목구비가 흐릿해질 수밖에 없지만 그만큼 그윽하고 깊이 있는 분위기를 만들어낼 수 있었다. 이처럼 오랜 기간의 '그림자 실험'을 끝낸 렘브란트는 대중들이 좋아하는 몇 가지 유형의 조명을 만들어낼 수 있었다. 그중 가장 유명한 것이 바로 후대 사람들이 그의 이름을 따 명명한 이른바 '렘브란트 조명'이다. 위의 그림을 보자. 한눈에 보기에도 '렘브란트스러운' 이 그림에서 우리는 주 조명의 위치를 바로 알 수 있다. 모델은 강한 조명 반대편으로 조금 돌아앉았는데 자세히 보면 이 조명만의 중요한 특징이 보인다. 바로 이 남자의 왼쪽 눈 아래에 역삼각형 모양의 밝은 부분이 생겨 있다는 것이다. 이것이 적절한 크기가 되도록 조명의 밝기와 위치를 조정해야 한다. 여기에 화가 특유의 두텁고도 섬세한 붓 터치가 더해지니 그림엔 설명하기 어려운 매혹적인 분위기가 감돌게 된다.

타고난 그림솜씨에 이처럼 조명을 자유자재로 활용할 수 있게 되면서 렘브란트는 젊어서부터 큰 성공을 거두게 된다. 특히 초

상화가로서의 명성은 유례를 찾기 어려울 만큼 대단했다고 한다. 하지만 그는 이러한 인기에 안주하지 않고 자기만의 새로운 그림을 시도했다. 그 과정에서 그의 명암법도 완성을 향해 나아가게 된다. 사실 그가 대중적으로 크게 성공할 때에는 루벤스나 안토니 반 다이크풍의 '매끈하고 멋진' 느낌이 있었다. 하지만 그는 원숙기에 접어들면서 이러한 화풍을 버린다. 그러고는 특유의 '투박하며 진실된 그림'을 그리기 시작한다.

한 노인을 그린 다음 페이지의 그림을 보자. 보는 이들을 몰입시키는 이 그림에서 우리는 렘브란트가 추구한 그림이 무엇인지 확인할 수 있다. 그건 바로 '한 사람의 인생을 한 순간에 담아내는 듯한' 그림이다. 고요한 분위기로 화가를 바라보는 이 노인은 모자와 의상으로 보아 유대인이다. 그의 얼굴과 자세, 꼭 쥔 두 손을 보면서 우린 이 노인이 걸어온 삶의 무게가 고스란히 전해져옴을 느낀다. 그는 아마도 올곧은 사람이었을 것이다. 수많은 시련에 아픔도 많이 겪었지만 자신이 믿는 바를 단단히 지켜온 자신감이 엿보인다. 렘브란트를 뛰어난 화가를 넘어선 위대한 화가로 만든 것이 바로 그의 이러한 후반기 작품들이다. 이들에서 렘브란트의 명암법은 스스로를 과시하지 않는다. 때론 숭고한, 때론 신비로운 분위기를 연출하며 '인간 내면에 대한 통찰'을 드러내는 데 적절히 참여할 뿐이다. 이 그림에 이르고 보니 명암법이 이르러야 할 목적지가 어디였는지가 분명해졌다. 그 목적지는 강렬함이 아니라 깊이였던 것이다. 카라바조가 만들어낸 명암법이 이처럼 렘브란트에 이르러 완성되었다.

명암법(chiaroscuro): 빛에 의해 생겨나는 밝은 부분과 어두운 부분의 대비를 강조하여 극적인 효과를 화폭 위에 그려내는 기법.

렘브란트, 〈붉은 옷을 입은 노인〉, 1652~1654년, 예르미타시미술관.
1650년대에 접어들면서 렘브란트는 나이 든 사람들을 집중해서 그렸다. 이 노인이 누구인지는 알려져 있지 않지만 렘브란트는 이 작품을 포함해 이 노인을 그린 두 점의 초상화를 남겼다.

명암법은 고전회화를 완성시킨 네 개의 퍼즐 중에서 마지막 자리를 차지한다. 앞선 세 개의 퍼즐인 원근법, 해부학, 유화가 르네상스 시대를 있게 했다면 명암법은 그 뒤를 이은 바로크 시대를 있게 했다. 르네상스 시대에 예술가들은 캔버스 뒤로 공간을 만들어냈다. 원근법을 이용해서였다. 그리고 해부학과 유화를 이용해

그 공간 속 인간과 사물을 보다 완벽하고 생생하게 그려냈다. 이로써 눈을 속이는 착시의 마법인 '환영주의'는 완성된 것처럼 보였고 화가들은 충만한 자신감으로 하나의 화면 안에 보다 많은 것들을 그려 넣으려 했다. 마치 '우리는 이것도 그릴 수 있다'고 자랑하듯 말이다. 명암법은 이러한 패러다임을 완전히 바꿔놓았다. 그림은 이제 '보이는 모두를 과시하듯 나열한 것'이 아니라 중요한 것만 선택해 강조함으로써 '화가가 의도한 바를 호소력 있게 전달하는 수단'이 된다. 단순화시켜 말한다면 이들 두 시대엔 관심의 방향이 달랐다고 할 수 있다. 르네상스 예술가들이 주로 대상만 바라봤다면 바로크 예술가들은 관람객들의 마음을 노렸다.

이러한 차이를 확인하기 위해 이 장의 첫머리에서 만났던 판화를 다시 살펴보자. 르네상스가 이룬 성취를 모두 자신의 것으로 만들었던 뒤러는 자기 그림에 대한 자부심이 대단했다고 전해진다. 예로니모 성인의 일상을 그려낸 이 판화에서도 환영주의의 정복자로서 그의 자부심이 잘 드러난다.

그림에는 성인과 관련된 모든 것들이 담겼다. 심지어 그가 즐겨 썼다는 챙이 넓은 모자까지도 말이다. 모든 것들이 참으로 꼼꼼하게도 그려졌지만 그중에서도 특히 성인의 머리 뒤에 자리한 후광과 창문을 통해 방 안으로 퍼져나가는 빛을 보자. 판화가 아니라 그냥 그림으로 그린다고 해도 이보다 더 잘 그릴 수 없을 것만 같지 않은가? 하지만 다음 그림을 보면 생각이 달라질지도 모르겠다.

이번엔 렘브란트가 판화로 그려낸 예로니모 성인을 볼 차례다. 렘브란트는 어두운 실내를 선택한다. 판화에서도 이처럼 강렬한 명암법을 구사한다는 것이 놀랍다. 창문에서 성인의 머리로 내리는 빛은 방을 밝힌다기보다는 겨우 스며드는 듯하다. 때문에 주변은 어렴풋이 형체를 드러낼 뿐 고요한 어둠에 잠겨 있다. 바로 이

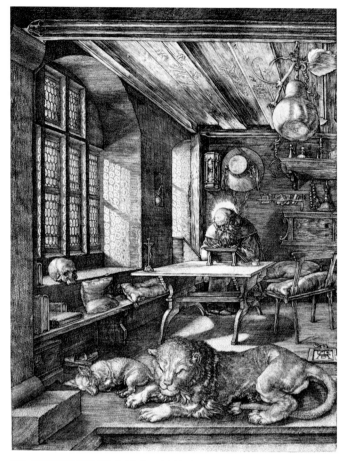

뒤러, 〈연구 중인 성 예로니모〉, 1514년, 메트로폴리탄미술관.
신기한 동물처럼 뭔가 새로운 것에 대해 들으면 그것을 보고 싶어 조바심을 낼 만큼 뒤러는 무엇이
든 그리는 것을 정말 좋아했다고 한다. 그는 천생 화가였다.

때문일 것이다. 우리는 오로지 성인의 모습에만 집중할 수 있다.
깊은 사색에 잠긴 것일까. 아니면 '신의 말씀'을 세상에 제대로 전
할 방법을 찾지 못해 고뇌하는 것일까. 렘브란트의 도움으로 우린
오래전 살다 간 한 지혜로운 사람의 내면과 만난다. 그렇기에 이
작품은 아주 잘 그려진 그림이라 할 수 없을지 몰라도 깊이 울리

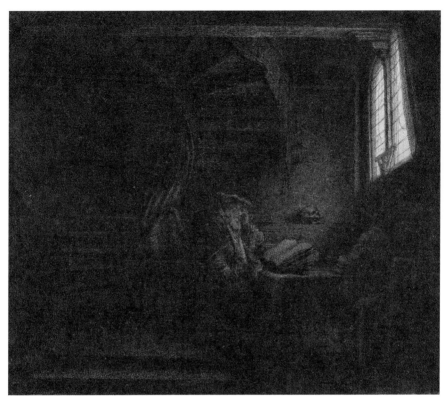

렘브란트, 〈어두운 방의 성 예로니모〉, 1642년, 메트로폴리탄미술관.
'어둠이 세부를 그리게 하라.' 화가가 아무리 꼼꼼히 잘 그린다 해도 세부를 살며시 감추는 어둠보다 잘 그릴 수 없을 것이다. 명암법을 터득한 화가들은 이후 어둠과 그림자를 적극적으로 사용해 자연스러움을 더하려 했다.

는 감동을 주는 위대한 걸작이 된다. 다시 왼쪽으로 시선을 돌려 뒤러의 그림을 보자. 이 그림에서 우린 예로니모 성인과 잠시라도 마주했던가? 혹 사자나 강아지, 해골이나 창문들과 마찬가지로 나열된 대상의 하나로 여겼던 것은 아닌가?

르네상스 예술가들은 자기들이 환영주의를 완성했다고 믿었지만 실은 그렇지 않았다. 마지막 퍼즐인 명암법이 필요했던 것이다. 과유불급이란 옛말이 있다. 뒤러의 경우처럼 모든 것을 꼼꼼히 그

리려는 것은 그리 좋은 선택이 아니었던 것이다. 들인 노력을 생각하면 참 허무한 일이 아닐 수 없다. 하지만 이것이 뒤러의 잘못이겠는가. 그의 시대엔 그것이 최선이었으니 그리했던 것이다. 명암법은 화가들로 하여금 우선 욕심을 내려놓게 한다. 움켜쥔 손을 열어 많은 것들을 버리라고 말이다. 그다음 중요한 것 하나만을 집으라 한다.

'무조건 열심히만 하기 전에 먼저 왜 하는지, 무엇을 해야 하는지 생각하라.'

카라바조와 렘브란트는 이러한 발상의 전환으로 그림의 차원을 바꿨다. 이들이 명암법을 통해 찾아낸 것은 이렇게 정리할 수 있을 것이다. '공간을 보다 깊고 완벽하게 통합해내는 방법.' 화가들은 이제 우리의 시선을 사로잡고 우리의 마음을 뒤흔드는 보다 효과적인 방법을 알게 되었다.

4. **명암법**_보다 깊고 완벽하게 통합하다

고난의 시기를 견디게 해주는 건
자기 예술에 대한 믿음뿐이다.
_렘브란트

렘브란트의 작품 중에서 가장 좋아하는 것 한 점만 고르라고
한다면 참으로 괴로울 것이다. 하지만 반 고흐라면 즉시 한 점의
그림을 떠올릴지도 모른다. 바로 이 그림 〈유대인 신부〉를 말이다.
젊은 날 성공을 뒤로하고 렘브란트는 참으로 어려운 노년기를 보
냈다. 이 그림도 경제적으로나 가정적으로 가장 어려운 시기에 그
려졌다. 하지만 어둠 속에서 은은히 모습을 드러낸 남녀에게선 깊

은 신뢰와 사랑의 감정만이 전해질 따름이다. 이보다 깊고 완전한 통일감을 구현할 수 있을까? 이 그림에 매료된 화가들은 반 고흐 말고도 많이 있었다. 하지만 단언컨대 반 고흐만큼 이 그림을 좋아한 이는 찾을 수 없을 것이다. 그가 남긴 말이다. "이 그림 앞에서 두 주의 시간을 보낼 수 있다면 신이 내 삶에서 10년의 세월을 가져가신다 해도 난 행복할 것이다."

그림 설명_렘브란트, 〈유대인 신부〉, 1665년, 암스테르담 국립미술관.

종교전쟁이 남긴 생채기

로마 가톨릭교회는 그냥 무너지지 않았다. 종교개혁이라는 일대 쓰나미를 맞아 부랴부랴 열린 트리엔트 공의회가 지지부진한 채 시간을 허비할 때만 해도 전망은 암울했었다. 이때 카롤로 보로메오 추기경이 등장하면서 상황은 급변했다. 철저한 자기반성에 입각해 개혁 과제들이 추진되었고 종교개혁에 맞서 반격을 가할 대책들이 마련되었다. 1540년 출범한 예수회도 중요한 변수가 되었다. 일사불란한 지휘 체계와 교회에 대한 강력한 충성심으로 무장한 예수회는 종교개혁에 맞선 전사들이었다. 이들은 신대륙과 아시아로 가톨릭을 전하러 나서는 한편 유럽에서는 가톨릭을 지켜내기 위한 싸움에 뛰어들었다. 가톨릭교회가 다시 일어서자 이제 피비린내 나는 종교전쟁은 피할 수 없게 되었다.

이후 네덜란드 독립전쟁, 독일의 30년 전쟁 등으로 이어져 온 유럽이 비극의 현장으로 변했지만 그 시작은 프랑스 전역을 피로 물들인 위그노 전쟁이었다. 위그노는 칼뱅파인 프랑스의 신교도들을 일컫는 말이다. 나바르 왕국을 중심으로 굳은 신앙심을 가졌던 위그노들은 후일 앙리 4세가 되는 앙리를 앞세워 만만치 않은 저항을 하고 있었다. 암살당한 앙리 2세의 뒤를 이어 섭정으로 나라를 이끌던 카트린 드 메디시스는 위그노와 죽고 죽이는 결판을 내야 할지 아니면 이들을 포용해 빨리 나라를 안정시켜야 할지 결정을 내리지 못하고 있었다. 야심만만한 귀족들의 틈바구니에서 왕권을 지키는 데 급급했던 카트린은 화해의 제스처로 위그노 지도자들을 모두 루브르 궁전에 불러 모은 후 이들을 학살하는 만행을 저지른다. 성 바르톨로메오 축일에 벌어진 일이었다.

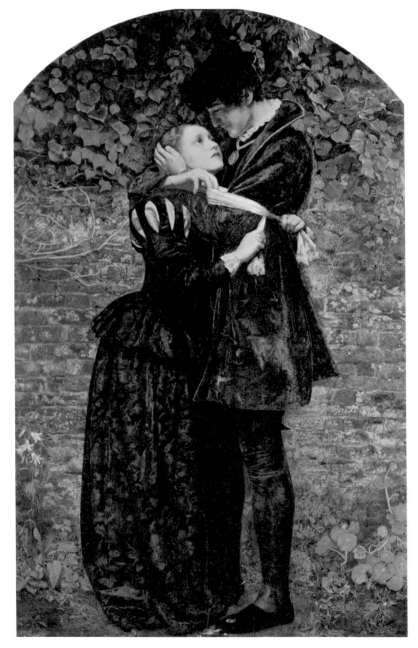

존 에버렛 밀레이, 〈성 바르톨로메오 축일의 연인〉, 1852년, 개인 소장.
종교전쟁이 유럽 사람들의 영혼에 남긴 생채기는 매우 깊은 것이었다. 19세기 중반의 화가 밀레이는 오래전에 벌어진 이 사건에서 큰 감명을 받고, 일련의 연작으로 당시 비극의 내밀한 이야기를 전해주었다.

이날 기적처럼 살아난 앙리 4세가 이후 왕위 계승권자가 되면서 위그노 전쟁은 전혀 새로운 양상으로 전개된다. 자신의 종교를 버리고 가톨릭으로 개종한 앙리 4세가 프랑스의 왕위에 오르고, 이후 격렬한 반대를 무릅쓰고 종교의 자유를 허용하는 낭트칙령을 공표하면서 한동안의 평화가 찾아오게 되지만 이때까지 너무나 많은 사람들이 희생된 뒤였다.

왼쪽 그림은 라파엘전파의 화가 밀레이가 당시의 일을 그린 그림이다. 남자는 위그노다. 초청을 받고 루브르 궁전으로 가야 하는 그를 보내야 하는 여인의 마음이 애잔하다. 남자의 팔에 감으려는 하얀 천은 가톨릭 신자라는 표식이다. 이 표식을 하고 있으면 안전하리라 믿는 이 여인은 짐작건대 가톨릭 신자이리라. 이 둘은 말하자면 금지된 사랑을 나누는 사이였던 것이다. 하지만 남자는 자신의 종교를 부정할 수 없다. 괜찮을 거라며, 꼭 돌아올 거라며 다독이며, 부드럽게 하지만 단호하게 표식을 팔에 감지 못하도록 한다. 남자는 돌아올까? 기적이 일어나지 않는다면 절대 돌아오지 못할 것이다. 그리고 이 여인은 성 바르톨로메오 축일이 지난 뒤에도 이 담쟁이 담벼락 아래서 언제까지나 남자를 기다리고 있었을 것이다.

우리가 역사에서 배우는 전쟁은 이처럼 화가의 그림으로 보는 전쟁과 그 결이 사뭇 다르다. 신앙이 다르다는 이유로 벌인 신앙인들의 싸움은 그 어느 편의 승리도 아닌 '공존'으로 결말이 지어졌다. 다만 무고한 이들의 슬픈 죽음만이 남았을 뿐이다. 그러는 중에 그 '지옥'을 먼저 겪은 뒤 갈등을 추슬러가던 프랑스가 다른 지역의 전쟁을 틈타 강력한 나라로 부상하게 된다. 드디어 종교가 지배하던 중세가 완전히 끝나고, 우리가 근대라 부르는 시대가 본격적으로 개막하게 되는 것이다.

바로크 시대

17c

이탈리아
카라치
카라바조
귀도 레니
베르니니

북유럽
루벤스 할스
반 다이크 렘브란트
요르단스 페르메이르
 얀 스테인

로마에서 생겨나 전 유럽으로 확산된 바로크는 르네상스만큼이나 위대한 예술가를 많이 배출한 시대였다. 베네치아의 틴토레토와 스페인의 엘 그레코에서 그 가능성을 탐색했던 바로크는 안니발레 카라치와 카라바조에 의해서 그 화려한 개화를 맞이하게 된다. 카라치의 역동적인 화풍과 카라바조의 강렬한 명암법은 곧 종교 지도자들의 열렬한 지지를 받게 되면서 교회 제단화의 기준으로 자리 잡게 되었다. 이후 회화에서는 귀도 레니 등이, 조각에서는 잔 로렌초 베르니니 등이 활약하면서 로마 바로크의 계보를 이었다.

이탈리아 미술의 정수를 흡수해 바로크 전반기 최고의 자리에 오른 화가는 플랑드르의 거장 루벤스였다. 루벤스는 화려한 색채와 꿈틀거리는 필치로 초상화와 역사화를 새로운 경지로 끌어올렸다는 평을 들었다. 이후 야콥 요르단스, 안토니 반 다이크 등이 루벤스를 계승해 플랑드르 회화를 이끌었으나 이후 북유럽 회화의 중심은 신생 독립국인 네덜란드로 옮겨가게 되었다. 프란스 할스, 렘브란트, 페르메이르, 얀 스테인 등이 활약했던 네덜란드에서는 종교화보다는 소박한 일상생활을 그린 장르화, 정물화, 풍경화 등이 인기를 끌었다. 주문을 받고 비로소 그림을 그리는 방식이 아닌 화가가 먼저 팔릴 만한 그림을 그린 뒤 사람들에게 파는 방식이 처음 자리한 곳도 바로 네덜란드였다.

스페인은 카라치보다는 카라바조의 영향이 두드러졌다. 특히 세비야 화파가 뛰어난 화가들을 많이 배출했는데 이들 중 디에고 벨라스케스와 바르톨로메 에스테반 무리요 등이 전 유럽에 명성을 떨쳤다.

프랑스
푸생
로랭

스페인
벨라스케스
무리요

 바로크 전개 양상에서 가장 독특한 나라는 프랑스였다. 프랑스 궁정에도 이탈리아에서 바로크 회화를 배운 화가들이 많았지만 프랑스 회화를 대표하는 이는 고전주의를 지향한 푸생이었다. 주로 로마에 머물며 작품 활동을 했던 푸생은 장엄 양식(그랜드 매너)을 창시해 이후 프랑스에서 시작된 아카데미 회화의 롤모델로 자리 잡게 된다. 풍경화에서 푸생의 장엄 양식을 발전시킨 화가는 클로드 로랭이었다.

 바로크는 르네상스에 비해 다양한 장르에서 다양한 형식의 그림이 발전한 시기였다. 그림의 기법적인 측면에서는 르네상스 시대에 이뤄진 위대한 혁신을 모두 수용하면서 비약적인 발전을 이룬 반면 표현의 측면에서는 르네상스가 지향한 조화와 비례, 균형의 원리를 뛰어넘어 역동적이며 감성에 호소하는 그림이 대세를 이뤘다.

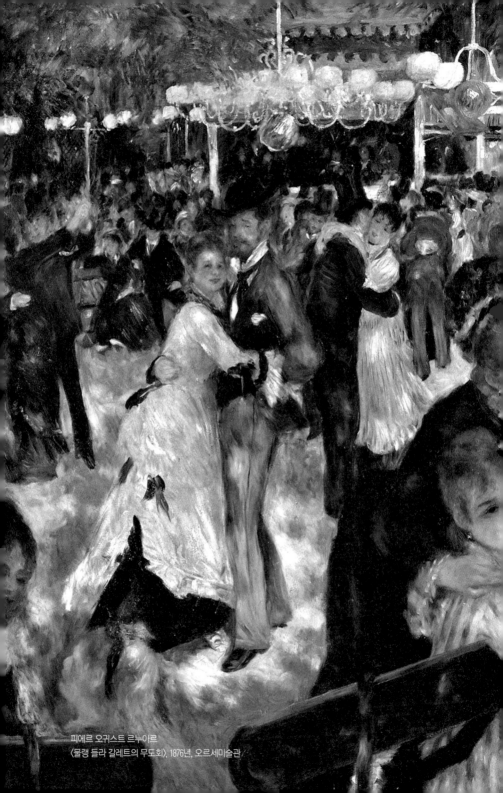

피에르 오귀스트 르누아르
〈물랭 들라 갈레트의 무도회〉, 1876년, 오르세미술관

2부. **숙성**
인상주의로 가는 세 갈래 길

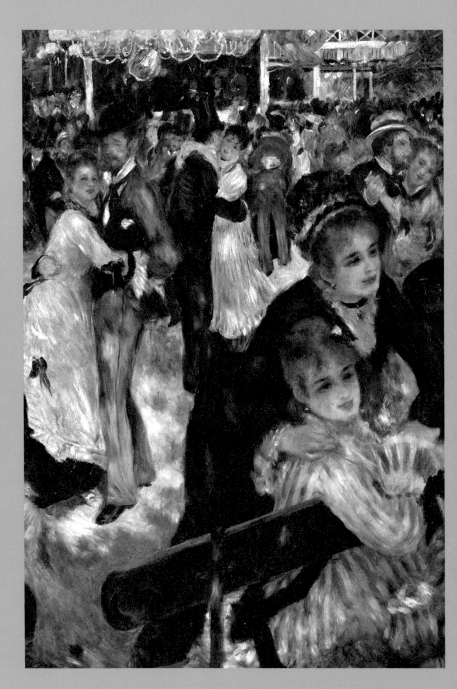

Auguste Renoir

고전미술의 해체

2부에서는 후반부를 맞이한 고전미술이 그 절정에 이른 뒤 황혼으로 향하는 시기를 다룬다. 바로크와 고전주의에 이어 로코코와 신고전주의로 이어지는 이 시기에, 전반기의 위대한 혁신을 물려받은 고전미술의 화가들은 눈으로 보는 모든 것들을 화폭 위에 생생하게 그려낼 수 있게 되었다. 하지만 이들은 알지 못했다. 미술의 미래는 자신들이 예상한 방향과 전혀 다른 길로 나 있다는 것을. 고전미술의 마지막을 장식했던 신고전주의는 19세기에 접어들면서 낭만주의와 사실주의의 거센 도전을 받았고, 아카데미 시스템은 이들을 적극 끌어안으며 외연을 넓히는 방식으로 지배를 이어가려 했다. 하지만 20세기가 시작되기 전에 아카데미 미술의 시대는 끝나고 만다. 기존의 시각으로 보기엔 '너무나 하찮았기에' 그 누구도 경계하지 않았던 이들, 바로 인상주의 화가들 때문이었다. 이렇듯 서양미술이 이어져온 도도한 흐름에서 가장 중요한 변곡점에 인상주의가 자리한다. 이 아름답고도 너무나 짧게 스치고 간 회화의 시대는 이후의 미술을 전혀 다른 양상으로 바꿔놓았다.

2부에서는 이러한 의미에 주목하여, 고전미술의 후반부와 그 이후 미술에 대한 전체적인 스케치를 버리고 인상주의를 있게 한 중요한 혁신들에만 집중할 것이다. 다시 말하면 이 시기 미술의 잎사귀들을 헤집고 그 밑바닥에서 인상주의의 뿌리를 찾아가겠다는 뜻이다. 늘 그렇듯 새로운 시대를 열기 위한 준비는 주류가 아닌 비주류들의 손에 의해서 이뤄진다. 고전미술의 자산을 품에 안은 채 미술은 이제 새로운 비상을 준비한다. 이런 의미에서 2부의 키워드는 '숙성'으로 정했다. 또 어떤 놀라운 혁신들이 우리를 기다리고 있을까. 그 이야기를 연다.

ART HUMANITIES

5장

한발 물러서 보니
더 생생하다

여기 사랑스러운 그림이 있다. 2010년 런던 소더비 경매에서 수억 원에 낙찰된 이 그림은 영국이 자랑하는 동물화가 조지 스텁스[1]의 작품이다. 그에게 의뢰할 정도면 두 가지 조건을 갖춘 사람이다. 하나는 꽤 부자라는 것, 그다음으로는 무척 아끼는 동물이 있다는 것이다. 이 그림을 의뢰한 이는 아일랜드에서도 유서 깊기로 손꼽히는 가문을 이끌던 고만스톤 자작이었다. 그는 자신의 반려견을 너무나 아낀 나머지 이렇게 그림으로 남겨 평생을 함께하려 했다. 그림이 배에 실려 오는 동안 조바심을 내 어디쯤 오는지 챙길 정도였다니 더 무슨 말이 필요할까. 이 잘생긴 하얀 개는 그야말로 주인의 아낌없는 사랑을 받았던 것이다.

스텁스는 이 그림을 1781년에 완성했다. 평생 동물을 그리는 것만으로 먹고살았고 영국 왕립예술원 회원이 되었으니 특이한 경력이라 하겠는데, 그만큼 동물을 보는 눈과 그려내는 손이 탁월했다는 뜻이리라. 자세히 보니 그림에 쏟은 정성 역시 대단하다. 개의 인대 하나, 작은 터럭 하나 놓치지 않는 묘사는 절로 감탄을 부른다. 개는 사랑스러우면서도 당당한 기품을 은근히 뽐낸다. 이 그림을 받아 든 자작이 무척이나 마음에 들어 했을 것만 같다.

그런데 이 그림이 그려진 고전미술의 전성기에도 이와 같은 정통 기법과는 전혀 다른 기법으로 그려진 그림들도 많이 있었다. 이 장에서는 그중에서도 아주 빠른 시간에 그려지면서도 생동감 넘치는 그림을 가능하게 한 어떤 기법을 소개하려 한다. 개성 넘치는 화가들이 즐겨 그렸고 혹은 특정한 상황에서 보완적으로 그려지다가 이후 미술의 역사를 완전히 바꾸게 되는 그런 기법이다. 이 기법은 무엇이었을까.

1 **조지 스텁스**(George Stubbs, 1724~1806), 역사상 가장 유명한 동물화가로 손꼽히는 영국의 화가. 특히 말 그림에서 뛰어났다.

역사상 최고의 그림은
무엇인가

1985년이었다. 당시 100년이 넘는 역사를 자랑하던 영국 잡지 《일러스트레이티드 런던 뉴스》에서 화가와 비평가, 즉 미술 전문가들을 대상으로 설문 투표를 실시했다. 질문은 다음과 같았다.

"이 세상에서 가장 위대한 그림은 뭐라고 생각하나요?"

이런 질문을 받는다면 누구나 다 빈치의 〈모나리자〉나 렘브란트의 〈야경〉을 떠올리게 될 것이다. 미켈란젤로의 〈시스티나 예배당 천장화〉를 꼽는 이들도 적지 않을 것이다. 이처럼 대중적으로 전폭적인 지지를 받는 그림이 1위에 오르리라 예상하는 게 자연스럽다. 하지만 전문가들의 생각은 달랐다. 제법 상당한 격차를 두고 1위에 오른 그림은 스페인 화가 벨라스케스[2]의 〈시녀들〉이었다. 이런 의외의 결과에 사람들은 어리둥절할 수밖에 없었다. 지금부터 30여 년 전만 해도 벨라스케스는 대중적으로 그리 알려져 있지 않았던 것이다. 그 결과 마드리드의 프라도미술관은 〈시녀들〉을 보려는 인파로 일대 북새통을 이루기도 했다. 과연 어떤 이유로 전문가들은 이 그림을 대단하게 여겼던 것일까. 그림을 보면서 생각해보자. 한눈에 보기에도 이 그림은 마치 사진을 보는 것처럼 사실적으로 그려졌다.

2 **디에고 벨라스케스**(Diego Rodríguez de Silva Velázquez, 1599~1660), 그리는 방법 자체를 혁신해 후대 화가들에게 큰 영향을 미친, 스페인 바로크 황금시대를 대표하는 거장이다.

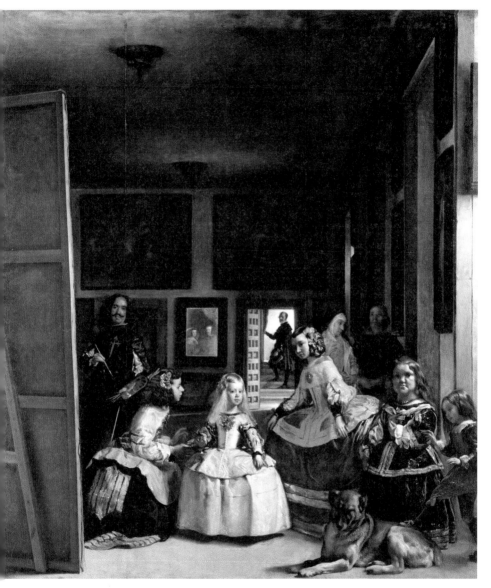

벨라스케스, 〈시녀들〉, 1656년, 프라도미술관.
루브르에 〈모나리자〉가 있다면 프라도미술관엔 이 그림이 있다. 스페인 회화의 황금시대에 궁정에서 펼쳐진 한 장면을
담은 이 그림은 지금도 미술을 사랑하는 전 세계 관광객들을 마드리드로 불러들인다.

주인공은 가운데에 있는 어린 소녀인데 바로 스페인 궁정에서 모든 이들로부터 사랑을 받고 있는 마르가리타 공주다. 그 옆으로 두 명의 시녀와 두 명의 난쟁이들 그리고 개가 있고 뒤에는 몇 명의 수행원들이 보인다. 그런데 왼편엔 큰 캔버스 뒤로 붓과 팔레트를 든 남자가 보인다. 바로 화가인 벨라스케스다. 화가를 보는 순간 우리의 선입견은 깨진다.

'아하, 화가가 거대한 거울을 보면서 공주와 여러 궁정인들을 그리고 있구나!'

그렇게 이해를 하려는 순간 멀리 배경에 있는 작은 거울이 눈에 들어온다. 거울 속에 두 인물이 보이는데 흐릿하긴 해도 알아볼 만하다. 이들은 바로 왕과 왕비다. '가만……!' 거울 속에 국왕 부부가 등장하는 순간 다시금 모든 것이 뒤죽박죽이 되어버렸다. 즉 관람객이 있는 자리엔 왕과 왕비가 있는 것이고, 화가는 공주가 아니라 이들을 그리는 중이었다. 이제야 그림 속 상황이 제대로 풀려나간다. 공주는 이제 막 불려온 것이다. 초상화 모델이 되어 지루한 시간을 보내던 국왕 부부는 사랑하는 공주를 데려오라고 했다. 그런데 별로 오고 싶지 않았는지 공주의 표정엔 불만이 가득하다. 왼쪽의 시녀는 마실 것으로 공주의 마음을 달래려고 열심이다. 오른쪽 시녀는 막 도착했는지 국왕 부부에게 문안인사를 드리려 한다. 본래 국왕이 있는 곳이면 늘 함께 있어야 하는 난쟁이들과 개는 공주와는 상관이 없이 여기에 있던 이들이었다.

참 놀랍다. 그림에 자신의 모습을 넣음으로써 한 번의 반전을 만들어내고 거울 속에 국왕 부부를 넣음으로써 두 번째 반전을 만들어냈다. 화가는 그림과 관람자의 관계를 가볍게 비틀어버린다. 이 작품을 처음 본 화가들과 문인들, 철학자들 모두가 뒤통수를 얻어맞은 듯한 충격에 휩싸였다고 한다. 20세기 최고의 화가 피카소가 이 그림을 주제로 무려 58점에 이르는 그림을 그렸다고

하니 이 그림에서 얼마나 큰 영감을 받았는지 미뤄 짐작할 수 있다. 이 세상 최고의 그림으로 선정된 데에는 그만큼의 이유가 있었던 것이다.

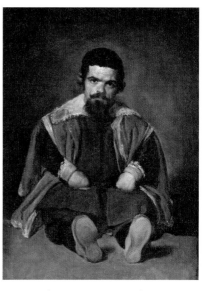

벨라스케스, 〈난쟁이 세바스티안 데 모라〉, 1645년, 프라도 미술관.
꼭두각시가 털썩 주저앉은 듯 아무런 움직임이 없는 난쟁이는 대신 강한 눈빛으로 관람자를 보고 있다. 궁정의 어릿광대로서 존중받지 못하는 그의 삶을 항의하는 듯하다.

세비야에서 자란 벨라스케스는 어려서부터 그림에 뛰어난 재능을 보였다. 도제 시절 카라바조풍의 그림을 그렸고 20대의 나이에 펠리페 4세에게 발탁되어 궁정화가가 된 뒤 평생 왕을 섬겼다. 본래 붓과 물감을 다루는 기교에 탁월했던 그는 특유의 냉정하고 객관적인 시선으로 사진을 보는 것처럼 생생한 그림을 선보였다. 이런 뛰어난 화가를 궁정화가로 둔 왕이 그냥 내버려둘 리 없었다. 벨라스케스는 끊임없이 초상화를 그려야 했다. 이런 그림들은 말하자면 '그가 해야 했던 일'이었다. 공식적인 초상화를 잘 그리는 방법은 단 하나뿐이다. 모델의 마음에 들게 그려야 한다. 벨라스케스는 이처럼 표현에 제약이 많은 그림을 반복해서 그리는 것에서 만족하지 못했다. 그래서 그는 일과 중에 시간을 내 궁정에 있는 이들을 그렸다. 〈난쟁이 세바스티안 데 모라〉가 이렇게 그려진 그림의 하나다. 이런 그림을 그릴 땐 우선 마음이 훨씬 편했고 자신의 생각과 의도를 자유롭게 담을 수 있었다. 벨라스케스는 이런 그림을 그리며 화가로서의 기분을 제대로 느낄 수 있었다. 말하자면 이런 그림은 '그가 하고 싶은 일'이었던 것이다.

다만 이런 그림의 경우 아쉬운 것은 꼼꼼히 공들여 그릴 시

간이 없다는 것이었다. 실제 고전미술에서 한 점의 유화가 완성되기까지는 많은 시간이 걸렸다. 화가가 붓을 들고 세부 묘사를 하는 데에도 많은 시간이 필요했지만 여러 겹을 칠하는 과정에서 한 겹 한 겹 마를 때까지 기다리는 데 또한 많은 시간이 필요했다. 그러다 보니 제법 큰 작품을 완성하는 데 최소 몇 개월은 족히 걸렸다. 그러니 '해야 했던 일들' 사이에 잠시 짬을 내서 '하고 싶었던 일'을 해야 했던 벨라스케스에겐 기존의 방법과 달리 빨리 그릴 수 있는 방법이 필요했다. 그래서 그는 단 한 겹만으로 완성하는 기법, 즉 마르기 전에 그림을 완성하는 알라 프리마alla prima를 연마하게 되었다.

그러다 그는 이탈리아 유학을 가게 되었다. 그의 재능에 감탄한 루벤스가 펠리페 4세에게 적극 권유하여 얻어진 기회였다. 이탈리아에서 그는 선진 기술들을 마치 스펀지처럼 빨아들였다. 이후 한 차례 더 이탈리아를 찾아 피렌체와 베네치아 미술의 정수를 자기 것으로 소화한 그는 특히 다작이면서 빠르게 그림을 완성하는 것으로 유명한 틴토레토[3]의 채색 기법에서 중요한 영감을 얻게 되었다. 틴토레토는 예를 들어 어떤 인물의 길고 풍성한 수염을 그릴 때 쓱쓱 밑칠을 하고 그 위에 가벼운 붓 터치 몇 번만으로 그 느낌을 생생하게 살려낼 수 있었다. 여기서 벨라스케스가 주목한 것은 빠르게 그려내면서도 그 결과가 보다 생생하다는 점이었다. 벨라스케스는 이 기술을 한 차원 더 발전시켰다. 이를 확인하기 위해 오른쪽의 그림을 보자. 이 그림은 스페인 왕가의 후계자 프로스페로 왕자를 그린 공식 초상화다. 왼편 의자에 앉아 있는 강아지를 보자. 귀여운 눈망울에 흰털이 북슬북슬 나 있어 아주 귀여운 강아지다. 그런데 이 강아지를 확대해서 보면 그 묘사가 예

3 틴토레토(Jacopo Robusti, 1518?~1594), 염색공의 아들로 태어나 틴토레토라 불렸다. 티치아노의 제자로 바로크 시대를 예고하는 걸작들을 남겼다.

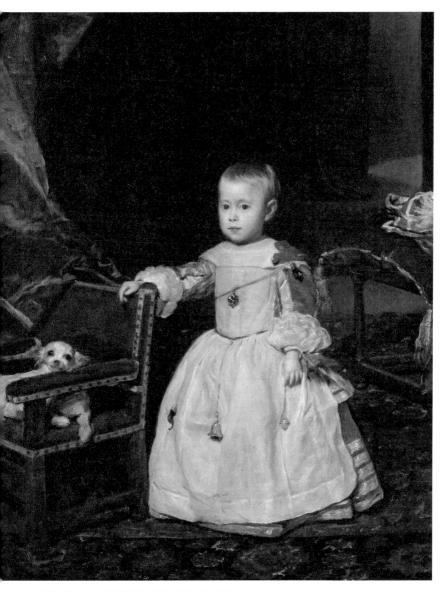

벨라스케스, 〈프로스페로 왕자〉, 1659년, 빈 미술사 박물관.
이제 원숙한 경지에 이른 벨라스케스는 왕실 초상화에도 알라 프리마로 익힌 기교를 효과적으로 적절히 구사한다.

〈프로스페로 왕자〉의 일부분. 해상도가 낮은 사진을 조금 멀리서 보면 선명해지는 것처럼 벨라스케스의 그림은 조금 거리를 두고 보면 생생하게 살아난다.

상과 달라 놀라지 않을 수 없다. 강아지의 북슬북슬한 털이 붓질 몇 번으로 그려낸 물감 얼룩에 불과하기 때문이다. 그리고 흰색으로 채색되었을 거라 예상했지만 의외로 연한 붉은색과 푸른색이 많이 보인다. 일견 성의 없이 그려진 듯도 하지만 다시 거리를 두고 보면 이보다 더 생생하게 그릴 수는 없을 것 같다. 만약 이 강아지의 터럭 하나까지 세심하게 그리려 했다면 어땠을까. 오히려 생동감이 급격하게 죽었을 것이다.

다음 그림에서 우리는 벨라스케스 특유의 묘사를 재확인하게 된다. 이 소녀는 앞에서 살펴본 그림 〈시녀들〉에 등장하는 시녀다. 그림 속 작은 부분을 이렇게 확대하고 보니 다시금 예상과는 전혀 다른 장면이 펼쳐진다. 의상에서 특히 소매 부분의 반짝이는 느낌은 몇 개에 불과한 하얀 선들만으로도 충분하다. 게다가 아름다운 머리 장식을 보자. 몇 번의 붓질로 물감을 뭉개버렸다. 이제 다시 거리를 두고 이 시녀를 보자. 그야말로 사진을 보는 듯 생생한 느낌이 살아난다. 바로 이것이 당시 많은 이들을 놀라게 한 벨라스케스의 마법이다. 《스페인 화가 연대기》를 통해 이 그림에 등장하는 이들이 누구인지 우리에게 알려준 화가 안토니오 팔로미노는 이렇게 말했다.

"벨라스케스의 그림은 가까이에서 보면 얼룩진 물감 범벅에 불과한데 뒤로 물러서 보면 눈으로 본 것과 똑같은 장면이 그려져 있다. 마치 기적처럼 말이다."

〈시녀들〉의 한 부분. 당시에도 그의 그림을 가까이 본 사람들은 하나같이 놀라움을 감추지 못했다. 자신들이 예상한 것과 전혀 다른 묘사가 되어 있었기 때문이다.

이런 효과를 보면서 우린 벨라스케스가 아주 냉정한 남다른 시각 능력을 갖고 있지 않았을까 생각해보게 된다. 상식과 선입견에 따라 사물을 바라보는 것이 아니라 망막에 맺히는 대로의 빛과 색을 포착할 수 있는 그런 능력 말이다. 또한 자신이 본 대로 재현할 수 있는 위대한 손을 가졌다는 것도 빼놓을 수 없으리라.

한정된 시간 내에서 그리고 싶은 그림을 그리고자 알라 프리마를 익혔던 벨라스케스. 그런데 그는 탁월한 능력으로 '그리는 방법 자체'를 새롭게 만들어냈다. 즉 빠른 솜씨로 그리되, 그저 속도만 빠른 것이 아니라 아무리 정밀하게 그린들 도달할 수 없는 생생함의 경지에 이를 수 있었던 것이다. 그의 이러한 혁신은 후대 화가들을 끊임없이 자극했고 새로운 그림을 만들어내는 데 큰 힘이 되었다.

위대한 손을 가진
화가들

알라 프리마(alla prima, 영어로는 wet on wet 기법)는 유화가 생겨날 때부터 있었다고 볼 수 있다. 마르는 것을 기다려 몇 겹씩 칠하는 것보다 단번에 한 겹만으로 그려낼 수 있다면 그것이 훨씬 편리할 것이기 때문이다. 하지만 유화의 선구자로 불리는 얀 반 에이크를 포함해 많은 화가들이 시도해보았지만 이를 제대로 구현하기는 쉽지 않았다. 기술적으로 다루기 어렵다는 이유도 있었고 북유럽 유화처럼 작은 부분까지 꼼꼼히 그리는 그림에는 적합하지 않았던 면도 있었다. 이후 유화는 몇 겹의 물감을 건조시켜 쌓아가는 기법이 표준으로 자리 잡게 되었다. 그러다 뛰어난 감각을 지닌 화가들에 의해 본격적으로 그려지게 된 것은 바로크 시대에 이르러서다. 스페인에서는 벨라스케스가 선구자라면 네덜란드에서는 할스⁴가 선구자였다. 할스는 당시 매우 인기 있는 초상화가였다. 그의 그림은 매우 독특했는데 한마디로 말해 '즉흥성'이 돋보였다. 그의 그림 속 인물들은 마음에서 일어난 어떤 기분을 표정으로 드러낸다. 다음 그림에서도 주인공은 자신만만한 분위기에서도 뭔가 미묘한 표정의 변화가 있다. 자기 예상과 다른 어떤 일이 벌어지고 있는 것일까? 할스는 이처럼 순식간에 스쳐 지

4 프란스 할스(Frans Hals, 1581~1666), 바로크 시대 네덜란드 화가로 순간적으로 포착한 표정을 담아낸 초상화로 많은 사랑을 받았다.

할스, 〈야스퍼르 스하더 판 베스트림의 초상〉, 1645년, 프라하 내셔널갤러리.
할스의 그림엔 늘 표정이 살아 있다.

나가는 표정들을 잡아내는 데 탁월했다. 그래서 그의 그림을 우리는 종종 '스냅사진 같다'고 말한다. 감각이 뛰어났던 만큼 성격도 급했던 그는 밑그림도 없이 바로 물감부터 칠해나간 것으로 유명하다. 그리고 이러한 알라 프리마 기법으로 단번에 그림을 마무리했다. 그림에서 남자의 머리와 옷을 보면 할스 특유의 거침없는 붓질이 눈길을 끈다. 할스도 벨라스케스 못지않게 눈에 보이는 그

대로의 빛과 색을 손쉽게 그려내는 능력을 갖고 있었다. 다만 전체적으로 다소 거칠고 투박한 면이 있는데 이 점 때문에 당시 그에 대한 평가에서 호불호가 나뉘었다고 한다.

벨라스케스와 할스. '위대한 손'을 가졌던 이 두 명의 거장에 의해 알라 프리마의 매력과 장점이 널리 알려진 후 이를 효과적으로 활용하는 화가들이 계속 등장하게 되었다. 그중 한 명은 로코코 시대를 대표하는 프라고나르[5]였다. 로코코 미술은 18세기 전반기에 대유행을 했다. 루이 14세가 죽은 1715년부터 프랑스에서 시작된 로코코 미술은 귀족 사회의 사치향락 문화와 자유분방한 연애를 밝고 경쾌하게 그려내 전 유럽에 걸쳐 크게 인기를 얻었다. 로코코 미술은 18세기 후반기에 신고전주의가 대두되면서 기세가 꺾였고 이후 1789년 대혁명이 발발하면서 사그라들게 되었지만 그 시대의 마지막까지 유쾌한 풍자와 에로틱한 유머로 인기를 얻었던 화가가 바로 프라고나르였다. 그는 할스와 마찬가지로 스쳐 지나가는 찰나적 순간을 포착하는 데 뛰어났다. 어마어마하게 빠른 붓질을 자랑했던 그는 초상화를 그릴 때에도 알라 프리마를 즐겨 사용했다. 오른쪽 그림은 그가 그린 〈책 읽는 소녀〉다. 밝고 화사한 색조가 그림을 가득 메운다. 그림은 그야말로 대범하게 그려졌다. 단정하게 매만진 머리 위로, 화사한 노란 옷 위로, 푹신한 쿠션 위를 돌아나가는 그의 붓은 그야말로 거침이 없다. 펼친 책의 글자들은 몇 줄의 선으로 끝냈고 이 책을 받쳐 든 소녀의 손은 거의 명암조차 찾아볼 수 없다. 이 모두가 참으로 대범한 묘사다. 다시 시선을 좀 멀리 두면서 전체적으로 이 그림을 감상해보자. 책에 몰두해 얼굴에 붉은 홍조가 올라온 소녀의 모습이 얼마나 사랑스러운가. 프라고나르도 앞의 선배들 못지않은 '위대한

5 **장 오노레 프라고나르**(Jean-Honoré Fragonard, 1732~1806), 프랑스의 로코코 화가. 귀족 취향의 아름답고 통속적인 그림을 주로 그렸다.

프라고나르, 〈책 읽는 소녀〉, 1770년경, 워싱턴 내셔널갤러리.
세부는 간결하게 처리된 가운데 경쾌한 붓질로 소녀의 아름다움이 잘 표현되어 있다.

손을 가진 화가였던 것이다.

　이후 많은 화가들이 있었지만 19세기 후반 파리 화단에 혜성처럼 등장해 초상화가로 명성을 떨쳤던 사전트[6]를 빼놓을 수 없다. 가장 매혹적인 초상화라 할 때 가장 먼저 떠오르는 화가 중 한 명인 사전트는 알라 프리마의 대가이기도 했다. 그는 알라 프리마 특유의 생동감 넘치는 화면에 고급스러움을 불어넣었다는 평가를

6　**존 싱어 사전트**(John Singer Sargent, 1856~1925). 초기 인상주의 그림을 그렸으며 고급스러운 초상화로 젊은 나이에 크게 성공한 뒤 미국에 인상주의를 알리는 데 기여한다.

사전트, 〈애그뉴 부인〉, 1892년, 에든버러 내셔널갤러리.
이 그림은 당시 대단한 성공을 거두었다고 전해진다. 화가는 물론 27세를 맞았던 이 귀족 부인도 이 그림을 통해 사교계
에서 더욱 유명세를 얻었다고 한다.

받는다. 왼쪽 그림에서 흰색 드레스에 연보랏빛 허리띠로 장식을 한 애그뉴 부인은 18세기풍의 커다란 의자에 편안히 앉아 있다. 나른한 분위기는 은근히 고혹적이다. 이 그림도 코를 박듯이 가까이에서 감상을 하면 알라 프리마의 매력을 한껏 느낄 수 있다. 그림의 배경에 둘러쳐진 푸른색 실크의 질감과 애그뉴 부인의 드레스 치마 위에 어린 빛의 어른거림이 사전트 특유의 대범하면서도 절묘한 붓질에 의해 생생하게 살아나 있다. 사전트는 알라 프리마만으로도 얼마나 기품 있는 초상화를 그려낼 수 있는지 보여준 탁월한 화가였다.

지금까지 우리는 알라 프리마를 대표하는 세 명의 거장들을 통해 그 발전하는 과정도 살펴볼 수 있었다. 그런데 이러한 알라 프리마 기법이 미술의 역사를 바꾸게 되는 이야기가 남았다. 그 시기는 바로 인상주의 시대다. 알라 프리마가 가장 화려하게 개화하던 시절의 이야기를 이어가 보자.

그리는 방법 자체가
바뀌다

　이곳은 파리 몽마르트르에서 가까운 바티뇰이라는 지역에 위치한 한 화실이다. 잘 차려입은 신사들이 모여 한 화가가 그리고 있는 그림을 보며 이야기를 나눈다. 이들은 누구며 또 이 화가는 왜 이런 시범을 보이고 있을까? 인상주의의 역사를 이야기할 때 반드시 언급하게 되는 이 기념비적인 그림에는 그 면면도 화려한 이들이 등장한다. 그림을 그리는 이는 마네[7]다. 그는 동료 화가이자 평론가인 아스트뤽의 초상을 그리고 있다. 그의 뒤로 동료 화가로는 숄데러, 르누아르, 바지유, 모네가 보이고 키 큰 바지유와 마주 선 졸라와 수집가 메트르도 보인다. 르누아르는 사각 액자에 담긴 그림처럼 보이는데 마네의 붓질을 잠시라도 놓칠세라 그야말로 몰입한 상태로 지켜보고 있다. 마네가 이들에게 보여주는 건 무얼까. 바로 알라 프리마 기법이다.

　인상주의 화가들의 리더이자 정신적 지주로 영원히 기억될 마네는 젊었을 때부터 벨라스케스와 할스에게 매료된 사람이었다. 데생만 반복해 그리는 고리타분한 아카데미를 박차고 나와 루브르 거장들의 작품을 모사하면서 그림을 배운 마네는 그 뒤 해외여행을 통해 여러 미술을 직접 접하게 된다. 그는 네덜란드에서는

7　**에두아르 마네**(Eduard Manet, 1832~1883), 고전미술의 한계를 인식하고 시대를 앞서는 그림을 선보인 인상주의의 선구자.

앙리 팡탱 라 투르, 〈바티뇰 화실〉, 1870년, 오르세미술관.
앉아서 동료 자샤리 아스트릭을 그리는 이가 마네다. 뒷줄 왼편에서부터 독일화가 오토 숄데러, 오귀스트 르누아르, 소설가 에밀 졸라, 수집가 에드몽 메트르, 프레데릭 바지유, 클로드 모네가 보인다.

할스의 작품을 보고 많은 영감을 받았고, 스페인에서는 벨라스케스의 작품을 보고 감격했다. 〈올랭피아〉에 쏟아진 비난과 모욕으로 좌절했던 시기에 마드리드로 도피성 여행을 떠났던 마네는 프라도미술관에서 그토록 보고 싶었던 〈시녀들〉을 직접 마주한 뒤 자신이 추구하는 그림이 옳다는 확신과 자신감을 얻어 왔던 것이다. 마네는 이들에게서 배운 알라 프리마가 틀에 박힌 고전미술의 한계를 넘어서기 위해 반드시 필요한 기술임을 확신했다. 그리하여 자신을 따르는 젊은 후배들에게 이처럼 열심히 그 기법을 알려주었던 것이다.

벨라스케스의 〈마르게리타 왕녀〉 중 꽃병 부분(왼쪽)과 마네의 〈꽃병〉(오른쪽, 1882년, 무라우치미술관)을 비교해보았다. 꽃잎의 윤곽선에 연연하기보다는 눈이 포착한 대로 빛과 색을 쓱쓱 그려나간 기법에서 상당한 유사성이 보인다. 이들 모두 가까이에서 보면 거칠게 그려진 듯하지만 일정한 거리에서 보면 꽃이 너무나 생생하게 피어 있어 감탄을 자아낸다.

마네를 따랐던 이들 젊은 화가들 중에는 풍경을 그리는 화가들이 많았다. 모네, 르누아르, 바지유는 물론 카미유 피사로, 알프레드 시슬레 등은 모두 풍경화에 전념하고 있었다. 이들은 당시 큰 인기를 얻고 있었던 바르비종파 화가들, 즉 프랑수아 밀레나 카미유 코로처럼 성공하고 싶었던 것이다. 이들이 바르비종파에게서 가져온 개념은 '외광 회화'였다. 이는 작업실에서 그려진 그림이 아니라 직접 햇살을 받으며 그리는 그림을 의미했다. 그런데 바르비종파 화가들은 용어만 외광 회화였지 실제로는 밖에서 스케치를 한 뒤 대부분은 실내에서 그렸다. 그러다 보니 시간 제약이 있을리 없었다. 하지만 인상주의 그룹의 젊은 풍경화가들은 모네의 주

도하에 실제로 밖에서 그림을 그렸고 가능하면 현장에서 완성하는 것을 원칙으로 삼았다. 그러니 시간이 문제가 되었다. 해 지기 전까지 길어야 반나절이면 마무리 작업을 해야 했으니 그만큼 빨리 그려야 했는데 이들에게 딱 맞는 해결책이 되어준 것이 바로 알라 프리마 기법이었다.

이번엔 모네[8]의 그림을 만나보자. 그야말로 그가 가장 원숙한 경지에 이르렀을 때 그려진 이 그림의 주인공은 그가 아끼고 아꼈던 수련이다. 모네의 그림을 감상하려면 우선은 그림에서 조금은 떨어져서 무엇을 그리려 했는지 둘러보면 좋다. 수련들이 일정한 간격으로 자리 잡았고 연못가에서 가지를 늘어뜨린 나무들과 그 사이로 구름을 머금은 하늘이 수면에 반사되어 신비로운 느낌을 자아낸다. 그런데 모네 그림의 감상은 이제 시작에 불과하다. 이어서 해야 할 것은 그림에 코를 박듯이 다가가 그의 붓이 지나간 움직임을 느껴보는 것이다. 수면 위를 휘젓는 그의 붓질은 그야말로 현란함 그 자체다. 모네에겐 형태보다는 빛을 그리는 것이 더 중요했다. 시간이 조금만 흘러가도 빛은 달라졌다. 그러니 그는 더 빨리 붓을 놀려야 했던 것이다. 그림엔 알라 프리마만으로 끝낼 수 없는 부분도 보인다. 특히 수련의 잎들과 꽃들이 그렇다. 모네는 이들을 그릴 때 특유의 과감한 임파스토 기법을 구사했다. 임파스토란 물감을 매우 두껍게 발라 실제 사물처럼 도드라진 효과를 내는 것이다. 이들은 일정 시간 말린 뒤 마무리를 할 수밖에 없다. 얼마나 두껍게 그려졌는지 물위에 떠 있는 수련의 잎들과 꽃들이 마치 부조 조각처럼 느껴진다. 물론 가까이에서 보면 물감 덩어리들 위에 얼룩이 덮인 것처럼 보이지만 말이다. 이제 그의 붓질마저도 충분히 감상했는가? 그렇다면 다시 책을 멀리해보자. 그의 그

8 **클로드 모네**(Claude Monet, 1840~1926), 인상주의의 대표자. 평생 시시각각 변화하는 빛을 그렸으며 인상주의 화가 중 가장 큰 성공을 거두었다.

모네, 〈수련〉, 1907년, 휴스턴미술관.
모네는 말년에 오래도록 가꿨던 자신의 정원만을 그렸다. 그중에서 그가 가장 사랑한 것은 바로 이 수련으로 그는 수련
이 필 때면 이 연못을 그리고 또 그렸다.

림을 즐기는 마지막 단계에 이르렀다. 이번엔 눈을 게슴츠레하게 떠보자. 그리고 그림의 가운데 밝은 부분을 따라 위로 아래로 혹은 좌우로 천천히 시선을 옮겨보자. 어떤가. 잔잔한 물결이 일어나면서 물에 비친 그림자들과 연꽃잎들이 아주 조금씩 움직이는 것이 느껴지는가? 모네의 그림은 이처럼 살아 숨 쉰다.

알라 프리마(alla prima): '단번에 그리다'라는 뜻을 가진 그림 기법. 먼저 칠한 물감이 마르기 전에 그 위에 물감을 칠해가며 완성하므로 빠른 속도로 그려져야 한다.

알라 프리마가 인상주의의 외광 회화를 가능하게 한 이면에는 기술과 산업의 발전이 큰 영향을 미쳤다. 당시 서양엔 화학 분야가 급속도로 발전하면서 인공 안료가 경쟁적으로 개발되었다. 불과 한두 세대도 지나지 않아 모든 색상의 안료가 만들어졌고, 오일과 혼합된 튜브형 물감이 만들어져 이내 대량생산이 이뤄졌다. 인상주의 시대가 시작되기 바로 직전의 일이었다. 그 이전까지 매우 비싼 안료를 사다가 자신이 직접 물감을 제조해야 했던 화가들로서는 너무나 편리한 발명품이 만들어진 셈이었다. 그런데 이처럼 튜브형 물감이 나오자 달라진 것이 또 하나 있었다. 그건 제대로 된 외광 회화가 가능해진 것이었다. 스케치만 하고 돌아와 작업실에서 그림을 그리는 것이 아니라 밖에서 시작해 마무리까지 할 수 있게 되었다. 게다가 이 무렵 철도가 대중화되었다. 철도는 '엄청난 속도로' 공간의 제약을 없애버렸다. 화가들로서도 풍경을 그리기 위해 가고 싶던 장소를 마음껏 갈 수 있게 되었다. 인상주의 화가들이 주로 선택한 현장은 센 강변의 휴양지나 저 멀리 노르망디 바닷가였다. 기차가 없었다면 이러한 장소를 찾아 그림을 그리는 일이 쉽지 않았을 것이다. 튜브형 물감과 기

조지 스텁스, 〈고만스톤 자작의 흰 개〉, 1781년, 개인 소장.

차. 이 두 가지를 기억하자. 인상주의 풍경화를 낳는 데 결정적 기여를 했던 시대적 요인들이다. 여기에 기법적으로 알라 프리마가 더해진다. 이들이 없었다면 인상주의의 혁명이 있었을까? 아마 어려웠을 것이다.

이 장을 정리하는 의미에서 앞에서 보았던 스텁스의 강아지를 다시 보자. 이 그림은 여러 겹의 물감을 쌓아 올려 그린 이른바 '정통식 유화'다. 이 그림이 자랑하는 섬세함과 정교함 그리고 기품은 시간과 정성에 비례하는 것이다. 환영주의를 추구했던 고전 미술은 눈을 속일 만큼의 사실성을 얻기 위해 부득이 많은 시간과 정성을 들여야 했다. 그리고 자연스럽게 이 두 가지가 작품의 값어치를 결정하는 가장 중요한 기준이었다. 그림이 커질수록, 그림에 등장하는 인물이 늘어날수록 가격이 높아진 이유도 다 시간

마네, 〈킹 찰스 스패니얼〉, 1866년경, 워싱턴 내셔널갤러리.
알라 프리마를 터득한 마네는 자신이 빚어낸 색조의 하모니가 어떤 효과를 만들어낼지 명확히 이해
하고 있었다. 이러한 혁신적 기법으로 미술의 판을 뒤집으려 했던 그의 패기가 고스란히 느껴지는
작품이다.

과 정성을 더 많이 요구했기 때문이다. 그런데 알라 프리마 기법
은 이러한 가장 기본적인 패러다임에 커다란 균열을 만들어냈다.

위의 그림을 보자. 마네가 그린 털이 북슬북슬한 강아지다. 알
라 프리마로 그려진 이 그림은 앞의 그림과는 비할 수 없을 만큼
빠른 시간에 완성된 그림이다. 하지만 어떤가. 오히려 마네의 강

아지가 더욱 생생해 마치 살아 있는 듯하지 않은가? 그림을 아는 분이라면 이런 반론을 제기할지도 모른다. 이 두 그림이 그려질 당시 가격을 비교해보면 스텁스의 그림이 훨씬 비쌌을 거라고. 물론 그랬다. 마네가 활동하던 시절까지도 고전미술의 기준은 유효했다. 그런데 마네의 후계자라 할 수 있는 모네가 수련 그림으로 최고의 인기를 누리는 시절이 되면 모든 것이 달라진다. 모네의 그림은 상상도 할 수 없는 높은 가격에 팔려나갔지만, 아무도 그의 그림에 대해 시간과 정성이 부족하다는 말을 하지 않았다. 바로 그즈음이다. 시간과 정성으로 그림 값을 정하던 패러다임이 고전미술과 함께 과거로 사라진 것이.

5. **알라 프리마**_단번에 그리다

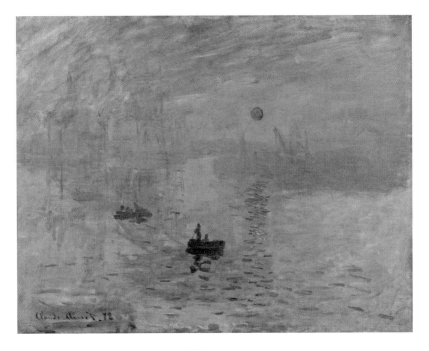

풍경은 화가가 그려낸 순간 비로소 존재한다.
시시각각 끊임없이 변하는 것이기 때문에.
_모네

인상주의라는 이름을 낳게 한 그림. 모네가 자신의 고향 르아브
르 항구를 그린 이 그림은 인상주의의 역사를 대표하는 걸작으로
지금도 많은 사랑을 받고 있다. 얼핏 봐서는 그림 초보자가 서툴
게 이리저리 붓을 놀린 그런 그림처럼 보인다. 많은 비평가들로부
터 모욕에 가까운 비난을 들어야 했던 이유다. 하지만 그림을 자

세히 보면 짙은 안개 사이로 붉게 떠오르는 태양 아래 항구의 기중기들과 그 왼편으로 공장의 굴뚝에서 솟아오르는 연기들, 정박한 배들이 모습을 드러낸다. 저 멀리까지 원근법적 공간이 펼쳐져 있음을 느낄 수 있다. 배들이 떠 있는 바다에는 물결이 일렁인다. 단순한 몇 가지 색으로 무심한 듯 툭툭 옆으로 찍어나간 선이 전부인데, 물의 투명한 매끄러움이 살아난다. 물결 위로 길게 늘어진 해가 드리워져 이 그림의 구도를 완성한다. 눈을 가늘게 뜬 뒤 조금 거리를 두고 그림을 감상하자. 이 그림은 그냥 즉흥적으로 그려진 그림이 아니다. 오랜 모색과 준비를 통해 확립한 미학을 마치 작심한 듯 담아낸 걸작이다. 그의 미학을 구성하는 한 축이 벨라스케스에서 시작된다는 점에서 마네와 마찬가지로 모네도 벨라스케스의 제자라 불릴 수 있다. 하지만 벨라스케스는 알았을까? 자신의 기법이 이처럼 고전미술의 토대를 허물고 새로운 미술의 시대를 여는 작품에 사용되리란 것을? 만약 알게 된다면 고전미술의 영웅으로 남은 그로선 그저 놀라운 일일 것이다.

그림 설명_모네, 〈인상, 해돋이〉, 1873년, 마르모탕-모네미술관.

절대왕정과 프랑스혁명

벨라스케스가 화가로 전성기를 누리던 무렵 유럽 최고의 강대국은 프랑스였다. 당시 루이 14세는 태양왕이라는 그의 별명처럼 강력한 중앙집권을 바탕으로 전 유럽에 영향력을 행사했다. 하지만 빛이 강하면 그림자도 짙은 법이다. 그의 임기 후반부터 국력은 급격히 쇠락했고 불평등한 계급사회의 문제점들이 점점 더 부각되었다. 몽테스키외, 볼테르, 루소 등 계몽사상가들이 활약하면서 시민들의 의식이 깨어났고 결국 계급 갈등의 끝에서 터져 나온 혁명으로 국왕 루이 16세가 단두대에서 목이 잘리는 일이 벌어지고 만다. 몇 달 후 그의 아내인 마리 앙투아네트 역시 같은 운명을 겪게 된다.

다음 그림은 왕이 죽은 뒤 계속된 혼란 속에서 벌어진 사건을 다룬다. 가운데 아직 앳되기만 한 소년이 보인다. 그를 향해 총검과 낫이 사정없이 내리꽂히는데 이 소년은 말고삐를 쥔 손을 놓지 않고 모자를 벗어 하늘을 향해 무언가를 외치는 중이다. 이건 도대체 무슨 상황이란 말인가. 이 소년은 프랑스혁명 당시 소년 영웅으로 전 국민의 애도를 받았던 조제프 바라Joseph Bara다. 당시 13세에 불과했던 바라는 혁명의 열기 속에서 북치는 소년이 되어 혁명 전장의 선두에 섰다. 이는 그의 자부심이었다. 그러던 어느 날이었다. 사령관이 탈 말을 데려오던 중에 그는 그만 왕당파 반군들에게 잡히고 말았다. 어차피 말은 빼앗길 수밖에 없는 상황이 된 것이다. 반군들도 처음엔 죽일 마음까지는 없었다. "국왕 폐하 만세"를 외치면 풀어주겠다고 했는데 소년의 입에서 나온 외침은 "공화국 만세"였다. 이어지는 강요에도 눈 하나 꿈쩍하지 않고 "공

장 조제프 비어르츠, 〈바라의 죽음〉, 1883년, 오르세미술관.
화가에게 레지옹 도뇌르 훈장을 안겨준 작품이다. 소년 바라가 이때 죽은 것은 역사적 사실이나 이 그림에 담긴 이야기들은 의도적으로 가공된 측면이 있다. 이 사건이 벌어진 당시 다비드도 같은 주제로 그림을 그린 바 있다.

화국 만세"를 연거푸 외치는 소년에게 반군들은 분노가 치밀었다. 그리고 소년을 무참히 죽여버렸다. 바라는 죽는 순간까지도 깃발 꽂고 삐를 쥔 손을 절대 놓지 않았다고 한다.

이 소년의 이야기가 알려지면서 공화파는 왕당파에 대한 증오를 부추기는 데 소년을 활용하기로 한다. 바라는 곧 국민적 영웅으로 떠받들어진다. 하지만 이것이 다 무슨 소용이란 말인가. 소년을 죽인 편도, 소년을 이용하려는 편도 이 순진한 죽음에 책임을 나눠 가진다. 그림은 말한다. 인간은 무언가에 눈이 머는 순간이 세상을 지옥으로 만들 수 있는 그런 존재라는 것을.

혁명 이후 유럽엔 프랑스를 응징하기 위한 동맹이 결성된다. 어느 나라 왕이 자기 나라 국왕을 단두대에서 죽인 나라를 인정할 수 있겠는가. 내부 반란에 이어 외부의 침략까지 겪게 돼 풍전등화의 위기를 맞은 프랑스에 영웅이 탄생한다. 기적과 같은 승리를 연거푸 이끌어내면서 국민적 영웅으로 떠오른 이는 바로 나폴레옹이었다. 혁명의 광풍 속에서 수백만 명의 목숨이 희생되었고 그중엔 바라처럼 어린 목숨도 있었다. 그 희생을 딛고 황제의 자리에 올라선 나폴레옹은 전 유럽대륙을 자신의 발아래 무릎 꿇렸다. 그가 유럽을 지배한 기간은 그리 길지 않았으나 프랑스혁명의 정신이 유럽 여러 나라에 뿌리를 내리기에는 충분한 시간이었다. 이후 왕정복고 등 반동의 시기가 짧지 않았지만 시민사회로의 진화는 이제 되돌릴 수 없는 것이 되었다. 중세 말 등장한 부르주아가 마침내 왕과 귀족들을 몰아내고 사회의 주역으로 올라서게 된 것이다. 이렇게 근대라는 시대를 지탱할 하나의 기둥이 완성되었다.

로코코와 신고전주의

18c

프랑스		스페인	이탈리아
와토	다비드	고야	티에폴로
부셰			카날레토
프라고나르			

　　18세기는 아카데미 미술의 전성기였다. 프랑스에서 시작된 아카데미 시스템은 유럽 각국에 고스란히 복제되었다. 이를 통해 기술적 측면에서 고전미술은 놀라울 만큼 비약적인 발전을 거둔다. 18세기 전반은 로코코가 유행했고 이후 후반에는 신고전주의가 대세를 이뤘다.

　　찬란했던 바로크의 영광도 루이 14세의 죽음을 즈음하여 막을 내린다. 자신을 제외한 그 누구에게도 사치와 화려함을 허락하지 않았던 절대군주가 죽은 뒤 억눌렸던 것들이 폭발하듯 터져 나왔다. 사람들은 경쟁적으로 자신들을 치장했고 향락 문화와 자유분방한 연애 풍조가 만연하게 되었다. 이러한 시대를 포착하고 그림에 담아낸 화가가 바로 장 앙투안 와토였다. 와토는 바로크를 계승하되 장엄하고 생동감 넘치는 남성적 요소를 제거하고 섬세하고 화려한 여성적 요소가 강조된 새로운 미술을 탄생시켰다. 이것이 바로 로코코 회화였다. 로코코 미술은 이후 프랑수아 부셰와 프라고나르에게 계승되었고 독일과 오스트리아, 이탈리아 등지로 퍼져나갔다. 이 시기 이탈리아에서는 티에폴로와 카날레토가 활약했다.

　　18세기 중반에 접어들어 화려한 로코코 미술에 조금씩 싫증 날 무렵, 잠들어 있던 고대 로마의 도시가 모습을 드러냈다. 폼페이가 발굴된 것이다. 르네상스 이래로 이어지던 고대에 대한 열광이 이를 계기로 재점화되었다. 지식인들 사이에 이른바 그랜드 투어가 대유행을 하면서 로마는 다시금 세계 문화의 중심지로서의 위상을 굳건히 했다. 이때 강력히 대두된 미술이 신고전주의였다. 고대 신화를 비롯한 고전이 다시 그림의 주제로 강조되었고 그

북유럽
멩스

영국
레이놀즈
게인즈버러

림 속 인물들은 모두 고대의 풍경 속에 고대인들의 의상을 입고 등장하게 되었다. 독일 출신의 멩스가 로마 화단의 대표자로 올라섰고 프랑스의 다비드도 로마 유학을 통해 유럽을 대표하는 화가가 되었다. 영국에서는 레이놀즈와 게인즈버러가 이 시기를 대표하는 화가였다. 스페인의 고야는 초기 로코코풍의 그림을 그렸으나 이후 자기만의 개성 넘치는 그림을 그렸다.

ART HUMANITIES

6장

광학,
캔버스에 빛을 가져오다

앵그르[9]가 그린 〈베르탱의 초상〉이다. 1832년 그려져 지금은 루브르박물관에서 만날 수 있다. 자유주의 신문 《주르날 데 데바》의 창립자이자 발행인인 루이 프랑수아 베르탱은 7월 왕정하의 자수성가한 부르주아를 대표한다. 거대한 몸집을 가진 그는 의자에 앉아 무릎에 손을 올린 자세로 당당하게 관람객을 바라본다. 살롱전에서 이 그림은 놀라운 사실성으로 격찬을 받았다. 베르탱을 아는 많은 이들은 그의 성격과 분위기를 이보다 더 명확하게 그려낼 수 없을 거라고 입을 모았다. 앵그르의 고답적 화풍을 싫어하는 이들도 이처럼 초상화에서만큼은 그를 인정할 수밖에 없었다.

이 그림의 전체적인 색조에 주목해보자. 자세히 볼수록 색채를 자제하고 은은하게 그려진 것이 돋보인다. 회색과 검정색이 많이 사용되면서 차분하면서도 선명한 느낌을 준다. 이는 수백 년 동안 파리 화단을 지배한 아카데미 회화가 무엇을 지향해왔는지 잘 보여준다. 그런데 이 그림이 그려지던 무렵 앵그르가 이끌던 아카데미 진영에 맞서는 한 화가가 있었다. 앵그르 진영으로부터 '근본이 없는' 화가라는 비아냥과 모욕에 가까운 비난을 들었던 이 화가는 바로 들라크루아였다. 죽은 그림이 아니라 살아 있는 그림을 그리려 했던 그는 아카데미 회화의 규칙들에 철저히 반기를 든다. 자부심의 화신과도 같았던 낭만주의의 천재 들라크루아. 그가 그림 속에 담아내려 했던 건 무엇이었을까. 그 이야기를 시작해보자.

9 **도미니크 앵그르**(Jean-Auguste Dominique Ingres, 1780~1867), 다비드의 후계자로 프랑스 화단에서 신고전주의를 대표한 화가. 장엄 양식을 추구했으며 정밀하고 섬세한 초상화와 동양풍의 그림에 뛰어났다.

파리를 불태우려는
작자

침대는 장작더미 위에 놓여진다. 왕은 그 위에 비스듬히 누워 이 모든 광경을 태연히 바라보고 있다. 주위에 쌓이는 물건들을 둘러보는 그의 눈빛은 그저 무심함 그것이다. 대부분은 그를 두려워하며 다른 나라 왕들이 바쳤던 귀한 보물들이다. 자신의 사랑 없인 단 하루도 살 수 없을 것처럼 교태를 부리던 후궁들이 몸부림치며 하나씩 끌려온다. 이젠 살고 싶은 마음, 그것뿐인 것인가……. 그를 태우고 사냥터를 누비던 애마들도 끌려온다. 이들은 모두 도망갈 수 있으므로 끌려온 즉시 죽어야 한다. 그의 뒤로 아랫것들 손에 죽임을 당할 수 없다며 스스로 목을 매는 후궁이 보인다. 살육의 현장에서 왕은 묘한 쾌감을 느낀다. 그래 이렇게 함께 가는 것이다. 불은 이미 당겨졌고 연기가 번진다. 이미 성문이 돌파되었을까? 위대한 아시리아 제국의 역사가 나 사르다나팔루스에 이르러 이리도 허망하게 끝나다니. 늘 생각했다. 누가 감히 나를 죽일 수 있단 말인가. 나를 죽일 수 있는 건 오직 나뿐이다. 그리고 내가 아끼던 건 단 하나라도 적들에게 뺏길 수 없다. 모두 재가 되어야 한다. 드디어 몰려오는 병사들의 함성 소리가 들린다. 하지만 그들보다 불길이 빨랐다. 참혹한 광란의 현장은 삽시간에 불길과 연기로 뒤덮인다. 그 한가운데 누운 사르다나팔루스는 미동조차 없다. 늦지 않아 다행이다. 그의 입가에 엷은 미소가 번

들라크루아, 〈사르다나팔루스의 죽음〉, 1827년, 루브르박물관.

진다.

　이 그림은 들라크루아[10]가 1827년 살롱전에 출품했던 작품이다. 살롱전이란 곳이 어딘가. 숭고한 주제의 고전적 역사화와 아름다운 부인들의 초상화가 가득한 곳이다. 그 가운데 떡하니 이런 그림이 걸렸으니 당시 관람자들이 받은 충격이 얼마나 컸을지 짐작하기는 어렵지 않다. 사람들의 비난은 거셌고, 그에게는 '회화의 학살자'라느니, '파리를 불태우려는 작자'라는 별명이 생겨났다. 그에 대한 세인들의 거부감이 컸던 만큼 그와는 반대로 그를 지지

10　외젠 들라크루아(Eugène Delacroix, 1798~1863), 프랑스 낭만주의의 거장. 지식과 철학을 내세우는 소묘 중심의 아카데미 화풍을 거부하고 상상력을 중시한 문학적인 그림을 그렸으며 새로운 색채 이론을 그림으로 구현했다.

하고 찬양하는 이들도 생겨났다. 먼저 문인들은 그의 작품이 진부한 철학을 담은 것이 아니라 문학 그 자체를 담았다며 환영했다. 고리타분한 아카데미 회화에 반감을 가졌던 비주류 화가들도 그들의 앞에서 당당히 맞서 싸우는 들라크루아에 열광했다.

우울하고 고독한 기질을 가졌던 들라크루아는 뼛속까지 낭만주의자였다. 문학에 빠져 자랐던 그는 북아프리카 여행을 계기로 폭력적이고 이국적인 주제들에 매료되었다. 그가 남긴 유명한 말이다.

"나는 차분히 생각하게 하는 그림을 좋아하지 않는다. 격렬한 내 마음은 언제나 짜릿한 흥분을, 그리고 구속받지 않는 자유로움을 원한다."

그의 그림 〈사르다나팔루스의 죽음〉은 그의 이러한 성향을 잘 보여준다. 그는 그림의 주제가 자극적이고 격렬한 만큼 이를 표현하는 방법도 강렬해야 한다고 생각했다. 이를 위해 그가 늘 관심을 두고 있었던 것은 바로 색채였다. 그는 당시 활발하게 이뤄지던 색채에 대한 연구를 적극적으로 받아들여 채색의 기술과 접근방식을 새롭게 만들어냈다. 그는 앵그르로 대표되는 고전미술에서 가장 기본적으로 사용되는 검정색을 포함한 회색을 경멸했다. 그림에서 생기를 빼앗는 진부한 색이라 여겼기 때문이다. 그는 그림자를 그릴 때에도 회색을 칠하지 않았다. 오른쪽 부분도에서 죽임을 당하는 여인의 등을 보자. 멀리서 보면 영락없는 회색이었는데 확대를 해서 보니 초록색과 붉은색이 섞여 있다. 그녀를 붙들고 있는 남자의 팔뚝과 몸통에서도 이러한 색조는 이어진다. 이처럼 들라크루아는 회색을 무조건 피했다. 이는 보색에 대한 그의 완전한 이해에서 비롯된 것이다. 보색이란 색채표에서 정반대에 위치한 색을 말한다. 노랑과 파랑, 초록과 빨강처럼 보색 관계의 색들은 섞으면 회색이 되어버린다. 들라크루아는 회색을 표현

들라크루아, 〈사르다나팔루스의 죽음〉(부분).
들라크루아는 색채에 대한 연구를 바탕으로 보색들을 능숙하게 사용한 화가였다.

할 때 이와 같은 보색을 이용했다. 단 팔레트에서 섞는 것이 아니라 캔버스에 따로 칠했다. 이렇게 하면 회색 단 하나만을 칠한 경우보다 훨씬 강한 생동감과 시각적 자극을 줄 수 있었던 것이다. 들라크루아의 그림에서 보색은 이러한 부분적인 표현에서만 드러나지 않는다. 〈사르다나팔루스의 죽음〉 전체 그림을 보면 그림 전반이 붉은 색조와 초록 색조의 강렬한 대비로 이뤄져 있음을 확인할 수 있다. 그는 이처럼 자신의 그림이 부분은 물론 전체적으로도 더 강렬하게 느껴지기를 바랐다.

 다음 그림에서는 그의 이러한 '보색 사랑'이 한층 더 분명하게 드러난다. 사자 사냥꾼들이 사자와 벌이는 치열한 싸움을 묘사한 이 그림에는 전체적으로 강렬한 초록색과 빨강색이, 노란색과 파

들라크루아, 〈사자 사냥〉(부분), 1861년, 시카고미술관.
들라크루아는 바로크 시대에 그려진 역동적인 사냥 그림들에서 많은 영감을 받았다.

란색이 그야말로 노골적으로 대비되며 함께 사용되고 있다. 세부
를 보면 더 놀랍다. 푸른 풀밭은 자세히 보면 붉은색이 섞여 있음
을 알 수 있고, 사자의 노란 갈기 사이사이마다에는 짙은 파란색
이 숨겨져 있다. 그는 자신이 선택한 주제가 색채에 의해 그 강렬
한 느낌을 배가시킬 수 있기를 바랐다. 색을 섞지 않고 원색을 배
치하는 기술은 이런 측면에서 그에게 매우 유용했다.

　들라크루아는 팔레트 위에서 물감을 섞는 것이 아니라 다른 색
들을 중첩시켜가며 본래의 색을 찾아가는 방식으로 그림을 그린

최초의 화가라 할 수 있다. 이는 이후에 전개되는 미술을 이해하는 데 매우 중요한 의미를 지닌다. 또한 이런 방식은 부드럽고 선명한 그림을 추구한 아카데미 미술에서는 금기와 같은 것이었다. 우리는 그가 이러한 금기에 맞서가면서까지 이처럼 색채의 탐구를 했던 이유가 마음을 뒤흔드는 강렬함을 전달하기 위해서였음을 알게 되었다. 들라크루아가 원했던 강렬함은 바로 뿜어져 나오는 생명력이었다. 그는 이를 소묘로는 표현할 길이 없다고 보았고, 그래서 오직 색채에서 답을 찾았다. 19세기 가장 뛰어난 미술 평론가로 꼽히는 보들레르도 그의 입장을 지지했다. 살롱전 미술평에서 그는 이런 글을 남겼다.

"생명의 영원한 전율을 모방하는 건 오직 색으로만 가능하다."

수백 년 이어져온 선 중심의 회화에 맞서 색채가 회화의 중심이 되어야 한다고 주장한 들라크루아. 보수 화단에서 보기에 그의 생각은 매우 '불온한' 것이었다. 이는 다시 말하자면 매우 혁신적이었다는 뜻이 될 것이다. 색채에 대한 그의 생각들을 음미하면 그의 이런 선구적 생각들이 이후의 미술에 얼마나 중요한 영향을 미쳤는지 느낄 수 있을 것이다.

색은 단순히 자연을 모방하는 데 머물러선 안 된다.
색은 화가의 생각을 표현하는 수단이 되어야 한다.
색은 감정과 상상력에 호소하는 언어가 되어야 한다.

그의 이런 생각들에서 우리는 인상주의와 그 이후 펼쳐질 현대미술을 예감한다. 그가 후배 화가들에게 이른바 영웅으로, 예언사로 받아들여진 이유가 바로 여기에 있다.

원색이 그대로 화폭에
그려지기까지

 고전미술이 시작된 이래 원색이 그대로 화폭에 그려지기까지 오랜 시간이 걸렸다. 그동안 서양미술은 선 중심의 회화와 색채 중심의 회화가 서로 엎치락뒤치락하는 치열한 대결 양상으로 전개된다. 생생함을 자랑하는 유화가 등장한 이후에도 대부분의 시기에 주류 미술은 선 중심의 회화였다. 르네상스 시대에 확립된 미술의 최우선 과제가 무엇인가. 그건 바로 '자연에 대한 관찰을 바탕으로 눈으로 보는 것과 똑같은 그림을 그려내기'다. 이를 위해 화가들은 원근법과 해부학을 연마해 완벽한 소묘를 그려내는 것이 먼저라고 생각했던 것이다. 그 연장선에서 채색도 원색에 가까운 강렬한 색채보다는 부드럽고 자연스러운 것이 바람직하다고 여겨졌다. 색채의 반격은 베네치아 회화로부터 시작된다. 티치아노로 대표되는 베네치아 회화가 그 이전과는 비할 수 없이 화려한 색감으로 많은 이들의 사랑을 받았던 것이다. 하지만 베네치아 회화의 전성기에도 선 중심의 회화를 압도한다기보다는 비로소 경쟁하는 관계에 올라선 정도였다. 그러다 색채 중심의 회화가 완연히 우위에 섰던 시기는 바로크 시대였다. 티치아노의 그림에서 많은 영향을 받았던 루벤스는 이른바 소묘의 선이 색으로 덮여 사라진 그림, 즉 오직 꿈틀거리는 색채들로 가득한 그림을 선보여 유럽의 회화를 지배했다. 하지만 선 중심 회화의 반격도 만만치 않았다.

루이 14세 시대에 국가가 주도하는 아카데미 미술이 등장하면서 선 중심의 회화는 다시 유럽 전역에 그 위세를 떨치게 된다. 특히 18세기 중엽 폼페이가 발굴되면서 고대 로마에 대한 열광이 재점화하게 되었는데 이를 계기로 탄생한 신고전주의는 선 중심 회화의 우위를 확고한 것으로 만들어버렸다. 19세기가 시작되던 무렵까지 전개된 양상은 이러했다.

색채 중심 회화의 재반격은 과학적 성과를 토대로 전개된다. 우리에게 빛이 색으로 이뤄졌음을 알려준 이는 영국의 과학자 아이작 뉴턴이다. 그는 1704년에 저서 《광학 또는 빛의 반사, 굴절 그리고 색채》를 통해 빛은 빨강부터 보라에 이르기까지 여러 색으로 분할되며 이것이 곧 자연의 색임을 알려주었다. 그런데 빛과 색에 대한 연구로 뉴턴과 비할 수 없을 만큼 미술에 결정적 영향을 미친 이는 독일의 대문호 요한 볼프강 폰 괴테였다. 괴테는 1800년을 전후로 20년간 색채를 연구하여 그 결과 색채를 광학만으로 접근하면 안 되고 색채가 불러일으키는 효과까지 생각해야 한다고 주장했다. 그에 따르면 색채에 대해 생각할 관점은 세 가지인데 그 하나는 빛으로서의 색의 본질이고, 둘째는 우리의 눈이 색을 지각하는 방식이며, 셋째는 색이 우리 마음에 불러일으키는 효과. 즉 색과 관련해 광학, 생리학 그리고 심리학 이 세 가지 측면 모두가 중요하다는 것이다. 당시 이러한 생각은 매우 혁신적인 것이어서 터너[11]를 비롯한 많은 예술가들과 여러 과학자들에게도 큰 영향을 미쳤다.

괴테의 연구에 고무된 이들이 본격적으로 색채 연구에 뛰어들면서 19세기 전반 색채 이론은 전성기를 맞게 되었다. 그 대표자는 미셸 외젠 슈브뢸이었다. 그는 색채의 구성과 우리의 눈이 색을

11　**윌리엄 터너**(William Turner, 1775~1851), 영국이 자랑하는 낭만주의 화가. 전 세계를 다니며 방대한 양의 스케치를 그린 뒤, 이를 바탕으로 빛과 인상을 담아낸 장엄한 풍경화를 그려 큰 성공을 거뒀다.

윌리엄 터너, 〈빛과 색채(괴테의 이론)-대홍수 다음 날 아침-창세기를 쓰는 모세〉, 1843년, 테이트브리튼.
터너는 창세기의 한 장면을 통해 대자연 앞에서 인간이 느끼는 항거할 수 없는 경외감을 표현했다. 제목에서도 알 수 있듯이 그도 괴테의 색채 이론에 큰 영향을 받았다.

감지하는 방식, 색의 반사 및 색들 간의 상호 관계 등 색에 대한 체계적이고 종합적인 연구를 했다. 또한 그는 당시 미술 아카데미에서 색채론을 강의하지 않는 것에 대해 비판하기도 했다. 당시 주류 화단에서는 색을 부차적인 요소로 여겼고 또한 색채 감각은 타고나는 것이라 생각했다. 그러다 보니 아카데미에 색채를 다루는 정식 과목이 없었던 것이다.

슈브뢸의 이론을 그림으로 구현한 이가 바로 들라크루아였다. 그는 부차적인 요소로만 여겨졌던 색을 그림의 주체로 사용하면서 이론을 토대로 자유자재로 색을 구사할 수 있었다. 오래전 색채 화가로 명성을 날렸던 티치아노나 루벤스의 경우는 자신만의 색채 효과를 유형화하여 그것을 반복해서 사용했지만 들라크루아는 작품의 주제와 성격에 따라 그때마다 알맞은 색채 효과를 사용했던 것이다. 그가 지켰던 중요한 원칙은 앞서 살펴본 것처럼 회색을 피하고 원색을 사용하는 것이었다. 이를 그림에서 구현하기 위해 그는 색의 상호 간섭에 대한 슈브뢸의 연구를 반복해 실험했다. 색의 간섭이란 같은 색이라도 어떤 색 옆에 놓이느냐에 따라 전혀 다른 색처럼 느껴지는 효과를 말한다. 이러한 효과에 대해 경험이 쌓이면서 들라크루아는 자신의 그림에 대한 확신을 갖게 되었다.

"진흙만으로도 난 완벽한 비너스를 만들 수 있다. 단 비너스 주위에 내 마음에 드는 색을 칠할 수 있도록 해준다면."

주위에 여러 가지 색을 칠하면 진흙으로 만든 비너스도 각 부분의 색조와 느낌이 달라질 것이다. 들라크루아는 그 미묘한 느낌의 차이로 비너스를 완벽하게 보이도록 할 수 있다고 주장한 것이다. 과장이 심한 허풍이라 생각할 수도 있으리라. 하지만 그의 이런 장담에 담긴 의미가 서양미술에서 얼마나 중대한 전환점이 되는지 알게 된다면 놀라지 않을 수 없을 것이다. 바로 이런 의미

카미유 피사로[12], 〈붉은 지붕의 집들〉, 1877년, 오르세미술관.
짧은 붓질로 원색의 점들을 채워나간 이 그림에는 붉은색과 초록색, 파란색과 노란색의 보색대비가 선명하다.

를 내포하고 있기 때문이다.

"색을 다루는 화가는 일반인들이 사물을 보는 방식과 다르게 볼 수 있어야 한다."

사물을 일반인들과는 다르게 보는 것. 이 한마디로 색채가 드디어 상식이라는 강력한 족쇄에서 해방이 된다. 인상주의와 그 이

12 **카미유 피사로**(Camille Pissarro, 1830~1903), 인상주의 풍경화가. 가벼운 붓 터치로 그림을 그렸고 원색을 즐겨 사용했다.

후 펼쳐질 현대미술이 색채의 측면에서 과감한 모험에 나서게 되는 것도 바로 이 한마디 때문이다. 미술의 역사에서 색채 이론을 바탕으로 들라크루아가 행한 모험이 차지하는 위상은 다른 많은 것들에 앞설 만큼 대단히 높다. 고전미술에서 본다면 브루넬레스키의 원근법이 차지하는 위상에 견줄 수 있을 것이다. 다만 원근법은 화가들 모두가 공부하고 따라야 하는 새로운 구속의 의미가 있었지만 색채의 해방은 화가들에게 무한한 자유를 부여했다는 점이 다르다. 이제 서양미술에서는 자유를 얻은 화가들이 경쟁적으로 원색의 대향연을 펼치게 된다. 거대한 바위가 산 정상에서 굴러떨어진다. 그 무엇도 이를 막을 수 없다.

원색,
소용돌이치다

인상주의 화가들이 성공을 꿈꾸던 젊은 시절, 들라크루아는 이들의 우상이었다. 그러다 보니 인상주의 회화에서도 자연스럽게 회색은 그야말로 '금기의 색'처럼 여겨지게 되었다. 이제 화가들에게 주어진 과제는 회색을 사용하지 않으면서 자연스러운 묘사를 하는 것이었다. 특히 모네와 르누아르 등 외광 회화를 지향했던 인상주의 풍경화가들은 밝은 빛을 화폭에 구현하기 위해 색을 섞지 않고 보다 적극적으로 원색을 사용하기 시작했다. 이들이 적극 구사한 기법은 작은 터치로 원색들을 툭툭 찍어나가는 것이었다. 보색대비도 기본적으로 구사되었다. 다음 그림은 인상주의를 대표하는 화가 모네가 그린 '건초 더미' 연작 중 한 점이다. 이 무렵 모네는 고생하던 시절을 지나 성공가도에 접어들고 있었다. 평생 빛과 씨름해온 관록이 느껴지는 이 그림에서 모네는 특유의 짧고 과감한 붓질로 원색을 툭툭 칠해나간 후 밝은색 물감으로 정오의 뜨거운 햇살을 생생하게 살려냈다. 이 그림에서 인상적인 것은 건초 더미 앞으로 드리운 그림자다. 모네는 이 그림자를 그리면서 일체의 회색을 사용하지 않았다. 우리의 선입견과는 달리 이와 같은 강렬한 햇살 아래에서는 그림자 역시 특정한 색을 띨 수밖에 없다는 걸 모네는 말하고 있다.

모네, 〈건초 더미, 정오〉, 1890년, 캔버라 내셔널갤러리.
뜨거운 햇살로 대기마저 열기로 가득 찬 느낌을 전해주는 걸작이다. 어두운 부분은 물론 밝은 부분 역시도 보색을 이루는 색들이 적절히 사용되면서 자연스럽고 편안한 분위기를 자아낸다.

　다르게 보는 것. 다시 이 말을 떠올려 보자. 모네의 이 그림은 확실히 고전미술의 대가들이 대상을 바라보는 방식과 전혀 다른 방식을 보여준다. 하지만 그러면서도 그간 그림이 지켜온 어떤 한계를 넘지 않는다는 점도 생각할 수 있다. 즉 접근 방법이 다를 뿐, 모네도 자연을 '있는 그대로 재현하려는' 시도를 한 것이기 때문이다. 앞서 말했듯 한번 굴러떨어진 거대한 돌은 멈출 방법이 없다. 이제 자유를 얻은 화가들은 경계를 넘어 달려가게 된다. 우리는 그 첫머리에서 고갱과 반 고흐를 발견하게 된다. 다음 그림은 고갱[13]의 대표작 중 하나로 꼽히는 〈너 언제 결혼하니?〉다. 이

13 폴 고갱(Paul Gauguin, 1848~1903). 타히티의 화가로 불리는 후기 인상주의 화가. 강렬한 원색으로 원초적이며 신비주의적인 그림을 그렸다.

고갱, 〈너 언제 결혼하니?〉, 1892년, 개인 소장.
고갱이 타히티 시절 그린 이 작품은 최근 개인 간 거래로 팔렸는데 거래가는
추정이긴 하지만 2억 5천만 달러 이상으로 알려져 있다. 사실이라면 사상 최
고가의 그림이 된다.

그림을 보는 순간 우리는 고갱이 구사한 색채 구성에 당혹감을 감출 수 없다. 그야말로 강렬한 원색들이 '심하게 과장되게' 칠해졌다. 이처럼 고갱에 이르면 이제 색채의 결정권은 완전히 화가에게로 넘어가게 된다. 수백 년 동안 화가들은 어떻게 하면 자연에 가까운 색을 화폭에 구현할 수 있을지를 고민했다. 인상주의도 그 범위를 벗어나지 못했다. 하지만 고갱은 자신이 느낀 대로의 색을 과감하게 칠해나간다. 그러면서도 전체적인 색의 조화와 화면의 구성, 원근법적인 느낌 등을 절묘하게 살려낸다. 그림에서 이제껏 없었던 새로운 규칙을 제시한 것이다.

고갱과는 전혀 다른 방식이었지만 반 고흐[14] 역시 회화에서 색채를 해방시킨 선구자로 인정된다. 네덜란드에서 태어나 늦깎이로 화가의 길에 뛰어든 반 고흐는 파리로 건너와 인상주의 화가들과 교류하면서 자신만의 그림을 형성해나가게 된다. 그러다 남프랑스 아를에서 큰 기대를 안고 시작한 고갱과의 공동 작업이 파탄에 이른 뒤 반 고흐는 그만 정신병을 얻게 된다. 그는 자발적으로 생 레미에 있는 정신병원으로 들어갔고, 그곳에서 그는 건강이 악

14 **빈센트 반 고흐**(Vincent van Gogh, 1853~1890), 후기 인상주의를 대표하는 화가. 마음에서 솟구치는 열정을 대범한 필치로 그려냈다.

반 고흐, 〈별이 빛나는 밤〉, 1889년, 뉴욕 현대미술관.
정신병원에서 잠시 밖에 나와 그림을 그렸지만 풍경은 그 지역이 아니라 어릴 적 보았던 네덜란드 고향 마을을 회상하며 그린 것이다.

화돼 발작을 반복했다. 그러다 정신이 조금 돌아오면 발작으로 그리지 못한 그림까지 모두 그리려는 듯 열심히 그림을 그렸다. 위의 그림은 그 시절 반 고흐가 우리에게 남겨준 잊을 수 없는 그림이다. 실제로 눈앞에 마주한 생 레미의 풍광에 기억에 남아 있는 어린 시절 고향 풍광을 뒤섞어 그린 이 그림엔 별을 품은 밤하늘 대기가 소용돌이치고 있다. 그 가득한 에너지를 표현하기 위해 파랑과 흰색 그리고 노랑의 원색들이 소용돌이친다. 밤하늘을 이렇게 그려낸 화가가 있었던가? 눈앞에 솟아오른 사이프러스 나무는 검게 보이지만 자세히 보면 짙은 초록색과 붉은색을 촘촘히 겹쳐 칠한 것이다. 실제로 작품 활동을 한 햇수는 몇 년 되지 않지만

그는 파리에 이어 남프랑스 아를과 인근 생 레미에서 체류하면서 수많은 걸작을 그렸고, 말년에는 파리의 외곽 오베르 쉬르 와즈에 머물면서 또한 수많은 걸작을 남겼다. 평생 동안 판매한 작품은 고작 한 점에 불과하지만 그의 작품들은 여전히 전 세계 많은 이들의 열렬한 사랑을 받는다.

우린 이 장에서 인상주의를 향한 두 번째의 길에 해당하는 색채 이론에 대해 살펴보았다. 이를 토대로 들라크루아가 선보였던 원색의 그림은 인상주의 화가들에게 계승되었고 이어 후기 인상주의를 거쳐 현대미술의 양상을 결정짓는 중요한 요인이 된다. 색채 이론을 다시금 간단히 정의하면 다음과 같다.

색채 이론(color theory): 뉴턴의 광학 이론에 근거해 18세기 말에서 19세기 초반에 발전한 이론으로 색의 구분, 배합, 효과 등을 체계적으로 정리하여 시각예술의 근간을 이룬다.

우리는 빛과 색이 다른 것이라 생각하지만 실은 같은 것이다. 우리 눈에 색으로 느껴지는 건 다름 아닌 빛으로, 어떤 물체를 만난 자연광에서 흡수된 부분을 제외하고 나머지 반사된 빛이 바로 색인 것이다. 그런데 문제는 그 빛-색을 어떻게 재현할 것인가 하는 데 있다. 오랜 세월 동안 화가의 역할은 눈으로 본 대로를 화폭 위에 그려내는 것이었다. 하지만 화가가 가진 건 물감뿐인데 물감은 자연을 따라갈 수 없다. 화가들의 고민은 여기에 있었다. 특히 물감의 특성이 문제였다. 일례로 빛의 색은 섞으면 밝아졌지만 물감의 색은 섞으면 어둡고 탁해졌다. 그러다 보니 실내에서 그리는 어두운 톤의 그림은 보다 자연스럽고 사실적이었던 반면 태양광 아래에서 그리는 그림은 색조와 분위기가 왠지 어색해졌던 것

앵그르, 〈베르탱의 초상〉, 1832년, 루브르박물관.
화가의 대표작이기도 한 이 그림에는 고전회화가 초상화에서 이룬 성취가 고스란히 담겼다. 원근
법, 해부학, 유화, 조명 등 고전회화의 혁신이 완벽하게 구현되어 있다.

이다. 앞의 5장에서 우리는 19세기 들어 인공안료와 튜브형 물감
이 생산되고, 철도가 대중화하는 등 외광 회화를 위한 환경이 획
기적으로 개선된 점들을 살펴보았다. 하지만 외광 회화란 자연이
펼쳐 보이는 다양하고 미묘한 색조를 그려내는 것이다. 그러나 색
을 팔레트 위에서 섞어서는 그 미묘한 색조를 만들 수가 없었다.

이 장의 첫머리에서 보았던 앵그르의 그림을 다시 보자. 고전미
술이 초상화에서도 어떤 경지에 이를 수 있었는지를 유감없이 보

여주는 이 그림에서 우리는 또한 고전미술이 어떤 부분을 포기했는지도 확인해볼 수 있다. 당시 초상화는 대부분 이처럼 은은한 조명이 있는 실내에서 그려졌다. 이런 조명 아래서 그림자는 짙어지며 색조는 어둡고 탁해진다. 물감을 팔레트 위에서 섞더라도 눈으로 보는 빛과 가장 유사한 색이 만들어질 조건이 만들어지게 되는 것이다. 만약 이 그림이 정원에서 햇살을 받으며 그려졌다고 가정해보자. 앵그르는 이처럼 생생하게 그려낼 수 있었을까? 그럴 수 없었으리라. 이는 앵그르의 능력이 부족해서가 아니라 물감의 한계 때문이었다. 이러한 물감의 한계는 끝내 극복할 수 없는 것이었지만 자연광 아래에서 그림을 그리는 다른 방법은 있었다. 그건 색채 연구자들이 알려준 방법으로 물감을 팔레트 위에서 섞지 않고 각기 따로 칠하는 방법이었다. 슈브뢸의 이론을 발전시킨 샤를 블랑은 빛의 느낌을 살리기 위해선 색의 혼합을 피하고 작은 터치로 원색들을 칠해나가라고 제안했다. 이러한 블랑의 제안에서 영감을 얻은 인상주의 화가들은 부단한 노력과 시행착오 끝에 마침내 진정한 외광 회화에 도달할 수 있었다.

다음 그림은 모네가 가장 어렵던 고난의 시절에 그린 〈양산을 든 여인〉이다. 앵그르의 그림과 굳이 비교하지 않더라도 첫눈에 우리는 이 그림이야말로 제대로 된 외광 회화임을 느낀다. 푸른 하늘과 풀밭, 그리고 화가의 사랑하는 아내와 아들 위에 눈부신 햇살이 쏟아져 내리는 모습을 본다. 이 그림을 보는 그 누구도 모네가 앵그르처럼 인물의 표정을 정밀하게 묘사하지 않았다고 비난하지 않는다. 만약 그렇게 그려진 모습이 어땠을지 상상하는 것마저도 거부감을 불러일으킬 만큼 이 그림은 이 자체로 이미 완전하고 아름답다. 빛을 그리려는 일념으로 그 고난의 세월을 견뎌야 했던 화가와 그를 위해 열심히 모델이 되어준 아내와 아들의 모습이 그저 한없이 아련하다. 햇살을 등지고 선 카미유에게선

모네, 〈양산을 든 여인-카미유와 장〉, 1875년, 워싱턴 내셔널갤러리.

1876년 두 번째 인상주의 전시회에 전시된 이 그림은 당시 모네가 그린 그림 중에서 가장 큰 그림이었다. 카미유가 일찍 죽은 뒤, 훗날 모네는 이 그림과 같은 구도로 두 점의 그림을 그렸다. 모네도 이 순간의 카미유를 영원히 잊을 수 없었던 것이다. 하지만 다른 모델로는 이 그림이 불러일으키는 느낌을 살려낼 수 없었다.

그 후광이 더해져 신비로움마저 감돈다. 그녀의 하얀 드레스는 하늘빛을 가득 머금고, 배경에 흩어져 있는 솜털구름들은 그녀를 감싼다. 투명한 듯 그려진 그녀의 모습은 언제라도 저 하늘과 하나 되어 사라져버릴 것만 같다. 난 개인적으로 카미유가 가장 아름답게 그려진 그림이 바로 이 그림이라 생각한다. 그리고 이 그림을 못 보았다면 모를까 이 그림을 한 번이라도 제대로 본 사람이라면 절대 잊을 수 없을 것이라 믿는다.

이 그림이 그려진 시기를 전후로 하여 화가들은 이제 밖에서 직접 태양빛을 잡아 캔버스에 담아낼 수 있게 되었다. 하지만 색채 이론에서 출발한 원색의 모험은 여기서 멈추지 않는다. 앞서 고갱과 반 고흐의 그림에서도 보았듯 거대한 바위는 이제 멈출 수 없는 속도로 달려가게 될 것이다. 그 뒤의 미술은 어떻게 되었을까. 그 이야기는 3부에서 하나씩 다루게 될 것이다.

6. 색채 이론_외광 회화가 비로소 시작되다

그림을 망쳐버리는 건 언제나 회색임을 기억하라.
_외젠 들라크루아

색채 이론을 그림에 접목한 화가 중에서 가장 독특한 실험을
해나간 이는 바로 쇠라다. 쇠라[15]는 소묘 등 탄탄한 기본기를 쌓았
으며 색채학과 광학 이론에 관심을 갖게 되면서 이 분야를 파고들
었다. 들라크루아 그림이 강렬한 보색대비를 바탕으로 하고 있다
는 것을 밝혀낸 이도 쇠라였다. 쇠라의 그림을 우리는 신인상주의

15 **조르주 쇠라**(Georges-Pierre Seurat, 1859~1891), 신인상주의 화가. 광학 이론에 매료되어 연
구를 하고 점묘화를 창시했다.

라 부른다. 그는 점묘 화법을 발전시켰고 순수색을 분할하여 화면을 채워나갔다. 앞의 그림은 1886년 인상파 마지막 전시회에서 발표된 그의 대표작 〈라 그랑드 자트 섬의 일요일 오후〉다. 현재 시카고미술관에서 만날 수 있는 이 작품은 발표 즉시 파리 화단 최대의 화제작이 되었다. 이 작품은 그 제작 과정에 쇠라가 들인 노력만으로도 놀라움을 준다. 그는 수십 점의 기초 드로잉과 또한 수십 점의 습작을 통해 전체의 구도를 구상하였고, 작은 점들로 커다란 캔버스를 채워나갔다. 그런데 그 점들도 아무렇게나 찍는 것이 아니었다. 하나의 색 옆에 어떤 색이 와야 하는지 쇠라는 철저한 계획과 구상하에서 점을 찍었다. 엄청난 시간과 노력이 필요한 작품이었음을 짐작할 수 있다. 이 작품엔 쇠라 특유의 유머와 풍자가 가득하다. 대표적으로는 낚시의 이미지와 애완동물로 출연한 원숭이를 들 수 있다. 낚시라는 단어와 원숭이는 속어로는 매춘부를 의미한다.

그림 설명_쇠라, 〈라 그랑드 자트 섬의 일요일 오후〉, 1884~1886년, 시카고미술관.

과학혁명의 시대

영국의 역사학자 허버트 버터필드는 저서 《근대과학의 탄생》을 통해 근대에 대한 정의를 새롭게 할 것을 제안했다. 이 책이 나오던 당시뿐만 아니라 지금도 여전히 근대의 시작점으로 주로 언급되는 건 르네상스와 종교개혁이다. 하지만 이는 엄밀히 말하면 유럽인들만의 사건이다. 다른 대륙 사람들에겐 직접적으로 아무런 상관 없는 그런 사건이었던 것이다. 이러한 점에 착안한 버터필드는 근대를 정의할 수 있는 보다 보편적인 기준을 연구한 끝에 과학의 발전이 적합하다고 결론을 내렸다. 즉 종교라는 무거운 굴레를 벗고 과학이 있는 그대로의 자연을 연구할 수 있게 되면서 근대가 시작되었다는 것이다. 그가 만들어낸 '과학혁명'이란 말이 어색하지 않을 만큼 17세기는 과학의 역사에서 위대한 시기였다. 케플러, 갈릴레이, 라이프니츠, 뉴턴에 이르기까지 뛰어난 과학자들이 단단한 기반을 만든 이래 물리학, 화학, 생물학 및 지구과학 등 다양한 분야에서 과학은 그야말로 눈부신 발전을 거듭해왔다. 이처럼 과학은 근대라는 시대를 만든 또 하나의 기둥으로서 단단히 자리하고 있는 것이다. 우리가 현대라 부르는 시대는 여기에 기술혁명이 더해진 것이다. 이를 통해 우리 시대는 그 이전에 누리지 못했던 편리한 생활과 물질적 풍요로움을 얻게 되었다. 하지만 크게 보면 현대는 근대에 포함된다 할 수 있으며, 그렇다면 우린 여전히 근대-과학혁명의 시대를 살아가고 있는 셈이 된다.

아이작 뉴턴이라는 위대한 과학자를 낳은 영국에서는 과학에 대한 열기가 한층 더 높았다. 종교가 사라진 빈자리에 과학이 들어서고 있다는 말이 있을 만큼 과학에 대한 믿음이 자리 잡던 시

조지프 라이트, 〈공기펌프와 새 실험〉(부분), 1768년, 런던 내셔널갤러리.
네덜란드 회화의 영향을 받은 라이트는 이처럼 촛불이 밝혀진 어두운 실내를 그리는 데 뛰어났다.

절이었다. 당시 영국엔 실험 도구를 가지고 다니며 돈을 받고 과학 실험을 선보인 이들이 많았다고 한다. 이들은 교양인들이 모이는 클럽이나 공공기관은 물론 부유한 개인의 초청을 받고 이러한 '과학쇼'를 벌였다. 위의 그림도 이러한 현장을 보여준다. 조지

프 라이트가 그린 이 생생한 그림엔 진공의 개념을 눈으로 확인시
켜주는 실험이 펼쳐지고 있다. 과학자는 지금 진공펌프를 이용해
유리 기구 안의 공기를 빼내고 있다. 그런데 유리 기구를 보니 그
안에 하얀 앵무새 한 마리가 들어 있다. 이미 공기가 많이 부족한
듯 새는 힘없이 축 늘어져 있다. 조금은 잔인한 실험이다.

　이 그림엔 실험 참관자들의 심리묘사가 돋보인다. 어두운 전면
왼쪽에 앉은 두 사람은 흥미진진하게 지켜보는 반면 오른쪽 남자
는 깊은 생각에 잠겨 있다. 상식이 되기 전까지 과학은 이처럼 생
경하고 충격적인 것이다. 소녀는 죽어가는 새를 차마 볼 수 없는
데 아빠는 이 실험의 의미를 설명하려 든다. 아직 어린 동생은 이
실험이 그저 원망스럽기만 하다. 이처럼 때로 인정사정이 없는 것
이 과학의 속성이기도 하다. 왼편 뒤로 다정한 두 사람은 이 잔인
한 실험에도 별 동요 없이 눈을 마주하며 대화를 나누는 중이다.
어떤 이들에게 과학은 그저 흥밋거리 정도에 불과함을 의미한다.
실험이 막바지에 이른 가운데 과학자는 화가(혹은 이 그림의 관
람자)를 바라본다. 이제 새의 운명을 결정해야 하는 순간인 것
이다. 그의 눈은 계속 공기를 빼 새를 죽일 것인지, 아니면 실험을
멈추고 새를 살릴 것인지 묻고 있는 듯하다. 당신이라면 어떤 눈
짓을 주겠는가.

낭만주의와 사실주의

19c 전반

프랑스
앵그르
제리코
들라크루아
코로
밀레
쿠르베
카바넬
제롬
부그로

혁명은 모두가 꿈꾸던 세상을 가져다주지 않았다. 그리고 아름답지도 않았다. 계몽사상이 그리던 이상적인 사회는 어디에 있단 말인가. 사람들은 혁명의 광기와 공포를 경험한 뒤 합리적 이성에 대한 신앙을 버렸고 고대로부터 내려오던 이상적인 아름다움에도 거부감을 갖게 되었다. 고대 그리스와 로마는 이제 진부하게 느껴졌다. 각 나라별로 자신들의 전설을 노래하고 먼 이국의 풍광에서 위안을 얻으려는 경향이 생겨났으며 예술가들은 자기 내면의 감정에 충실하려 했다. 이것이 낭만주의다. 독일의 프리드리히와 영국의 윌리엄 터너, 존 컨스터블 등이 그 시작점에 위치한 화가들이며 프랑스에서는 테오도르 제리코와 들라크루아가 활약했다. 정규 미술교육을 받지 않은 영국의 시인 윌리엄 블레이크는 광기 어린 표현력으로 독특한 그림을 그려내 이후 상징주의를 예고했다.

낭만주의의 시대가 지나고 사실주의 운동이 펼쳐진다. 사실주의는 신고전주의의 고답적이고 인위적인 면은 물론 낭만주의의 주관적이고 격정적인 면 모두를 거부한다. 그저 눈에 보이는 대로의 자연과 사람들을 그려야 한다는 것이다. 이들은 두 경향으로 나뉜다. 카미유 코로, 프랑수아 밀레 등 퐁텐블로 숲 바르비종에 정착한 일군의 화가들은 깊이 있는 자연 풍경을 그리며 자연주의를 추구했고, 귀스타브 쿠르베, 오노레 도미에 등은 노동자를 비롯한 평범한 사람들의 모습을 가감 없이 있는 그대로 그려내는 리얼리즘 회화를 추구했다.

전통적인 아카데미 회화의 위세는 여전했다. 앵그르를 필두로 하여 엘리트

북유럽
프리드리히

영국
블레이크
터너
컨스터블

미술교육과 살롱전을 지배한 아카데미 계열의 화가들은 낭만주의와 사실주의의 도전에 맞서 오랜 전쟁을 치렀고 결국은 이들을 아카데미의 틀로 포용하며 아카데미의 권위와 기득권을 지키려 애썼다. 앵그르의 후계자인 알렉상드르 카바넬, 장 레옹 제롬, 윌리앙 아돌프 부그로 등이 그 주역들이었다. 하지만 시간은 이들 아카데미 수호자들의 편이 아니었다. 이들이 감당할 수 없을 만큼 새로운 미술이 거침없이 밀려오고 있었다.

ART HUMANITIES

7장

지금, 바로 이 순간을 그리다

1848년 살롱전에 출품돼 많은 이들의 격찬을 받았던 제롬[16]의 〈젊은 그리스인들(일명 닭싸움)〉이다. 프랑스 화단의 엘리트 코스를 거친 제롬에게 최고의 영예인 로마 대상과 함께 이후 명예와 부까지도 안겨준 데뷔작이다. 스물네 살에 불과한 젊은 화가가 이룬 기술적 성취가 놀랍다. 고전미술 전문가를 단련시키는 데 있어 아카데미 미술이 얼마나 효과적인 체계인지 생각해보게 된다. 오르세미술관에서 만날 수 있는 이 젊은 남녀 주인공은 이상적인 인체를 넘어 싱그러운 젊음까지 보여준다. 배경에 등장하는 지중해와 파괴된 스핑크스상 그리고 머리 스타일 등은 이들이 고대 그리스인임을 말해준다. 이 그림의 주제는 '삶과 죽음'이다. 쇠락한 문명의 유적과 갓 피어나는 젊음은 뚜렷이 대조를 이룬다. 이들은 닭싸움에 몰두해 있는데 한쪽이 죽어야 비로소 끝나는 닭싸움은 이 작품의 핵심으로, 인간의 운명에 대한 비유다.

호평 일색의 분위기에서 이 그림에 대해 혹독한 평가를 내린 미술평론가가 있었다. 화가와 비슷한 연배에 불과한 이 젊은 평론가는 아카데미 그림의 한계를 명확히 보고 있었다. 이 그림에 대해서도 진부한 주제와 인위적 인물 묘사, 세부적 기교에만 집착하고 있음을 지적하면서 그저 구시대의 복제품에 불과하다고 평했다. 이제 미술이 변해야 한다고, 그리고 더 이상 과거의 고리타분한 이야기만을 반복하지 말고 이제 '우리 시대'의 이야기를 해야 한다고 역설했던 이 평론가는 바로 보들레르였다. 이 장에서 우리는 이 그림이 그려진 시점에서 십여 년이 지난 시절로 가서 그의 미학 이론이 그림으로 구현되고 이어 미술의 역사를 바꾸는 과정을 살펴볼 것이다.

16 **장 레옹 제롬**(Jean-Léon Gérôme, 1824~1904), 19세기 아카데미 회화를 지배한 거장. 오리엔탈풍의 이국적이고 관능적인 그림으로 큰 성공을 거뒀다.

우리 시대의 누드를
보여주겠어

 1863년 파리. 살롱전에서 떨어진 그림들만 별도로 전시하는 일
명 '낙선전'의 현장이다. 한 그림 앞에 구름 같은 관람객들이 모여
들어 발 디딜 틈이 없을 정도였다. 그림 속에는 참으로 민망한 장
면이 펼쳐져 있었다. 남녀가 파리 근교 숲에서 소풍을 즐기는 듯
한 모습인데 남자 둘은 옷을 입었고 여자들은 옷을 벗고 있었다.
모인 이들은 눈살을 찌푸리며 혀를 차고 있었다.

 "쯧쯧. 말세야. 어찌 이런 그림이 그려진단 말인가!"

 "매춘부의 이 뒤룩뒤룩한 뱃살과 팔다리의 군살들을 보게.
게다가 뭘 잘했다고 우리를 이리도 빤히 쳐다본단 말인가."

 "어제 오신 황제 폐하도 기가 막힌 나머지 '뻔뻔하기 이를 데
없구먼'이라 하셨다더군."

 "당연하지. 그런데 이 무례한 화가는 무슨 의도로 이런 그림을
그렸단 말인가?"

 연일 밀려드는 인파가 눈도장을 찍고 간 덕분에 이 그림을 그린
화가 마네는 파리에서 가장 유명한 화가가 되었다. 당시 파리 사
람들은 마네가 자신들의 위선을 들춰 조롱하기 위해 이런 그림을
그렸다고 믿었다. 앞에서는 점잖은 체하면서 뒤로는 온갖 민망한
일들을 벌이는 자신들의 치부를 보여주려 했다고 느낀 것이다. 사
람들은 이 그림 오른편에 비스듬히 누운 남자의 손가락 모양이나

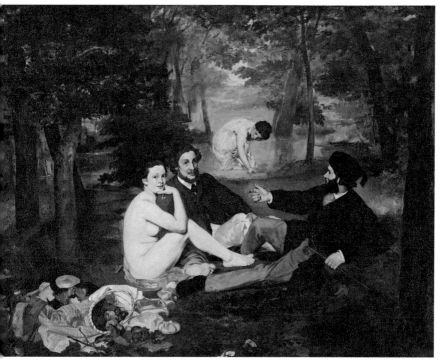

마네, 〈풀밭 위의 점심 식사〉, 1863년, 루브르박물관.
숲 속에서 부르주아들이 매춘부들과 벌이는 퇴폐적인 자리를 연상시키는 이 그림으로 마네는 일약 파리에서 가장 유명
한 화가가 되었다.

남자의 다리 사이로 뻗은 여자의 발 등에 주목하면서 마네가 그
림 속에 숨겨둔 의도를 분석하기에 바빴다. 하지만 실제로 마네가
어떤 의도와 구상을 가지고 이 그림을 그렸는지 알게 되면 이런
분석들이 아무런 의미가 없음이 분명해진다. 사연은 이렇다.

어느 날 마네는 절친인 앙토넹 프루스트와 강변에 놀러가서 수
영을 즐기는 사람들을 보게 되었다. 그러면서 루브르에 걸린 수많
은 그림들 중에 누드가 많지만 모두 신화나 역사를 그린 것일 뿐
'현대적인' 것이 없다는 것에 생각이 미치게 되었다.

'그래, 우리 시대의 누드를 그려보는 거야. 꽤 독특하고 재미있

을 거 같아.'

　이런 생각이 어떤 결과를 불러올지 예상이나 했을까? 전혀 몰랐으리라. 그런데 마네는 막상 이 구상을 어떻게 그림으로 구현해야 할지 주제와 구도 등이 잘 떠오르지 않았다. 그러던 중 그는 루브르에서 조르조네가 그린 〈전원의 합주〉를 보고 착상을 얻었다. 오른쪽 그림을 보자. 이 그림에도 옷을 입은 두 남자와 옷을 벗은 두 여자가 등장한다. 즉 인물의 구성이 같은 것이다. 그런데 이 그림의 구도는 썩 마음에 들지 않았는지 마네는 또 다른 그림에서 구도를 빌려오게 된다. 아래 라파엘로가 그린 판화의 한 부분 그림을 보자. 전경에 위치한 인물들의 배치가 너무나 똑같다. 그야말로 마네는 두 작품을 뒤섞어 베꼈다고 할 수 있다. 그러니 비스듬히 누운 남자의 손과 여인의 뻗은 발에 무슨 상징이나 의도가 있겠는가. 그런 것은 전혀 없었다. 〈풀밭 위의 점심 식사〉는 단지 고전적 그림을 고스란히 가져와 현대물로 재해석한 것에 불과했던 것이다.

　이처럼 그 어떤 사회적인 풍자나 비판의식 없이 그려진 그림이었지만 '우리 시대의 누드를 그려 보이겠다'는 마네의 구상은 예상 밖의 어마어마한 후폭풍을 낳았다. 사람들이 이 그림에서 느꼈던 거부감은 무엇보다 '벌거벗은 현실의 여인'을 마주한 느낌에서 생겨났다. 당시 사람들은 '누드nude'와 '벌거벗은naked' 이 두 가지를 명확히 구분하고 있었다. 그리고 그림에는 당연히 누드가 그려져야 한다고 믿었다. 이때 누드란 현실의 여인이 아니라 고대의 신들처럼 비현실적인 존재를 그린 것이며 또한 조각처럼 이상적인 아름다움을 보여주는 것이어야 했다. 이런 장치가 있었기 때문에 관람자들은 부끄럽거나 죄의식을 갖지 않고 그림이 드러내는 관능성을 편하게 감상할 수 있었다. 조르조네가 그린 〈전원의 합주〉의 경우 그 오래전에 그려진 그림임에도 누드를 그렸다 하여 비난이

위는 조르조네가 1510년에 그린 〈전원의 합주〉이고 아래는 라파엘로의 그림으로 만들어진 판화 〈파리스의 심판〉 중 일부분이다.

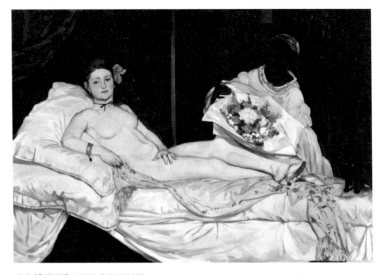

마네, 〈올랭피아〉, 1863년, 오르세미술관.
이 그림의 모델은 앞선 〈풀밭 위의 점심 식사〉에서도 주인공이 되어준 빅토린 뫼랑이다. 길거리에서 그녀만의
독특한 매력을 발견한 마네는 즉시 모델 제안을 했던 것으로 알려져 있다.

나 문책을 당하지 않았다. 두 명의 악사와 함께 있는 이 여인들은
다름 아닌 신화 속 존재들인 뮤즈였기 때문이다. 이처럼 신화 속
인물로 포장하면 아무리 관능적으로 그려도 비판을 피해갈 수 있
었다.

다시 마네의 〈풀밭 위의 점심 식사〉를 보자. 이 그림엔 이러한
안전장치가 없다. 전경의 여인은 누드가 아니라 벌거벗은 여인인
것이다. 사람들은 고상한 미술 전시장에 실오라기 하나 걸치지 않
은 매춘부가 난입한 장면을 본 것 같은 충격을 받았다. 마네는 자
신의 의도와는 상관없이 그림의 질서를 파괴하려 드는 과격한 인
간이 되어버린 셈이 되었다. 그런데 마네가 참으로 대단하게 여
겨지는 건 그런 홍역을 치른 후 2년 뒤에 새로운 누드로 또 한
번 말썽을 일으키게 되었다는 것이다. 그만큼 당시 그는 '우리 시
대의 누드'라는 개념이 갖는 의미에 어떤 확신이 있었다고 할 수

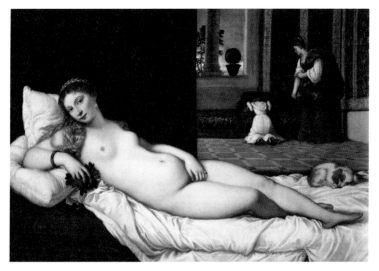

티치아노, 〈우르비노의 비너스〉, 1538년, 우피치미술관.
티치아노의 이 그림에서도 우리는 당시 고급 매춘부의 은밀한 공간을 엿본다. 하지만 이 그림은 비너스를 제목에 달았기 때문에 그 어떤 비난에서도 자유로웠다.

있다. 이번엔 티치아노의 작품 〈우르비노의 비너스〉를 패러디한 것으로 보이는 그의 후속작 〈올랭피아〉는 누가 보더라도 파리의 고급 매춘부를 그야말로 노골적으로 그린 것이었다. 하지만 이 그림에 쏟아진 비난과 모욕은 앞선 〈풀밭 위의 점심 식사〉와는 비교할 수 없는 수준이었다. 사람들이 이 그림에서 느낀 감정은 혐오감이었다. 그리고 이번엔 조롱이 아닌 분노를 쏟아냈다. 위의 티치아노의 그림과 비교해본다면 이런 분노가 조금 이해가 될 것이다. 당시 사람들이 전시장에서 기대하는 건 이런 관능성이 넘쳐나는 아름다운 누드다. 반면 마네가 그린 것은 '납작하고' '피부도 생기라곤 찾아볼 수 없는' 그저 벌거벗은 여인에 불과했다. 쏟아지는 비난에 결국 더 이상 견디기 어려워진 마네는 스페인으로 도피성 여행을 떠나게 된다. 거기서 벨라스케스의 그림을 보고 의욕을 재충전하게 되는 과정은 앞서 5장에서 다룬 바 있다.

우리 시대의 영웅을
그려라

마네가 파리의 미술계를 발칵 뒤집어놓았던 일련의 이 사건들에 실질적으로 큰 책임이 있는 이가 있다. 그가 바로 보들레르[17]다. 그는 시대를 앞서는 뛰어난 평론으로 벌써 20년 동안이나 새로운 미술을 추구하는 화가들에게 등대와 같은 존재로 여겨지고 있었다. 마네도 그를 진심으로 존경하고 따랐는데 '우리 시대의 누드'를 그리겠다는 구상도 사실은 보들레르에게서 받은 영향으로 볼 수 있다. 〈올랭피아〉를 살롱전에 출품해야 할지 마네도 오랜 시간 망설였다고 하는데 결국 과감하게 출품한 데에는 보들레르의 격려가 결정적이었다고 한다. 그 결과 감당할 수 없는 고통을 겪게 되었으니 마네로선 보들레르가 참으로 야속하고 원망스러웠을 법도 하다. 하지만 그 일로 스페인을 다녀오게 되면서 자기 그림이 나아갈 길을 확신하게 되고 이후 위대한 화가로 올라서는 계기를 마련했다는 점에서 보들레르는 그의 일생에 가장 중요한 은인이 되기도 한다. 인생지사 참으로 알 수 없는 일이라 하겠다.

보들레르는 아카데미 화단에 맞서 외로운 싸움을 벌이던 들라크루아의 지지자로서 미술 평론에 데뷔한다. 그의 나이 불과 스물

17 **샤를 보들레르**(Charles Baudelaire, 1821~1867), 시인이자 미술 평론가. 시집 《악의 꽃》으로 프랑스 화단에 큰 충격을 던졌으며, 평론가로서 현대성이라는 개념을 제시해 인상주의의 태동에 결정적 기여를 했다.

네 살 때였다. 그가 보기에 아카데미 미술은 그 생명력이 다한 지 오래였다. 벌써 수많은 화가들이 고전 신화와 역사를 주제로 반복해서 그리다 보니 그리는 그림마다 진부한 내용들뿐이었고 그것에 담은 철학도 새로울 것이 없었다. 또한 이상적인 아름다움을 추구하는 기계적 묘사에서도 아무런 매력을 느끼지 못했다. 그런 그림들의 틈바구니에서 홀로 외롭게 싸우는 들라크루아는 보들레르가 보기에 모든 악습에 맞선 강력한 전사였다. 들라크루아의 그림에서 보들레르가 가장 높이 샀던 것은 바로 상상력이었다.

"들라크루아의 상상력은 그야말로 두려움 없이 종교의 영역에까지 치고 올라간다. 하늘도 그의 것인데 지옥과 전쟁도 그의 것이며, 순수한 낙원뿐 아니라 어두운 욕망까지도 그의 것이다. 그는 바로 화가이자 시인의 전형이다."

시인이라는 말은 보들레르가 가장 뛰어난 예술가를 일컬을 때 사용하는 말이다. 장황한 이야기가 아닌 가장 간결한 표현으로 본질적이고 핵심적인 것을 보여주는 것이 뛰어난 예술이라 생각했기 때문이다.

하지만 시간이 흐르면서 보들레르는 들라크루아에서도 아쉬운 점을 보게 된다. 그건 들라크루아가 역사화가로 남았기 때문이다. 보들레르는 과거라는 죽은 시대가 아닌 지금 살고 있는 시대에서 보다 생생하고 살아 있는 순간들을 그려낼 수 있다고 생각했다. 그는 이러한 자신의 미학을 '현대 생활의 영웅주의'라고 명명했다. 우리가 예술로 담아내야 할 진정한 영웅이란 살롱전에서 고고한 자태를 뽐내는 죽은 영웅이 아니라 우리 주변에서 우리와 함께 살아가는 이들이라고 본 것이다. 서양미술에서 '현대성modernity'이란 개념이 탄생하는 순간이다. 그런데 이러한 현대성은 단순히 시간상 동시대를 그린다는 의미만은 아니다. 보들레르는 화가 역시 '시인의 눈'으로 '일시적인 것에서 영원한 것'을 끌어낼 수 있어야

쿠르베, 〈오르낭의 매장〉(부분), 1850년, 오르세미술관.
당시 화단에서 이런 거대한 그림이 역사적 주제나 위대한 인물 없이 그려진다는 것은 상상할 수 없
었다. 하지만 쿠르베는 왜 그래야 하느냐고 묻는 듯 도발적으로 이 그림을 살롱전에 출품했다.

한다고 보았다. 이 때문에 보들레르는 보수적인 화단에 맞선 또
한 명의 전사 쿠르베[18]를 지지하면서도 그의 미학을 높이 보지는
않았다. 쿠르베는 현대성을 추구한다기보다 단지 자신의 눈앞에
보이는 것들을 그냥 그리는 순수한 의미의 사실주의였던 것이다.
보들레르가 보기에 자신의 현대성을 가장 잘 구현해준 화가는 네
덜란드 출신의 삽화가 기스[19]였다. 정규 미술교육을 받아본 적이
없는 기스는 빠른 필치로 순간적으로 지나가는 삶의 순간들을 포
착했다. 오른쪽 상단의 그림에서 우리는 1860년대 산업혁명에 박
차를 가하며 번영을 구가하던 파리 상류층 사람들의 의상과 스타
일, 생활상을 엿볼 수 있다. 한껏 멋을 낸 댄디 스타일의 남자들과

18 쿠르베(Gustave Courbet, 1819~1877), 사실주의를 대표하는 화가. 아카데미 미술에 맞서 각종
기행을 일삼아 미술계의 악동으로 불렸고 말년엔 정치에 휘말려 스위스로 망명했다.
19 콩스탕탱 기스(Constantin Guys, 1802~1892), 19세기 삽화가. 종군기자로 활약했으며 보들레르
에 의해 현대성을 구현한 화가로 인정된다.

화려한 드레스와 머리 장식을 뽐내는 여인들은 말하자면 그 시대의 패션 리더들인 셈이다. 보들레르가 기스의 그림에서 보았던 것은 이런 것이다.

"먼 훗날 오랜 시간이 지난 뒤에도 이 그림 하나만으로 사람들은 우리 시대를 느낄 수 있을 것이다."

삶의 한 순간이나 유행 같은 것들은 금방 지나가 버린다. 그래서 우리는 이런 것들을 일컬어 '덧없다'고 한다. 하지만 보들레르는 이런 덧없는 것들에서도 그 핵심이나 정

기스, 〈극장에서〉, 1860년경, 월터스미술관.

수를 찾아낼 수 있다면 완전한 아름다움에 이를 수 있다고 주장했다. 즉 아름다움이란 덧없는 것들만 있어도 안 되고 영원한 것들만 있어도 안 되니 이 둘이 조화를 이뤄야 한다는 것이다. 이것이 바로 그의 미학 이론인 '현대성'인 것이다.

보들레르와 교류하며 이러한 미학을 알게 되었지만 마네가 처음부터 현대성의 개념을 정확하게 이해한 것 같지는 않다. 〈풀밭 위의 점심 식사〉나 〈올랭피아〉로 비싼 수업료를 치른 후에야 비로소 보들레르의 지향점과 의미를 정확히 이해하게 되었다고 볼 수 있다. 그 과정에서 마네가 기스의 그림을 참고하지 않았을 리 없다. 다음 그림은 마네가 그린 〈오페라 가면무도회〉다. 어떤가. 마네의 그림이 어떤 생각으로 구상된 것인지 보이는가? 이제 우리는 인상주의를 있게 한 세 번째 길, 보들레르가 '현대성'이라 이름 붙인 미학의 개념을 알게 되었다. 이제 이를 실제 작품으로 구현한 화가들을 만나러 가자.

마네, 〈오페라 가면무도회〉, 1873년, 워싱턴 내셔널갤러리.
오페라 가르니에는 대규모 극장으로 개관 즉시 파리의 명소가 되었다. 가면무도회가 열린 이곳에 참석한 남녀 모두 들뜬 분위기가
역력하다. 이 유쾌한 자리의 드레스 코드는 검정색이었던 모양이다.

찰나에서
영원으로

마네가 살아간 시대는 사회적으로 거대한 변화의 시기였다. 식민지 자원까지 확보하며 산업혁명에 박차를 가한 유럽의 열강들은 사상 유례가 없는 번영의 시대를 맞고 있었다. 파리는 나폴레옹 3세의 지시로 대대적인 재개발에 착수, 새로운 도시로 탈바꿈하는 중이었다. 꼬불꼬불한 골목길로 이뤄졌던 중세도시는 완전히 파괴되고 넓은 대로를 중심으로 도시 구조가 만들어지고 그 대로를 따라 높이가 같은 현대식 건물들이 들어섰다. 세상에서 가장 현대적인 도시로 탈바꿈하게 된 것이다. 백화점이 생겨나고 패션 산업이 성장하면서 멋지게 차려입은 댄디들과 숙녀들이 거리에 넘쳐났고 밤에는 점점 늘어만 가는 유흥가의 불빛이 파리를 환하게 밝혔다. 물랭루주가 있는 몽마르트르 거리는 대표적인 환락가였다.

파리 재개발 과정에서 인상주의 미술이 개화하게 된 것에 주목할 필요가 있다. 앞서 '시인의 눈을 가져야만 현대성을 집어낼 수 있다' 했던 보들레르의 예술 이론을 소개한 바 있다. 즉 현대성은 익숙한 것들을 낯설게 볼 수 있을 때 포착되는 것이다. 현대식 도시로 탈바꿈한 파리는 인상주의 화가들의 눈을 열어주었다. 익숙함과 낯섦이 순간순간 교차하는 도시를 거닐며 마네는 마침내 보들레르가 무엇을 그리라 했는지 완전히 이해할 수 있었다. 그는

마네, 《카페 콩세르》, 1882년, 월터스미술관.
마네는 보들레르의 미학 이론을 완벽하게 이해한 후 자신이 살아가는 파리의 생생한 순간들을 화폭
에 담았다.

새로운 파리를, 파리지앵들을 그리는 데 빠져들었고 그러면서 자
신만의 감각과 위트를 살려냈다. 위의 그림은 마네가 그려낸 파리
의 밤 문화 풍경이다. 그는 지금 카페-콩세르Café Concert에 있다. 이
곳은 술도 마시고 각종 공연도 즐기는 복합 유흥 공간이다. 점잖
게 차려입은 노신사가 보인다. 그런데 곁엔 무슨 사이인지 가늠하
기 어려운 젊은 여자가 앉아 있다. 짐작건대 술자리는 물론 잠자

리까지 동행하는 매춘부일 가능성이 크다. 두 사람의 사이는 서먹하기만 하고 이 여인은 무료함을 견디기 힘든 표정을 짓고 있다. 그런데 우리의 시선을 끄는 이가 있다. 바로 전면의 두 남녀 사이에 있는 여급이다. 맥주를 날라야 할 그녀가 허리춤에 손을 얹고 맥주 한 잔을 단숨에 들이켜고 있다. 뭔가 화가 나는 일이 있었던 것일까? 일당이 깎일 것을 각오하게 만들 만큼 그녀를 화나게 한 것은 무엇이었을까? 마네는 누군가에게는 아무런 의미가 없이 스쳐 지나갈 수도 있었을 한 순간을 포착해 영원한 기억으로 남기고 있다.

마네의 평생지기로서 또한 도시의 한 장면을 절묘하게 포착한 또 한 명의 위대한 화가는 바로 드가[20]다. 드가는 인상주의 화가들 중에서 엘리트 화가로서의 교육을 가장 많이 받았던 화가다. 그러다 보니 그의 그림에는 전통적인 요소가 많이 드러난다. 그는 매우 뛰어난 소묘 능력을 갖고 있었던 반면 고전적인 역사화를 그리는 것에는 왠지 어색함을 느꼈다. 루브르에서 거장들의 그림을 모사하며 지내던 중 마네를 알게 된 드가는 마네에게서 '현대성'의 개념을 접한 후 이에 매료되었다. 그리하여 자신만의 감각으로 '파리의 한 순간'을 화폭에 그려내기 시작했다. 사진에도 관심이 많았던 드가는 마치 스냅사진에서나 볼 수 있는 독특한 앵글로 그리길 좋아했다. 그가 즐겨 그렸던 모델들은 파리의 화려한 밤 문화를 대표하는 이른바 '도시의 여인들'이었다. 그중에서도 가장 인기를 끌었던 건 발레리나였다. 발레리나는 지금으로 말하자면 아이돌 가수와 같았다. 그만큼 인기가 높았고 사람들의 관심을 독차지했다. 그런데 드가는 이들의 화려한 모습보다는 가장 진솔한 모습을 그리고자 했다. 무대 위의 공연하는 모습들도 즐겨

20 **에드가 드가**(Edgar Degas, 1834~1917). 무희의 화가로 불렸으며 탄탄한 그림 실력으로 화려한 도시의 이면을 생생하게 그려내 인기를 얻었다.

드가, 〈푸른 무희들〉, 1897년, 푸시킨미술관.
드가는 말년에 눈이 나빠지면서 유화를 포기하고 파스텔화를 주로 그렸다. 드가의 파스텔화는 그의
장기인 소묘의 매력을 한껏 드러내준다.

그렸지만 무대 뒤편에서 이들이 보여주는 보다 인간적인 면면들
을 더 많이 그렸다. 위의 그림은 푸른 옷을 입은 무희들이 무대
에 올라가기 전 자신들의 연기를 마지막으로 점검하는 모습을 그
렸다. 무대 위에서 실수를 하지 않을까 하는 두려움과 아름답게
보이고자 하는 소녀들의 조바심이 잘 드러난 작품이다.

　인상주의를 말할 때 르누아르[21]를 빼고 말할 수 없다. 르누아르
는 모네의 둘도 없는 친구이자 어려운 시절을 함께 견뎌낸 동료

21　오귀스트 르누아르(Auguste Renoir, 1841~1919), 모네와 함께 인상주의를 대표하는 화가. 초상
화로 큰 성공을 거두었고 평생 오직 그림에만 전념했다.

르누아르, 〈뱃놀이 일행의 오찬〉, 1881년, 필립스 컬렉션.
이 유쾌한 그림에는 르누아르의 친구들이 대거 등장한다. 그중 왼편 아래 꽃장식 모자를 쓴 여인은 미래에 르누아르의 아내가 될 알린 샤리고이며, 오른쪽 아래 의자를 거꾸로 해서 앉은 이는 동료 화가 카유보트이고, 오른쪽 위로 자신의 양 볼에 손을 댄 여인은 당시 인기 여배우 잔 사마리다.

였다. 행복의 느낌을 가장 잘 전해주는 화가로 손꼽히며 여인의 아름다움을 그리는 데 특히 뛰어났다. 모네에 이끌려 젊은 날 여러 곳을 다니며 부수히 많은 풍경화를 그렸으나 결국 아름답고 사랑스러운 대상들을 그릴 때 가장 행복하다는 것을 깨우치고 그림의 방향을 잡았다. 르누아르 역시 당시 파리지앵들의 한 순간을 절묘하게 잡아낸 화가였다. 한 뱃놀이 모임의 오찬장을 담아낸 위

의 그림은 초상화, 정물화, 풍경화의 요소를 모두 갖추고 있다. 레저와 사교를 겸한 이 모임은 유명 인사들도 합류할 만큼 꽤나 인기를 끌다 보니 이들의 상징물인 노란 밀짚모자는 파리에서 모르는 이가 없을 정도였다. 르누아르는 속속들이 알고 있는 이들의 모습을 각각의 특징까지 섬세하게 그려냄으로써 스쳐 지나갈 한 순간을 영원히 기억될 순간으로 만들어냈다.

지금까지 우리는 고전미술의 후반기에 등장해 인상주의를 낳게 한 중요한 혁신들에 대해 살펴보았다. 벨라스케스의 알라 프리마 기법과 들라크루아가 차용한 색채 이론에 이어 세 번째로 꼽힌 혁신은 바로 보들레르가 주창한 현대성의 개념이었다.

현대성(modernity): 일상에서 마주한 찰나적이고 우연적인 순간에서 시인과 같은 예리한 시선으로 포착한 시적이며 영원한 아름다움.

제롬, 〈젊은 그리스인들〉(부분), 1848년, 오르세미술관.
화가의 탁월한 필력이 돋보이는 이 그림에서 닭싸움이란 소재는 사실 장엄하다거나 역사적인 의미와는 전혀 상관없다고 할 수 있다. 하지만 고대를 배경으로 이상적으로 묘사된 인체, 틀에 박힌 죽음의 테마가 덧씌워지니 제법 그럴듯하게 고전미술의 형태를 갖추게 되었다.

이 개념은 고전미술에 정면으로 맞서는 것이었다. 르네상스 이래 서양미술은 아름다움의 기원을 고대 그리스에서 찾았다. 푸생에 의해 '장엄 양식grand manner'이 확립되고 이것이 아카데미 시스템에 도입되면서 화가에게 고전 공부는 필수가 되었다. 고전을 알고 이를 바탕으로 철학적 숭고함을 표현할

수 있는 화가는 비로소 예술가라 불릴 수 있었다. 이것이 주류 미술이었고 수백 년 동안 서양미술을 지배했다. 인상주의 이전에 일상을 소재로 그린 그림이 없었던 것은 아니었다. 특히 바로크 시대 이후 북유럽을 중심으로 일상의 다양한 순간들을 진지하게 혹은 풍자적으로 그린 그림들이 많이 등장했다. 이런 그림은 장르화라 불렸는데 고전을 다룬 역사화에 비해 낮은 등급의 그림으로 분류되었다. 잘 그려진 그림도 그 가치를 인정받기 어려웠고 살롱전에서도 역사화에 치여 늘 뒷전으로 밀리는 일이 많았다. 이런 분위기에서 등장한 보들레르의 현대성이란 개념은 생각의 틀을 깨는 혁명적인 것이었다. 단순히 비주류 미술의 반란 정도를 넘어서 고전미술의 시대가 끝나고 새로운 시대가 열려야 한다는 선언과도 같은 것이었다. 이것이 마네를 비롯한 인상주의 화가들에게 받아들여지면서 파리는 세계 미술의 중심으로 우뚝 설 수 있었다. 앞서 알라 프리마나 색채 이론이 인상주의 기법상의 혁신과 관련된 것이라면 현대성의 개념은 주제의 측면에서 인상주의가 이룬 혁신과 관련된다.

우리는 인상주의 화가들이 추구했던 현대성이 단지 '도시인들의 한 순간을 그렸다'는 식의 일차원적인 개념이 아니라는 점을 알게 되었다. 보들레르는 고전 속의 위대한 이야기도 그 일이 벌어지던 당시에는 '현재의 한 순간'에 불과했음을 주목하면서 우리가 살아가는 이 순간 역시 오래도록 기억될 위대한 순간일 수 있다고 믿었다. 그러므로 그를 따랐던 예술가들은 그야말로 시인의 눈으로 주변에 숨겨진 영원한 아름다움을 포착해야 하는 과제를 안게 되었다. 다음 그림은 드가의 눈에 포착된 파리 콩코르드 광장의 한 장면이다. 저 멀리 튈르리 정원이 보이는 가운데 이 그림에는 자신의 두 딸과 반려견을 데리고 광장으로 산책을 나온 르픽 자작의 모습이 그려져 있다. 이 그림엔 뭔가 장엄하게 보

드가, 〈콩코르드 광장〉, 1875년, 예르미타시 박물관.
뛰어난 소묘 능력으로 명성을 떨친 드가는 기법적으로는 고전미술에 가까웠던 화가다. 하지만 현대성을 포착한 그림으로 인상주의의 대표자가 된다.

이기 위해 억지로 집어넣은 부분이 하나도 없다. 이상적으로 그려낸 부분도 없다. 단지 한 가족의 일상을 덤덤히 그릴 뿐이다. 지금 자작은 오던 길에서 방향을 틀어 다른 곳을 향한다. 마치 영화의 한 장면을 보는 듯하다. 화면 구성에서 드가가 늘 보여주던 뛰어난 감각이다. 한껏 치장한 딸들과 애완견을 데리고 여유롭게 산책을 하는 한 남자의 모습은 당시 파리가 누리던 경제적 번영이 언제까지나 이어지리라는 낙관을 엿보게 한다. 드가는 또 한 번 우리에게 쉽게 잊을 수 없는 아름다운 그림을 남겨주었다.

7. **현대성**_과거를 벗다

진실된 그림을 그리려면 오직 이 방법뿐이다.
당신이 본 것을 그 즉시 그려라.
_마네

생트 페테르부르 거리에 비가 내린다. 포석들 사이로 흐르는 빗물이 반짝거린다. 넓게 펼쳐진 도로와 키를 맞춘 건물들. 파리는 과거를 벗은 전혀 새로운 도시가 되었다. 도시를 걷는 이들은 하나같이 멋쟁이들뿐이다. 1877년 그려진 이 그림 〈비 오는 날의 파

리〉는 카유보트[22]의 대표작이다. 부유했던 카유보트는 인상주의 화가들에겐 하늘에서 보내준 구원자와 같았다. 그는 어려움을 겪던 동료들의 그림을 많이 사주었고 인상주의 전시회에 소요되는 비용을 미리 지불하기도 하는 등 인상주의가 명맥을 유지할 수 있도록 많은 도움을 주었다. 현재 시카고미술관에서 만날 수 있는 이 작품은 인상주의가 추구했던 현대성을 가장 잘 보여주는 작품으로 손꼽힌다.

그림 설명_카유보트, 〈비 오는 날의 파리〉, 1877년, 시카고미술관.

22 **귀스타브 카유보트**(Gustave Caillebotte, 1848~1894), 인상주의에 뒤늦게 합류하여 적극적으로 활동한 화가. 뱃놀이를 좋아했으며 동료 화가들을 많이 도운 것으로 유명하다.

변방의 혁명

나폴레옹은 프랑스만의 혁명을 전 유럽의 혁명으로 바꾼 인물이다. 그리고 근대의 완성자로 불린다. 그의 가장 큰 업적은 바로 사회의 근간을 이루는 법체계를 정비한 것이다. 그리하여 그가 공표한 이른바 나폴레옹 법전은 근대라는 시대를 있게 한 또 하나의 기둥이 된다. 이 법전은 사람들의 의식과 제도에 여전히 깊이 자리하고 있던 중세의 잔재를 완전히 뿌리 뽑는 그런 것이었다. 그는 이와 관련해 이렇게 선언했다.

"혁명은 모든 특권의 폐지, 즉 영주의 재판권 폐지, 낡은 농노제의 폐지, 봉건적 의무의 폐지를 뜻하며, 동시에 국가가 전 시민, 전 재산에 대해 세금을 매기는 것을 의미한다."

1815년 나폴레옹의 몰락 이후 혼란스러운 시기가 오래 이어지지만 이후 19세기 유럽의 역사를 요약해보자면, 그가 제시한 국민국가의 비전이 현실로 이뤄지는 과정이라 할 수 있다.

각 나라마다 국민국가로 이행되는 단계와 과정은 다를 수밖에 없다. 그중 유럽의 가장 변방에 위치한 러시아는 구시대의 잔재를 가장 많이 끌어안고 있던 나라였다. 차르라는 강력한 독재자 아래 러시아 국민들은 비참한 삶 속에서 복종을 강요당했는데 사회적 모순의 크기만큼이나 이러한 불의와 부조리를 극복하려는 움직임도 커져갔다. 이러한 시대정신은 먼저 문학에서 터져 나왔다. 푸시킨, 고골리, 네크라소프, 투르게네프, 도스토옙스키, 톨스토이, 체호프 등이 이 시기를 대표하는 거장이다. 차르 비밀경찰들의 그물망 같은 감시와 탄압 속에서도 농촌으로 가 계몽운동을 벌인 지식인들도 많았다. 농노의 삶을 숙명으로 여기고 있는 백성들이 계

일리아 레핀, 〈아무도 기다리지 않았다〉, 1884년, 트레티야코프미술관.
레핀은 파리 유학파다. 그가 유학을 온 바로 그해에 인상주의 첫 전시회가 열렸었다. 충격적인 그림들 앞에서 레핀은 자신의 미술을 돌아보았다. 잠시 흔들리기도 했지만 그는 인상주의에 뛰어들지 않았다. 모습 그대로를 생생하게 그려내야 하는 사람들이 있었기 때문이다. 그리고 사실주의 그림으로 러시아 최고 화가의 자리에 올랐다.

몽되어야 나라가 바로 선다고 생각한 이들이다. 이들이 벌인 운동
은 브나로드라 불렸는데 '민중 속으로'라는 의미였다. 위의 그림은
이러한 브나로드 운동이 활발하게 전개되던 당시 러시아의 상황

을 극적으로 보여주는 걸작이다.

한 남자가 거실에 들어선다. 그는 지식인이자 혁명가다. 알아볼 수 없을 만큼 많이 야윈 이 혁명가는 머나먼 유배지에서 이제 막 돌아오는 길이다. 가족들에게 미처 알리지 못했던 것 같다. 엉거주춤 일어선 어머니는 충격 속에 아무 말도 하지 못한다. 아들이 본래 이런 모습이 아니었기 때문이다. 하녀들도 여전히 놀란 마음을 진정시키지 못하고 있다. 문을 열어주고 돌아서지 못한다. 문 옆에서 피아노를 치다 막 멈춘 이는 아내일 것이다. 문이 열리고 들어선 사람이 남편이라는 것을 이제야 막 알아챈 표정이다. 그를 기억하지 못하는 어린 딸은 잔뜩 움츠러들고 있다. 오직 사춘기에 접어든 아들만이 터져 나오는 기쁨을 감추지 못한다. 바로 달려가 아빠에게 안길 것만 같다. 이 그림은 러시아 사실주의의 거장 레핀의 대표작 〈아무도 기다리지 않았다〉다. 혁명의 소용돌이 속에서 집안의 가장이 본의 아니게 '불청객'이 되어버린 순간을 포착했다. 탁월한 심리묘사로 한 폭의 그림에 밀도 높은 이야기를 담아내는 것으로 유명한 레핀은 벽에 걸린 그림들로 이후의 상황을 암시한다. 골고다 처형을 그린 그림 양편으로 브나로드 운동을 대표하는 혁명가 셰브첸코와 네크라소프의 초상이 걸려 있다. 이 사진이 거실 벽에 걸려 있다는 건 무엇을 말할까. 그렇다. 이 인텔리겐차 집안 가족들은 늘 가장을 기다리고 있었던 것이다.

인상주의, 후기 인상주의

19c 후반

인상주의		후기 인상주의	기타
마네	모네	세잔	쇠라
드가	르누아르	고갱	로트레크
피사로	카유보트	반 고흐	
시슬레			

19세기 후반의 미술이 보여주는 주요 경향은 아카데미 미술에 대한 반발로 생겨난 낭만주의와 사실주의의 연장선에서 생각할 수 있다. 프랑스에서 생겨난 인상주의와 영국에서 생겨난 라파엘전파가 그중 대표적인 흐름인데 이들 모두 아카데미 회화의 경직성과 진부함을 극복하려는 공통점을 갖고 있다.

인상주의는 몽마르트르 지역에서 모임을 갖던 일군의 젊은 화가들에 의해서 탄생한 미술이다. 이들은 살롱전이 보수화되면서 자신들의 그림을 알릴 길이 없어지자 자체적으로 전시회를 열었다. 이러한 무모하고 도발적인 시도는 당장 큰 성공을 거두지 못했지만 발 빠른 화상들과 수집가들의 이해관계와 맞아떨어지면서 이후 서양미술의 흐름을 완전히 바꾸는 혁명적 운동이된다. 인상주의에 참여한 화가들이 연 인원으로 수십 명에 달하고 각기 지향하는 바도 너무나 달라 간단히 정의할 수 없지만 공통적으로 표방한 가치를 정리해보면, 외광 회화와 현대성이라는 큰 키워드로 수렴된다. 파리에서 생겨난 인상주의는 이후 전 세계로 퍼져나간다. 독일의 막스 리버만과 로비스 코린트가 뛰어난 작품들을 선보였고 스페인의 호아킨 소로야, 미국의 차일드 하삼 등이 인상주의의 대표자로 손꼽힌다.

인상주의보다 조금 앞서 영국에서는 라파엘전파 화가들이 인기를 얻었다. 이들은 아카데미 미술을 극복하기 위해 아카데미 미술이 모델로 삼은 라파엘로 이전의 그림으로 돌아가야 한다고 주장했다. 그리하여 자연에서 겸허하게 배우는 예술을 표방하고 깊은 내면적 감성과 중세적 신비감, 초기 르

해외 인상주의		라파엘전파
리버만	사전트	홀먼
코린트		헌트
소로야		로세티
하삼		밀레이
		번 존스

네상스풍의 볼륨감을 강조하는 그림을 그렸다. 윌리엄 홀먼 헌트, 존 에버렛 밀레이, 단테 가브리엘 로세티 등이 대표자이며 후기에는 번 존스가 활약했다.

 인상주의가 마지막 전시회를 열고 해체될 무렵 인상주의와 교류하면서도 그 한계를 극복하려는 젊은 화가들이 등장했다. 세잔은 그 선구자로 홀로 고향에서 자신만의 그림을 추구했고 그에 영향을 받은 고갱과 반 고흐는 색채를 통해 뚜렷한 성취를 이뤘다. 이들 외에도 쇠라, 시냐크, 로트레크 등 새로운 경향의 화가들이 등장하면서 이제 서양미술은 완연히 현대미술로의 진입을 본격화하게 된다.

제프 쿤스
〈튤립〉 2009년, 빌바오 구겐하임미술관

3부. **비상**
보이지 않는 것을 보다

Jeff Koons

현대미술의 개화

3부에서는 현대미술이 화려하게 개화하는 시기를 다룬다. 도도히 이어오던 고전미술은 인상주의라는 변곡점을 지나면서 마침내 대단원의 막을 내린다. 인상주의는 참으로 아름답고 또 위대한 시기였다. 그 시기를 온몸으로 헤쳐 간 영웅들이 있었기에 서양미술은 완전한 의미의 변신을 이뤄낼 수 있었다. 고전미술 전반기가 환영주의의 틀에서 눈앞의 대상을 생생하게 그려내기 위한 경쟁이었다면 인상주의의 껍데기를 깨고 나온 현대미술은 말하자면 고전미술이 쌓아 올린 모든 것들을 떨쳐내는 경쟁처럼 보인다. 마치 빅뱅으로 인해 강력한 원심력이 작용하는 것처럼 고전미술로부터 멀리멀리 날아가고 있는 것이다. 야수파, 입체파, 표현주의, 추상미술, 초현실주의로 달려간 미술은 이제 그 경향에 따라 명칭을 붙이기도 어려울 만큼 다채롭고도 낯선 경험을 우리에게 던져준다. 이 한정된 지면에 그 많은 이야기들을 다 살펴볼 재간은 없다. 지금 우리 시대의 미술이 형성되는 데 그 기초가 되는 가장 중요한 맥락만 짚어도 다행일 것이다. 3부의 키워드로는 '비상'이 제격이다. 현대미술이 드디어 과거의 모든 속박에서 벗어나 가볍고 자유롭게 날아오르는 장면을 그려보시길. 우리 시대 미술을 있게 한 위대한 혁신은 어떤 것들이 있었을까? 그 시작점에서 강력한 원심력을 만들어낸 빅뱅과 같은 것은 무엇이었는지 그 이야기로 문을 연다.

ART HUMANITIES

8장

보이는 대로 그려선
좋은 그림이 될 수 없다

런던 테이트브리튼에서는 눈을 의심케 하는 사실적인 그림들도 만날 수 있다. 록스데일[1]이 1888년에 그린 〈세인트 마틴 인더필즈〉도 그중 하나다. 트라팔가르 광장 한편에 우뚝 선 성당을 배경에 두고, 진눈깨비 내린 거리를 그리던 화가. 그런데 그의 눈에 문득 꽃 파는 어린 소녀가 들어온다. 이 거리를 얼마나 다녔을지 알 수 없으나 바구니엔 여전히 꽃이 가득하다. 자칫 진부할 뻔했던 그림이 이 소녀의 등장으로 전혀 다른 그림이 되었다. 그런데 이 그림을 자세히 보면 공들여 채색된 앞부분은 '유화 느낌'이 강한 반면 채도를 낮춰 그린 배경은 '흑백사진 느낌'이 나는 걸 알 수 있다. 당시에도 많은 의심이 있었지만 록스데일은 정말 사진을 이용했을까? 그건 알 수 없다. 진실은 오직 화가만이 알 것이다. 그런데 그림에 사진이 이용되는 건 당시로선 이른바 '절대 말할 수 없는 비밀'이었다고 한다. 정밀한 그림일수록 가능성은 더 크다고 볼 수 있다.

이 그림이 그려지던 때, 프랑스 남쪽 엑스의 한 화가는 전혀 다른 종류의 그림을 시도하고 있었다. 사람들의 이해를 구하지 않고 혹독한 비난에도 귀를 닫은 채 묵묵히 자신의 확신을 밀어붙이고 있었다. 이 화가가 보기에 '보이는 대로 그리는 그림'의 시대는 이미 끝난 지 오래였다. 게다가 더 잘 그리려 사진을 이용하는 행위 등은 정말 한심한 일일 뿐이었다. 잘 그리는 차원에서 어차피 사진을 넘어설 길은 없을 것이기 때문이었다. 한참의 시간이 지나고 나서야 사람들은 그가 옳았음을 알게 되었다. 그에게 열광한 젊은 화가들이 그가 열어젖힌 문으로 달려 나가면서 마침내 현대미술이 시작되게 된다. 지금도 위대한 선구자로 불리는 이 화가를 만나보자.

1 **윌리엄 록스데일**(William Logsdail, 1859~1944), 극사실 그림으로 찬사를 받았던 영국의 화가. 풍경화, 초상화, 장르화 모두에서 많은 작품을 남겼다.

두 개의
점

"볼라르 선생!"

앙브루아즈 볼라르는 정신이 번쩍 들었다. 모델로 앉아 있다 보니 지루해 자신도 모르게 깜박 졸았던 것이다.

"볼라르 선생. 선생은 지금 사과입니다. 사과가 움직입니까? 가만히 계세요."

늘 듣는 이야기였다. 그런데 세잔[2]의 기분이 그리 나빠 보이진 않았다. 콧노래도 흥얼거리면서 혼잣말을 중얼중얼하는 것이 꽤 만족스러운 모습이었다. 알고 보면 순박하고 정 깊은 면도 있지만 평소 세잔은 참 다루기 어려운 사람이었다. 때론 괴팍하고 수틀리면 아무 말이나 거침없이 쏟아내다가 또 언제 그랬느냐는 듯 즐거워했다. 마치 어디로 튈지 모르는 럭비공과 같았다. 모델이 되고서야 알게 되었지만 그림은 한없이 더뎠다. 늘 이런 식이었다. 건물 엘리베이터 소리를 옆 건물 공장에서 나는 소음이라 믿었던 세잔은 엘리베이터가 움직일 때마다 기분이 나빠졌다. 그러면 그날은 그걸로 끝이었다. 엘리베이터가 고장 난 날에야 제법 그릴 수 있었는데 그러다가도 옆 골목에서 개가 짖거나 색 배합이 마음에 안 든다거나 사소하게라도 뭔가 기분이 나빠지면 아예 그림을 그

2 **폴 세잔**(Paul Cézanne, 1839~1906), 후기 인상주의 화가. 인상주의로 경력을 시작했으나 결별하고 고향에서 자신만의 그림을 완성해 현대미술에 지대한 영향을 미쳤다.

리지 않았다. 그러니 그림에 진척이 있을 리 없다. 이제 어느 정도 끝이 보이는 즈음이 되어 그간 몇 번이나 이 집에 왔는지 세어보니 벌써 115회가 되었다. 처음 모델이 되었을 때 불안정하게 올려둔 의자에 앉아 졸다가 바닥으로 굴러떨어지기도 했던 볼라르는 많은 시간을 함께하면서 이젠 제법 세잔에 적응하고 있었다. 가능하면 세잔의 심기를 건드리지 않으면서 그림을 독려해왔던 것이다. 세잔도 오늘 완성할 수 있을 거라며 의욕을 보인 터라 내심 기대가 되었다. 이 지겨운 모델 일도 이제 마칠 때가 된 것이다.

볼라르는 젊고 야심만만한 화상이었다. 벌써 4년 전 일로, 남들과 자본 규모로는 경쟁할 수 없었던 그는 자신의 힘으로 성공시킬 수 있는 무명의 화가를 찾고 있었다. 여러 화가로부터 세잔의 이름을 들었던 볼라르는 그를 찾아 무작정 엑상프로방스로 향했다. 여러 날을 헤매고 다닌 끝에 생트 빅투아르 산기슭에서 그를 찾아낸 볼라르는 전시회를 제안하고, 온 마을을 돌며 세잔이 마을 사람들에게 나눠준 그림도 모두 사들였다. 돈이 부족해 액자도 가장 싼 것으로 마련해 겨우 치를 수 있었던 전시였다. 세잔으로선 56세가 되어서야 첫 개인전을 갖게 된 셈이었고, 볼라르로선 자신의 전 재산을 건 모험이 열린 것이었다. 하지만 높은 가격에도 불구하고 전시 작품 모두가 팔리는 등 기대 이상의 큰 성공을 거두었다. 현장을 찾은 인상주의 화가들도 세잔이 파리를 떠난 뒤 고향에서 이룬 성취에 놀라워했다고 전해진다. 그 뒤로도 화상과 전속 화가로서 친분을 쌓은 두 사람. 세잔으로서도 볼라르가 고맙지 않을 수 없었다. 그래서 이렇게 초상화를 그려주게 된 것이다.

한참을 그린 후에 세잔이 일어섰다.

세잔, 〈볼라르 초상〉, 1899년, 프티팔레미술관.
치밀한 계산하에 작은 색면들로 분할된 화면은 견고한 조화를 이룬다. 저 멀리 창밖으로 원통과 구, 원뿔로 단순화된 풍
경이 보인다.

"오늘은 여기까지 하고 내일 다시 하죠. 거의 다 되었습니다."

"선생님, 그런데 오늘 다 마친다고 하셨잖……."

아차 싶어 볼라르가 입을 다물었다. 괜히 세잔의 심기를 건드려 좋을 건 없었다. 그러고는 그림을 살폈다. 참 독특한 그림이었다. 자신의 초상화임에도 실은 별로 닮지는 않았다. 하지만 세잔 특유의 작은 색면들이 이어지고 부딪치면서 매우 견고하게 전체 그림이 구성되어 있었다. 또 하나의 걸작이 만들어진 것이다. 그런데 어디가 덜 그려졌다는 걸까. 오른쪽 손등을 보니 칠해지지 않은 작은 점 두 개가 보였다.

"세잔 선생님, 여기 손등에 있는 점 두 개만 칠하면 되는 건가요?"

"네, 그렇습니다."

"아, 그럼 지금 가볍게 색칠해주시면 제가 가져갈 수 있겠네요."

"볼라르 선생!"

세잔의 표정이 굳어졌다. 분위기가 갑자기 험악해졌지만 다행히 더 이상 나빠지지는 않았다. 오늘 작업 중에 시도한 몇 가지 색의 배합이 상당히 마음에 들었던 터라 세잔은 내심 기분이 꽤 좋은 상태였기 때문이다. 세잔이 말했다.

"지금 아무 색이나 칠하고 나면 그 색에 맞춰 그 주변으로 시작해 전체 그림의 색을 모두 손봐야 하는데 그래도 되겠소?"

기겁을 한 볼라르가 손사래를 치며 일어섰다. 이럴 땐 세잔의 시야에서 사라지는 게 가장 좋았다.

볼라르가 쓴 회고록 내용을 통해 우리는 세잔이라는 화가와 생생하게 만날 수 있었다. 그는 예술에서만큼은 지독한 완벽주의자였다. 그는 타협하지 않는 자세로 치밀하고 꼼꼼하게 그림을 구성해나갔다. 세잔은 오래전부터 그림에 대한 확고한 소신이 있었다.

그건 자연을 있는 그대로 묘사해서는 안 된다는 것이었다.

"제대로 된 화가라면 눈에 보이는 대로 그려선 안 된다. 자기 머릿속에서 새롭게 구성한 자연을 그려야 한다. 난 그래서 원통과 구, 원뿔과 같은 모습으로 자연을 다룬다."

이는 너무나 놀라운 급진적 발상이었다. 인상주의도 이해받기 어려웠던 시절에 이러한 생각을 이해할 사람은 없었다. 그래서 그는 홀로 고향에 내려가 고독한 탐구를 해야 했던 것이다.

세잔은 젊은 시절 아카데미 쉬스에서 그림을 배우다 피사로와 친해졌다. 피사로에 이끌려 인상주의 모임에 참석한 뒤 전시회에도 함께 참여하게 되었다. 고전미술을 극복하려는 인상주의의 취지에 적극 공감했기 때문이었다. 그런데 그는 점점 인상주의의 한계 또한 느끼게 되었다. 그가 보기에 인상주의는 가야 할 길에서 중도에 멈추고 만 운동이었다. 고전미술의 고리타분한 주제와 인위적인 꾸밈을 극복하기 위해 현대성과 외광 회화를 추구한 것은 올바른 방향이었지만 인상주의 역시도 '눈에 보이는 대로 잘 그리려는 시도'에 머물고 말았다는 것이다. 또한 그는 인상주의의 기법적 특성으로 그림이 늘 가볍고 퍼진 듯한 느낌을 주는 것에 대해서도 아쉬움을 느꼈다. 그리하여 세잔은 눈에 보이는 대로의 자연이 아니라 화가가 재구성한 자연을 화폭에 담아야 한다고 주장했다. 그래야만 고전미술의 가장 큰 장점으로 꼽을 수 있는 견고함과 조화로움을 살리면서도 고전미술이 보여준 한계를 완벽하게 극복하는 길이 된다는 것이다.

다음 그림은 세잔이 즐겨 그렸던 '탁자 위의 정물' 중 하나다. 세잔은 정물 중에서도 사과 그리기를 무척 좋아했다고 한다. 견고한 형태로 그려진 사과는 지금도 보는 이들의 감탄을 자아낸다. 그런데 이 그림을 찬찬히 바라보면 어색한 부분을 여러 곳에서 찾아낼 수 있다. 그림의 오른쪽을 위주로 보면 접시와 탁자의 각

세잔, 〈사과가 있는 정물〉, 1893~1894년, 게티센터.
세잔의 정물화는 매우 견고하고 조화롭다. 원근법과 같은 고전미술의 규칙들을 잊고 현대미술의 관점에서 이 그림을 바라보면 세잔이 얼마나 시대를 앞선 화가였는지 느낄 수 있다.

도가 얼추 맞다. 그런데 그 옆에 놓인 자기 그릇들은 각도가 전혀 맞지 않다. 각 부분들을 약간씩 다른 방향에서 보고 그렸다는 걸 알 수 있다. 곁에 있는 자기 병들도 입구가 향한 방향이 다르다. 즉 세잔은 처음부터 원근법을 지킬 마음이 없었던 것이다. 그에게 중요한 건 고전적 개념의 사실성이 아니라 개별 사물들의 형태가 얼마나 견고하게 그려졌는가와 부분의 색조들이 얼마나 아름답게 조합되었는가였다. 그는 오랜 세월 사람들의 끝없는 비난에 시달렸지만 그에 굴하지 않고 자기만의 그림을 추구했다.

"바보들에게 인정받아서 무얼 하겠는가. 그저 즐거운 마음으로 사물들을 하나씩 배워나가고 그 속에 담긴 진실을 찾아가는 것,

그것이 내가 그림을 그리는 이유다."

말년에 세잔은 행복했다. 그림은 날개 돋친 듯 팔려나갔고 젊은 화가들은 존경의 마음으로 그를 찾아왔다. 평론가들은 그가 가장 앞선 화가에서 가장 위대한 화가로 올라섰다고 평했다. 그런데 볼라르라는 화상이 없었다면 세잔은 성공할 수 있었을까? 그건 알 수 없다. 그는 살아서는 인정을 받지 못한 불행한 화가로 남았을지도 모른다. 하지만 이도 시간의 문제일 뿐 그가 현대미술의 아버지로 인정받게 되는 것에는 변함이 없었을 것이다. 그는 죽는 순간까지도 그저 화가였다. 큰 성공을 거두었지만 그는 아침이면 화구를 챙겨 들고 생트 빅투아르 산으로 갔다. 추운 날 그림을 그리다 잠시 의식을 잃었는데 차가운 겨울비가 내렸다. 네 시간이나 비를 맞고 깨어난 그는 지독한 독감에 걸렸다. 쉬어야 했는데 그리던 그림을 마무리하려는 욕심에 밖으로 나선 게 화근이 되었다. 폐렴이 찾아왔고 회복하지 못한 채 그는 그렇게 떠났다.

사진이
왔다

사진의 역사는 생각보다 꽤 오래전으로 거슬러 올라간다. 사진이라 하면 누구나 19세기 중반에 탄생한 기계로서의 사진기만 떠올리지만 원리로서의 사진은 기원전 4세기에 이미 알려져 있었다. 아리스토텔레스가 《핀홀 형상의 방법론》이라는 책에서 카메라 옵스쿠라라는 개념을 설명했는데 이것이 가장 오래된 기록이다. 카메라 옵스쿠라란, 암실의 좁은 구멍으로 들어온 빛이 맞은편 벽에 외부 풍경을 뒤집어 보여주는 현상을 말한다. 생각보다 매우 선명한 이미지가 펼쳐진다. 그저 신기한 현상으로만 알려져 있다가 화가들에 의해 그림을 그리는 보조 수단으로 사용된 시기는 르네상스 시대다. 광학 등 과학기술에 남다른 관심을 갖고 있었던 다 빈치가 이러한 현상을 그냥 버려두었을 리 없다. 기록에 따르면 다 빈치는 직접 기계장치를 만들어 원근법 공간이나 풍경을 보다 완벽하게 그리는 데 사용했다고 한다. 고전미술의 시대에 눈을 의심케 만드는 사실적인 그림을 선보인 화가들은 대부분 카메라 옵스쿠라를 사용했을 것으로 추정된다. 이러한 그림의 대표격으로는 〈대사들〉의 홀바인이나 〈진주 귀고리 소녀〉의 페르메이르를 꼽을 수 있는데 이들이 카메라 옵스쿠라를 썼다는 것은 거의 정설로 받아들여지고 있다.

19세기에 접어들어서도 이처럼 사진의 원리는 그림에 도움을

페르메이르, 〈우유 따르는 여인〉, 1660년, 암스테르담 국립미술관.
화가의 대표작이자 지금도 많은 이들에게 감동을 선사하는 이 그림도 카메라 옵스쿠라의 도움을
받았을 것으로 여겨진다. 카메라 옵스쿠라를 사용하면 그림 중앙에서 멀어질수록 형상 왜곡이 발
생한다. 좌측 위의 바구니 등을 자세히 보면 약간 찌그러진 것이 보인다.

주는 도구로서의 의미가 강했다. 화가들도 일부러 드러내지는 않
았지만 아무런 거리낌 없이 카메라 옵스쿠라를 사용했다. 형태를
정확히 잡는 데 도움을 받을 뿐, 그림의 나머지를 구현하는 것은
자신의 역량이었기 때문이었다. 위의 그림은 페르메이르의 대표작
〈우유 따르는 여인〉이다. 정갈한 화면에 빛이 은은히 퍼져나간다.
그 어떤 화가가 이토록 고요하고 깊이 있는 분위기를 만들어낼
수 있을까. 이 그림 앞에 서본 이들은 높이가 45센티미터 남짓에

불과한 이 작은 그림이 주는 감동을 쉽게 잊지 못한다. 카메라 옵스쿠라의 도움을 받는다 해서 누구나 이런 그림을 그릴 수 있는 것은 아니다.

그런데 프랑스의 조제프 니엡스를 거쳐 그의 동료 루이 다게르에 의해 1839년 사진기라는 것이 선을 보이면서 사진과 그림의 관계는 완전히 달라졌다. 과거 카메라 옵스쿠라는 그림까지 직접 그리지는 않았다. 화가의 역할이 있었던 것이다. 하지만 다게르의 사진기는 화가의 역할까지 가져가 버렸다. 물론 처음에 조잡하고 흐릿한 사진

파리를 대표하는 사진작가 나다르가 1882년 찍은 한 귀부인의 초상 사진. 마치 비 온 날 바닷가에 선 듯한 연출로 여느 초상화 못지않은 구성을 보여준다. 프랑스 건축문화유산 미디어테크 소장.

을 접할 때까지만 해도 만만하게 보는 화가들도 꽤 많았다. 하지만 사진은 뚜벅뚜벅 발전해갔다. 먼저 초상화의 영역이 사진에 잠식당했다. 사진관에 가면 준비 시간 포함해서 한 시간이면 촬영이 가능하고 바로 며칠 내에 초상 사진을 받아볼 수 있는데 초상화를 한 점 가지려면 모델도 오래 해야 하지만 완성까지 기다리는 데 너무나 오래 걸렸다. 휴대용 카메라를 가진 아마추어 사진가들이 쏟아져 나오기 시작하는 19세기 후반에 이르면 작품 사진의 영역도 놀랍게 발전한다. 파리의 가장 유명한 사진작가 나다르가 찍은 위의 사진을 보면 우리는 사진의 품질과 연출된 분위기에 절로 감탄하지 않을 수 없다. 이제 화가들은 고급스러움으로도 우위를 주장하기 어려워졌다. 초상 사진을 필두로 그림이 담당하던 모든 영역에 사진이 밀려오기 시작했고, 화가들은 멋진 사진

들의 홍수 속에서 절감하지 않을 수 없었다. '대상을 묘사하는 것'으로는 사진을 당해낼 도리가 없다는 것을.

이러한 현실을 냉정히 인식하고 선구적으로 문제의 핵심을 정확히 파악한 화가가 바로 세잔이었다. 세잔은 미술 그 자체를 매우 근본적으로 뒤집어 보았다. 즉 대상을 화폭에 '재현representation'하는 것으로 사진과 경쟁이 되지 않는다면, 사진이 할 수 없는 것을 화폭에 그리면 된다고 생각한 것이다. 그는 그것을 '표현expression'이라고 보았다. 이는 화가의 내면에서 꺼내 화폭에 담은 생각, 의도, 감정과 같은 것이다. 재현이 아닌 표현으로서의 그림을 그린다는 건, 그의 표현을 빌리자면, 눈에 보이는 대로의 자연을 그리는 것이 아니라 '화가의 머릿속에서 재구성한 자연을 그리는 것'이다. 세잔은 〈대수욕도〉 등 이런 혁신적인 발상을 담은 그림들을 통해 사진이 따라올 수 없는 회화만의 영역을 개척했다. 그가 오랜 은둔 생활을 마치고 볼라르가 기획한 개인전으로 다시 파리에 등장했을 때 인상주의 화가들을 비롯한 많은 미술 관계자들은 그가 얼마나 대단한 일을 해냈는지 알 수 있었다. 특히 그가 그린 일련의 〈수욕도〉는 가장 인기가 있었다고 하는데 보는 이들의 감탄과 경외감을 불러일으켰다고 한다.

세잔, 〈대수욕도〉, 1906년, 필라델피아미술관.
세잔은 어린 시절의 추억을 테마로 목욕하는 사람들을 반복해 그렸다. 자연의 재현이라는 회화의 전통적 정의는 이 그림에서 사라진다. 오직 화가의 머릿속에서 재구성한 형태와 색면들이 그림을 채워나간다.

재현에서
표현으로

　우리는 앞서 1부에서 고전미술의 전반부를 다룰 때 위대한 혁신들 모두가 '환영주의'를 완성하기 위한 탐구의 결실이었음을 살펴보았고, 그중에서도 원근법 편에서는 당시 화가들 모두가 '열려진 창문처럼 투명하게 느껴지도록' 애썼다는 것을 이야기한 바 있다. 그런데 그 투명함이 완벽해 캔버스가 사라진 듯 보인다는 건 무엇을 말하는가. 그건 화가가 마치 그리려는 대상을 '화폭 너머에 고스란히 가져다 둔 것처럼' 우릴 감쪽같이 속였음을 의미한다. 그런데 물론 가정이긴 하나 화가들 모두가 환영주의 기술을 흠결 없이 마스터하게 되면 어떻게 될까. 그 순간 화가는 기능공과 다를 바 없이 된다. 그리고 누가 그리든 그림은 똑같아질 것이다. 즉 환영주의에만 몰두하면 화가만의 개성은 사라지게 된다. 세잔의 위대함은 이러한 환영주의를 전복시키고 화가를 그림의 전면에 위치시킨 데 있다. 세잔은 화가가 재현을 멈추고 더 많이 표현해야 한다고 주장했다. 표현이 더 커질수록 마치 투명한 창에 필터가 달리듯 사라졌던 캔버스가 점점 모습을 드러낼 것이고 어떤 이들은 이에 대해 '못 그렸다'며 비난할지도 모른다. 하지만 세잔은 그림의 가치를 정하는 것이 바로 그 필터, 즉 화가가 표현한 무엇이라고 단언했다. 이 확신이 현대미술의 물꼬를 열었다.
　반 고흐 역시 표현의 화가였다. 〈삼나무가 있는 밀밭〉은 프랑스

반 고흐, 〈삼나무가 있는 밀밭〉, 1889년, 런던 내셔널갤러리.
같은 구도로 같은 풍경을 그린 또 다른 그림이 메트로폴리탄미술관에 있다. 내셔널갤러리에 있는 작품이 나중에 그려진
것이다.

남부 생 레미의 풍경을 그린 그림이다. 고갱과 헤어진 뒤 얻은 정
신질환으로 반 고흐는 이 마을 병원에서 지내게 되는데 이 기간
에 그의 그림은 극적인 변화를 겪는다. 그의 붓놀림은 이전보다
더 거침없이 자유롭고 격정적으로 꿈틀거린다. 오른편 높은 삼나
무가 이글이글 하늘로 오르고 왼편에는 올리브 나무가 밝은색으
로 그려졌다. 반 고흐는 하늘과 밀밭을 특유의 임파스토 기법으
로 두텁게 물감을 바르면서 질감까지도 느껴지도록 표현했다. 왼
편에서 불어온 바람에 대지는 출렁이고, 구름은 휘감기듯 꿈틀거
린다. 원색의 화려한 향연이 펼쳐진 이 그림 속에 화가가 그려낸
것은 눈에 보이는 사실적인 풍경이 아니다. 그의 마음속 깊은 곳

에서 용솟음치는 '뜨거운 격정'이 풍경의 모습을 빌려 그려진 것이다. 이 그림을 보고 재현에 충실하지 않다고 비난할 이는 없을 것이다. 반 고흐는 이처럼 내면의 솟구침을 그대로 표현할 때에만 대상을 더욱 진실되게 보여줄 수 있다고 믿었다.

세잔을 필두로 고갱과 반 고흐 등 후기 인상주의 화가들이 표현의 세계를 보여준 이래 많은 화가들이 이들의 길을 따랐다. 그 선두 그룹은 바로 이름부터 '표현주의'라 불리며 독일에서 활약한 화가들과 프랑스 파리에서 유럽 미술을 선도한 야수파 및 입체파 화가들이었다. 이들 중에서 독일 표현주의의 시작점에 위치하며 우리에게 많은 사랑을 받고 있는 클림트[3]를 만나보자. 클림트는 시기별로 너무나 다른 그림을 그렸던 화가였다. 초기 젊었던 시절에는 고전적인 아카데미 스타일로 대중적 인기를 얻으며 성공가도를 달렸다. 지금도 벨베데레 궁전 등 빈의 유명 건물들에서 만날 수 있는 그 시절 그림들은 정밀하고 생생한 아름다움을 뿜낸다. 경력 중반, 함께 일을 했던 동생의 갑작스러운 죽음으로 의욕을 잃고 있던 그는 프로이트의 정신분석에 매료되면서 전혀 다른 화가가 되었다. 그는 성적 충동이나 억압된 패륜적 공상 등을 테마로 신비롭고 기괴한 그림들을 연이어 발표했는데 그의 기대와는 달리 명성은 곧 오명으로 바뀌고 말았다. 두려움을 불러일으키는 그의 그림을 본 이들이 격렬한 비난을 퍼부었기 때문이다. 어쩔 수 없이 그림의 방향을 바꿔야 했던 그는 다시 한번 상상을 초월한 그림으로 사람들을 깜짝 놀라게 했다. 이번에 받은 건 열렬한 찬사였다. '황금시대'로 불리는 이 그림들에는 금세공가였던 아버지의 영향과 그때 대유행을 했던 아르누보의 영향이 동시에 담겼는데 당시 상류사회 여성들의 마음을 단박에 사로잡았다. 〈아델

3 구스타프 클림트(Gustav Klimt, 1862~1918). 빈이 자랑하는 표현주의의 거장. 장식적이며 상징성이 풍부한 아름다운 작품을 남겼다.

클림트, 〈아델레 블로흐 바우어 초상 1〉, 1907년, 뉴욕 노이에갤러리.
2006년 개인 간 거래로 팔린 이 그림은 판매가가 당시 기준으로 사상 최고액인 1억 3,500만 달러로 알려지면서 전 세계
인들을 놀라게 했었다.

8장.
보이는 대로 그려선
좋은 그림이 될 수 없다

레 블로흐 바우어 초상 1〉은 이 시기에 그려진 그의 대표작이다. 이 그림을 그리던 당시 클림트는 빈 사교계의 유명 인사였던 아델레와 비밀스러운 연인 관계였다고 알려져 있다. 그림에서 충만한 애정과 행복감이 느껴지는 건 그 때문일 것이다. 화면 전체를 뒤덮은 황금 장식은 보는 이들의 눈을 사로잡으며 신비롭고 몽환적인 분위기로 이끈다. 그녀의 모습을 충실히 재현했다기보다는 화가의 마음속에 담긴 그녀의 이미지가 정성스럽게 '형상화'되어 있다.

지금까지 우리는 인상주의 이후 생겨나 현대미술의 중요한 갈래를 결정한 표현이라는 개념을 살펴보았다. 표현을 다시 한번 간략하게 정의하자면 이렇게 정리될 수 있을 것이다.

표현(expression): 보이는 그대로를 그려낸다는 뜻의 재현(representation)에 대비되는 말로서 화폭에 화가의 생각, 구상, 감정과 같은 요소들을 구현하는 것.

그림이 존재한 이래 그 오랜 시간 동안 그림의 목표는 무언가를 화폭에 그대로 재현하는 것이었다. 그리고 고전미술이 시작된 이래 화가들은 이 목표를 향해 치열하게 경쟁을 했다. 이 장의 첫머리에서 소개한 록스데일의 그림은 그 결과 얼마만큼의 경지에 이를 수 있었는지를 잘 보여주는 그림이라 할 수 있다. 비록 이 그림이 사진의 도움을 받았느냐는 논란이 있기는 하지만 그 논란을 무색하게 만들 만큼 그는 대단한 기량과 노하우를 갖고 있는 화가였다. 하지만 현대미술의 측면에서 보자면 그는 승자가 되지 못했다. 그의 시대를 살았던 모네와 세잔, 반 고흐를 모르는 사람은 거의 없지만 그의 이름을 아는 사람을 만나는 일은 거의 불가

윌리엄 록스데일, 〈세인트 마틴 인더필즈〉(부분), 1888년, 테이트브리튼.
록스데일의 그림은 이처럼 가까이에서 세부 묘사를 보면 더욱 놀랍다. 그는 재현의 측면에서는 그
야말로 탁월한 화가였다.

능에 가깝다 할 수 있으니 말이다. 이런 일이 벌어진 이유를 간단
히 정의하자면 이렇다. 그는 변해야 할 때 남았었다. 그러고는 채
색 사진과 별반 다르지 않은 그림을 그렸다.

변화는 두렵다. 어쩌면 욕먹을 각오도 단단히 해야 한다. 여기
뭉크[61]의 그 유명한 그림을 보자. 당시에 이 그림을 보았다면 욕
이 나왔겠는가 안 나왔겠는가. 당연히 욕이 나왔을 것이다. 그런

뭉크, 〈절규〉, 1893년, 노르웨이 내셔널갤러리.
이 그림이 베를린에서 처음 전시되었을 때 너무나 많은 항의로 인해 전시 일정을 채우지 못하고 중단해야 했다고 한다.

데 뭉크는 당연히 욕먹을 것을 각오하고 변해야 할 때 변했고 그리하여 현대미술을 빛낸 위대한 화가가 되었다. 그는 노르웨이의 엘리트 화가로 선발돼 국비 유학생 신분으로 파리에 왔었다. 거대한 변화의 심장부에서 그는 표현의 길이 자신의 운명임을 알게 되었다. 어린 시절 소중한 가족들의 죽음으로 우울하고 사색적인 성격을 갖게 된 뭉크는 자신을 끊임없이 괴롭히는 심리적 고통이 오히려 예술을 지탱하는 힘이 될 수 있음을 깨달았던 것이다. 그리하여 그는 마음속 깊은 곳에서 솟구치는 여러 욕망들과 질투, 공포, 혐오감 등의 극단적인 감정들을 화폭에 담았다. 그 대표작이 바로 〈절규〉다. 붉게 물든 하늘을 배경으로 길을 걷던 주인공은 극심한 공포심에 사로잡혀 발작을 일으키고 있다. 얼핏 보면 그의 공포는 아마도 그의 뒤를 따르는 두 사람 때문으로 보인다. 이들은 누구일까. 석양은 삶의 황혼을 연상시킨다. 아마도 검게 그려진 두 사람은 저승사자를 묘사한 것일까? 뭉크의 일기에 따르면 그렇진 않다. 그저 길을 걷다가 이유 없이 솟구친 공포를 그린 것뿐이었다고. 그 극심한 공포가 공간을 왜곡시키면서 화면은 물결치듯 흔들린다. 스타일이 전혀 다를 뿐 뭉크는 반 고흐의 직계 후배였다. 자신의 깊고 깊은 마음속 이야기가 그림의 모든 것이라 믿었기 때문에.

〈볼라르의 초상〉에 얽힌 이야기로 시작한 한 단원이 이렇게 끝났다. 세잔이 살아간 시대, 사진의 무자비한 진군으로 인해 미술은 뒷걸음질 치며 막다른 골목으로 몰려가고 있었다고 할 수 있다. 그런데 아무도 주목하지 않았던 곳에서 낯선 문 하나를 발견한 이가 있었으니 그가 바로 세잔이었다. 그는 그 문을 열어젖

4 **에드바르트 뭉크**(Edvard Munch, 1863~1944), 노르웨이를 대표하는 화가. 어린 시절 형성된 불안과 공포의 정서를 화폭에 담아냈다.

했다. '표현'이라는 문패가 달린 문이었다. 그를 따라 많은 화가들이 그 열린 문으로 쏟아져 나갔다. 그 후로 오랜 시간이 지난 뒤 누군가 나타나서는 문패를 다른 것으로 바꿔 달았다. '현대미술'이라는 글자가 적힌 문패였다. 다가가 보았더니 그 아래 작은 글씨로 이런 글이 더 새겨져 있었다. '세잔에게 경의를.'

8. 표현_그림은 그저 그리는 것이 아니다

나의 유일한 스승 세잔은 우리 모두에게 있어
그야말로 아버지와 같은 존재였다.
_피카소

이 그림은 마드리드의 왕립 소피아왕비미술관에 소장된 〈게
르니카〉다. 스페인 내전 당시 독일 나치는 시민군의 퇴로를 막기
위해 게르니카라는 작은 도시를 무차별 폭격해 죄 없는 사람들
을 학살했다. 전 세계에 이 끔찍한 만행을 알리려는 이 그림에는

화가의 슬픔과 분노를 담은 상징물들이 가득하다. 흑백으로 그려진 이 그림엔 잔인함과 어둠을 상징하는 황소가 둥둥 떠다닌다. 아이를 잃고 울부짖는 엄마, 쓰러지고 고통받는 이들이 피카소[5] 특유의 단순화된 형태로 파편화되어 그려져 있다. 그림의 구성에서 짐작할 수 있지만 피카소는 세잔의 후계자라 할 수 있다. 피카소 하면 떠오르는 입체파 그림도 그 뿌리는 바로 세잔인 것이다. 그래서일까. 그 오만하고 자존심 강하기로 소문난 피카소도 세잔이라는 이름만 나오면 갑자기 겸손해졌다고 한다. 세잔은 현대 화가들에게 그런 존재였다.

그림 설명_피카소, 〈게르니카〉, 1937년, 레이나소피아 국립미술관.

5 **파블로 피카소**(Pablo Ruiz y Picasso, 1881~1973), 입체파의 창시자이며 현대미술에서 가장 성공한 화가로 손꼽히는 거장.

현대를 낳은 위대한 생각들

19세기 유럽 열강은 압도적 과학기술과 산업혁명으로 축적한 자본력을 토대로 본격적인 식민지 개척에 나섰다. 풍부한 자원의 공급지이자 상품의 판매지로서 식민지는 번영을 위한 더할 나위 없이 좋은 토대였다. 이는 반대로 말하자면 식민 지배를 받는 이들이 누려야 할 부와 번영의 기회를 제국주의 국가들이 빼앗아 갔다는 뜻이기도 하다. 번영은 또 다른 번영의 밑바탕이 된다. 그리고 어떤 영역으로든 인류 전체의 지성과 문화의 수준을 높이는 계기가 된다. 19세기 후반은 현대를 낳은 위대한 생각들이 생겨난 시대다. 이들

1871년 《호넷 매거진》에 게재된 찰스 다윈에 대한 풍자화. 인류의 조상이 원숭이였다는 다윈의 학설이 당시 얼마나 큰 거부감을 주었는지 잘 드러나 있다.

중 지금까지도 큰 영향력을 미치고 있는 대표적인 것으로는 다윈의 진화론, 마르크스의 공산주의 이론 그리고 프로이트의 정신분석 이론을 꼽을 수 있다.

찰스 다윈이 1859년에 발표한 《종의 기원》은 당시 사람들에게 커다란 충격과 공포를 안겨주었다. 진화론은 창조론을 부정당한 교회는 물론, 인간이 자연보다 특별하다고 믿어온 일반 대중들에게도 결코 받아들일 수 없는 불경한 생각이었다. 우생학의 논거로 사용되면서 제국주의와 홀로코스트에 악용된 아픈 과거도 있지만 이제 진화론은 우리가 생명체에 대해 갖는 생각의 가장 기본

헨리 푸셀리, 〈악몽〉, 1781년, 디트로이트미술관.
이 그림은 생경함과 강렬한 관능성으로 큰 찬사를 받았다. 끝없는 요청으로 이 주제는 반복해서 그려졌는데 프로이트가 소장했다는 작품이 그중 무엇이었는지는 알 수 없다.

적인 틀이 되었다.

자본주의에 내재한 모순을 명확하게 짚어낸 카를 마르크스의 《자본론》은 1867년 1권이 출간된 이래 그의 사후 1894년 완간되면서 서구 지식인 사회에 큰 영향을 미쳤다. 볼셰비키 혁명으로 소비에트 연방 공화국이 탄생한 이래 전 세계에서 공산화가 동시다발적으로 진행되었는데 이는 모두 그의 사상에 바탕을 둔 것이었다. 20세기는 마르크스의 세기라 불러도 지나치지 않은 것

이다. 하지만 그의 예상과는 달리 자본주의는 결코 붕괴하지 않았다. 수정 자본주의가 대두되면서 자체적으로 모순을 줄여나간 때문이다. 반면 공산주의는 자본주의와의 무리한 경쟁과 체제 효율성의 저하로 결국 퇴보하고 말았다.

지그문트 프로이트가 1900년 출간한 《꿈의 해석》도 현대의 사상과 문화 전반에 큰 영향을 미쳤다. 프로이트 이전까지 사람들은 자신이 합리적이며 철저히 이성에 따라 생각하고 행동한다고 믿었다. 하지만 프로이트는 의식의 저 밑바닥에 무의식이라는 거대한 영역이 있으며 이것을 모르고서 우리의 삶을 이해할 수 없음을 보여주었다. 그의 정신분석 이론은 심리학과 정신병리학은 물론 문학, 철학, 교육학, 영화·미술 등 예술 분야와 사회학 여러 분야에도 큰 영향을 미쳤다. 현대 문명의 모든 분야가 그의 영향에서 자유로울 수 없다는 말은 과장이 아니다.

프로이트가 자신의 상담실에 걸어두었다고 알려진 그림 한 편을 소개한다. 첫눈에 보기에도 이 그림은 기괴하다. 한 여인이 자고 있는데 그녀의 복부에 원숭이처럼 생긴 괴물이 앉아 관람객을 바라보고 있고 커튼 뒤에서 역시 성적인 상징으로 충만한 말이 머리를 들이밀고 있다. 여인의 상반신은 침대 밖으로 젖혀져 왼팔은 바닥에 닿을 만큼 내려와 있다. 몸매가 고스란히 드러나는 잠옷을 입은 그녀의 입은 지금 살짝 벌어져 있고 뺨은 홍조가 올라와 있다. 그녀 위의 괴물은 꿈속에서 나타나 여인을 범하고 사라진다는 몽마incubus로 보인다. 그녀의 마음은 지금 극도의 공포와 악마적 쾌감이 교차하고 있을 것이다. 18세기에 그려진 이 그림이 프로이트의 이론을 참조했을 리 없다. 오랜 세월 악몽과 무의식의 세계는 늘 우리 곁에 있었지만 이는 악마의 유혹으로, 즉 바로 떨쳐버려야 하는 부끄럽고 불결한 것으로 간주되었다. 프로이트가 이를 우리 내면에 있는 본성이라 바로잡아주기 전까지는.

20세기 전반의 미술

20c 전반

파리

마티스	모딜리아니
피카소	샤갈
브라크	레제
	뒤샹

독일 오스트리아

뭉크	클림트
키르히너	실레
클레	코코슈카

20세기 전반의 예술을 통칭해서 모더니즘 시대라 한다. 모더니즘의 기원은 인상주의로 거슬러 올라간다. 아카데미 회화의 극복을 주장한 인상주의는 다시 후기 인상주의로 이어진다. 20세기 벽두부터 모네, 르누아르, 세잔, 고갱, 반 고흐의 전시회가 잇따라 열리며 큰 성공을 거두자 이를 지켜보던 화가들은 좀 더 과감하게 모더니즘의 시대를 열어갔다. 독일에서는 에른스트 키르히너와 바실리 칸딘스키가 표현주의를 선보였고 파리에서는 앙리 마티스와 파블로 피카소가 야수파와 입체파를 선보이며 경쟁을 벌였다. 브라크와 함께 입체파를 창시한 피카소는 대범함과 카리스마로 미술계를 사로잡았고 최고의 인기를 구가했다. 뭉크와 클림트가 독일과 오스트리아에서 독자적인 그림을 남겼고 에곤 실레와 오스카 코코슈카도 빈을 대표하는 화가가 되었다. 청기사파를 이끌던 칸딘스키가 추상미술을 시도할 즈음 유럽 각지에서 추상미술이 대유행을 하게 되었다. 프랑스의 로베르 들로네, 러시아의 카지미르 말레비치, 네덜란드의 피에트 몬드리안이 그 대표 주자였다.

세계대전은 오랜 번영에 대한 유럽 사람들의 낙관주의를 허물었다. 인간이 저지르는 참혹한 일들에 절망한 예술가들은 기존의 모든 권위와 상식을 조롱하는 다다이즘에 빠져들었다. 마르셀 뒤샹과 같은 천재가 있었지만 부정과 파괴에 골몰한 다다이즘이 예술적 결과물을 만들어내기는 어려웠다. 이들은 곧 프로이트의 무의식 세계를 탐색하면서 초현실주의로 넘어가게 되는데, 르네 마그리트, 막스 에른스트, 살바도르 달리, 호안 미로 등이 큰 성

추상	초현실주의
칸딘스키	마그리트
들로네	에른스트
말레비치	달리
몬드리안	미로

공을 거두었다. 같은 시기 이탈리아에서 온 모딜리아니와 러시아 출신의 마르크 샤갈이 개성 넘치는 그림을 남겼다. 나치가 자신들의 기준에 맞지 않는 화가들을 탄압하고, 2차 세계대전이 전 유럽으로 확산되자 예술가들은 유럽을 떠나 속속 뉴욕으로 몰려들었다. 유럽은 전쟁의 참화 속에 생명력을 잃어갔다. 그 결과 파리는 예술의 중심으로서의 지위를 뉴욕에 넘겨주지 않을 수 없었다.

ART HUMANITIES

9장

도저히 버릴 수 없는 것을 버리다

시카고미술관에서 우리는 '얼굴이 산산이 부서진 피카소'와 만날 수 있다. 피카소의 제자라 불렸던 그리스[6]가 1912년에 그린 〈피카소의 초상〉이라는 작품에서다. 이 그림이 그려지기 6년 전 파리에 온 그리스는 피카소와 교류하면서 입체파 미술에 뛰어들었다. 그의 그림은 피카소의 초기 입체파 그림에서 한층 진화된 모습을 보여준다. 어두운 단색조의 화면은 파랑, 회색, 갈색의 밝은 화면으로 바뀌었고, 다소 복잡하고 평면성만 강조되던 구성은 단순명료하게, 동시에 공간감까지도 살려낸 구성으로 나아갔다. 실물보다 조금 크게 그려진 이 그림에도 그의 그림을 특징짓는 '종합적'인 면이 잘 드러난다. 여러 각도에서 바라본 피카소의 얼굴이 기묘하게 겹쳐진 가운데 일정한 간격으로 그어진 사선이 전체적으로 짜임새와 더불어 율동감을 부여하고 있다. 제자가 스승에 보답하는 가장 좋은 방법은 좋은 작품을 그려내는 것이리라. 그래서 이 그림은 입체파를 창시한 스승에게 제자 그리스가 바치는 최고의 찬사가 된다.

그런데 이 그림이 그려지던 무렵, 일군의 화가들에 의해 상상도 할 수 없던 혁명적 실험이 진행되고 있었다. 이 실험이 얼마나 파격적이었는지 피카소나 그리스가 추구한 그림, 즉 '대상의 형태를 와해시키는 작업'마저도 과거에 얽매인 그림이라 여겨질 정도였다. 여러 지역에서 동시적으로 전개되었지만 이 새로운 미술에도 시작점이 있다. 우리는 그 시작점으로 가서 미술의 역사를 완전히 바꿔버린 한 위대한 천재를 만날 것이다. 엄청난 일들이 때론 아주 작은 우연에서 비롯되는 법이다. 이번 이야기도 그러하다.

6 후안 그리스(Juan Gris, 1887~1927), 스페인 출신의 입체파 화가. 피카소의 제자로 불렸으며 구성이 돋보이는 '종합적 입체주의'를 선보였다.

우연이 만들어낸
역사적 순간

 이제 서른을 앞둔 칸딘스키[7]는 한 미술 전시장에서 이상한 그림과 마주했다. 한참을 보아도 그는 무엇을 그린 것인지 알 수 없었다. 색조는 아름다웠지만 형태가 분명하지 않았기 때문이다. 그림 옆에 붙은 작품 설명을 보고서야 그것이 모네의 〈건초 더미〉라는 것을 알게 되었다. 그러곤 다시 그림을 보았는데 놀라운 일이 벌어졌다. 아무것도 보이지 않던 화면에 햇살 가득 받은 건초 더미가 선명히 모습을 드러냈기 때문이다. 명해진 그에게 다른 그림은 눈에 들어오지 않았고 집에 돌아와서도 그는 〈건초 더미〉를 잊을 수 없었다. 거대한 변화의 물결이 미술이라는 분야에 밀어닥치고 있음이 느껴졌다. 그렇게 그는 화가가 되어야겠다고 결심했다. 그를 아는 이들은 모두 깜짝 놀랐다. 그는 미술을 좋아했지만 직접 그림을 그린 적이 없었기 때문이다. 그리고 그는 모스크바 대학에서 제안을 받고 이제 막 법학 및 경제학 교수가 되려던 참이었다. 화가가 된다는 건, 젊은 날 들인 시간과 노력 모두를 포기한다는 걸 의미했다. 주위의 만류에도 그는 고집을 꺾지 않았다. 그는 가족들과 아내를 남겨두고 혼자 독일로 떠났다.

7 **바실리 칸딘스키**(Wassily Kandinsky, 1866~1944), 러시아에서 태어나 독일에서 활동한 화가. 추상미술의 선구자이며 바우하우스에서 강의했다.

칸딘스키, 〈청기사〉, 1903년, 에리히레싱미술관.
청기사파라는 이름의 기원이 된 그림이다. 독일에 온 이래 칸딘스키는 당시 가장 전위적인 미술인
표현주의를 추구했다.

이번 장은 칸딘스키라는 화가의 이야기로 시작하게 되었다. 그는 많은 글을 남겼다. 그중 《예술, 특히 회화에서 정신적인 것에 대하여》, 《점, 선, 면》과 같은 책은 현대미술에서 기념비적인 이론서로 손꼽힌다. 이러한 그의 글들 덕분에 우리는 미술에 대한 그의 생각과 중요한 일화들에 대해 비교적 소상히 알 수 있다. 그중에서도 그가 화가로서 첫발을 내딛게 되는 순간은 참으로 인상적이다. 그는 먼 훗날 이때를 회상하며 이렇게 말했다. "그림에서 사물을 묘사하는 것이 정말 중요한지에 대해 그때 처음으로 의심이 생겨났다." 모네의 그림에서 추상미술의 씨앗을 받아 든 칸딘스키는 독일행을 준비하면서 화가로서의 비전을 세워나갔다. 그는 음

악을 좋아했고 특히 바그너의 음악에 심취해 있었다. 자신이 좋아하는 미술과 음악, 이들이 하나로 얽혀드는 새로운 그림을 만들어내겠다는 야심이 그의 마음속에 자리 잡았다. 그는 색채가 화려한 그림을 보면 그 속에서 음악 소리가 들렸다고 한다. 독특한 공감각의 소유자였던 셈이다. 독일에 온 뒤 기초부터 그림을 배우며 그는 새로운 모임을 만들어나갔다. 뮌헨 신분리파를 거쳐 청기사파를 만들었을 때 지적이고 언변에 뛰어났던 그는 어느덧 독일 표현주의 화가들의 리더 격이 되어 있었다. 화려한 색채로 도시와 풍경의 느낌을 자유롭게 그려나가던 칸딘스키는 그러나 뭔가 채워지지 않는 아쉬움을 떨칠 수가 없었다. 그건 독일에 오면서 구상했던 '음악적 그림'에 대한 미련이었다. 그러던 어느 날 그는 예기치 못한 순간에 추상미술과 바로 맞닥뜨리게 된다.

밖에서 스케치를 하다 돌아와 골똘히 생각에 잠긴 채로 작업실 문을 열었다. 그 순간, 내 눈에 들어온 것은 이젤 위에 놓인 그림이었다. 말로 하기 어려운 묘한 아름다움을 가진 그 그림을 보면서 먼저 떠오른 생각은 '설마 내가 그린 건가?'였다. 이젤 위에 놓여 있으니 분명 내가 그린 것일 텐데 도무지 무엇을 그린 것인지 알 수 없었다. 알아볼 만한 사물도 없었고 온통 밝은색 물감 얼룩뿐이었다. 가까이 다가가고서야 나는 그것이 무엇인지 알아볼 수 있었다. 그건 내가 그린 그림이 맞았다. 다만 이젤 위에 옆으로 눕혀둔 것인데 깜박 잊었던 것이다. 잊을 수 없는 이 순간의 경험으로 분명히 깨달은 것이 있다. 그건 그림에서 대상이라는 게 굳이 필요한 게 아니었다는 것이었다. 무언가를 흉내 내 그리는 것이 그림에 얼마나 해로운 것인지를 그때 알게 되었다.

이 글은 칸딘스키의 회고를 조금 풀어 쓴 것이다. 세상엔 우연

히 벌어지는 일들이 많다. 그런데 현대미술의 전개에서 가장 중요한 분기점이라 할 추상미술이 이처럼 우연한 경험으로 탄생하게 되었다니 놀라움이 앞선다. 그때 이젤 위에 놓인 그림은 무엇이었을까? 아쉽게도 칸딘스키가 그것까지 알려주지는 않았다. 그해에 그려졌으므로 옆의 그림 〈집들이 있는 풍경〉도 그 후보가 된다고 할 수 있다. 첫눈에는 무엇을 그린 것인지 알아보기 어려울 것이다. 그럼 시계방향으로 책을 돌려 다시 그림을 보자. 앉은 사람과 이어진 집들 그리고 마을 풍경이 모습을 드러낼 것이다. 하지만 이 그림일 가능성은 거의 없으리라. 번갯불이 치는 듯한 영감을 받은 칸

칸딘스키, 〈집들이 있는 풍경〉, 1909년, 암스테르담 시립미술관.
칸딘스키는 당시 이처럼 매우 단순한 형태와 화려한 색채를 담은 그림을 많이 그렸다.

딘스키가 이젤 위에 있던 그림을 원래대로 계속 그려나갔을 것 같지는 않기 때문이다. 그냥 버려두고 다른 캔버스에 추상을 시도했거나 그리던 그림을 대폭 수정했을 가능성이 더 크리라.

대상이 없는 그림! 칸딘스키는 드디어 추상에 눈을 뜨게 되었다. 하지만 세상 모든 일이 그렇듯 눈을 뜬다고 해서 바로 그 결과물이 나오는 일은 없다. 대개는 수많은 시도와 시행착오를 거쳐 차츰 만들어져가는 법이다. 칸딘스키 역시도 완전한 의미의 추상을 선보이기까지 여러 갈래의 모색을 거쳐 꽤 오랜 시간을 보내야 했다. 그것이 1914년경이었으니 첫 깨달음의 순간 이후로 무려 5년이 지난 뒤가 되겠다. 화가에게 그리는 대상을 완전히 제거

칸딘스키, 〈중심이 녹색인 그림〉, 1913년, 시카고미술관.
많은 시행착오를 거쳐 추상을 실험하고 있던 칸딘스키가 제목에서나 소재에서나 완전한 추상에 다
가가고 있음을 보여주는 첫 번째 그림이다.

한다고 하는 일은 비유하자면 마치 우주선이 지구의 중력에서 벗
어나는 것과 같다. 보지 않으려 해도 자꾸 눈에 들어오는 것들이
있고, 의미 없는 것들을 그리려 해도 뭔가와 닮은 것들이 있는 법
이다. 하지만 결실은 찾아온다. 위의 〈중심이 녹색인 그림〉은 추상
미술의 역사에서 매우 중요한 의미를 지닌다. 오랜 모색 끝에 칸딘
스키가 비로소 제대로 된 추상에 가장 근접한 작품을 선보인 것이
기 때문이다. 이는 제목에서도 잘 드러난다. 〈중심이 녹색인 그림〉.
드디어 제목에서도 대상이 완전히 사라져버렸다. 그림 속에서도 선
과 면 그리고 색이 뒤엉키고 맞서고 있어 무엇을 그린 것인지 알

칸딘스키, 〈구성 8〉, 1923년, 뉴욕 구겐하임미술관.
칸딘스키는 음악을 즐기는 환경에서 자라났는데 이것이 그의 미술에도 많은 영향을 미쳤다. 그는 그의 그림 속에서 음악적 울림이 넘치기를 바랐다. '구성'이라는 제목도 영어로 composition인데 이는 음악에서 '작곡'을 뜻한다. 즉 그는 이 기하학적인 도형들이 수없이 이어진 그림을 한 곡의 음악처럼 작곡해낸 것이다.

아보기 어렵다. 여전히 물고기, 태양, 사람 등을 연상시키는 모양들이 어렴풋이 보이긴 하지만. 이 그림 이후로 칸딘스키의 추상화는 본궤도에 오르게 된다. 그림은 보다 단순명료해졌고 전면에 등장한 선과 기본 도형들이 리듬과 운율감으로 이른바 '내적 공명'을 전해주는 그의 전형적인 추상화가 완성되게 된다.

그림의 끝에 섰던
이들

앞 장에서 우리는 현대미술의 선구자로 불리는 세잔이 '재현에서 표현으로 나아간' 과정을 살펴본 바 있다. 표현이 그림의 전부라 단언하기까지 했던 세잔. 그러니 그의 뒤를 따른 화가들에게 주어진 과제는 표현의 가능성을 더 넓히는 일이 되었다. 고갱과 반 고흐가 색채를 토대로 세잔의 탐구를 계승한 뒤 야수파와 입체파 그리고 표현주의가 동시에 터져 나왔다. 경계, 즉 최전방에서 싸우는 화가들이라 하여 이들은 '아방가르드'라는 이름으로 불렸다. 이들의 경쟁이 치열했던 만큼 그림에서 형태는 빠르게 해체되어갔고 색채도 파격적이 되어갔다. 표현의 영역이 커지는 만큼 재현의 기능은 현격히 줄어들게 되었던 것이다. 몬드리안[8]도 이러한 아방가르드 진영에서 싸우는 전사 중 한 명이었다. 인상주의의 세례를 받고 그림에 뛰어든 또 한 명의 화가 몬드리안은 젊은 시절 피카소를 롤모델로 삼고 입체파 그림을 그렸다. 한때 그는 '피카소의 그림을 가장 잘 그리는 화가'로 불렸다고 한다. 오른쪽 그림은 그 시절 몬드리안이 얼마나 치열하게 '재현의 영역'을 줄여나갔는지 잘 보여준다. 처음 그림을 보자. 강렬한 원색으로 그려지긴 했으나 잎이 떨어진 거대한 나무가 어느 정도 충실히 '재현'되어

8 **피에트 몬드리안**(Pieter Mondriaan, 1872~1944), 네덜란드의 추상주의 화가. 수직으로 교차하는 선과 색면으로 칸딘스키와는 다른 새로운 추상을 창시했다.

나무를 소재로 몬드리안이 그린 일련의 그림들. 몬드리안이 추상화로 나아가는
과정을 뚜렷이 보여준다. 1909~1912년경.

있다. 그런데 두 번째 그림에서부터 재현은 줄어들고 표현이 강해진다. 색과 형태가 단순해지고 화면이 격자형으로 나눠진 것이 보인다. 세 번째 그림에 이르면 과감한 생략으로 인해 형상은 최소화되고 가는 선들만이 그림을 채운다. 나무의 느낌이 여전히 남아 있으나 이 그림은 더 이상 나무의 재현이라 보기 어려워졌다.

몬드리안처럼 재현 요소가 거의 사라진 그림을 그려본 화가들 중에는 자연스럽게 이런 질문을 떠올린 이들이 많았다. '굳이 어떤 대상을 빌려와야 할까? 대상을 없애고 형태와 색조로만 그릴 때 보다 완전한 의미의 표현이 가능하지 않을까?' 사실 한 발짝만 더 가면 되는 일이었다. 그리고 추구하는 방향에서 보자면 매우 당연한 논리적 결론이었다. 하지만 대상을 없앤다는 건 매우 두려운 생각이기도 했다. 그림이라는 말은 본래 '그리다'라는 동사에서 나왔다. 그린다는 건 그릴 대상을 필요로 한다. 이는 그림이 탄생한 이래 수만 년 동안 단 한 번도 무너진 적이 없는 원칙이었다. 그러니 두렵지 않을 수 없었다. 〈아비뇽의 처녀들〉로 추상적 미술을 예고하고 이후 입체파, 콜라주, 초현실주의, 표현주의, 상징주의의 영역을 넘나든 실험 정신의 화신 피카소도 결국 그 경계선을 넘지 않았다. 그 경계는 말하자면 '그림의 끝'과 같았던 것이다.

그런데 피카소를 넘어서야 했던 화가들은 좀 더 과감했다. 칸딘스키와 몬드리안 외에도 프랑스의 들로네 부부[9], 체코의 쿠프카[10], 러시아의 말레비치[11] 등의 신진 아방가르드 화가들이 이른바 그림의 끝에서 멈추지 않고 더 나아갔다. 이들은 1909년에서 1915년까지

9 **로베르 들로네**(Robert Delaunay, 1885~1941)는 오르피즘으로 명명한 추상회화를, 그의 아내 **소냐 들로네**(Sonia Delaunay, 1885~1979)는 동시주의라 이름 지은 추상회화를 전개했다.
10 **프란티세크 쿠프카**(František Kupka, 1871~1957), 체코의 추상화가. 1911년부터 본격 추상을 선보였고 음악적으로 색채를 건축했다는 찬사를 받았다.
11 **카지미르 말레비치**(Kazimir Severinovich Malevich, 1878~1935), 러시아의 추상화가. 극단적 단순화를 추구한 자신의 미술을 절대주의로 명명했다.

의 시기에 각자의 방식으로 추상을 탐색해나갔다. 이들 중에서 그 시작은 조금 늦었지만 추상에 대한 보다 근본적인 탐구를 했던 화가가 바로 말레비치였다. 우크라이나 키예프에서 태어난 말레비치 역시 인상주의 그림을 보고 화가가 되기로 결심한다. 19세기 말부터 20세기 초에 걸쳐 등장한 이전 세대의 아방가르드 미술을 모두 섭렵한 말레비치는 이후 '절대주의'라 불리게 될 자신만의 그림을 추구했다. 그는 이러한 과정을 《입체주의에서 절대주의로》라는 책을 통해 밝혔는데 그에 따르면 입체주의의 한계는 무언가를 그리려고 하는 것에 있었다. 또한 화가는 어쩔 수 없이 그림에 자신의 생각과 어떤 예술적인 개념을 집어넣으려 하게 되는데 이러한 틀에 박힌 생각에서 벗어나야 한다는 것이 그의 생각이었다. 그리하여 '그 어떠한 표현도 불가능한 어떤 느낌만이 전해지는' 그런 그림을 그려야 한다는 것이다.

이는 세잔으로부터 이어진 '표현주의'의 전통은 물론 동료 추상화가들의 생각마저도 뛰어넘는 그야말로 혁명적인 발상이었다. 그야말로 무無에 도전하는 그림이라 하겠는데, 이러한 절대주의를 표방하면서 그가 선보인 그림들은 대개 단순한 도형들로 이뤄진다. 그의 그림을 본 이들은 당연히 충격을 받았다. 〈검은 사각형〉이라는 작품에서 우리가 액자 안에서 볼 수 있는 건 하얀 바탕 위에 놓인 검은 사각형뿐이다. 베일 듯 검정 사각형의 가장자리는 명료한데 자세히 보면 그 표면은 매끈하지 않다. 세심한 그리고 무수한 덧칠이 더해졌다. 그런데 이 깊고 깊은 검정에서 그가 추구한 '느낌'은 무얼까. 이 그림에 대해 설명하려는 이는 누구나 당혹감을 느낄 수밖에 없다. 어떤 느낌은 들지만 말레비치가 자신의 그림에 대해 '그 어떤 표현도 불가능하다'라고 단언했으니 말이다. 무엇을 말하든 그건 이미 말로 만들어진 것이니 그림을 제대로 이해한 것이 아니게 된다. 참으로 어렵기만 한 그림이라 하겠다.

말레비치, 〈검정 사각형〉, 1915년, 트레티야코프미술관.
검정색 위의 무늬는 오랜 시간이 지나면서 물감이 갈라진 것이다. 처음 그려졌을 땐 오직 검정색뿐이었다.

그런데 절대주의 그림들을 그려가던 말레비치 역시도 당혹감에 휩싸이게 된다. 그의 그림은 말하자면 극단적인 그림이다. 더 절대적이 되려면 더 단순해져야 한다. 그 끝은 무엇인가. 바로 아무것도 없는 상태에 이르게 된다. 즉 말레비치는 또 한 번 '그림의 끝'에 이르게 되었다. 1918년경 천 길 낭떠러지가 내려다보이는 그곳에 선 말레비치는 더 이상 나갈 수 없다는 걸 깨달았다. 자신이

만족했던 그림들보다 더 절대적인 것은 더 이상 미술이 아니었다.
그는 한동안 붓을 들지 못했다. 그러고는 과거의 화풍으로 돌아가
다시 대상이 있는 구상 그림들을 그렸다.

자신의 존재를 부정한
미술

대상이 없다. 이는 그림이 자신의 존재를 부정한 것과 같았다. 그런데 대상이 없어도 그림이 될 수 있음을, 또한 그럼에도 여전히 아름답고 매혹적일 수 있음을 보여준 이들이 바로 추상화가들이었다. 이들이 대상을 완전히 배제한 순수 추상에 도달하게 되는 시점은 칸딘스키가 모네의 〈건초 더미〉를 본 순간부터 보자면 무려 15년 이상의 세월이 흘러서였다. 칸딘스키가 추상미술을 만든 화가인가에 대해서는 여전히 논쟁 중이다. 여러 논란 중에서 한 가지는 그가 완전한 추상에 이른 시점이 다른 여러 화가들에 비해 늦었다는 것이다. 특히 쿠프카나 로베르 들로네가 더 빨랐다는 것에 대해 여전히 논쟁이 진행 중이다. 하지만 칸딘스키가 추상의 시조라는 주장에도 확실한 근거가 있다. 우선 1910년에 빠른 붓질로 그려낸 수채화 한 점이 있다. 정식 작품이라기보다는 습작에 가까운 것이지만 최초의 추상 그림이라 불리기에 부족함이 없다. 게다가 칸딘스키는 1910년부터 자신의 예술론을 글로 발표하면서 추상미술을 미학적으로 정립했다. 이러한 점이 그에게 힘을 실어주는 보다 확실한 근거다.

칸딘스키와 말레비치 이후 잠시 주춤했던 추상미술의 명맥을 이으면서 추상의 대중화를 이끈 화가가 바로 몬드리안이었다. 앞서 몬드리안이 추상을 향해 치열한 탐구를 하는 과정을 살펴본

로베르 들로네, 〈리듬 넘버 1〉, 1938년, 파리 시립현대미술관.
로베르 들로네의 그림을 '오르피즘'이라 이름 붙인 이는 시인 아폴리네르였다. 이 이름은 신화 속 인물이자 음악의 신으로 여겨지는 오르페우스에서 따온 것이다. 그 이름에 걸맞게 들로네의 그림은 화려한 원색들 위에서 음악적 감성이 충만하다.

바 있는데 그로 하여금 독특한 추상미술을 만들어내도록 결정적 도움을 준 이들은 신지학자들이었다. 이들은 플라톤의 철학을 따르며 사물 너머의 본질적인 것들을 추구했는데, 이들은 명상을 통해 마음속에 매우 단순한 구조와 형태를 떠올리는 것을 목표로 했다. 이들에 따르면 수평과 수직은 이 세상의 모든 대립관계를 상징하며, 또한 세 가지 기본색들은 각각의 의미가 있는데 노랑은 태양을, 파랑은 공간을, 빨강은 그 둘을 이어주는 존재를 의미했다. 몬드리안은 이러한 신지학자들의 생각을 그림으로 옮기는 실험을 한 끝에 마침내 1921년 자신이 원하던 그림을 그려내

몬드리안, 〈그림 1〉, 1921년, 쾰른 루트비히미술관.
몬드리안은 빨리 마르게 하기 위해 휘발유 등을 섞어 그렸는데 이로 인해 현재 그림이
많이 훼손되어 있다.

게 된다. 그는 〈그림 1〉과 같은 그림을 하나의 전형으로 하여 이후
이를 변형한 많은 작품들을 선보이게 되는데 이러한 그림을 '신
조형주의'라고 불렀다. 그는 자신이 과거의 그림은 물론 20세기의

표현주의까지도 넘어섰다고 확신했다. 즉 그리는 대상을 제거하는 것에 머물지 않고 냉정한 구도 속에 마침내 화가 자신의 감정 표현까지도 완전히 제거해버렸다고 믿었기 때문이다. 그의 추상은 칸딘스키의 추상과 다르다. 음악적 감성과 화려한 색채가 도드라지는 칸딘스키의 그림을 '따뜻한 추상'이라 부르는 반면 감성이라고는 발 디딜 틈 하나 없이 그야말로 한 치의 오차도 없는 수직의 공간들로 이뤄진 몬드리안의 그림은 '차가운 추상'이라 불린다. 몬드리안의 그림은 상업적으로도 큰 성공을 거두었다. 추상미술이 디자인 분야에서 큰 매력을 갖고 있음을 알게 한 이도 그였다. 그의 그림은 인테리어, 생활 소품, 패션 등에 사용되며 많은 사랑을 받았다.

추상미술의 역사를 말할 때 한 명의 독특한 화가를 소개하지 않을 수 없다. 바로 클린트[12]다. 스웨덴에서 활동한 그녀는 그리 알려진 화가가 아니었다. 아름다운 그림들을 그렸지만 미술계가 주목할 그림을 발표한 적은 없었던 것이다. 하지만 그녀가 죽은 뒤 미술계는 그야말로 발칵 뒤집어져야 했다. 그녀가 그렸지만 발표하지 않고 평생 감춰두었던 그림들이 세상에 알려졌기 때문이다. 그 그림들은 완벽한 추상화였는데 그려지기 시작한 시기가 놀라웠다. 바로 1907년. 이해는 피카소의 〈아비뇽의 처녀들〉이 그려지던 해로 칸딘스키가 추상미술의 영감을 얻은 해인 1909년보다도 2년이나 빠른 시점이었다. 그러니 엄밀한 의미에서 추상미술의 시조는 클린트가 되어야 한다는 주장이 생기게 된 것이다. 그런데 그녀는 왜 자신의 작품을 감춰두었을까. 클린트는 외부에 발표하는 작품 외에도 많은 그림을 그렸는데 이는 전적으로 종교석 활동을 위한 것이었다. 신비주의에 깊이 몰두했다고 알려진 그녀

12 **힐마 클린트**(Hilma af Klint, 1862~1944). 스웨덴의 여성 화가. 일반 구상미술과 별도로 신비주의의 영향을 받은 추상미술을 그렸다.

클린트, 〈백조, no. 17〉, 1915년, 스톡홀름 현대미술관.

는 영적 체험의 일환으로 이런 그림들을 그렸으리라 짐작된다. 아
마도 남에게 알릴 수 없는 무언가가 있었을 것이다. 이처럼 추상
미술은 그 초창기에 이와 같은 영적인 요소와 밀접한 관련이 있
었다. 이런 측면에서 클린트는 몬드리안과 연결된다고 할 수 있다.
클린트가 추상의 시조인가에 대해서도 논쟁은 여전히 진행 중
이다. 칸딘스키는 자신의 미학 이론을 제시하고 활발하게 그림을
발표하면서 다른 동료 화가들에게 지대한 영향을 미쳤다. 반면 클
린트는 비밀스러운 목적으로 그린 그림을 그 누구에게도 알리지
않았다. 추상미술의 시조는 누구인가. 판단은 쉽지 않다. 독자 여
러분에게 맡긴다.

지금까지 추상미술의 시작과 전개에 대해 살펴보았다. 다시금 추상이라는 개념을 정의해보면 다음과 같다.

추상(abstract): 외형을 지닌 대상이 아닌 순수하게 색채, 선, 질감 등으로 화가의 주관적 구상을 그려낸 그림.

20세기를 추상의 시대라 정의하는 이들이 있을 만큼 이후 추상의 위세는 그야말로 대단했다. 추상이 아닌 미술, 즉 대상을 재현하는 전통적인 미술은 '구상'이라는 새로운 이름을 얻게 되었다. 비유를 하자면 교복이 생겨난 다음에 교복 아닌 옷에 사복이라는 이름이 새로 생기는 것과 같다고 할 수 있다. 추상은 그림에 중대한 변화를 가져왔다. 그림은 다시 완벽한 평면으로 돌아오게 된 것이다. 중세 시대에 '그림판'으로서 평면이었던 그림은 르네상스 시대 이래로 환영주의의 지배를 받다가 600년 가까운 시간이 지나서야 다시 평면이 되었다. 인상주의 이후 균열을 겪었던 환영주의는 세잔의 그림으로 인해 허물어지게 되었는데 마침내 추상의 시대가 열리면서 높은 권좌에서 내려오게 된 것이다.

이 장의 첫머리에서 만났던 〈피카소의 초상〉을 다시 보자.

그리스, 〈**피카소의 초상**〉, 1912년, 시카고미술관.
과거의 고전미술과 비교해본다면 그리스의 이 그림은 그야말로 그림판이다. 관람자는 그림이 엎어진 캔버스의 평면을 명확히 인지한다. 하지만 추상미술의 기준으로 다시 이 그림을 보면, 환영주의의 잔재가 뚜렷이 보인다. 피카소와 뒤의 배경 사이에 공간감이 느껴지기 때문이다.

잭슨 폴록, 〈넘버 26 A, 흑과 백〉, 1948년, 조르주 퐁피두센터.
퐁피두센터에서 가장 인기 있는 그림의 하나인 이 작품은 1947년부터 시작된 액션 페인팅이 완성 단계에 이르렀음을 잘
보여준다. 폴록의 그림은 그리는 과정 자체도 예술로 간주될 수 있음을 보여준 점에서 혁명적이다.

이 그림이 그려지던 때 현대미술은 그야말로 빅뱅의 시기라 할 수 있다. 새로운 미술을 향한 경쟁은 그야말로 대단히 치열했다. 가장 앞선 그림이라 불렸던 입체파 그림이 그려지는 동시에 과거의 미술로 밀려날 정도였으니 말이다. 그 시기는 대단히 불행한 시기이기도 했다. 추상이 등장한 직후 세계는 전쟁에 휩싸였다. 두 번에 걸친 세계대전으로 유럽은 폐허가 되었고 예술도 생기를 잃게 되었다. 세계대전 사이에 초현실주의가 대유행을 하면서 추상미술은 잠시 주춤하게 되었는데 전쟁 중에 대서양을 건너간 화가들과 미국 정부의 대대적인 육성 정책이 결합하면서 뉴욕이 미술의 중심으로 급부상하게 되었다. 왼쪽 그림은 뉴욕 미술의 대두를 상징하는 화가인 폴록[13]의 〈넘버 26 A, 흑과 백〉이다. 이른바 '액션 페인팅'으로 불리는 이 그림은 캔버스를 바닥에 놓은 채 직접 붓을 대지 않고 허공에서 묽은 물감을 흘리고 뿌리는 방식으로 그린다. 그림에 몰입하여 마치 저절로 손길이 가듯 그리는 폴록은 그림에 대해 자신의 무의식이 밖으로 흘러나온 것이라 표현했다. 그런데 붓을 허공에서 휘두르다 보니 그림의 부분 부분은 우연한 효과들로 채워질 수밖에 없다. 생각보다 물감이 많이 튈 수도 있고 방향이 다르게 나갈 수도 있는 것이다. 예술이라는 것이 이런 우연성으로 만들어질 수 있는지 의문을 가졌던 많은 기자들은 폴록에게 늘 이런 질문을 던졌다.

"이 그림이 완성되었는지 아닌지를 어떻게 알 수 있습니까?"

폴록의 그림은 사실 일반인들이 보기엔 덜 그려도 더 그려도 별 차이가 없어 보이긴 한다. 하지만 이에 대해 폴록의 대답은 늘 한결같았다고 한다.

"그건 화가라면 누구나 알 수 있다. 그림이 말해주기 때문이다.

13 **잭슨 폴록**(Jackson Pollock, 1912~1956), 미국을 대표하는 현대 화가. 액션 페인팅이라는 새로운 미술 기법을 창시했다.

자신이 완성되었다고."

19세기 후반에 사진에 떠밀려 화가들이 떠나야 했던 긴 여정이 있었다. 지금에서야 돌이켜보며 하는 말이지만 사진이 해낼 수 없는 것을 찾아 헤맨 이들이 결국 도달해야 했던 1차 목적지가 결국은 추상이 아니었을까? 추상미술을 탄생시킨 화가들이 그림에 씌워져 있었던 마지막 족쇄를 풀어헤친 이래 현대미술은 이제 거침없는 모험에 나서게 된다. 이젠 그 누구도 따라가기 벅찰 만큼 말이다.

9. **추상**_대상을 버린 예술

미술은 이제 보이는 걸 다시 보여주는 게 아니라
볼 수 없었던 뭔가를 보여주는 것이 되었다.
_파울 클레

'숭고한'이라는 말을 붙일 수 있는 실내공간이 몇 곳이나 될까.
많은 이들로부터 '세상에서 가장 숭고한 장소'라는 찬사를 받는
이곳은 휴스턴에 있는 로스코 예배당이다. 모든 종교, 모든 종파
를 가리지 않는 명상과 기도의 공간인 이곳은 '예수의 수난'을 테
마로 로스코[14]가 3년에 걸쳐 완성한 색면화들로 둘러싸여 있다.

14 마크 로스코(Mark Rothko, 1903~1970), 1950년대 세계 미술을 주도했던 색면추상 회화의 대표
자로 색채를 통해 심오한 철학적 탐구를 했다.

추상은 미국에서 화려하게 부활한다. 로스코는 폴록의 뒤를 이어 1960년대 뉴욕의 색면추상 회화를 대표하는 화가다. 말레비치의 절대주의를 연상시킬 정도로 완벽한 추상을 그려냈지만 정작본인은 추상화가로 분류되는 것에 불만을 가졌다고 한다. 추상이라는 단어가 형식에만 치우친 것처럼 보였기 때문이다. 단순한 구성을 택하지만 색면의 경계를 모호하게, 또한 물감도 번진 듯하게그려낸 그의 그림은 관람객 내면의 감정선을 자극하는 힘이 있다.그런 면에서 그는 고흐나 뭉크의 후예라 불릴 만하다. 다만 고흐나 뭉크가 화가 내면의 감정을 쏟아낸 스타일이라면 로스코는 극도의 절제를 통해 오히려 관람자들의 감정이 터져 나오게 만든다는 점이 다르다.

최고의 자리에서 큰 성공을 거두었으나 로스코는 행복하지 않았다. 그는 자주 자신의 그림이 어디로 가야 하는지 혼란을 느꼈고 혹시라도 막다른 골목에 다다른 것은 아닌지 두려워했다. 그리고 성공의 그늘에서 자신이 지향하는 정신적, 종교적 가치들이 값싸게 팔려나가는 건 아닌지 괴로워했다. 그는 점점 무겁고 어두운그림을 그려나갔고, 건강 악화와 우울증의 심화로 결국 자기 스스로 삶을 마감하고 말았다. 최후의 역작인 이 예배당이 완공되는것도 보지 못한 채.

팍스 아메리카나의 이면

　20세기 전반은 미국이 세계 최강국으로 올라서는 시기였다. 지난 세기에 있었던 남북전쟁은 미국을 완전히 다른 나라로 변모시켰다. 미국은 본래 남부 대농장을 중심으로 한 농업국가였는데 북부가 승리하면서 노예해방이 단행되었다. 이로써 남부 경제는 큰 타격을 입었고 반면 북부는 해방된 노예들이 노동자로 유입되면서 산업자본주의가 전성기를 맞게 된다. 철도와 전기, 전신 등 새로운 기술혁명이 더해지면서 미국은 다른 나라에 뒤지지 않는 공업국가로 변신할 수 있었다. 하지만 여전히 세계 최대 강국은 영국이었고 유럽의 여러 나라들에 비해 미국의 국력은 그에 미치지 못하는 상태였다. 하지만 두 번에 걸친 세계대전은 강대국이 되려는 미국에게 완벽한 기회를 제공했다. 유럽이 이 두 번의 전쟁을 몸소 겪으며 철저히 몰락한 반면 미국은 자국의 본토를 지켜냈고, 연합국 배후의 군수공장으로서 막대한 이익을 챙길 수 있었던 것이다. 그뿐 아니라 일본의 진주만 공습으로 전쟁에 참가해 결국 승리를 결정지으면서 전후 처리에서 자국의 이익을 완벽하게 챙길 수 있었다. 그런데 이 과정에서 소련 역시 세계의 패권국으로 발돋움했다. 전승국으로서 미국 못지않은 막대한 이익을 챙긴 소련은 공산주의 확산에 본격적으로 나섰는데 이를 저지하기 위해 미국 역시 적극 나서면서 보이지 않는 전쟁, 즉 냉전이 시작되었다. 냉전 기간 중에 한국전쟁과 베트남전쟁 등 국지전이 있었지만 두 강대국 간 전면전은 벌어지지 않았고 결국 소련의 몰락으로 승리는 미국의 몫이 되었다.

　패권국으로 성장하는 과정에서 늘 밝은 면만 있었던 것은 아

그랜트 우드, 〈아메리칸 고딕〉, 1930년, 시카고미술관.
우드는 파리 유학파였으나 철저하게 미국적인 그림을 그린 화가였다. 이 그림의 모델이 된 이들은 화가의 여동생과 화가의 치과의사다. 말하자면 모든 동작과 표정 등이 화가의 철저한 구상하에서 그려진 그림이라는 뜻이다.

니다. 오랜 시간 고도성장을 이룩하면서 노동력이 늘 부족했던 미국은 이민자들을 적극 받아들였는데 아일랜드나 독일 이민자들에 이어 이탈리아 등 유럽 남부의 이민자들이 몰려들었고, 이후 멕

시코 등 남미에서도 많은 이민자들이 들어왔다. 미국 내 뿌리 깊게 자리한 기존의 인종 갈등과 마찬가지로 이는 장차 심각한 사회 갈등의 요인이 될 수밖에 없다. 또한 정부의 적극적인 산업 육성 정책으로 동부와 서부의 도시들이 지속적인 발전의 수혜를 누리는 반면 중부와 남부의 농업 지역은 상대적으로 정체된 상태가 유지되었다. 이들 지역에서 오랜 시간 축적된 불만 역시 먼 훗날 사회적 문제로 대두될 것이다.

왼쪽의 그림은 대공황 시기 미국 아이오와 주 남부의 엘돈이라는 작은 마을에서 그려진 그림이다. 이 그림을 그린 우드는 농촌 지역의 정서를 대변하는 화가였다. 대도시와 기술적 진보에 거부감을 가졌던 그는 당시 뉴욕 등에서 인기를 모으고 있던 추상화에 반대하면서 '지역주의' 운동을 전개했는데 마을 주변의 풍경과 이웃 사람들의 소박한 모습이 그의 그림의 주된 주제였다. 그런데 〈아메리칸 고딕〉은 여전히 많은 논란을 불러일으키는 그림이다. 미국식 고딕 스타일의 집 앞에서 농부로 보이는 남자는 쇠스랑을 앞세우고 심각한 표정을 짓고 있다. 자신의 영역을 지키려는 의지의 표현으로 읽힌다. 옆에 선 여인은 젊은 아내이거나 큰딸처럼 보이는데 옆으로 돌린 시선은 뭔가 불안하고 불만스럽다. 그런데 이들이 보여주는 과도한 진지함이 어떻게 느껴지는가. 조금 코믹하다 해야 할지 긍정적으로 그려졌다기보다는 이 남자의 완고함에 대한 풍자적인 느낌이 강하다. 즉 농촌 사람들의 꽉 막힌 면을 비웃는 듯하다는 것이다. 이러한 지적에 대해 우드는 그런 의도가 전혀 없음을 강조했다고 한다. 전체적으로 세로줄을 반복해 그린 구성 실험에 불과한 작품이라고 말이다. 하지만 그가 그린 다른 작품에서는 전혀 느낄 수 없는 뭔가 미묘한 분위기가 느껴지는 건 사실이다. 화가가 이 그림에서 보여주고 싶었던 것은 무엇이었을까?

20세기 후반의 미술

20c 후반

미국

폴록	워홀	저드
로스코	리히텐슈타인	스텔라
뉴먼	웨설먼	백남준
스틸	올덴버그	

종전 후 패권국에 올라선 미국은 문화예술 분야에서도 패권국이 되려고 했다. 본래 추상을 육성할 생각은 없었으나 소련이 획일적인 전체주의적 예술을 독려하자 이에 맞서기 위해 보다 자유로운 느낌의 추상미술을 지원하게 되었다. 뉴욕의 화상들과 수집가들도 생명력이 시들고 있는 유럽 예술의 대안이 필요하던 차였다. 액션 페인팅을 선보인 잭슨 폴록이 이들 모두의 대안으로 떠오르면서 미술계의 스타가 되었다. 창조력 고갈로 괴로워하다 과속 음주운전으로 생을 마감한 그의 뒤를 이어 1950년대는 색면추상화가들이 화단의 주류로 자리를 잡았다. 마크 로스코, 바넷 뉴먼, 클리포드 스틸 등이 그 대표자다. 이들의 그림은 매우 단순했지만 그 단순함 속에 담아낸 철학은 만만치 않았다. 이런 색면추상 그림들은 미술 애호가들에겐 열렬한 지지를 받은 반면 일반 대중들에게는 거부감을 줄 만큼 그저 난해한 미술로 여겨졌다. 이는 색면추상 회화만의 문제가 아니라 20세기 전반을 지배했던 모더니즘 미술의 전반적인 문제점이었다. 입체파에서부터 추상, 초현실주의를 거쳐 추상표현주의에 이르기까지 미술은 과거에 쉽게 감상할 수 있었던 아름다운 미술에서 점점 멀어지고 있었던 것이다.

대중문화가 활짝 꽃피우면서 팝 가수와 영화배우들이 대중들의 인기를 독차지했다. 이러한 분위기에서 등장한 미술이 팝아트였다. 유명인들의 실크스크린 판화로 인기를 모은 앤디 워홀을 필두로 팝아트는 무척 도발적이었지만 또한 매우 쉬웠다. 대중들은 로이 리히텐슈타인, 톰 웨설먼, 클래스 올덴버그 등이 선보인 팝아트를 유쾌하게 즐겼다. 추상표현주의에 이어 팝아

유럽
클랭 리히터
타피에스
폰타나
호크니

트까지 전 세계적 유행을 만들어내면서 뉴욕은 이제 명실상부한 세계 문화예술의 중심지로 발돋움했다. 팝아트의 뒤를 이어 도널드 저드, 프랭크 스텔라 등에 의해 기존의 모든 예술 개념을 거부한 미니멀리즘이 등장하고 백남준의 비디오 아트가 미술의 새로운 길을 열었다.

　유럽에서도 예술의 명맥은 계속 유지되었다. 프랑스의 이브 클랭은 파격적이고 전위적인 예술을 선보였고 스페인의 안토니 타피에스는 구상-형체를 해체한 앵포르멜 미술을 대표했다. 이탈리아의 루초 폰타나는 공간의 개념을 탐색해 미니멀리즘과 현대미술에 큰 족적을 남겼고 데이비드 호크니는 영국식 팝아트로 인기를 얻었다. 독일을 대표하는 예술가 게르하르트 리히터는 사진과 회화, 구상과 추상, 채색과 단색을 넘나드는 독특한 실험으로 명성을 얻었다.

　이렇듯 20세기 후반은 모더니즘이 막을 내리고 그 자리에 포스트모더니즘이 대체하는 시기로 특징지을 수 있다. 재현을 목표로 하는 리얼리즘을 거부하지만 동시에 모더니즘의 엘리트 취향도 거부하는 포스트모더니즘은 대중예술에 기반해 상업성과 예술성이 혼재하는 경향을 띤다. 또한 기존 권위를 부정하고 다양성을 존중하는 경향도 보인다.

ART HUMANITIES

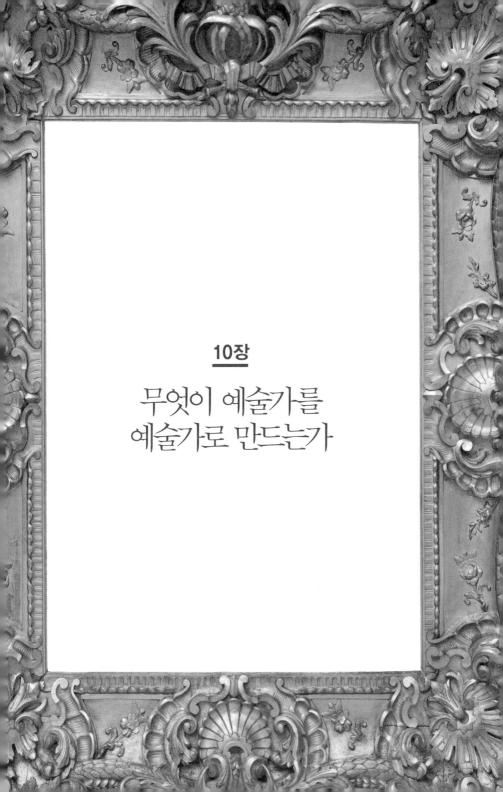

10장

무엇이 예술가를
예술가로 만드는가

로마 보르게세미술관을 걷다 보면 발걸음을 멈추게 하는 조각이 있다. 바로크 조각의 지배자 베르니니[15]의 손길로 탄생한 〈페르세포네의 납치〉(1622)다. 저승으로 끌려가지 않기 위해 페르세포네는 안간힘을 쓴다. 하지만 이미 살을 파고드는 저승의 지배자 하데스의 손을 보라. 그 오랫동안 눈독 들이던 그녀를 낚아챘는데 어찌 이대로 놓아줄 수 있겠는가.

'이게 대리석이라니.' 우리는 약동하는 페르세포네의 육체 앞에서 그녀가 400년 전에 다듬어진 대리석임을 잊는다. 젊어서부터 이처럼 놀라운 작품들을 아무렇지도 않은 듯 척척 만들어냈던 베르니니는 다른 거장들처럼 스프레차투라의 대가였다. 스프레차투라란, 고전예술에서 특히 강조한 덕목으로, 어려운 작업일수록 더 편안하고 능숙하게 해낼 수 있어야 한다는 것이다. 물론 이것이 저절로 얻어질 리 없다. 어려서부터 예술에 헌신해 탁월한 역량을 갖춰야 하며, 대가가 된 이후에도 각고의 노력을 멈춰선 안 된다.

우린 예술가라는 단어에서 높은 기대치를 갖는다. 그중 가장 기본이 되는 건 아마도 '기술'이리라. 즉 주로 손기술이겠지만 평범한 사람들은 절대 따라 할 수 없는 '놀라운 신체적 능력'을 기대하는 것이다. 그리고 이런 능력은 오랜 시간의 훈련을 통해서만 얻어져야 한다고 믿는다. 이는 예술이 존재한 이래 너무나 당연한 기대였다. 하지만 20세기 전반에 한 예술가가 등장하면서 이처럼 당연했던 예술의 전제가 맥없이 무너져 내렸다. 어떻게 이럴 수 있었을까. 서양미술의 패러다임이 정신없이 바뀌던 격변기에, 미술의 시계를 수십 년이나 앞당긴 놀라운 천재의 이야기를 시작해보자.

15 **잔 로렌초 베르니니**(Gian Lorenzo Bernini, 1598~1680), 바로크 시대 이탈리아를 대표하는 조각가 겸 건축가. 미켈란젤로가 세운 로마를 완성했다는 평을 들을 정도로 로마 곳곳에 많은 작품들을 남겼다.

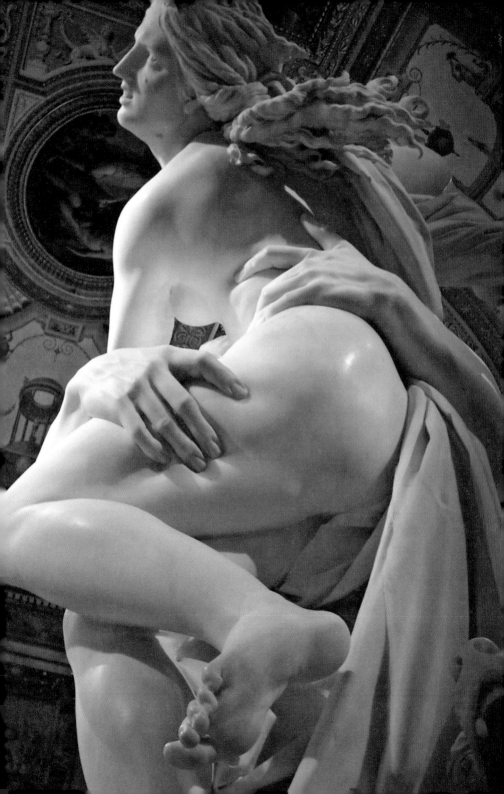

아무리 생각해도 이건
예술이 아닙니다

1차 세계대전으로 유럽 예술계가 마비 상태에 빠져 있을 때, 뉴욕에서는 '아모리쇼'라는 이름의 현대미술 전시회가 성공을 거두면서 유럽의 아방가르드 미술에 대한 관심이 높아지고 있었다. 이때 결성된 무명예술가협회는 파리의 '앙데팡당 전'처럼 심사도 수상도 없으며 연회비만 내면 누구나 자신의 작품을 전시할 수 있는 그런 전시회를 기획했다. 그 첫 전시회가 1917년 열리게 되었는데 전시 이틀 전 출품된 작품 하나로 인해 주최 측이 발칵 뒤집어졌다. 협회의 보수적 입장을 대변하는 조지 벨로스와 진보적 입장을 대변하는 월터 아렌스버그는 이 작품을 놓고 전시가 된다 안 된다 한 시간이나 설전을 벌였다.

"월터, 이건 절대 전시될 수 없습니다. 전시회가 뭐가 되겠습니까?"

"조지, 그렇게 생각하는 건 충분히 이해합니다만 우리는 전시를 거부할 명분이 없어요. 우리가 정한 원칙을 우리가 무너뜨리는 것 아닙니까?"

"아무리 회비를 내고 작품을 전시할 권리를 가졌다 해도 그야말로 아무거나 전시해도 되는 건 아닙니다. 이건 정말…… 끔찍합니다. 관람객들은 이 전시를 혐오할 것이고 다른 회원들 모두가 잘못도 없이 욕을 먹게 될 겁니다."

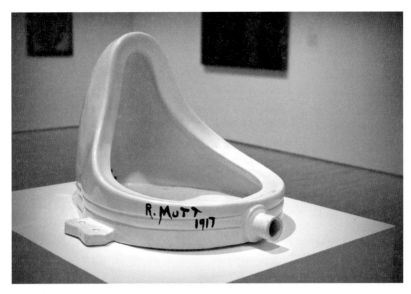

뒤샹, 〈샘〉, 1917년, 뉴욕 현대미술관. © Association Marcel Duchamp / ADAGP, Paris, 2018
1917년에 제작된 작품은 현존하지 않는다. 그는 이후 몇 번에 걸쳐 〈샘〉을 제작했는데 뉴욕 현대미술관에 소장된 것은
1964년 여덟 개 한정 수량으로 복제된 것이다.

"꼭 그렇지 않아요. 이런 작품이야말로 이 전시회가 무엇인지
사람들에게 제대로 알려줄 겁니다. 욕하는 사람들이 물론 대다수
겠지만 열광하는 사람도 있을 겁니다."

"무조건 안 됩니다. 이런 말도 안 되는 게 전시되기 시작하면
다음에 어떤 미친 인간이 캔버스에 말똥을 잔뜩 발라 와서 작품
이라고 우길 겁니다. 그래도 좋다는 겁니까?"

"그래야죠. 당연히 그래야 한다는 게 제 생각입니다."

두 사람의 의견이 평행선만 달리자 결국 위원회에서 투표로 결
정하기로 했다. 근소한 차이로 이 작품은 전시가 거부되었다.

이 작품이 바로 그 유명한 〈샘〉이다. 이 작품을 가명으로 제출
했던 마르셀 뒤샹[16]은 프랑스에서 온 매력적인 청년이었다. 뒤샹이

1913년 시카고미술관에서 열린 '아모리쇼' 입체파 전시장의 모습. 맨 왼편에 뒤샹의 〈기차를 탄 슬픈 젊은이〉가 보인다. 그의 입체파 그림은 연속 동작을 보여주는 점이 특징이었다. 기존의 입체파 그림은 주로 단순한 형태의 정지된 대상들만을 그렸는데 이들에 익숙하던 사람들에게 뒤샹의 그림은 매우 파격적으로 보였다.

미술을 시작한 것은 화가이자 조각가인 형들의 영향이었다. 어려서부터 아방가르드 예술가들과 교류하며 미술의 흐름을 알게 된 그는 입체파에 매료돼 〈기차를 탄 슬픈 젊은이〉, 〈신부〉 등의 개성 넘치는 그림을 그렸다. 그런데 그 시절 대표작이라 할 수 있는 〈계단을 내려오는 누드 2〉가 동료 화가들에게 인정을 받지 못하면서 큰 실망을 하게 되었는데 '파리가 지겨워진' 그는 뮌헨에서 몇 년간 표현주의 화가들과 교류하고 돌아온 뒤, 가족들의 반대를 무릅쓰고 뉴욕으로 오게 되었다. 뉴욕에서 자신이 꽤 유명하다는 말을 듣고 반신반의하며 온 것인데 실제는 더 엄청났다. 내막을 알고 보니 절친이자 동료 화가인 프란시스 피카비아의 허풍이

16 **마르셀 뒤샹**(Marcel Duchamp, 1887~1968). 다다이즘을 대표하는 프랑스의 예술가. 뉴욕으로 건너가 레디메이드와 같은 전위적인 예술로 명성을 떨쳤고 미국의 현대미술이 생겨나고 발전하는 데 기여했다.

단단히 한몫을 했다. 몇 년 전 먼저 뉴욕에 온 피카비아가 자신과 뒤샹을 유럽 최고의 예술가로 소개했던 것이다. 게다가 뉴욕에서 전시된 〈계단을 내려오는 누드 2〉가 파리에서와는 달리 대단한 인기를 끌었다고 한다. '그 최고의 예술가'가 뉴욕 거리를 걸어 다닌다는 것부터가 이슈가 된 데다, 이후 많은 인터뷰를 통해서 대중들과 접했고 또한 말 한마디에서부터 재기가 넘치다 보니 그의 인기는 점점 더 높아졌다. 나중엔 마티스나 피카소보다도 훨씬 더 높을 지경이었다.

뒤샹은 발상이 자유롭고 매사에 격식에 얽매이지 않았다. 하지만 그 역시 부담이 되었던 것일까? '무명예술가협회 전'에 소변기를 제출하면서 그는 가명을 사용했다. 배관 기구를 파는 가게에서 소변기를 사 온 그는 바닥에 눕혀두고는 검정색으로 'R. Mutt 1917'이라고 서명을 했다. 머트는 변기 제조자의 이름이었다. 그러고는 머트의 이름으로 회비를 내고 전시회에 출품했던 것이다. 전시가 거절되자 뒤샹은 기다렸다는 듯 잡지 《블라인드》에 글을 기고했다. 협회가 원칙을 어기고 작품을 거절한 것에 대해 비판하면서 '레디메이드ready- made'에 대한 자신의 입장을 밝히는 내용의 글이었다. 이를 보면 뒤샹은 작품이 거절되리라 미리 예상했던 것 같다. 그리고 어쩌면 욕을 먹게 되리라는 걸 잘 알면서도 '사람들 사이에 큰 화제를 만들려는' 생각이 있지 않았나 짐작하게 한다. 어쨌든 이로 인해 그의 작품 〈샘〉은 모르는 사람이 없는 유명한 작품이 되었다. 그리고 시장에서 살 수 있는 물건이 과연 예술이 될 수 있느냐를 놓고 치열한 논쟁이 시작되었다. 이에 대한 뒤샹의 답은 《블라인드》에 기고한 글에 잘 드러나 있다.

"머트 씨가 그것을 직접 손으로 만들었느냐 아니냐는 중요하지 않다. 그가 그것을 '발견'했다는 것이 중요하다. 그는 새로운 개념을 창조해낸 것이다."

뒤샹, 〈자전거 바퀴〉, 1913년, 퐁피두센터.
이 작품도 1964년 한정 생산된 복제품이다.

당시 사람들은 이 짧은 문장에 어떤 의미가 담겨 있는지 완전히 알지 못했다. 하지만 지금 우리는 알고 있다. 우리 시대의 예술의 중요한 영역이 그의 이 한마디 말에서 시작되었다는 것을 말이다.

〈샘〉이 레디메이드의 첫 작품은 아니다. 그는 파리에서 이미 이러한 '발견 작업'을 했었다. 그 첫 시도는 자전거 바퀴였다. 이어 빈병 건조대가 예술이 되었고, 미국에 와서는 눈삽, 철제 모자걸이 등이 예술이 되었다. 그런데 그의 원작은 남아 있는 것이 별로 없다. 대부분 다시 제작한 것이다. 그 이유는 뒤샹이 맡긴 사람들이 자리를 비운 동안 다른 이들이 쓰레기라 생각해 버려버렸기 때문이다. 먼 훗날 그는 레디메이드에 대해 인터뷰를 했다. 여기에 그의 미학이 잘 정리되어 있는 대목이 있어 옮겨본다.

"'저건 레디메이드다!'라고 느끼게 하는 건 무언가요?"

"사물에 달렸습니다. 그리고 그걸 어떻게 보느냐에 달렸지요. 우리는 사물에 익숙해지면서 동시에 그걸 좋아하거나 싫어하게 됩니다. 이런 감정을 버리고 무관심해져야 합니다. 그래야 사물이 낯설게 보이죠. 그제야 우린 사물을 제대로 볼 수 있고 또 레디메이드인지 판단할 수 있게 됩니다."

예술가라는 것,
그 기본

한 화가가 아이의 얼굴을 그리고 있다. 그가 들고 있는 것은 연필과 지우개뿐. 현재는 전체적인 윤곽만 잡은 상태인데 그중 눈매를 집중해서 그렸다. 정면을 응시하는 시선이 예사롭지 않다. 지나가는 이들의 발걸음을 붙드는 뛰어난 작품이 나올 듯하다. 최근 들어 이러한 극사실화가 인기를 끌고 있다. 하이퍼리얼리즘 혹은 포토리얼리즘으로 불리는 극사실화는 추상이 대세를 이루는 최근 미술의 경향에 대한 일종의 저항처럼 느껴진다. 어차피 사진을 넘어설 수 없기에 무의미한 도전이라는 선입견을 가질 수 있겠으나 최근 극사실화의 인기는 이러한 선입견을 비웃는 듯하다. 이처럼 화가의 뛰어난 역량을 바탕으로 한 그림들은 미술art이란 말이 본래 기술과 같은 의미로 사용되었다는 것을 상기시켜준다. 예술가에 대해 고대로부터 이어진 전통적 개념도 이에 바탕을 두고 있다.

예술가(artist): 미적 아름다움을 가진 독창적인 작품을
- 오랜 숙련을 통해 터득한 기술을 바탕으로
- 자기 손으로 직접 만들어내는 사람.

서양미술에서 그림이든 조각이든 이러한 예술가가 하는 작업은

현실의 대상을 재현하는 것이었다. 그것이 눈앞의 모델을 두고 한 것이든, 상상 속의 존재이든 재현이라는 점에서는 다르지 않았다. 르네상스 시대 이래로 고전미술은 예술가가 갖춰야 할 기본 자질로 교양이라는 것을 추가했다. 즉 고전과 성서에 관한 지식을 바탕으로 철학적 통찰을 그림에 담을 수 있어야 진정한 예술가가 될 수 있다는 것이다. 이런 그림의 주제가 과거에 갇혀야 했던 이유였다. 거기에다 아름다움에 대한 기준도 제시했으니, 가능하면 있는 그대로의 사실적인 모습보다는 이상적으로 미화된 모습을 그릴 것

손안의 사진기 휴대전화가 뛰어난 성능을 자랑하는 요즘 다시 사진처럼 사실적인 그림이 인기를 끌고 있다. 연필과 지우개만으로 그려지는 극사실화는 보는 이들의 감탄을 자아낸다. by Lfelipelopezp.

을 주문했다. 이것이 바로 서양 고전미술 시대에 예술가에게 주어진 올바른 기준이었다.

우리가 이 책의 2부에서부터 다룬 내용이 바로 이러한 예술가에 대한 정의가 허물어지는 과정이었다. 인상주의 미술의 시대로 나아가면서 먼저 아름답다는 개념이 바뀌었고 그림의 주제가 과거로부터 해방되었으며 기법적으로도 틀에 박힌 아카데미 화풍에서 자유로워졌다. 서양미술은 여기에서 멈추지 않고 거침없이 나아갔다. 세잔이 재현의 족쇄를 풀고 표현의 길을 연 뒤 칸딘스키에 이르러 마침내 대상까지도 배제한 추상미술이 탄생하게 된 것이다. 추상에까지 이르렀으니 미술엔 이제 더 이상 해체하고 부정할 것이 없다고 여겨지는 건 당연했다. 하지만 한 가지가 더 있

었다. 그건 바로 예술가에 대한 가장 기본적인 정의, 즉 예술가는 숙련된 기술로 자기가 직접 만들어낸다는 것이었다. 그런데 뒤샹이 이러한 마지막 기준마저 해체해버렸다. 뒤샹은 미술에서 중요한 것은 예술가가 예술을 '인지하는 순간'이라고 단언했다. 즉 이 순간이 예술의 전부이며 의도한 대로 형상을 만들어내는 그 이후의 과정은 부차적이라는 것이다. 여기서는 숙련도, 기술도, 시간도, 노력도 다 해당이 된다. 〈샘〉은 그의 이런 미학을 가장 충격적으로 보여준 작품이었다. 미술 전시장에 소변기라니! 뒤샹은 관람객들에게 선입견을 버리고 있는 그대로 소변기를 보라고 말한다. 가만 보니 소변기는 벽에 붙은 모양이 아니라 눕혀져 있다. 상수관과 하수관 모두 분리된 상태로 누워 있는 소변기를 한참 보고 있자니 제법 미려한 곡선으로 이뤄진 것이 보인다. '용도'를 잊고 나니 비로소 '그 자체'가 보인 것이다. 하지만 '샘'이라는 제목을 떠올린 순간 현실은 다시 격하게 밀려온다. 소변기가 샘이라니! 인내심은 곧장 한계에 부딪힌다. 뒤샹의 이 대표작은 이처럼 우리 내면에서 선입견이 얼마나 강력한 위력을 발휘하는지 느낄 수 있게 해준다.

뒤샹에 의해 미술에 새로운 문이 열렸다. 레디메이드라는 이름으로 불리는 건 전통적인 회화나 조각으로 구분할 수 없다. 그냥 예술 작품인 것이다. 그러므로 예술가에게 중요한 건 무엇보다 '예술을 감지하는 예리한 촉'이 된다. 남들과 다른 시선으로 평범한 세상 속에 감춰진 보석을 길어내는 이른바 '착상conception'에 탁월해야 하며 예술가 자신이 직접 만들어야 할 필요는 없다는 것이다. 미술의 경계를 이루던 마지막 둑은 이렇게 무너진다. 이러한 생각은 워낙 파격적인 것이었기에 예술계의 전면에 다시 등장하기까지는 오랜 시간이 걸렸다. 뒤샹을 계승한 이는 1960년대 미국에서 큰 인기를 모았던 팝아티스트 중에서 그 간판 격이라 할 수

있는 앤디 워홀[17]이었다. 슬로바키아 이민자의 아들로 태어난 워홀은 고리타분하고 난해한 정통 미술과는 전혀 다른, 지나치다 할 정도로 쉽고 대중적인 예술을 추구했다. 그리하여 현대미술에서 순수미술과 상업미술의 경계를 허문 혁명가로 인정받고 있다. 잡지 광고 등을 확대해 제작한 실크스크린 판화로 독창성을 인정받은 그는 인기 유명인들의 얼굴을 실크스크린으로 제작해 큰 성공을 거두었다. 메릴린 먼로나 제임스 딘은 물론, 엘리자베스 여왕이나 마오쩌둥과 같은 유명 인사를 담은 그의 판화는 날개 돋친 듯 팔려나

슬로바키아 메드질라보르체에 위치한 앤디워홀미술관. 창문은 그를 대표하는 실크스크린 판화들로 뒤덮였고 그의 데뷔작 주제인 캠벨 수프 캔이 야외 조형물로 놓여 있다.

갔는데 그는 이 제작 과정을 조수들에게 맡김으로써 예술가의 역할을 없애버렸다. 즉 앤디 워홀 팩토리에서 만든 것이지만 앤디 워홀이 만든 것은 아닌 그런 작품들이 만들어져 팔려나갔던 것이다. 이를 구매자들이 흔쾌히 받아들였다는 것에 중요한 의미가 있다. 뒤샹에 의해 탄생한 개념, 즉 '착상하되 제작은 하지 않는 예술가'라는 개념이 워홀에 의해 대중들로부터 공인받게 되었기 때문이다. 워홀은 작품 활동 외에도 자신의 일거수일투족을 화젯거리로 만들면서 예술가도 대중문화의 톱스타가 될 수 있음을 처

17 **앤디 워홀**(Andy Warhol, 1928~1987). 팝아트의 황제로 불린 미국의 예술가. 실크스크린 판화 초상으로 큰 인기를 얻었고 영화 제작자로서 많은 영화를 남겼으며 20세기 시각예술에 큰 변화를 이끌었다.

음으로 증명해 보였다. 그는 수술 후유증으로 일찍 세상을 떠났지만 그가 선구적으로 제시한 '새로운 예술가의 유형'은 지금에 이르기까지 열띤 논쟁과 함께 큰 영향을 미치고 있다.

워홀과 함께 팝아트를 대표하는 거장 로이 리히텐슈타인의 대형 조형물 〈붓질〉이 마드리드 소피아 왕비 국립미술관을 지키고 서 있다. 이처럼 현대 생활에서 친숙한 조형물의 경우, 착상은 예술가가 제작은 전문 제작자가 각각 담당하는 방식이 보편화되었다.

이제 예술은 어디로
가는가

베르사유 궁전이 현대미술의 메카로 떠오르고 있다? 놀랍게도 이는 사실이다. 현재 어떤 예술가가 세계적인 인기를 얻고 있는지 알고 싶다면 베르사유 궁전이 선정한 예술가들을 보면 된다. 해마다 많은 이들이 찾는 관광지로서 많은 인기를 누리는 베르사유 궁전이지만 나름 고심이 없는 것은 아니었다. 별로 달라질 것이 없는 전시 레퍼토리를 갖고 있는 베르사유 궁전은 점차 하락하는 인기와 정체된 방문객 수가 낡고 고리타분한 이미지에서 비롯된다고 보고 몇 년간의 준비 기간 끝에 획기적인 기획 전시를 선보였다. 바로 동시대 최고의 예술가를 위해 베르사유 궁전을 내어주기로 한 것이다. 그리하여 매해 단 한 명의 예술가를 선정하여 봄에서 늦가을까지, 혹은 여름에서 연말까지 전시를 할 수 있도록 하고 있다. 그간 2008년 제프 쿤스를 시작으로 일본의 무라카미 다카시, 올라퍼 엘리아슨 등 세계적인 예술가들의 전시가 연이어 언론의 관심과 많은 찬사를 받게 되면서 베르사유의 현대미술가 시리즈는 기대 이상의 성공을 거두고 있다. 해마다 봄이 되면 어떤 예술가가 선정될지가 초미의 관심사가 될 정도이니, 다시 찾을 이유를 분명히 제시한 베르사유 궁전의 기획자들에게 찬사를 아낄 필요는 없을 것이다.

2014년에는 우리나라의 이우환 화백이 선정돼 베르사유 궁전

카푸어의 〈더러운 코너〉가 테러를 당한 현장. 저 멀리 베르사유 대운하가 보인다. 원래 없던 펜스가 둘러쳐졌고 돌 위에 쓰인 글자는 임시로 가려져 있다. 안내판에는 작품이 9월 5일 밤 습격을 받아 복원 중에 있으며 이러한 행위에 대해 법적 조치를 할 것이라 적혀 있다.

에 작품을 전시하는 영광의 주인공이 되었다. 몇 해 연속으로 찾 았던 중에 오직 그해에만 파리에 가는 일정이 없어 현장을 보지 못했었는데 이듬해인 2015년에 아니쉬 카푸어의 전시를 보는 것 으로 아쉬움을 달래게 되었다. 카푸어는 인도에서 태어나 영국에 서 활동하는 예술가다. 그는 시카고 밀레니엄 광장의 조형물 〈구 름문〉으로 전 세계적인 인지도를 가진 예술가로 떠올랐다. 그런데 그가 베르사유에 전시한 메인 작품 〈더러운 코너〉는 전시 직후부 터 큰 논란을 일으켰다. 거대한 돌들이 놓인 사이로 철제로 된 긴 나팔 모양 구조물이 놓였는데 사람들은 이것이 여성의 성기를 연 상시킨다며 '왕비의 질'이라 불렀다. 이때 왕비는 마리 앙투아네 트를 의미한다. 전시된 뒤 오래지 않아 노란색 페인트를 뒤집어쓴 바 있었던 이 작품은 내가 베르사유를 찾기 얼마 전 또 한 번 피 해를 입었다. 왕당파나 반유대교인으로 짐작되는 한 청년이 밤에 몰래 찾아와 하얀 페인트로 불만을 가득 적어놓았던 것이다. 이

에 대해 카푸어는 유감을 표명하
면서도 이 작품을 복원하지 않고
훼손된 상태를 유지하겠다고 밝
혔다. 이러한 사건도 이 작품의 일
부라는 것이다. 최근 들어 이처럼
추상적 형태에 모호한 의미를 가
진 작품들이 제작 의도와는 상관
없이 연이어 이러한 반달리즘의 표
적이 되고 있다. 이 또한 예술계가
겪고 있는 경향 중 하나라 할 수
있겠다.

베르사유 현대예술가 시리즈에
서 처음 선정한 예술가는 바로 제
프 쿤스[18]였다. 쿤스 하면 떠오르
는 작품은 막대풍선 조형물로, 개

그저 전위적 실험가였던 쿤스를 대중의 폭발적인 사랑을 받는 예술가로
만들어준 거대한 강아지 조형물 〈퍼피〉다. 빌바오 구겐하임미술관에서
사계절 옷을 갈아입는 이 강아지를 만날 수 있다.

나 토끼, 백조 등의 풍선 인형을 거대한 크기의 스테인리스 재질
로 만든 것이다. 사실 이런 장난감 인형을 단지 거대하게 만들
었다 해서 예술이라고 부르진 않는다. 이런 것들은 잘하면 싸구려
예술을 뜻하는 키치[kitch]라 불릴 정도는 될 것이다. 하지만 쿤스의
작품은 묘한 매력이 있다. 이는 일단 전시된 현장에 가서 보면 바
로 확인이 가능하다. 가장 먼저 어린이들이 달려가고 그다음은 사
람들이 몰려들어 각자 기념사진을 찍느라 정신이 없다. 쿤스를 전
혀 모르던 이들에게도 신기하고 재미있는 것이다. 이렇듯 키치스
러운 것들이 가진 매력을 절묘하게 포착해 '가장 비싼 예술 작품'
으로 둔갑시키는 쿤스는 그야말로 미다스의 손을 가졌다는 찬사

18 제프 쿤스(Jeff Koons, 1955~), 포스트모던 키치의 제왕으로 불리는 미국의 예술가. 많은 스태
프들과 함께 기업적인 형태로 작품 활동을 한다.

를 듣는다. 2013년 라스베이거스 윈 호텔에서 경매로 사들인 〈튤립〉은 낙찰액이 3,360만 달러였는데 이는 쿤스 작품 중 가장 높은 가격이었다. 그런데 쿤스는 작품의 초기 콘셉트만 잡고 나머지는 자신의 회사 스태프들에게 맡긴다. 자신이 해야 할 더 중요한 일은 고객들을 만나고 자신의 작품 세계를 홍보하는 일이라는 것이다. 이런 점에서 그는 뒤샹과 워홀의 계보, 즉 '예술가는 착상만을 취한다'는 입장을 정확하게 잇고 있다고 할 수 있다.

착상(conception): 예술 작품이 탄생하는 과정에서 제작 과정 이전 단계를 의미하는 것으로 예술가의 눈에 예술적인 무언가가 포착되거나 머릿속에 아이디어가 떠오른 순간을 말함.

우리는 여전히, 워홀의 시대이기도 했던 대중문화의 시대를 살고 있다. 주위를 보자. 연극보다는 영화 관람객이, 클래식 음악보다는 대중음악 연주회 관람객이, 오페라보다는 뮤지컬 관람객이, 고전소설 독자보다는 드라마 관람객이 월등히 많은 그런 시대다. 우리가 좋아하고 또 즐기는 것의 비중은 분명 대중적인 쪽으로 현격히 쏠려 있다. 미술의 경우도 그렇다. 최근 들어 세계적 미술관일수록 쿤스처럼 이해하기 쉽고 대중들이 사랑하는 그런 예술가들을 선호한다. 하지만 이런 예술가들의 작품은 경쾌한 만큼 얕다. 그래서 우린 다시 고전 작품들을 찾는지 모른다. 이 장의 첫머리에서 소개한 〈페르세포네의 납치〉를 다시 보자. 이 작품은 고전이라 불리는 예술의 힘을 다시 한번 생생하게 전해준다. 그리고 이 작품이 뛰어난 예술가 한 사람의 몇 년에 걸친 고뇌와 땀으로 만들어졌으며, 또한 복제가 불가능해 단 하나만 존재한다는 점에서 마주할 때면 그 무엇과도 비할 수 없는 만족감을 안겨준다. 그래서 고전인 것이리라. 하지만 우리 시대의 예술가들은

지금 당장 고전을 만들어낼 길이
없다. 베르니니처럼 똑같이 대리석
을 깎아낼 능력이 된다고 해서 위대
한 거장이 될 수 있는 것도 아니다.
고전은 저 찬란한 과거 속에 있어
야 고전인 것이다. 여기에 우리 시대
예술가들의 고민이 있다. 이들은 현
재를 살아가야 한다. 그리고 이들에
게 주어진 조건은 '기예'가 아니라
'착상'으로 승부해야 한다는 것이다.
다른 예술가들이 발견하지 못한, 혹
은 생각해내지 못한 참신한 아이디
어를 만들어낼 때 비로소 그것은
우리 시대의 예술이 된다. 그것이
아무리 이상하고, 심지어 아름답지
않다고 해도 말이다.

현대미술이 점점 더 가볍고 감각적인 양상으로 치달을수록 깊고 숭고한
아름다움을 전해주는 고전미술에서 느끼는 감동도 더 커질 수밖에 없
다. 때론 그 옛날로 돌아갈 수 없음이 못내 아쉬울 때도 있다. 그렇지 않
은가?

　　2006년 광주 비엔날레에서 대
상(공동 수상)을 받았으며 이후 세계적인 미술 대전에서 연이어
수상한 바 있는 중국 현대 예술가 송동의 〈버리지 마라〉라는 작
품을 보자. 넓은 공간을 차지한 그의 작품은 수많은 일상 용품
들이다. 가지런히 정리가 되었을 뿐, 사실은 다 쓴 물건이거나 거
의 쓸모가 없는 것들이다. 보는 순간 '이런 쓰레기를 펼쳐놓은 것
이 예술인가?'라며 울컥하는 마음이 들지도 모르겠다. 하지만 이
작품이 세계적인 상을 내리 받았다는 것에는 어리둥절할 수밖
에 없다. 현대미술의 시대가 착상의 시대라 했으니 이 작품의 아
이디어가 뭔지는 들어보고 판단해보자. 송동은 이 작품에 사용
된 모든 물건들을 어머니에게서 얻었다. 그의 어머니는 평생을 살

송동, 〈버리지 마라〉.
2005년 베이징에서 처음으로 전시된 이 작품에는 1만 개 이상의 물건이 진열된다고 한다. by Prioryman

면서 쓰던 물건을 버린 적이 단 한 번도 없다고 한다. 쓰레기라 해도 몰래 버리면 다시 가져올 만큼 물건에 대한 집착이 대단했다고 한다. 좁은 집에 쓰레기가 넘쳐나 발 디딜 곳도 없을 지경이었다고 하니 어린 시절부터 어머니가 얼마나 미웠겠는가. 그러던 어느 날 송동은 집을 가득 메운 쓰레기가 예술 작품이 될 수 있다는 생각을 하게 되었다. 이른바 착상이 떠올랐던 것이다. 이 쓰레기들은 다름 아닌 어머니의 일생이었다. 어머니는 중국의 문화혁명기를 살았다. 어머니의 물건에 대한 집착은 기아로 수백만 명이 죽어갔던 그 시절 뼛속까지 배어든 것이었다. 그래서 이 물건들은 한 여인의 대하드라마이자, 중국 사람들에겐 마음 아픈 비극의 역사가 된다. 이 작품을 담은 사진이 조금은 달라 보이는가?

10. **착상**_숙련과 기술을 버린 예술

예술은 곧 인간 사랑이다.
사람들에게 영향을 주어
더 나은 세상을 만들어가도록 하니까.
_쿤스

조르주 퐁피두센터에서 우리 시대의 미술을 둘러보다 보면 호기심이 저절로 생기는 전시가 있다. 동시에 겨우 다섯 명만 입장 가능한 이 방에 들어서면 여러 색 분필을 집어 자기 마음대로 칠할 수 있다. 이 세계적인 현대미술관에 내 글씨가 남는다? 누가 뭐래도 꼭 해야 하는 일처럼 느껴질 것이다. 그래서 누구나 처음엔 자기 이름을 쓰고 인증 샷을 찍는다. 하지만 잠시 후 이 벽에 붙

은 사진들을 보면서 이 작품이 기획된 아이디어를 알고 나면 지금까지의 경솔함이 후회될 만큼 진지해진다. 그리고 남은 벽을 찾아 한참 생각한 문장 하나를 적게 된다.

이 작품은 프랑스 개념 예술가 장 뤽 빌무스가 2002년에 선보인 〈카페 리틀 보이〉다. 이 사진들에는 히로시마 원자탄으로 파괴된 후코로마치 초등학교의 사연이 담겨 있다. 리틀 보이는 미군이 이 원자폭탄에 붙였던 이름이다. 그러고 보니 이 엄청난 비극의 역사가 그리 오래된 이야기가 아니라는 생각에 마음이 서늘해진다. 당신이 만약 이 방에 서게 된다면, 예술가 혼자만이 아니라 지금도 무수히 많은 관람객과 더불어 만들어가는 이 작품과 마주한다면 어떤 글을 적고 싶은가.

인공지능과 미술

'더 넥스트 렘브란트' 작품 발표회 현장 사진, 2016년, 마이크로소프트 뉴스 제공.

4차 산업혁명이 화두로 떠오른 지금 인공지능이 우리 삶의 양상을 크게 바꾸리라는 전망은 이제 상식이 되었다. 그런 가운데 인공지능이 쉽게 넘볼 수 없는 영역에 대한 관심이 높아지고 있는데 그중 창의성이 필요한 분야, 즉 미술과 같은 예술 분야는 인간만의 영역이라 믿는 이들이 많다. 하지만 과연 그럴까?

2016년 봄 전 세계의 언론은 일제히 한 점의 그림에 대한 기사

를 대서특필했다. 이 그림은 바로 렘브란트의 초상화였다. 그간 세상에 알려지지 않았던 이 초상화는 놀랍게도 인공지능이 그린 것이다. '더 넥스트 렘브란트The Next Rembrandt'라는 이름의 프로젝트의 결과물인 이 그림은 마이크로소프트 인공지능 연구팀과 렘브란트 미술관의 협업을 통해 탄생했다. 이미 널리 사용되고 있는 안면인식 기술을 이용해 300점이 넘는 렘브란트의 초상화를 분석해 그의 그림 스타일을 학습하게 한 후 연구팀은 인공지능 컴퓨터에게 이러한 명령을 내렸다고 한다.

"40대 남자의 초상화로 모자를 썼고 얼굴의 방향은 오른쪽으로 약간 돌린 형태로 그려라."

인공지능 컴퓨터는 이러한 명령을 수행하면서 3D 프린팅을 통해 실제 작품으로 만들어냈다. 렘브란트가 자주 사용한 구도와 조명으로 그려진 이 그림에는 그의 붓질과 색채, 비례와, 음영 기법이 고스란히 되살아나 있다. 측면에서 보면 더욱 놀라게 된다. 렘브란트는 물감을 아낌없이 사용한 화가였다. 그의 그림은 유화의 질감까지 느껴야 제대로 감상했다 할 수 있다. 이 그림을 옆에서 보면 각 부분마다 두께가 다르다. 렘브란트의 손길까지도 느껴질 듯하다.

ING 금융그룹의 후원으로 진행된 이 프로젝트는 2016년 세계 3대 광고제의 하나인 칸 국제광고제에서 두 부문의 대상을 차지했다. 사이버 부문과 크리에이티브 데이터 부문이었다. 여러 언론의 관심과 많은 이들의 찬사를 독차지했던 건 당연했다. 하지만 이 그림은 우리 모두에게 중요한 질문을 던진다. 붓으로 그려진 것이 아니라 3D 프린터로 출력한 것이긴 하나, 이 작품은 다른 그림을 복제한 것이 아니라 세상에 없던 전혀 새로운 창작물이다. 또한 이 작품은 어떤 실재하는 인물을 그린 것이 아니라 렘브란트의 초상화에 등장하는 수많은 40대 남자들의 평균치를 정

확히 보여주고 있다. 그렇다면 우리는 묻지 않을 수 없다. 이 작품 〈한 남자의 초상〉은 창작물인가, 아닌가. 질문은 여기서 멈추지 않는다. 렘브란트만의 모든 개성과 기술을 담아낸 이 그림은 렘브란트의 그림인가, 아닌가. 그리고 만약 이 그림을 가지려는 사람들이 생겨난다 할 때 렘브란트의 실제 작품들과 비교해 얼마만큼의 값어치를 매길 수 있을까.

이제 오래전 세상을 떠났던 화가들이 되살아나는 시대가 열렸다. 우리는 앞으로 반 고흐가 새롭게 그린 해바라기를, 모네가 그린 또 다른 모양의 수련을 마주하게 될지도 모른다. 이는 여러 갈래로 새로운 비즈니스와 새로운 창조의 기회를 우리에게 만들어줄 것이다. 하지만 그와 동시에 미술은 다시금 스스로를 정의해야 하는 상황으로 내몰리고 있다. 20세기를 시작할 무렵 위대한 예술가들이 보여준 것처럼 이제 미술도 치열한 모색으로 새로운 영역을 만들어낼 수 있을까? 인간은 인공지능과 다름을 증명해낼 수 있을까? 2016년 봄 한 폭의 그림 속에 등장한 한 네덜란드 남자는 미술의 미래에 대해 묻는다. 이제 미술은 어디로 흘러가게 될까.

우리 시대의 미술

우리 시대 미술

세계

			한국
쿤스	엘리아슨	야요이 쿠사마	단색화
허스트	로페스 가르시아	다카시	
카푸어	티에스터 게이츠		
신디 셔먼	아이 웨이웨이		

21세기를 맞은 지금 세계 미술의 경향은 크게 두 가지를 꼽을 수 있다. 그 하나는 미술의 분야 간 경계가 이제 완연히 무너지고 있다는 것이다. 화가냐 조각가냐의 구분은 더 이상 의미가 없을 만큼 유명 예술가들은 다양한 작품 활동을 하고 있다. 가장 인기 있는 예술가로 꼽히는 제프 쿤스와 데미언 허스트, 아니쉬 카푸어 그리고 올라퍼 엘리아슨 등의 작품들은 회화나 조각이라 부르기 어려운 조형물의 범위에 속한다. 사진의 약진도 눈에 띈다. 20세기는 상업사진과 보도사진의 시대였다고 할 수 있는데 신디 셔먼, 안드레아스 구르스키 등의 사진들이 작품성을 인정받으면서 사진 미술관이 늘어나는 등 순수예술로서 사진의 위상이 달라졌다.

두 번째 경향은 세계화다. 유럽과 미국 일변도의 세계 미술 판도에 최근에는 다양한 지역에서 뛰어난 예술가들이 등장하면서 세계화가 이뤄졌다. 야요이 쿠사마, 무라카미 다카시 등 일본 예술가들이 오래전부터 명성을 얻었고 최근에는 아이 웨이웨이를 대표로 하는 중국 예술가들의 성장이 두드러진다. 중국 미술 시장은 이제 미국 시장을 제치고 세계 최대의 시장으로 떠올랐다. 중국 수집가들이 미술 시장의 큰손으로 자리하면서 미술품의 가격은 천정부지로 뛰고 있다. 이러한 가운데 최근 세계 미술 시장에서 1970년대부터 오직 한길을 걸어온 한국의 단색화가들이 주목을 받고 있다. 한국 미술의 위상을 높인 의미 있는 성과라 할 수 있다.

그대 손으로 별자리를 그려보라
밤하늘은 이제 그대의 것이다

때론 한 순간의 통찰이 한평생에 걸친
경험만큼이나 값진 그런 순간이 있다.
_올리버 웬들 홈스

바람 불어 공기도 깨끗한 날, 구름마저 없는 그런 날 밤에 드넓
은 하늘과 마주한 적이 있던가. 밤에도 불 밝히는 도시가 아닌 칠
흑같이 어두운 자연 속에서 마주했던 이들이라면 보다 잘 알 것이
다. 맑은 어둠을 뚫고 별들이 쏟아져 내리는 그 순간은 그 무
엇과도 비할 수 없을 만큼 아름답다는 것을. 별들이 많아도 너무
나 많아 막막할 법도 하지만 우리에겐 오래전 사람들이 그려주었
던 별자리가 있다. 고작 몇 개밖에 알지 못한다 해도 아는 별자리
들을 눈으로 쫓다 보면 막막함은 어느새 사라진다. 그리고 다시금
느끼게 된다. 별들은 그리 멀리 있지 않았다는 것을.

난 밤하늘을 더욱 멋지게 즐길 수 있는 방법을 알고 있다. 그건
옛사람들이 그려준 선들을 모두 지워버리고 내 손으로 직접 별자
리를 그려보는 것이다. 그 광활함을 떠올리며 무모하다 여기는 이
들도 있을 것이다. 하지만 쏟아지는 별들을 직접 마주해본 이들
은 안다. 밤하늘은 별자리 몇 개만으로도 거의 채워질 만큼 그리
크지 않다. 한번 해봄직한 작업인 셈이다. 물론 막상 그리려 들면
그 시작부터 쉽지는 않다. 점들을 이어 무얼 그릴지 정하는 게 가

장 고민될 것이다. 고대인들은 신화 속 주인공들을 주로 그렸다. 늘 그 이야기를 했기 때문이다. 나라면 어떤 주제를 정하기보다 그저 내게 소중한 것들을 그려볼 것이다. 가족들과 친구들 자리를 먼저 잡고, 이어 지금은 만날 수 없는 이들도 그려보리라. 스승님과 존경하는 분들, 각별히 아끼는 몇몇 예술가들 자리만 정해도 금세 가득 찰 것 같다. 빈자리가 있다면 아끼며 타고 다녔던 차들도 그려보리라. 떠나보낸 반려동물이 가장 먼저 떠오른다는 분들도 있을 것이다. 무엇을 그리든 무슨 상관이랴. 당신 마음대로 정하면 된다. 바쁜 도시에서 살면서 밤하늘을 볼 기회는 점점 줄어들고 있다. 그런데 이렇듯 내 손으로 별자리를 그리고 나면 분명 달라질 듯싶다. 밤하늘이 그 무엇과도 바꿀 수 없는 나만의 것이 되어 있을 테니 말이다.

통찰은 보이지 않는 것을 볼 수 있는 힘이다

패러다임의 전환이라는 프레임으로 서양미술의 역사를 재구성해본 이 책은 결국 무엇에 대한 이야기였을까. 난 그것이 '보이지 않는 것을 보는 법'이었다고 생각한다. 미술의 판을 뒤집는 통찰의 순간, 위대한 예술가들은 한결같이 남들이 보지 못했던 것들을 보았던 것이다. 그것들을 추리면 이렇게 요약할 수 있을 것이다.

1장. 원근법: 눈대중으로 그리던 시절 브루넬레스키는 공간을 가로지르는 가상의 선과 소실점을 발견했다. 그리고 그것이 보다 완벽하게 공간을 그려내기 위한 최고의 도구임을 알아차렸다.

2장. 해부학: 겉모습만 보고서도 미켈란젤로는 그 내부의 뼈

와 인대, 근육까지 완벽하게 볼 수 있었다. 그는 아주 어릴 때 이미 해부 지식이 인체 묘사를 획기적으로 바꿔놓으리라는 걸 간파했다.

3장. 유화: 유화로 작업 시간의 제약에서 해방되자 얀 반 에이크는 모두를 경악시킨 정밀한 그림을 그려냈다. 그는 냉정한 눈으로 남들이 볼 수 있는 경지 너머를 보았고, 묘사의 한계를 없앴다.

4장. 명암법: 르네상스 화가들이 모든 것을 그릴 수 있음에 자만할 때 카라바조는 빛과 어둠의 강렬한 대비로 보는 이들의 마음을 파고들었다. 그는 그림의 '목적'이 거기에 있음을 알아차렸던 것이다.

5장. 알라 프리마: 단번에 완성하는 그림을 그리다 벨라스케스는 마치 사진처럼 생생한 묘사의 비밀을 터득한다. 형태에 대한 선입견을 버리고 있는 그대로의 빛과 색을 보았던 것이다.

6장. 색채 이론: 색채의 상호 간섭과 심리에 미치는 효과를 알게 된 들라크루아는 과감하게 원색의 보색 병치를 구사했다. 단조로운 그림에 강렬함과 생명력을 불어넣을 방법임을 간파했던 것이다.

7장. 현대성: 오래전 과거만 공들여 그리던 시절 시인 보들레르가 말한 현대성의 개념을 그림으로 구현한 이는 마네였다. 그는 파리의 곳곳에서 '현재에 숨겨진 영원한 아름다움'을 포착했다.

8장. 표현: 사진의 등장으로 그림의 미래가 암울하던 시절 세잔

은 '재현'을 멈추고 '표현'하라고 주장했다. 그는 아무도 주목하지 않았던 '화가의 존재'가 그림의 유일한 대안임을 간파했던 것이다.

9장. 추상: 세잔의 후계자들이 치열하게 경쟁할 때 칸딘스키는 대상 없는 그림이 있을 수 있음을 깨달았다. 우연한 기회에 굳이 외부의 대상 없이도 그림이 가능하다는 걸 알게 되었던 것이다.

10장. 착상: 소변기 하나로 뒤샹은 '숙련된 기술'로서의 예술의 개념을 허물어버렸다. 그는 제작 과정을 제거한, 예술이 떠오르고 포착되는 순간에만 집중할 때 새로운 예술이 가능함을 예견했다.

이처럼 한 사람의 위대한 예술가가 '보이지 않는 것을 보았던' 통찰의 순간은 패러다임 전환의 두 단계 중에서 첫 번째 단계에 해당한다. 다음 단계는 이를 작품으로 구현해 다른 이들마저도 통찰로 이끄는 것이다. 예술가들의 삶에서 이미 살펴보았듯 첫 단계의 통찰이 찾아왔다고 해서 바로 다음 단계로 이어지지는 않는다. 시행착오를 동반한 치열한 노력을 통해, 때론 뒤를 이은 예술가들의 중요한 도움이 더해져 겨우 실현될 수 있는 것이다. 하지만 옛말에 시작이 반이라 했다. 통찰이 옳았다면 시간의 문제일 뿐 그것은 반드시 실현된다. 그러므로 두 단계 중에서 더 중요한 것을 꼽으라면 난 첫 단계인 통찰 그 자체라고 생각한다. 우리 사회는 그동안 남들의 통찰을 가져와 작품으로 만드는 능력을 키워왔다고 할 수 있다. 사회적 시스템도 잘 갖춰져 있고 이러한 능력을 갖춘 자원들도 비교적 많다. 하지만 우리에겐 '보이지 않는 것을 볼 수 있는' 그런 인재들이 턱없이 부족하다. 통찰 역량을 높이기 위한 사회적 지혜와 개인적 분발이 절실히 요구되는 것이다. 그렇다면 우린 지금부터 무엇을 해야 할 것인가.

교육 현장에서 먼저 해야 할 일은 암기식, 문제 풀이식 교육을 걷어내는 것이다. 시험도 정답이 있는 시험을 없애야 한다. 교과서를 비롯한 교재는 지식을 잘 정리한 '완성된 것'이 아니라 생각할 거리들로 채워진 '불완전한 것'이 되어야 한다. 한 가지 우려스러운 것은 통찰을 가르치라고 하면 암기용 교과서부터 만들 것 같다는 것이다. 아마도 인문학 책 수십 권을 짜깁기할 것이다. 이건 아니다. 수십 년 동안 뼛속 깊이 스며든 것이라 쉽지 않겠지만 적어도 교육만큼은 이런 '빨리빨리 문화'에서 완전히 벗어나야 한다. 가장 좋은 교육은 스스로 공부할 힘을 갖게 하고 동시에 호기심을 북돋는 것이다. 독서 역량, 생각 습관, 표현력을 갖게 하고 한두 가지 분야에 강렬한 관심과 흥미를 불러일으킬 수 있다면 그것만으로도 완벽한 성공이라 할 수 있다. 이후 실제 통찰을 얻는 건 철저하게 개인의 몫이다.

통찰을 얻는 과정은 단단한 껍질을 뚫는 것에 비유할 수 있다. 여기에도 정답은 없겠지만 크게는 두 가지 방법을 생각해볼 수 있다. 하나는 인문학 고전을 읽는 것이다. 이는 당장 먹고 싶은 과일을 내버려둔 채 칼을 만들러 가는 방법이다. 칼을 예리하게 만들기만 하면 손대는 과일마다 쩌억 하고 갈라질 것이다. 할 수만 있다면 얼마나 좋겠는가. 하지만 칼을 만드는 게 생각보다 쉽지 않다는 게 함정이다. 당장 《논어》, 《맹자》, 《일리아드》, 《오디세이》, 《신곡》 등을 떠올려 보라. 이 뒤에 수많은 고전들이 기다린다. 최소 몇 년의 시간과 인내심을 갖고 읽어나가야 하는데 왠지 과일은 근처에도 가지 못하고 칼 만들다 지쳐버릴 것만 같다.

다른 방법은 자신이 좋아하는 과일을 들어 곧바로 껍질을 파는 것이다. 보이는 대로 괜찮은 도구 하나 들고 묵묵히 파 들어가

면 된다. 조급한 마음에 여기저기 조금씩 손대는 경우도 있는데 이렇게 하면 껍질에 상처만 날 뿐이다. 한 곳을 파야 한다. 이 방법이 좋은 이유는 좋아하는 과일이니 힘들어도 즐겁다는 것이다. 그리고 생각보다 빨리 뚫린다는 것. 이렇게 껍질을 뚫어 과즙을 맛본 이들은 알게 된다. 세상에 이처럼 재미있는 공부가 없다. 막연하던 것들은 명확해지고, 전혀 연관이 없던 것들끼리 연결된다. 어려운 말 쓰지 않고도 쉽게 설명할 수 있고 때론 번뜩이는 비유도 구사할 수 있으며 기발한 해결책을 떠올릴 수도 있다. 여전히 암기식, 문제 풀이식 공부로 껍질만 핥고 있는 이들은 상상도 할 수 없는 일이다. 이렇게 과즙을 맛보는 매 순간 통찰이 찾아온다.

수학을 예로 들어보자. 우리가 수학 공부라며 하는 것들은 실제로는 수학이라는 분야의 극히 일부분에 불과하다. 그것도 몸통이 아닌 꼬리 정도에 불과하다고 할 수 있다. 어이없게 들릴지 모르나 수학만큼 재미있는 과목도 없다. 수학의 역사에서 빛나는 인물들이 있다. 가우스나 라이프니츠, 뉴턴과 같은 천재들의 삶은 그 자체로 흥미진진하다. 이들이 수학에서 이룬 성취는 하나의 공식으로 집약된다. 이들이 왜 그 분야에 관심을 갖게 되었는지, 답을 얻는 과정에서 어떤 어려움과 좌절을 겪었는지, '영혼이 도약하는 통찰의 순간'에서 얻은 것은 무엇이었는지 알게 되면 공식 하나가 탄생하는 과정이 얼마나 값진 것인지 깨닫게 된다. 그 단순함에 깃든 무수한 통찰의 무게를 고스란히 느껴보는 순간 감동의 전율을 느낄지도 모른다. 공부의 맛은 이처럼 강렬하게 맛보는 것이다. 물론 그냥 공식 하나 외우는 게 쉽다고 생각할 분들도 여전히 있을 것이다. 하지만 실용만을 고집할 때 우린 가장 중요한 것을 놓친다. 지금 우리 눈앞에 놓인 문제들은 매우 고차원적인 문제다. 이런 문제를 '문제집의 달인들'이 풀 수 있을까? 절대 불가능하다. 이들은 남들이 알려준 방식으로만 풀 수 있을 뿐이다. 반

면 통찰력을 기른 이들은 다르다. 이들은 필요하다면 스스로 공식을 만들어낼 수도 있는 능력을 쌓았다. 그래서 지금의 문제를 해결할 수 있다.

어디서 시작해야 할까. 시행착오를 줄이라는 차원에서 많은 이들이 한목소리로 들려주는 조언이 있다. 그건 무조건 재미있는 책으로 시작하라는 것이다. 의욕을 갖고 두꺼운 개론서나 원론서부터 집어 드는 분들이 있는데 별로 권하고 싶지 않다. 의지는 생각보다 지구력이 약하다. 대신 재미는 믿을 수 있다. 먹는 것도 자는 것도 잊게 만드는 게 재미 아니던가. 정말 재미있는 책과 만났다면 거기서 출발하면 된다. 저자의 다른 책들이나 비슷한 구성의 책들, 참고 도서 목록에서 관심이 생긴 책들을 읽어나가면 된다. 고른 책이 생각보다 어렵게 느껴진다면 미련 없이 바로 던져버리면 된다. 쉽고 재미있는 책은 많다. 필요하다면 강연이나 강좌를 들으면서 전체적인 맥락을 잡는 것도 괜찮은 방법이다. 더 깊이 파려면 주변으로 좀 더 넓게 깎아 들어가야 한다는 것도 경험하게 될 것이다. 어려워 던져버렸던 책을 아무렇지 않은 듯 읽고 있는 자신을 떠올려 보자. 왠지 뿌듯할 것 같다. 그저 묵묵히 공부하던 어느 날, 당신은 알게 될 것이다. 어느새 껍질을 지나 과즙에 도달했다는 것을.

이제 눈을 들어 당신만의 밤하늘을 보라

서양미술이라는 광대한 세상을 밤하늘에 비유한다면 그곳을 가득 채운 별들은 바로 예술가들일 것이다. 이 장엄하고 아름다운 하늘에도 별자리는 있었다. 에른스트 곰브리치, 하인리히 뵐플

린, 에르빈 파노프스키, 아르놀트 하우저, 케네스 클라크, 츠베탕 토도로프, 다니엘 아라스, 로잘린드 크라우스 …… 그리고 움베르토 에코에 이르기까지, 이들은 배움을 시작한 내게 별자리를 보여준 고마운 선생님들이다. 이들의 손길을 따라 별들의 자리를 익히니 막막함은 어느새 사라지고 서양미술이라는 밤하늘도 한층 가깝게 다가왔다. 껍질을 열심히 파 들어가던 어느 날이었다. 길에서 마주한 낯선 그림 하나가 발걸음을 붙들었다. 푹 빠져 한참을 보고 있다가 정신을 차리고 보니 약속 시간이 늦어 있었다. 부랴부랴 약속 장소로 발걸음을 옮기면서도 난 기분이 좋았다. 미술이란 공부이기 이전에 이처럼 즐기는 것이 아니었던가. 그러다 문득 이런 느낌이 왔다. 어느새 껍질을 지나온 것 같다는.

　시대와 영혼. 이 두 단어로 이 책을 시작했었다. 미술의 역사를 지탱하는 뼈대와도 같은 이 두 단어는 우리들 삶에도 고스란히 접목된다. 지금 내 삶은 시대에 지배당한 채로 있는가, 아니면 내 영혼이 이끌고 있는가. 영혼이 무기력하면 시대가 정해준 삶을 살아야 한다. 대개 그 삶은 힘겹다. 특히 요즘은 더 가혹하다고 할 수 있다. 벌써 오래전 일이 되었지만 그 삶을 받아들이지 않겠다고 결심했던 순간이 있었다. 기억 속에서 마치 북극성처럼 빛나던 그 순간을 잊을 수 있을까. 그 뒤 몇 번의 시행착오로 힘들었던 때도 있었으나 다행히 난 결국 통찰에 이르는 공부 방법을 알게 되었다. 가장 좋아하는 분야에 푹 빠지면 되는 것이니 그 과정은 너무나 즐거운 것이었다. 그 즐거움의 한 장면을 이렇게 함께 나누게 되었다. 내 손으로 직접 그린 별자리인 셈이다. 적어도 이 책에서만큼은 서양미술의 밤하늘이 그 무엇과도 바꿀 수 없는 나만의 것이다. 다만 선생님들의 손길이 여기저기 보이는데 그건 어쩔 수 없다. 깊이 각인된 감동은 끝내 지워지지 않는 것이니까. 이야기는

여기서 끝나지 않는다. 저 뒤로 아직 만나지 못한 별들이 날 기다린다. 새로운 화가가, 새로운 그림들이 있음은 나를 설레게 한다. 그리고 또한 나를 분발시키는 이유가 된다. 언젠가 전혀 다른 형태로 다시금 별자리를 그려볼 것이다. 그 이야기도 함께 나눌 기회를 기약한다.

이제 바통을 당신에게 넘긴다. 눈을 들어 당신만의 밤하늘을 보라. 그리고 시대가 정해준 삶이 아니라 당신의 영혼이 이끄는 삶을 향한 여정을 시작해보라. 오직 통찰을 향해 나아가면 된다. 그 모든 순간 재미가, 그 좋은 재미가 늘 함께하길 바란다.

앞으로 통찰의 시대를 살아가야 할
사랑스러운 두 친구,
레오나와 토마스에게
이 책을 바친다.

서양미술사, 문화사

The Story of Art, E. H. Gombrich, 1995, Phaidon Press; 16th Revised ed.

Histoires de Peintures, Daniel Arasse, 2006, Gallimard

《서양미술사》, H. W. 잰슨, 2001, 미진사

《클릭 서양미술사》, 캐롤 스트릭랜드, 2012, 예경

《서양미술사 1》, 진중권, 2008, 휴머니스트

《서양미술사 2》, 진중권, 2011, 휴머니스트

《시대가 선택한 미술》, 이언 칠버스, 2014, 지식갤러리

《쉽게 읽는 서양미술사》, 이케가미 히데히로, 2016, 재승

《다시 읽는 서양미술사》, 이케가미 히데히로, 2016, 재승

《이미지의 삶과 죽음》, 레지스 드브레, 2011, 문학동네

《문학과 예술의 사회사. 1~4(개정2판)》, 아르놀트 하우저, 2016, 창비

《새벽에서 황혼까지 1500~2000: 서양문화사 500년 1~2》, 자크 바전, 2006, 민음사

《근대문화사 1~5》, 에곤 프리델, 2015, 한국문화사

《오트쿠튀르를 입은 미술사》, 후카이 아키코, 2013, 씨네21북스

서양미술 전반

Le Détail, Daniel Arasse, 2009, Flammarion

《본다는 것의 의미》, 존 버거, 2000, 동문선

《시각의 의미》, 존 버거, 2005, 동문선

Eloge du quotidien, Tzvetan Todorov, 1997, Seuil

The Nude, Kenneth Clark, 1972, Princeton University Press

Looking at Pictures, Kenneth Clark, 1961, John Murray

Art and Illusion, E. H. Gombrich, 2000, Princeton University Press

《미의 역사》, 움베르토 에코, 2005, 열린책들

《추의 역사》, 움베르토 에코, 2008, 열린책들

《파워 오브 아트》, 사이먼 샤마, 2008, 아트북스

《명화의 재탄생》, 문소영, 2011, 민음사

《그림 속 경제학》, 문소영, 2014, 이다미디어

《시대를 훔친 미술》, 이진숙, 2015, 민음사

《예술의 사회 경제사》, 이미혜, 2012, 열린책들

《문화 경제학》, 데이비드 트로스비, 2004, 한울

《미술관에 간 화학자》, 전창림, 2007, 랜덤하우스

역사 및 교양

《과학혁명의 구조(제4판)》, 토머스 쿤, 2013, 까치
《르네상스를 만든 사람들》, 시오노 나나미, 2001, 한길사
《피렌체의 빛나는 순간: 르네상스를 만든 상인들》, 성제환, 2013, 문학동네
《이탈리아 상인의 위대한 도전》, 남종국, 2015, 엘피
《메디치 가 이야기》, 크리스토퍼 히버트, 2001, 생각의나무
《상인과 미술》, 양정무, 2011, 사회평론
《종교개혁과 미술》, 서성록 등, 2011, 예경
《종교개혁사》, 후버트 키르흐너, 2016, 호서대학교출판부
《미셸 보의 자본주의의 역사 1500~2000》, 미셸 보, 2015, 뿌리와이파리
《근대예술: 형이상학적 해명 1~2》, 조중걸, 2014, 지혜정원
《4차 산업혁명 시대, 전문직의 미래》, 리처드 서스킨드 등, 2016, 와이즈베리
《로봇 시대, 인간의 일》, 구본권, 2015, 어크로스
《유화: Oil Painting》, J. M. 파라몽, 1999, 미진사
《색채 1. 색채이론》, 김민기, 2017, 미진사

르네상스

How to read Italian Renaissance Painting, Stefano Zuffi, 2010, Abrams
《이탈리아 르네상스 미술가전 1, 2, 3》, 조르조 바사리, 1987, 탐구당
《르네상스의 미술》, 하인리히 뵐플린, 2002, 휴머니스트
《이탈리아 르네상스 이야기》, 야콥 부르크하르트, 2011, 동서문화사
《(신과 인간) 르네상스 미술》, 스테파노 추피, 2011, 마로니에북스
《상징형식으로서의 원근법》, 에르빈 파노프스키, 2014, 도서출판비
《브루넬레스키의 돔》, 로스 킹, 2003, 민음사
《알베르티의 회화론》, 레온 알베르티, 2002, 사계절
《Botticelli: 산드로 보티첼리》, 도미니크 티에보, 1992, 열화당
《레오나르도 다 빈치 노트북》, 레오나르도 다 빈치, 2006, 루비박스
《레오나르도 다 빈치: 르네상스의 천재》, 프란체스카 데볼리니, 2008, 마로니에북스
《다 빈치, 비트루비우스 인간을 그리다》, 토비 레스터, 2014, 뿌리와이파리
《미켈란젤로》, 앤소니 휴스 지음, 2003, 한길아트
《거장 미켈란젤로 1, 2》, 로제마리 슈더, 2003, 한길아트
《미켈란젤로 미술의 비밀》, 질송 바헤포 등, 2000, 문학수첩
I, Michelangelo, Georgia Illetschko, 2004, Prestel Publishing
I, Raphael, Dagmar Feghelm, 2005, Prestel Publishing
《북유럽 르네상스 미술》, 크랙 하비슨, 2001, 예경

《플랑드르 사실주의 회화》, 박성은, 2008, 이화여자대학교출판문화원
《플랑드르 거장의 그림》, 아르투로 페레스 레베르테, 2010, 열린책들
《플랑드르 미술여행》, 최상운, 2013, 샘터
《베네치아의 르네상스》, 패트리샤 브라운, 2001, 예경
I, Titian, Norbert Wolf, 2006, Prestel Publishing
《티치아노: 자연보다 더욱 강한 예술》, 다비드 로샌드, 2005, 시공사

바로크에서 낭만주의까지

Baroque Painting, Stefano Zuffi, 1999, Barron's Educational Series
《카라바조》, 질 랑베르, 2005, 마로니에북스
《카라바조》, 프란체스카 마리니 등, 2008, 예경
《렘브란트》, 게오르그 짐멜, 2016, 길
《눈으로 보는 렘브란트와 페르메이르》, 오카베 마사유키, 2016, 인서트
《렘브란트: 영혼을 비추는 빛의 화가》, 크리스토퍼 화이트, 2011, 시공아트
《렘브란트 영원의 화가》, 발터 니그, 2008, 분도출판사
《렘브란트 자화상에 숨겨진 비밀》, 수난나 파르취 등, 2009, 다림
Le Romantisme, Léon Rosenthal, 2014, Parkstone International
《위대한 낭만주의자》, 외젠 들라크루아, 2000, 창해
《들라크루아》, 이용환, 2004, 서문당
《들라크루아》, 뱅상 포마레드 등, 2001, 창해

인상주의

Manet, inventeur du moderne, Stéphane Guégan, 2000, Gallimard
Musee d'Orsay, Peter Gartner, 2013, Ullmann Publishing
Painting: Musee d'Orsay, Stéphane Guégan, 2012, Skira
Van Gogh Museum Amsterdam, Marko Kassenaar, 2014, CreateSpace
Independent Publishing Platform
《파리의 시인 보들레르》, 윤영애, 1998, 문학과지성사
《군중 속의 예술가》, 아베 요시오, 2006, 고려대학교출판부
《화가와 시인》, 샤를 보들레르, 1983, 열화당
《현대의 삶을 그리는 화가》, 보들레르, 2014, 은행나무
《인상주의의 역사》, 존 리월드, 2006, 까치
《후기 인상주의의 역사》, 존 리월드, 2006, 까치
Monet or The Triumph of Impressionism, Daniel Wildenstein, 2010, Taschen
《모네: 빛의 시대를 연 화가》, 파올라 라펠리, 2008, 마로니에북스

《르누아르》, 가브리엘레 크레팔디, 2009, 마로니에북스

《드가: 움직임을 그리는 화가》, 자클린 루메, 2000, 성우

I, Van Gogh, Isabel Kuhl, 2005, Prestel Publishing

Vincent Van Gogh: The Complete Paintings 1, 2, Ingo F. Walther, 1997, Taschen

《반 고흐, 영혼의 편지》, 빈센트 반 고흐, 2005, 예담출판사

《반 고흐: 빛을 담은 영혼의 화가》, 안나 토르테롤로, 2008, 마로니에북스

《고갱: 원시를 향한 순수한 열망》, 가브리엘레 크레팔디, 2009, 마로니에북스

《성난 고갱과 슬픈 고흐 1, 2》, 김광우, 2005, 미술문화

《Seurat: 조르쥬 피에르 쇠라》, 안느 디스텔, 1993, 열화당

Paul Cezanne: 1839~1906, Ulrike Becks-Malorny, 2011, Taschen

《폴 세잔: 색채와 형태의 미학》, 폴 세잔, 2008, 마로니에북스

《세잔의 사과: 현대 사상가들의 세잔 읽기》, 전영백, 2008, 한길아트

《아주 특별한 인연》, 앙브루아즈 볼라르, 2005, 아트북스

《세잔과의 대화》, 폴 세잔, 2002, 다빈치

《세잔의 산을 찾아서》, 페터 한트케, 2006, 아트북스

《세잔, 졸라를 만나다》, 장 레몽, 2001, 여성신문사

《세잔, 사과 하나로 시작된 현대 미술》, 미셸 오, 1999, 시공사

《세기의 우정과 경쟁: 마티스와 피카소》, 잭 플램, 2005, 예경

현대미술

MoMA Contemporary Highlights, Glenn Lowry, 2008, MoMA

From Picasso To Pollock: Modern Art from the Guggenheim Museum, Ingrid Schaffner, 2008, Guggenheim Museum

《모던 유럽 아트》, 앨런 보네스, 2004, 시공아트

《1900년 이후의 미술사》, 할 포스터, 2012, 세미콜론

《바실리 칸딘스키》, 하요 뒤히팅, 2007, 마로니에북스

《칸딘스키와 클레》, 김광우, 2015, 미술문화

《청기사: 20세기 예술혁명의 선언》, 바실리 칸딘스키 등, 2007, 열화당

《예술에서의 정신적인 것에 대하여》, 바실리 칸딘스키, 2000, 열화당

《점 · 선 · 면》, 칸딘스키, 2000, 열화당

《추상미술》, 멜 구딩, 2003, 열화당

《추상미술의 역사》, 장 뤽 다발, 1994, 미진사

《폴록과 친구들》, 김광우, 1997, 미술문화

《마르셀 뒤샹: 현대 미학의 창시자》, 베르나르 마르카데, 2010, 을유문화사

《뒤샹, 나를 말한다》, 마르크 파르투슈, 2007, 한길아트

《마르셀 뒤샹: 현대 미술의 혁명가》, 돈 애즈 등, 2009, 시공아트
《뒤샹과 친구들》, 김광우, 미술문화, 2001
《앤디 워홀》, 이자벨 쿨, 2008, 예경
《앤디 워홀의 철학》, 앤디 워홀, 2015, 미메시스
《워홀과 친구들》, 김광우, 1997, 미술문화
《테마 현대미술 노트》, 진 로버트슨 등, 2011, 두성북스

미술사 결정적 순간에서 창조의 비밀을 배우다

아트인문학_보이지 않는 것을 보는 법

초판 1쇄 발행 2017년 8월 17일
초판 9쇄 발행 2023년 6월 9일

지은이 김태진
펴낸이 민혜영
펴낸곳 (주)카시오페아 출판사
주소 서울시 마포구 월드컵북로 402, 906호(상암동 KGIT센터)
전화 02-303-5580 | **팩스** 02-2179-8768
홈페이지 www.cassiopeiabook.com | **전자우편** editor@cassiopeiabook.com
출판등록 2012년 12월 27일 제2014-000277호
편집1 최희윤, 윤나라 | **편집2** 최형욱, 양다은, 최설란 | **마케팅** 신혜진, 조효진, 이애주, 이서우
경영관리 장은옥 | **외주편집** 박김문숙 | **외주디자인** 김태수

ⓒ 김태진, 2017
ISBN 9979-11-85952-93-2 03600

이 도서의 국립중앙도서관 출판시도서목록 CIP은 서지정보유통지원시스템 홈페이지 http://seoji.nl.go.kr 와 국가자료공동목록시스템 http://www.nl.go.kr/kolisnet 에서 이용하실 수 있습니다. CIP제어번호: CIP2017018046

- 잘못된 책은 구입하신 곳에서 바꿔드립니다.
- 책값은 뒤표지에 있습니다.

한국출판문화산업진흥원 2017년 우수출판콘텐츠 제작 지원 사업 선정작입니다